U0054347

旅遊糾紛與
緊急事件處理

The Case Studies of Travel Dispute
and Emergemcy Handling Purchasing

李慈慧◎著

序

　　市面上關於旅遊糾紛的書籍並不多，近年來各出版商們大多偏愛出版輔導領隊導遊考照的參考書籍較多，感謝揚智文化公司在二〇〇四年出版了由我撰寫的《旅遊糾紛處理》一書後，此次不畏市場的考量，仍出版了此種實務類型的書籍。也感謝各大專校院觀光相關科系的教師們，採用《旅遊糾紛處理》作為參考用書或教科書。

　　由於本人長期浸淫在觀光旅遊領域中，加上曾在中華民國旅行業品質保障協會處理旅遊糾紛事件十餘年，及近年來從事相關教學工作，仍希望將所學及工作上的經驗編寫成有形的書籍留下來，不論對學生、有志於從事旅遊業的朋友們，或是已經在線上從事旅遊工作的業者朋友們，能夠有一點幫助！

<div align="right">李慈慧 謹識</div>

目　錄

旅行業概論

Chapter

旅行業導論

 第一節 旅行業的定義與特質

一、旅行業的定義

發展觀光條例中第2條第10款將旅行業定義為：經中央主管機關核准，為旅客設計安排旅程、食宿、領隊人員、導遊人員、代購代售交通客票、代辦出國簽證手續等有關服務而收取報酬之營利事業。

二、旅行業的營運範圍

依照發展觀光條例第27條的規定，旅行業業務範圍如下：

1. 接受委託代售海、陸、空運輸事業之客票或代旅客購買客票。
2. 接受旅客委託代辦出、入國境及簽證手續。
3. 招攬或接待觀光旅客，並安排旅遊、食宿及交通。
4. 設計旅程、安排導遊人員或領隊人員。
5. 提供旅遊諮詢服務。
6. 其他經中央主管機關核定與國內外觀光旅客旅遊有關之事項。

前項業務範圍，中央主管機關得按其性質，區分為綜合、甲種、乙種旅行業核定之。非旅行業者不得經營旅行業業務。但代售日常生活所需國內海、陸、空運輸事業之客票，不在此限。

依照旅行業管理規則第52條規定，旅行業不得委請非旅行業從業人員執行旅行業務。但依第29條規定派遣專人隨團服務者，不在此限。非旅行業從業人員執行旅行業業務者，視同非法經營旅行業。

一般來說，旅行社所提供的服務內容，主要包含：為旅客代辦出入境手續、簽證業務、組織旅行團體成行、訂位開票、替個人或機關團體設計及安排行程、提供旅遊資訊、收取合理報酬的事業，因此，旅行社的營運範圍可涵蓋如**表1-1**。

表1-1　旅行社的營運範圍

旅行社營運業務	相關內容說明
代辦觀光旅遊相關業務	1.辦理出入國手續。 2.辦理簽證。 3.航空票務（個別、團體、國際或國內航線）。
行程承攬	1.行程安排與設計（個人、團體、特殊行程）。 2.組織出國旅遊團（蔓售、直售，或販售其他公司的旅遊商品）。 3.接待外賓來華業務（包括旅遊、商務、會議、導覽、接送等）。 4.代訂國內外旅館及其與機場間的接送服務。 5.承攬國際性會議或展覽會之參展遊程。 6.代理各國旅行社業務（LOCAL）或遊樂事業業務。 7.某些特定日期或特定航線經營包機業務。
交通代理服務	1.代理航空公司或其他各類交通工具（如豪華郵輪）。 2.遊覽車業務或租車業務。
訂房中心（Hotel Reservation Center, HRC）	1.介於旅行社與飯店之間的專業仲介營業單位。 2.可提供全球或國內各飯店及渡假村等代訂房的業務。
簽證中心（Visa Center）	代理旅行社申辦各地區、國家簽證或入境證手續之作業服務的營業單位。
票務中心（Ticket Center, TC）	代理航空公司機票，銷售給同業，相當於航空公司票務櫃檯的延伸。
異業結盟與開發	1.與移民公司合作，經營旅行業務或其他特殊簽證業務。 2.成立專營旅行社軟體電腦公司或出售電腦軟體。 3.經營航空貨運、報關、貿易及各項旅客與貨物之運送業務等。 4.參與旅行業相關之訂房、餐旅、遊憩設施等的投資事業。 5.經營銀行或發行旅行支票（如英國的Thomas Cook及美國的American Express）。 6.代理或銷售旅遊周邊用品（或與信用卡公司合作）。 7.代辦遊學的旅遊部分。（依照規定旅行業不得從事旅遊以外的其他安排，應以遊學公司專責主導，旅行社則負責配合後半部遊程的進行。）

三、與旅行業相關的服務業

　　旅行業是綜合性的產業，並非只有經營單一化的產品，需要與相關產業結合，才能包裝出各種不同產品，提供各種需求不同之旅遊產品供消費者選購。與旅行社配合最頻繁的各種服務產業如**表1-2**。

表1-2　與旅行業相關的服務業

服務業種類	相關說明
旅館業	1.外出旅遊的途中，旅館業占有相當重要的地位，住宿的安排亦是旅客評估旅遊滿意度的指標之一。通常旅行業在為旅客安排住宿時，除了考量價格、地點等級外，也會依據平時與公司合作關係來執行訂房工作。 2.旅館類型可分為：Hotels、Motels、Inns、B & B、Resort、Condominiums、Camps、Youth Hostel、Health Spas等。
餐飲業	1.構成全備旅遊的重要組合之一。 2.旅行業在選擇餐飲上大致分為以下種類： (1)機上餐飲：由空中廚房供應，為固定組合之盤餐，另有為特殊需求者準備之餐飲，如嬰兒餐、素食餐等。 (2)旅館內用餐：可分為早餐及正餐。早餐一般分為美式（American）、歐式（Continental）及英式（British）自助餐（Buffet）等；正餐則以套餐（Set Menu）及自助餐為主。 (3)外食：可選擇性較大，配合各地之不同風味而有多樣化之選擇。 (4)飲料（Beverage）：大致可分為含酒精性飲料（Alcoholic Beverage）〔可分釀造酒（Fermented Alcoholic Beverage）、蒸餾酒（Distilled Alcoholic Beverage）及再製酒（Compounded Alcoholic Beverage）三種〕與非酒精性飲料（Non Alcoholic Beverage）兩大類。把以上四種飲料中的兩種或兩種以上加以混合，即成混合飲料（Mixed Drink）。
航空旅遊業	有定期航空公司、包機航空公司及小型包機公司（含直升機），服務單位依其規模調整組合分為：票務組、機場地勤部、空中廚房、維修部等。
水上旅遊業	包括大型郵輪（Cruise Liners）、觀光渡輪（Ferry Boats）和具有地方特色之河川遊艇。 1.郵輪：如阿拉斯加、地中海、加勒比海郵輪旅遊。 2.觀光渡輪。 3.河川遊艇：如舊金山灣區的遊艇、紐約自由女神觀光船、桂林灕江遊船以及長江三峽郵輪。

（續）表1-2　與旅行業相關的服務業

服務業種類	相關說明
陸上旅遊業	1.鐵路：如美國全國鐵路旅運公司（Amtrak）、歐洲火車聯營票（Eurail Pass）、法國TGV、英法海底隧道的歐洲之星（Eurostar）、台灣高鐵（THSRC）及國內現有的觀光列車，除了交通運輸之功能外，兼具觀景功能。 2.公路。 3.遊覽車：包含以下幾種服務： 　(1)包車旅遊服務：由旅遊業或機關團體承包專車。 　(2)機場交通服務：機場、飯店或市區間之接送服務（Shuttle Bus），如桃園機場的飛狗、長榮、大有等巴士。 　(3)觀光接送服務：市區和風景區往返定期運輸服務，如市區觀光巴士。 　(4)都會交通服務：各都市間的運送服務，如國內統聯、尊龍、國光等。 4.其他：如纜車（Cable Car），或騎馬、大象、駱駝等動物。
零售業	1.紀念品、特產品之零售服務：專售具有當地風味之物產。 2.免稅店：經過特許的零售業，設於機場內或特定地區，其免稅部分依地區不同，使觀光客免去辦理退稅的繁雜手續。
休閒旅遊業	旅遊安排了人文景觀和自然資源景觀之參觀遊覽之外，更可結合各地之特殊娛樂設施、遊樂方式和遊憩場所： 1.主題樂園（Theme Park）：如迪士尼樂園、劍湖山世界等。 2.戶外渡假：如高爾夫球場、滑雪場、泛舟等。 3.遊樂、賭場及表演：如拉斯維加斯賭城、澳門賭場等。 4.全包式休閒渡假村。
金融業	提供隨時可兌現的旅行支票、國際通用的信用卡、旅遊卡、可在當地提領現金的金融卡，以及兼具信用卡和金融卡功能的IC卡，提供購物之便利且提供了旅者安全性與便捷性。信用卡的種類有：VISA、MASTER、AMERICAN EXPRESS、Diners Club、JCB、銀聯卡等。 消費者在使用信用卡時，應注意不要讓信用卡離開自己的視線，避免被側錄盜刷；信用卡不慎遺失時，應立刻向發卡單位掛失，避免盜刷風險。
保險業	1.包括有旅行平安、旅行意外、行李遺失以及海外事故之急難救助等保險。 2.目前旅行相關保險可概分為： 　(1)履約責任險。 　(2)契約責任險。 　(3)旅行平安保險。

到外地觀光總少不了交通工具,當前往的觀光地擁有便捷的交通系統時,會使兩地之間的距離無形縮短許多,**表1-3**為日本及歐洲常見之陸上交通工具的介紹。

上述提及與旅行業相關的服務業之中,旅館業的計價方式會依照不同地區而有所不同,分類如**表1-4**。

四、旅行業的特性

旅行業是一種將旅遊相關產業之資源加以組合,並提供勞務服務的行業,所提供的服務有其經濟、文化的雙重特點,是一種綜合性的服務業。由於旅行業本身無法單獨生產商品,必須結合上下游事業(如交通、住宿、餐飲、風景遊樂區及其他觀光娛樂單位或組織),加上來自行

表1-3　日本及歐洲較著名的交通工具介紹

洲別	國家	著名的交通工具	交通工具相關介紹
東北亞	日本	JR國營鐵路	1.全日本鐵路周遊券Japan Rail Pass為日本國營鐵路局發行的火車證。在日本國內不販售,欲使用日本鐵路周遊券的旅客必須在日本國外的指定代理店購買。 2.周遊券適用對象: 　(1)持日本護照,在國外居住達十年以上證明者。 　(2)持日本觀光簽證之外國人士。 　(3)持日本護照且有國外永久居留權者。
歐洲	法國	TGV高速鐵路系統(Train a la Grande Vitesse)	於1981年9月27日開通,當時來往於巴黎到里昂的路段,以時速260公里飛駛的TGV,在當時全盤改變了法國人的旅遊方式。
歐洲	跨中西歐國家	歐洲之星(Eurostar)	1.利用英法海底隧道往來於英國倫敦、法國巴黎及比利時布魯塞爾之間的列車。 2.可搭乘歐洲之星的車站: 　(1)英國:滑鐵盧車站(Waterloo International)。 　(2)法國:巴黎北站(Gare du Nord)。 　(3)比利時:布魯塞爾中央車站(Brussel Midi)。

表1-4　旅館的計價方式

計價方式	內容說明
美式計價方式（American Plan, AP）	即所謂的Full Board或Full Pension，旅館的房價包括早、午、晚餐三餐。所提供之餐食通常是套餐，菜單固定，歐洲的旅館所提供之套餐，通常不包括飲料在內，服務生向客人所推銷之酒、水及飲料均需另外付費，此計價方式以渡假村的休閒或會議、獎勵旅遊較多。
修正的美式計價方式（Modified American Plan, MAP）	旅館的房價含早、晚餐（兩餐），方便客人在外遊覽或繼續其他活動，不須趕回旅館吃午餐。
半寄宿（Semi-Pension or Half Pension）	旅館的房價包括早、午餐或早、晚餐，與MAP類似。
百慕達計價方式（Bermuda Plan, BP）	旅館的房價包括一份美式早餐的計費制度。
歐陸式計價方式（Continental Plan, CP）	旅館的房價包括早餐和房間，亦可以稱為床和早餐（Bed and Breakfast, B & B）。此為市場上最普通的方式，不論是東北亞、大陸或歐美、紐澳等地區均是。
歐式計價方式（European Plan, EP）	只有房租費用，若在旅館用餐則膳費可以記在客人的帳戶上，一般普遍使用於東南亞地區。

業本身之競爭與行銷通路的牽制，與社會、經濟、政治、文化各方面的影響，因此，旅行業除了源自於服務業之特性之外，也融合了中間商的特性（表1-5、表1-6）。

表1-5　源自服務業的特性

相關特性	特性內容說明
無形的商品	消費者在購買前是看不到的，銷售者須以優質的服務和專業的知識來建立消費者對選購該產品的信心。
產品無法儲存	旅遊產品不像一般的商品可儲存較長的時間，必須在規定的期限內使用完畢。例如：過期的機票不能再使用或已出發之機位無法再使用。
不可分割性	旅客旅遊途中的享受與感受是服務的來源，既是生產也是消費，有其不可分割性。
變動性	旅遊產品會隨各種因素，如時間、天候、政治因素等而變動。
人性化	服務對象與提供服務之一方均為人，員工本身的素質、訓練以及人性化服務的提供均顯得格外重要。

表1-6　中間商服務的特性

相關特性	特性內容說明
資源整合性	旅行業整合上下游供應商的觀光資源，將相關產業的產品組合成一種可銷售的商品。
通路結構性	利用各種通路管道將觀光產品行銷並推廣給中間代理商或直售業者。
策略行銷性	看準時機妥善運用各種不同的策略來行銷旅遊產品，即使在淡季也可以創造出可觀的旅遊熱潮。
市場競爭性	旅遊產品的開發並沒有智慧財產權，人人皆可以模仿、銷售，競爭性高，利潤的獲得必須掌握時間差或提供更優質的服務態度。
不穩定性	旅遊活動容易受到外在因素影響而產生改變。
季節性	旅遊活動容易受到季節影響，可分為自然季節（淡、旺季）及人文季節（節日、慶典、比賽、會議等）兩種類。
專業化	旅行業的作業流程繁瑣，從業人員需具備正確的專業知識及充分的經驗，才能得心應手且不容易出差錯。
整體運作性	旅行業是一個注重團隊合作的行業，每一個環節或角色都相當重要，很容易因為小疏忽造成嚴重的失誤。

 第二節　旅行業類別與組織結構

一、旅行業的行政管理體系

　　旅行業屬於信用擴張之服務業，且業務往來涉及兩岸與外國事務，故立法者採趨向於中央集權的管理。由交通部觀光局負責管理，舉凡申設、變更、解散登記、違規查處、獎懲及其他經營管理與輔導相關事項均由中央直接負責，其管理體系如圖1-1。

　　觀光事業管理之行政體系，在中央係於交通部下設路政司觀光科及觀光局，五直轄市分別為台北市觀光傳播局、新北市觀光旅遊局、台中市觀光旅遊局、台南市觀光旅遊局、高雄市觀光局。且現因觀光事業重要性日增，各縣（市）政府相繼提升觀光單位之層級，目前已有桃園縣、連江縣成立觀光局；嘉義縣成立觀光旅遊局；苗栗縣成立國際文化觀光局；金

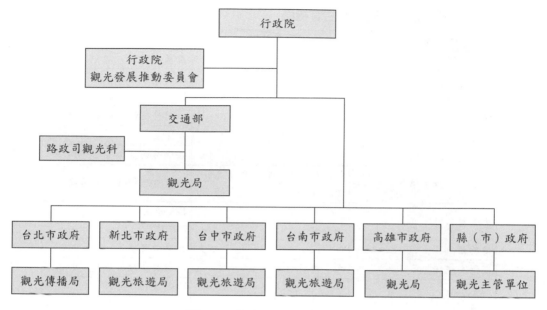

圖1-1　觀光行政體系圖

資料來源：交通部觀光局。

門縣成立交通旅遊局。另民國96年7月11日地方制度法修正施行後，縣府機關編修，組織調整，故宜蘭縣成立工商旅遊處；基隆市、新竹縣成立交通旅遊處；彰化縣成立城市暨觀光發展處；雲林縣成立文化處；花蓮縣成立觀光暨公共事務處；台東縣成立觀光旅遊處；澎湖縣成立旅遊處；新竹市、南投縣成立觀光處；嘉義市成立交通處；屏東縣成立觀光傳播處，專責觀光建設暨行銷推廣業務。

　　另為有效整合觀光事業之發展與推動，行政院於民國91年7月24日提升跨部會之「行政院觀光發展推動小組」為「行政院觀光發展推動委員會」，目前由行政院指派政務委員擔任召集人，交通部觀光局局長為執行長，各部會副首長及業者、學者為委員，觀光局負責幕僚作業。

　　在觀光遊憩區管理體系方面，國內主要觀光遊憩資源除觀光行政體系所屬及督導之風景特定區、民營遊樂區外，其他觀光遊憩地區的主管機關分別如**表1-7**所示。

表1-7　觀光遊憩地區及其主管機關

觀光遊憩地區	主管機關	設立的法源依據
國家公園	內政部營建署	國家公園法
風景特定區	交通部	1.發展觀光條例 2.風景特定區管理規則
休閒農漁業	行政院農業委員會	休閒農業輔導辦法
森林遊樂區		森林法
國家森林遊樂區		森林遊樂區設置管理辦法
國家農（林）場	行政院退除役官兵輔導委員會	國軍退除役官兵輔導條例
大學實驗林	教育部	1.大學法 2.森林法
博物館		社會教育法
高爾夫球場	體育委員會	高爾夫球場管理規則
溫泉	經濟部	水利法
水庫		─
國營事業附屬觀光遊憩地區		─
形象商圈		─
商店街		─
海水浴場	縣市政府	台灣省海水浴場管理規則
古蹟	行政院文化建設委員會	文化資產保存法
自然地景	行政院農業委員會	文化資產保存法

二、旅行業相關組織及單位

(一)國內的旅行業相關組織及單位

　　政府為了推廣觀光，除了制定相關的觀光政策與法規之外，還陸續成立有關組織，無論是政府直接管轄或是民間組織，對我國觀光業的發展來說都有舉足輕重的地位，相關組織及其說明如**表1-8**。

表1-8　旅行業相關組織

旅行業相關組織名稱	成立日期
	業務內容說明
交通部觀光局（Tourism Bureau Ministry of Transportation and Communications, ROC）	1973.03.01更名為交通部觀光局
	主管全國觀光事務機關，負責對地方及全國性觀光事業之整體發展，執行規劃輔導管理事宜。其法定職掌如下： 1.觀光事業之規劃、輔導及推動事項。 2.國民及外國旅客在國內旅遊活動之輔導事項。 3.民間投資觀光事業之輔導及獎勵事項。 4.觀光旅館、旅行業及導遊領隊人員證照之核發與管理事項。 5.觀光從業人員之培育、訓練、督導及考核事項。 6.天然及文化觀光資源之調查與規劃事項。 7.觀光地區名勝、古蹟之維護，及風景特定區之開發、管理事項。 8.觀光旅館設備標準之審核事項。 9.地方觀光事業及觀光社團之輔導，與觀光環境之督促改進事項。 10.國際觀光組織及國際觀光合作計畫之聯繫與推動事項。 11.觀光市場之調查及研究事項。 12.國內外觀光宣傳事項。 13.其他有關觀光事項。
財團法人台灣觀光協會（Taiwan Visitors Association, TVA）	1956.11.29
	主要任務： 1.在觀光事業方面為政府與民間溝通橋樑。 2.從事促進觀光事業發展之各項國際宣傳推廣工作。 3.研議發展觀光事業有關方案建議政府參採。
中華民國觀光導遊協會（Tourist Guides Association, R.O.C., TGA）	1970.01.30
	協助國內發展導遊事業，例如：導遊實務訓練、研修旅遊活動、參與勞資協調、增進會員福利、協助申辦導遊人員執業證及帶團服務證之驗發等。
中華民國觀光領隊協會（Association of Tour Managers, Taiwan, ATM）	1986.06.30
	以促進旅行業出國觀光領隊之合作聯繫、砥礪品德及增進專業知識、提高服務品質，配合國家政策發展觀光事業及促進國際交流為宗旨。

(續) 表1-8　旅行業相關組織

旅行業相關組織名稱	成立日期
	業務內容說明
中華民國旅行業品質保障協會（簡稱品保協會，Travel Quality Assurance Association, TQAA）	1989.10.17
	1.成立宗旨：提高旅遊品質，保障旅遊消費者權益。 2.任務：協助會員增進所屬旅遊工作人員之專業知能、協助推廣旅遊活動、提供有關旅遊之資訊服務、對於研究發展觀光事業者之獎助，以及管理及運用會員提繳之旅遊品質保障金等。
中華民國旅行業經理人協會（Certified Travel Councilor Association, R.O.C., CTCA）	1992.1.11
	主要宗旨：樹立旅行業經理人權威、互助創業、服務社會、協調旅行業同業關係、旅行業經理人業務交流等。
中華民國國際會議推展協會（Taiwan Convention Association）	1991.6.20
	1.團體會員：主要包括政府及民間觀光單位、專業會議籌組者、航空公司、交通運輸業等。 2.成立宗旨：協調統合國內會議相關行業，形成會議產業，增進業界之專業水準，提升我國國際會議之世界地位。
中華民國國民旅遊領團解說員協會（Association of National Tour Escort）	2000.12.12
	成立宗旨：砥礪同業品德、促進同業合作，提高同業服務素養、增進同業知識技術，謀求同業福利等。
中華民國旅行商業同業公會全國聯合會（簡稱全聯會，Travel Agent Association of R.O.C., Taiwan, TAAT）	2001.10.02
	1.由台北市、高雄市及台灣省聯合會共同籌組而成，共108位成員。 2.成立宗旨：推廣國內外旅遊、發展兩岸觀光及各項交流活動、促進觀光產業經濟、提升旅遊品質、保障消費者權益、協調、整合同業關係等。
各縣市旅行商業同業公會	成立宗旨與任務：協助各地區旅行同業相關事務及觀光局指定輔導推廣之法令政策等事宜。

(二)國際性主要觀光旅遊組織

　　除了上述與旅行業有關的相關單位及組織之外，國際上亦有幾個著名的觀光旅遊組織，和國內的旅行業有著密不可分的關係，相關組織及其英文全名分別如**表1-9**所示。

表1-9　國際性主要的觀光旅遊組織

觀光旅遊組織名稱（英文縮寫）	英文全名	備註
世界觀光組織（WTO）	World Tourism Organization	1.會址：西班牙馬德里（MAD）。 2.聯合國專門機構下設置推廣發展觀光事業的國際組織。
世界貿易組織（WTO）	World Trade Organization	1.總部：瑞士日內瓦（GVA）。 2.前身：關稅暨貿易總協定（GATT）。
國際航空運輸協會（IATA）	International Air Transport Association	1.總部：加拿大蒙特婁（YUL）。 2.清帳所：英國倫敦（LON）。 3.華航於2002年正式成為IATA會員。
國際民航組織（ICAO）	International Civil Aviation Organization	會址：加拿大蒙特婁（YUL）。
聯合國教科文組織（UNESCO）	United Nations Educational, Scientific and Cultural Organization	1.總部：法國巴黎（PAR）。 2.全名：聯合國教育科學及文化組織。
亞太旅行協會（PATA）	Pacific Asia Travel Association	1.成立時間：1951年成立於美國夏威夷（HNL）。 2.會址：美國舊金山（SFO）。
亞洲會議暨旅遊局協會（AACVB）	The Asian Association of Convention and Visitor Bureaus	會址：菲律賓馬尼拉（MNL）。
亞太經濟合作會議（APEC）	Asia-Pacific Economic Cooperation	1.屬於國際經貿組織。 2.民國91年在花蓮召開APEC觀光工作小組會議。 3.為兩岸政府共同加入的政府間國際組織。
旅遊暨觀光研究協會（TTRA）	Travel and Tourism Research Association	1.會址：美國鹽湖城（SLC）。 2.原為：旅遊研究協會。
國際會議協會（ICCA）	International Congress and Convention Association	1.會址：荷蘭阿姆斯特丹（AMS）。 2.亞洲總部：新加坡（SIN）。
國際會議與觀光局協會（IACVB）	International Association of Convention and Visitor Bureaus	會址：美國伊利諾州。

（續）表1-9　國際性主要的觀光旅遊組織

觀光旅遊組織名稱（英文縮寫）	英文全名	備註
亞洲旅遊行銷協會（ATMA）	Asia Travel Marketing Association，其前身為東亞觀光協會（East Asia Travel Association, EATA）	1.會址：日本東京（TYO）。 2.1999年7月改名為亞洲旅遊行銷協會。 3.會員：日本、韓國、台灣、澳門、泰國、菲律賓六政府觀光部（局）。
國際郵輪協會（CLIA）	Cruise Lines International Association	是全球郵輪界最具公信力的組織之一，成員為所有的郵輪公司。
國際旅館協會（IHA）	International Hotel Association	1.為全球性旅館組織。 2.會址：法國巴黎（PAR）。
世界旅行業協會（WATA）	World Association of Travel Agencies	會址：瑞士日內瓦（GVA）。
美國汽車協會（AAA）	American Automobile Association	是全美國最大也是最老牌的汽車協會，服務項目包括汽車旅行所有相關服務與各種旅行社服務業務，包括飛機與旅郵輪船的業務，另外也提供汽車保險等業務。
美洲旅遊協會（ASTA）	American Society of Travel Agents	1921年成立於美國，原以服務美、加兩國旅行業為主，現已發展成為世界最大的國際旅行業組織。該會主要宗旨如下： 1.團結、促進並保護會員及旅行業之共同利益。 2.改善旅行業與運輸業、餐旅業及旅客間之關係。 3.保障消費大眾不受惡性競爭、欺騙、偽造或其他不道德之傷害。
美國旅遊業協會（USTOA）	United States Tour Operators Association	會址：美國紐約（NYC）。
拉丁美洲觀光組織聯盟（COTAL）	Confederatión de Organizationes Turisticas de la América Latina	會址：阿根廷首都布宜諾斯艾利斯（BUE）。
國際觀光領隊協會（IATM）	International Association of Tour Managers LTD.	是目前在遠東地區唯一的分會——國際觀光領隊協會台灣分會（Taiwan Region, IATM）。

三、國外旅行業之分類

以歐美地區對旅行業之分類,可分為下列四種,如**表1-10**所示。

四、我國旅行業之分類

1.依據發展觀光條例第27條及旅行業管理規則第3條來區分,我國現行旅行業可區分為綜合旅行業、甲種旅行業及乙種旅行業。

表1-10　歐美地區旅行業分類及說明

旅行業類別	英文全名	業務及特色說明
躉售旅行業	Tour Wholesaler	1.以經營定期遊程批售業務為營運標的。 2.以專業的企劃人才深入市場研究,精確的掌握市場趨向,設計出廣大民眾喜愛的行程。 3.以特定品牌上市,委請同業代為推廣銷售。 4.定期與同業交流、講習或代為訓練。 5.業者對自行設計中的交通運輸、旅館住宿、餐飲安排以及領隊或導遊人員安排均有專屬部門安排。 6.專業且能以量制價,是計畫旅行的先驅。
遊程承攬旅行業	Tour Operator	1.以市場中特定之需求研制遊程,並透過相關行銷網路爭取直接之消費者。 2.以精緻服務、品質建立等口碑形象訴諸市場。 3.將產品批發給零售旅行業代為銷售。 4.兼具有遊程躉售,零售旅行社之角色與功能。 5.量產不如躉售旅行業。
零售旅行業	Retailer	1.代售躉售旅行業或遊程承攬旅行業之全備商品,或航空公司研發之獨立旅行商品。 2.組織規模:員工數量較小但分布廣,操作成本低。 3.適應市場較有彈性而寬廣。 4.由於各為其主,與上游資源的聯繫較差,作業力較弱。
特殊旅遊公司	Special Interest 或獎勵公司 (Incentive Company)	專業的協助一般商業公司規劃,組織與推廣以旅遊為獎勵銷售或激勵員工等手段的專業性公司。此種公司策劃出來的旅遊,即為獎勵旅遊(Incentive Tour)。

2.就我國旅行業之組織架構而言，大致可分為對外營業功能和對內管理功能兩大部分，依營業範圍（綜合、甲種、乙種）與營業方向（出國旅遊、外國人士來台及國民旅遊）與服務區別（團體躉售、票務躉售、團體直售、票務直售）而產生不同之組織型態。

3.依資本額、保證金、履約投保最低金額來區分，可分為綜合旅行業、甲種旅行業及乙種旅行業，茲分類如**表1-11**。

4.依業務範圍來區分，如**表1-12**所示。

五、旅行業的聯營模式（PAK）

俗稱PAK的「聯營模式」是源自日本旅行社針對聯合推廣Package Tour的組合而命名。

(一)成立目的

由於市場競爭以及擴大空間之需求，有必要整合資源、充分利用資源、開拓通路管道之多元化，旅行社之間或旅行社與航空公司之間，以及旅行社與當地觀光資源共同結合，且針對不同特性之旅遊性質或旅遊團體做成市場推廣、聯合銷售、集中作業，以及利益共享的聯營組織型態。

表1-11　旅行業分類比較表

類別	規定	資本額	註冊費（資本額的1/1,000）	保證金	最低履約投保金額
1	綜合旅行業	2,500萬	25,000	1,000萬	6,000萬
	分公司（1家）	150萬	1,500	30萬	400萬
2	甲種旅行業	600萬	6,000	150萬	2,000萬
	分公司（1家）	100萬	1,000	30萬	400萬
3	乙種旅行業	300萬	3,000	60萬	800萬
	分公司（1家）	75萬	750	15萬	200萬

表1-12 旅行業業務比較表

項目	業務內容說明
綜合旅行業 （國外、內業務）	1.接受委託代售國內外海、陸、空運輸事業之客票或代旅客購買國內外客票、託運行李。 2.接受旅客委託代辦出、入國境及簽證手續。 3.招攬或接待國內外觀光旅客並安排旅遊、食宿及交通。 4.以包辦旅遊方式或自行組團，安排旅客國內外觀光旅遊、食宿、交通及提供有關服務。 5.委託甲種旅行業代為招攬前款業務。 6.委託乙種旅行業代為招攬第四款國內團體旅遊業務。 7.代理外國旅行業辦理聯絡、推廣、報價等業務。 8.設計國內外旅程、安排導遊人員或領隊人員。 9.提供國內外旅遊諮詢服務。 10.其他經中央主管機關核定與國內外旅遊有關之事項。
甲種旅行業 （國外、內業務）	1.接受委託代售國內外海、陸、空運輸事業之客票或代旅客購買國內外客票、託運行李。 2.接受旅客委託代辦出、入國境及簽證手續。 3.招攬或接待國內外觀光旅客並安排旅遊、食宿及交通。 4.自行組團安排旅客出國觀光旅遊、食宿、交通及提供有關服務。 5.代理綜合旅行業招攬前項第五款之業務。 6.代理外國旅行業辦理聯絡、推廣、報價等業務。 7.設計國內外旅程、安排導遊人員或領隊人員。 8.提供國內外旅遊諮詢服務。 9.其他經中央主管機關核定與國內外旅遊有關之事項。
乙種旅行業 （國內業務）	1.接受委託代售國內海、陸、空運輸事業之客票或代旅客購買國內客票、託運行李。 2.招攬或接待本國觀光旅客國內旅遊、食宿、交通及提供有關服務。 3.代理綜合旅行業招攬第二項第六款國內團體旅遊業務。 4.設計國內旅程。 5.提供國內旅遊諮詢服務。 6.其他經中央主管機關核定與國內旅遊有關之事項。

(二)操作模式

◆ 統一操作

在PAK成員中選定一家旅行社為作業中心，通常會考慮其操作經驗豐富與否。可固定指派或輪流操作PAK。

◆ 個別操作

PAK成員個別獨立出團，財務獨立，結合力量較單薄。

◆ 利潤分配

大致可分為實績分配、利潤均分及財務獨立等多種方式。

1. 實績分配：大部分PAK採此方式。係指依每家旅行社實際出團或成行的人頭數，分配應得的利潤。
2. 利潤均分：即不論各家成行人數多寡，一律均分。但須先繳交基金成本的合理底價。
3. 財務獨立：較單純，各自負責本身之財務結算，利潤盈虧。

第三節　旅行業申請籌設與註冊

在我國，旅行業為特許行業，必須先經過相關部門（觀光局）根據特許條件核准籌設之後，才得憑以向當地政府申請營業登記，始准營業。

一、旅行業申請籌設程序與登記流程

1. 發起人籌組公司，由股東組成（股東人數之規定：有限公司為1人以上；股份有限公司為2人以上）。
2. 覓妥營業處所，確認使用權證明無誤。

3.向經濟部商業司辦理公司設立登記預查名稱。

4.具備文件向觀光局申請籌設登記。

5.觀光局審核籌設文件，並核准籌設登記。

6.向經濟部辦理公司設立登記：應於核准籌設後二個月內，辦妥註冊登記。

二、申請註冊登記與流程

1.繳納註冊費及保證金，向觀光局申請註冊登記。

2.由觀光局核准註冊登記，並核發旅行業執照（旅行業執照費用：新臺幣一千元）。

3.向當地政府機關申請營利事業登記證。

4.向所屬省市觀光主管機關核備旅行業全體職員報備任職。

5.逕向觀光局報備開業。

6.正式開業。

三、其他補充事項

1.營業處所規定：

(1)同一營業處所內不得為兩家營利事業共同使用。

(2)公司名稱之標識（應於領取旅行業執照後，始得懸掛市招）。

2.公司名稱與其他旅行業名稱之發音相同者，旅行業受撤銷執照處分未逾五年者，其公司名稱不得為旅行業申請使用。

3.下列人員不得為旅行業發起人、負責人、董事、監察人及經理人；已充任者解任之，並撤銷其登記。

(1)曾犯內亂、外患罪，經判決確定或通緝有案尚未結案者。

(2)曾犯詐欺、背信、侵占罪或違反工商管理法令，經受有期徒刑一年以上刑之宣告，服刑期滿未逾二年者。

(3)曾服公務虧空公款，經判決確定服刑期滿尚未逾二年者。

(4)受破產之宣告，尚未復權者。

(5)有重大喪失債信情事，尚未了結或了結後尚未逾二年者。

(6)限制行為能力者。

(7)曾經營旅行業受撤銷執照處分，尚未逾五年者。

4.關於經理人之規定：

交通部觀光局已於民國101年3月5日修正旅行業管理規則，將經理
人的相關設置規定改為以下，也就是說，旅行社只要設置經理人一
人以上即可，各公司可以實際需要設置經理人的人數。旅行業管理
規則第13條：「旅行業及其分公司應各置經理人一人以上負責監督
管理業務。前項旅行業經理人應為專任，不得兼任其他旅行業之經
理人，並不得自營或為他人兼營旅行業。」

第四節　旅行業人員應有的認知與態度

一、旅行業從業人員應具備的特質與條件

(一)特質

　　旅行從業人員除了要有旅行業的專業知識之外，還要具備相當的特
質方可相輔相成，以期將所從事的旅行業做得更好、更完善，相關特質如
表1-13所述。

(二)條件

　　除了上述提及之特質外，最好還需符合下面的相關條件，相關條件
如**表**1-14所示。

表1-13　旅行業從業人員應具備的特質

特質	相關說明
藝術方面	1.豐富的想像力。 2.敏銳的直覺。 3.突發靈感。 4.長期累積經驗。
感性方面	1.洞察消費者心理。 2.掌握傳媒技巧。 3.迎合未來趨勢。 4.發揮尖端創意。 5.富有同情心、同理心。
理性方面	1.研判市場狀況。 2.競爭情勢。 3.分辨敵我實力。 4.釐訂戰略與戰術。

表1-14　旅行業從業人員應具備的條件

條件	相關說明
充滿好奇	凡事都感興趣,凡事喜歡追根究柢,凡事都想過問,凡事都要參加。
喜歡學習	光好奇還不夠,還要博學多聞、觸類旁通,喜歡與人溝通談天說地,更經常不恥下問。
要有彈性	不拘泥己見、故步自封,切忌輕浮心態,因應市場變化而變化,跟隨消費者感覺走。
具備膽識	要大膽假設、小心求證,膽大心細,勇於冒險犯難,隨時都得承受壓力,面對打擊。

(三)心理修養

除了上面提到應具備的特質與條件之外,從業人員的心理修養也是從事旅遊業不可或缺的條件之一,有關旅行業從業人員應有的心理修養分別敘述如**表1-15**。

表1-15　旅行業從業人員應具備的心理修養

心理修養	相關說明
職業道德	瞭解工作上角色的扮演,尊重該行業服務的道德目標。尤其旅行從業人員必須經常經手顧客交辦的金錢、證件以及一些個人資訊等,故應建立基本職業道德,秉持誠信的原則,展現最優質的服務。
健康管理	常維持良好的健康情況,才能以最佳的身體狀況服務客人。
禮儀表現	1.絕不可以給客人有不愉快的感覺。 2.親切、有禮貌的問候。 3.準時;遵守時間。 4.用詞說話、動作得體。
感謝與謙虛	顧客至上。
信念	以自信心為客人之滿足盡全力。
積極性	要有自動自發的心理,積極先問候是為好的服務創造機會。
責任感	要具備責任感,不能隨便推諉責任。
反省	檢討自己的行為而努力更向上的熱忱。

第五節　服務品質

　　觀光產業是一個競爭性高的產業,要使每一個顧客對於企業所提供的產品能滿意,除了實體產品之外,人員的服務更是特別重要。一個企業如果出現不友善的服務,即使廣告與促銷活動做得再多、再好,都不能彌補服務的不足。因此,在以服務掛帥的觀光產業當中,如何保持優越的服務品質以維繫顧客的滿意度,並造就顧客的正面口碑,是經營者不可忽略的課題。

一、服務品質的衡量

　　由於服務不但是一種無形的產品及非實體的東西,而且更是沒有固定的標準模式,不僅是產品本身,更是強調無形的顧客服務品質。服務品質之優劣衡量標準,端視其所服務的對象,是否感覺到滿意的狹義層面而

定。所提供之服務不論大小，只要能讓顧客感到滿意，也就算是完成一次好的服務了。

(一)顧客服務品質的評估模式

Parasuraman、Zeithaml和Berry（1985）於1983年起接受美國行銷科學學會（MSI）的專業輔助，從事有關服務品質的研究，於1985年發表了有關確認五個服務品質缺口的觀念模式（**圖1-2**），其優點在於有效分析出差距因素，使衡量者得以明瞭服務者對被服務者的認知與其所接受的服務之間究竟有何差異，同時也從服務提供者的角度來發覺造成服務品質差

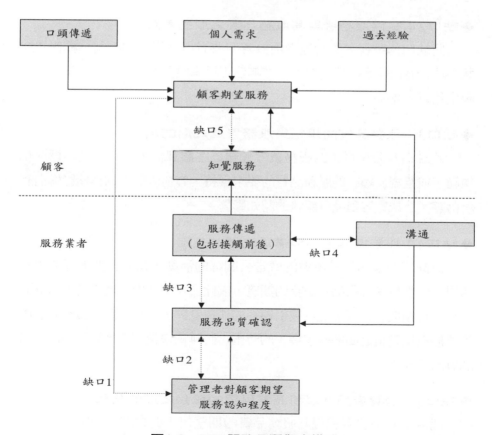

圖1-2　PZB服務品質觀念模式

異的因素何在，PZB將這種差異稱為缺口（GAP）。

　　PZB模式主要是探討服務品質無法滿足顧客需求的主要原因，來自於服務生產與傳遞之間各個環節中有缺口（GAP）存在，若要能正確滿足顧客的需求，必須要滿足五個服務缺口，而其中有四道缺口是來自業者一方，只有第五道缺口是來自於顧客本身。下列為PZB五大缺口的說明：

◆缺口1：消費者心理預期與提供服務者之間的認知差距

　　此缺口為產生是因服務者未能真正瞭解消費者對此服務的期望所致，亦即消費者的需求認知尚未被瞭解，而造成所提供服務屬性自然無法滿足消費者，進而影響消費者對服務的品質認知。

◆缺口2：提供服務者與其服務品質之間的差距

　　此缺口的服務業的管理者由於資源或者市場條件的限制，縱使知道某些消費者所需要的服務屬性，亦無法提供高服務的品質管理承諾，因而產生品質的差距。

◆缺口3：服務品質的規格與服務傳遞之間的差距

　　此缺口為公司員工的服務績效較難以客觀評估，或有限度的標準化規範，並且對於顧客的服務品質的要求維持，容易因個人的情緒影響而有所落差，造成顧客對品質服務的認知影響。

◆缺口4：服務傳遞與外部溝通之間的差距

　　此缺口為公司對外所做的廣告公關等的活動，或者其他溝通的工具運用，會影響顧客對品質服務的期望，因此公司對外進行活動時不可過於浮誇，行銷與廣告固然能夠吸引顧客的消費意願，一旦消費者發現其實際的情形與期望值之間的落差過大的時候，將無法恢復消費者對公司的服務品質的認知。

◆缺口5：消費者預期服務品質與認知服務之間的差距

　　此缺口對消費者發現其服務品質的期望值，與實際接受服務之後的

認知落差,如果實際認知高於期望品質水準時,顧客對服務的品質水準評價將會提高,相對的則會下降,然而顧客對服務水準的期望,又受到顧客本身的需求、個人以往經驗等因素的影響。

顧客對服務品質的認定,關鍵在於企業所提供的產品及服務能否滿足或超越其他服務品質的期望,顧客的期望是由過去的經驗、口碑以及企業的廣告所形成的,以此為基礎,顧客來選定服務的提供者,接受服務後,他們會將實際感受的服務與認知作一比較。

(二)造成服務品質不佳的五個可能原因

Parasuraman、Zeithaml及Berry提出服務品質傳送的主要要求,造成服務品質不佳的五個可能原因為下列所述:

1. 顧客期望與管理者認知的差距(GAP 1):業者未能真正瞭解顧客對服務的期望。
2. 管理認知與服務品質規格間的差距(GAP 2):業者雖然瞭解顧客期望,但由於本身資源有限或市場狀況、管理疏失,而無法達到顧客對服務的期望。
3. 服務品質規格與服務傳遞間的差距(GAP 3):服務人員可能訓練不佳、工作過度、無能力或不願意等原因,導致績效未能達到管理階層決定的服務品質標準。
4. 服務傳遞與外部溝通間的差距(GAP 4):業者有過度承諾的傾向,或缺乏傳達提升服務水準的意向。
5. 顧客對服務期望與信任之間的差距(GAP 5):可能是顧客實際體驗與期望的服務不一所造成的。

(三)顧客滿意(PZB服務品質概念)

1. 事前期待<實際評價:超過傳聞→成為常客　滿意【物超所值】
2. 事前期待>實際評價:不再光臨→失去顧客　不滿意【物差所值】

旅遊 糾紛與緊急事件處理

3.事前期待≒實際評價：印象薄弱→若無競爭者則繼續使用　滿意或
　不確定【物符所值】

◆ 滿意度公式

　1.滿意度公式：

　　S＝P－E（感受－預期）

　2.公式要素：

　　S：Satisfaction（滿意度）

　　P：Perception（感受）

　　E：Expectation（預期）

　3.服務品質差距（E－P）

◆ 滿意度的判斷

　1.E－P＜0：滿意度高

　2.E－P＝0：滿意度普通

　3.E－P＞0：滿意度低

二、服務品質之判定因子

(一)服務品質的構面

　　服務品質具有多重構面的特性，因此在衡量服務品質之前，首先須
考量其所包含的構面，然後找出決定服務品質的因素。Parasuraman、
Zeithaml 和Berry三人利用下列構面來測量顧客對服務品質的認知，分述
如**表1-16**。

(二)服務品質觀念模式

　　服務品質的構面是行銷研究人員從數個不同的服務業定義出來的。
顧客是以這五個構面來判斷服務品質，此排序是依照對顧客的重要程度而

28

表1-16　服務品質判定的構面

判定的構面	內容說明
可靠性（reliability）	企業有足夠的能力提供可靠且正確的服務。
回應性（responsiveness）	服務人員能主動樂意提供迅速即時的服務。
勝任性（competence）	服務人員是否有足夠的專業能力可提供服務給顧客。
接近性（access）	服務人員的態度是否讓顧客容易親近。
禮貌性（courtesy）	服務人員的服務態度是否有禮貌。
溝通性（communication）	服務人員是否具備相關的語言能力，能和顧客溝通。
信用性（credibility）	服務人員答應顧客的事是否能遵守信用，如期完成。
安全性（security）	所提供的服務是否具有安全性，才不致影響到顧客的生命財產。
確實性（assurance）	服務人員的知識、禮貌及態度能獲得顧客的信任。
瞭解性（understanding）	服務人員對企業所提供的產品是否有一定程度的瞭解。
情感性（empathy）	服務人員對顧客表現關心及個別關注的程度。
有形性（tangible）	企業所提供的實體設施、設備及員工的外觀表現。

定的。

1.可靠性：指可信賴且準確地實現所承諾之服務能力。顧客都期待可靠的服務表現，亦即準時，一致無誤地完成服務。

2.反應性：指協助顧客與提供即時服務的意願。如果發生服務失當的狀況，而能迅速且專業地補救，便能夠創造正面影響。

3.確實性：指員工的知識和禮貌及傳達信賴的能力。確實性包括服務的勝任程度、對顧客的禮貌和尊重、與顧客進行有效溝通，以及設身處地關心顧客利益。

4.同理心：指對顧客提供個人化的關懷。同理心包括易親近度、敏感度，以及努力瞭解顧客需求。

5.有形性：指實體設備、裝備、人員及溝通資料等屬性。實體環境狀況是服務提供者表現注重細節態度的實體證據。

旅遊 糾紛 與 緊急事件處理

歷居試題

1.依發展觀光條例及旅行業管理規則規定，非旅行業者不得經營旅行業務，但
下列何種業務縱使非旅行業者亦得經營？
(A)代辦簽證手續　(B)代售住宿券　(C)安排食宿及交通　(D)代售日常生活
所需陸上運輸事業客票　　　　　　　　　　　　　　　　【100年／華領隊二】
答案：D

2.未經領取旅行業執照者，得經營那一項業務？
(A)代售日常生活所需陸上運輸事業之客票　(B)代售航空運輸事業之客票
(C)提供旅遊諮詢服務　(D)設計旅程、安排導遊人員或領隊人員
【100年／外領隊二】
答案：A

3.下列何者非屬申請籌設旅行業之必要文件？
(A)全體籌設人名冊　(B)營業處所之使用權證明文件　(C)公司章程　(D)經
營計畫書　　　　　　　　　　　　　　　　　　　　　【100年／外領隊二】
答案：C

2

旅遊法規與契約

 第一節　發展觀光條例

發展觀光條例為一切觀光政策、法規的母法。我國發展觀光產業、旅遊安全的基本依據。

一、法規基本介紹

中華民國100年4月13日第六次修訂，全文共71條。

二、法規內容重點摘要

(一)基本名詞定義

1. 觀光產業：指有關觀光資源之開發、建設與維護，觀光設施之興建、改善，為觀光旅客旅遊、食宿提供服務與便利及提供舉辦各類型國際會議、展覽相關之旅遊服務產業。

2. 觀光旅客：指觀光旅遊活動之人。

3. 觀光地區：指風景特定區以外，經中央主管機關會商各目的事業主管機關同意後指定供觀光旅客遊覽之風景、名勝、古蹟、博物館、展覽場所及其他可供觀光之地區。

4. 風景特定區：指依規定程序劃定之風景或名勝地區。

5. 自然人文生態景觀區：指無法以人力再造之特殊天然景緻、應嚴格保護之自然動、植物生態環境及重要史前遺跡所呈現之特殊自然人文景觀，其範圍包括：原住民保留地、山地管制區、野生動物保護區、水產資源保育區、自然保留區、及國家公園內之史蹟保存區、特別景觀區、生態保護區等地區。

6. 觀光遊樂設施：指在風景特定區或觀光地區提供觀光旅客休閒、遊

樂之設施。

7.觀光旅館業：指經營國際觀光旅館或一般觀光旅館，對旅客提供住宿及相關服務之營利事業。

8.旅館業：指觀光旅館業以外，對旅客提供住宿、休息及其他經中央主管機關核定相關業務之營利事業。

9.民宿：指利用自用住宅空閒房間，結合當地人文、自然景觀、生態、環境資源及農林漁牧生產活動，以家庭副業方式經營，提供旅客鄉野生活之住宿處所。

10.旅行業：指經中央主管機關核准，為旅客設計安排旅程、食宿、領隊人員、導遊人員、代購代售交通客票、代辦出國簽證手續等有關服務而收取報酬之營利事業。

11.觀光遊樂業：指經主管機關核准經營觀光遊樂設施之營利事業。

12.導遊人員：指執行接待或引導來本國觀光旅客旅遊業務而收取報酬之服務人員。

13.領隊人員：指執行引導出國觀光旅客團體旅遊業務而收取報酬之服務人員。

14.專業導覽人員：指為保存、維護及解說國內特有自然生態及人文景觀資源，由各目的事業主管機關在自然人文生態景觀區所設置之專業人員。

(二)法規內容摘要

1.本發展觀光條例所稱主管機關：在中央為交通部；在直轄市為直轄市政府；在縣（市）為縣（市）政府。

2.中央主管機關為主管全國觀光事務，設觀光局；其組織，另以法律定之。直轄市、縣（市）主管機關為主管地方觀光事務，得視實際需要，設立觀光機構。

3.為有效積極發展觀光產業，交通部應每年就觀光市場進行調查及資

訊蒐集，以供擬定國家觀光產業政策之參考。

4. 中央主管機關得將辦理國際觀光行銷、市場推廣、市場資訊蒐集等業務，委託法人團體辦理。

5. 交通部得視需要於國際機場及商港設旅客服務機構；或輔導直轄市、縣（市）主管機關於重要交通轉運地點，設置旅客服務機構或設施。

6. 風景特定區的劃分：觀光局得視實際情形，會商有關機關，將重要風景或名勝地區，勘定範圍，劃為風景特定區；並得視其性質，專設機構經營管理之。風景特定區應按其地區特性及功能，劃分為國家級、直轄市級及縣（市）級。

7. 觀光旅館等級，按其建築與設備標準、經營、管理及服務方式區分之。觀光旅館之建築及設備標準，由交通部會同內政部定之。

8. 經營旅館業者，除依法辦妥公司或商業登記外，並應向地方主管機關申請登記，領取登記證後，始得營業。

9. 民宿經營者，應向地方主管機關申請登記，領取登記證及專用標識後，始得經營。旅館業、民宿業專用標誌請參考**圖2-1**、**圖2-2**。

10. 經營旅行業者，應先向觀光局申請核准，並依法辦妥公司登記

圖2-1　旅館業專用標誌　　　　　圖2-2　民宿業專用標誌

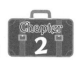

後，領取旅行業執照，始得營業。

11.經營觀光遊樂業者，應先向主管機關申請核准，並依法辦妥公司登記後，領取觀光遊樂業執照，始得營業。

12.為加強機場服務及設施，發展觀光產業，得收取出境航空旅客之機場服務費（NT$300）；其收費及相關作業方式之辦法，由中央主管機關擬訂，報請行政院核定之。

13.主管機關對風景特定區內之名勝、古蹟，應會同有關目的事業主管機關調查登記，並維護其完整。前項古蹟受損者，主管機關應通知管理機關或所有人，擬具修復計畫，經有關目的事業主管機關及主管機關同意後，即時修復。

14.觀光旅館業、旅館業、旅行業、觀光遊樂業或民宿經營者的暫停營業或暫停經營之處理方式，如**表2-1**所示。

15.為保障旅遊消費者權益，旅行業有下列情事之一者，觀光局得公告之：

 (1)保證金被法院扣押或執行者。

 (2)受停業處分或廢止旅行業執照者。

 (3)自行停業者。

 (4)解散者。

 (5)經票據交換所公告為拒絕往來戶者。

 (6)未依規定辦理履約保證保險或責任保險者。

16.民間機構經營觀光遊樂業、觀光旅館業、旅館業之貸款經觀光局報請行政院核定者，中央主管機關為配合發展觀光政策之需要，得洽請相關機關或金融機構提供優惠貸款（旅行業、民宿業則無此項優惠）。

17.為加強國際觀光宣傳推廣，公司組織之觀光產業，得在下列用途項下支出金額百分之十至百分之二十限度內，抵減當年度應納營利事業所得稅額；當年度不足抵減時，得在以後四年度內抵減之：

旅遊糾紛與緊急事件處理

表2-1　觀光旅館業等暫停營業或暫停經營之相關規定

類別相關內容	公司組織	非公司組織
暫停營業或暫停經營期間	一個月以上	一個月以上
處理方式＊公司組織與非公司組織的差異點所在	於十五日內備具股東會議事錄或股東同意書，報請該管主管機關備查。	於十五日內具申請書，並詳述理由，報請該管主管機關備查。
暫停營業或暫停經營期間最長不得超過之期間	不得超過一年	不得超過一年
暫停營業或暫停經營未報請備查	處新臺幣一萬元以上五萬元以下罰鍰	處新臺幣一萬元以上五萬元以下罰鍰
未依規定申報的處罰	未依規定報請暫停營業或暫停經營備查達六個月以上者，主管機關得廢止其營業執照或登記證。	
遇特殊狀況有正當理由時	得申請展延一次	得申請展延一次
展延期間	一年為限，並應於期間屆滿前十五日內提出。	一年為限，並應於期間屆滿前十五日內提出。
屆滿後	應於十五日內向該管主管機關申報復業。	應於十五日內向該管主管機關申報復業。
停業期限屆滿後未申請復業	處新臺幣一萬元以上五萬元以下罰鍰	處新臺幣一萬元以上五萬元以下罰鍰
其他	未依規定申報復業達六個月以上者，主管機關得廢止其營業執照或登記證。	

(1)配合政府參與國際宣傳推廣之費用。

(2)配合政府參加國際觀光組織及旅遊展覽之費用。

(3)配合政府推廣會議旅遊之費用。

前項投資抵減，其每一年度得抵減總額，以不超過該公司當年度應納營利事業所得稅額百分之五十為限。但最後年度抵減金額，不在此限。

18.外籍旅客向特定營業人購買特定貨物，達一定金額（新臺幣三千元）以上，並於一定期間內（三十天內）攜帶出口者，得在一定期間內辦理退還特定貨物之營業稅，相關辦法由交通部會同財政部定之。

19.外國旅行業在中華民國設立分公司，應先向觀光局申請核准，並依公司法規定辦理認許後，領取旅行業執照，始得營業。

(三)旅館業、旅行業的業務

依照發展觀光條例的規定，旅館業與旅行業的業務可歸納如**表2-2**。

(四)罰則

違反發展觀光條例之處罰方式如**表2-3**所示。

若觀光旅館業、旅館業、旅行業、觀光遊樂業、民宿經營者或受僱人員有違反**表2-4**所列之發展觀光條例條文者，將依相關罰則處理。

另外，在風景特定區或觀光地區內若違反**表2-5**所列條文者，由其目的事業主管機關依相關罰則處理。

表2-2　旅館業與旅行業的業務範圍及相關罰則

	旅館業	旅行業
業務內容	1.客房出租。 2.附設餐飲、會議場所、休閒場所及商店之經營。 3.其他經中央主管機關核准與觀光旅館有關之業務。	1.接受委託代售海、陸、空運輸事業之客票或代旅客購買客票。 2.接受旅客委託代辦出、入國境及簽證手續。 3.招攬或接待觀光旅客，並安排旅遊、食宿及交通。 4.設計旅程、安排導遊人員或領隊人員。 5.提供旅遊諮詢服務。 6.其他經中央主管機關核定與國內外觀光旅客旅遊有關之事項。
備註	主管機關為維護觀光旅館旅宿之安寧，得會商相關機關訂定有關之規定。	1.上面所列之業務範圍，中央主管機關得按其性質，區分為綜合、甲種、乙種旅行業。 2.非旅行業者不得經營旅行業業務。但代售日常生活所需陸上運輸事業之客票，不在此限。
違反經營業務內容者	處新臺幣三萬元以上十五萬元以下罰鍰	處新臺幣三萬元以上十五萬元以下罰鍰
情節重大者	廢止營業執照	廢止其營業執照

表2-3　違反發展觀光條例之處罰方式

條文	處罰方式
事業主管機關應於自然人文生態景觀區，設置專業導覽人員。旅客進入自然人文生態景觀區，應申請專業導覽人員陪同進入。	旅客未依規定申請者處行為人新臺幣三萬元以下罰鍰。
外國旅行業在中華民國境內所置代表人，應向觀光局申請核准，並依公司法規定向經濟部備案，但不得對外營業。 ＊相關業務需由綜合旅行社代理。	未經申請核准而設置代表人者，處代表人新臺幣一萬元以上五萬元以下罰鍰，並勒令其停止執行職務。
旅行業辦理團體旅遊或個別旅客旅遊時，應與旅客訂定書面契約，所簽署之契約格式、應記載及不得記載事項，由觀光局定之。	旅行業未與旅客訂定書面契約時，處新臺幣一萬元以上五萬元以下罰鍰。
經營旅行業者，應依規定繳納保證金，旅客對旅行業者因旅遊糾紛所產生的債權問題，可有優先受償之權利。	未依規定繳足保證金，經主管機關通知限期繳納，屆期仍未繳納者，廢止其旅行業執照。
觀光旅館業、旅館業、觀光遊樂業及民宿經營者，於經營各業務時，應依規定投保責任保險。	未依規定辦理責任保險者，限一個月內辦妥，屆期未辦妥者，處新臺幣三萬元以上十五萬元以下罰鍰，並得廢止其營業執照或登記證。
旅行業辦理旅客出國及國內旅遊業務時，應依規定投保履約保證保險與責任保險。	未依規定辦理履約保證保險或責任保險，中央主管機關得立即停止其辦理旅客之出國及國內旅遊業務，並限三個月內辦妥投保，逾期未辦妥者，得廢止其旅行業執照。
1.導遊人員及領隊人員，應經觀光局發給執業證，並受旅行業僱用或受政府機關、團體之臨時招請，始得執行業務。 2.導遊人員及領隊人員連續三年未執行業務者，應重行參加訓練結業，領取或換領執業證後，始得執行業務。	未依規定取得執業證而執行業務者，處新臺幣一萬元以上五萬元以下罰鍰，並禁止其執業。
旅行業經理人不得兼任其他旅行業之經理人，並不得自營或為他人兼營旅行業。	若兼任其他旅行業經理人或自營或為他人兼營旅行業，處新臺幣三千元以上一萬五千元以下罰鍰，情節重大者，得停止其執行業務或廢止其執業證。

（續）表2-3　違反發展觀光條例之處罰方式

條文	處罰方式
導遊人員、領隊人員或觀光產業經營者僱用之人員，應遵照發展觀光條例所發布之命令。	違反者處新臺幣三千元以上一萬五千元以下罰鍰，並禁止其執業。
觀光旅館業、旅館業、旅行業、觀光遊樂業或民宿經營者不得規避、妨礙或拒絕檢查，並應提供必要之協助。	1.檢查結果若不合規定，除依相關法令辦理外，並令限期改善，屆期仍未改善者，處新臺幣三萬元以上十五萬元以下罰鍰。 2.情節重大者，得停止其營業之一部或全部；經受停止營業處分仍繼續營業者，廢止其營業執照或登記證。 3.拒絕規定檢查者，處新臺幣三萬元以上十五萬元以下罰鍰，並得按次連續處罰。
觀光旅館業、旅館業、觀光遊樂業及民宿經營者，應懸掛主管機關發給之觀光專用標識。	未經核准擅自使用觀光專用標識者，處新臺幣三萬元以上十五萬元以下罰鍰，並勒令停止使用及拆除。
觀光旅館業、旅館業、觀光遊樂業或民宿經營者，受停止營業或廢止營業執照或登記證之處分者，應繳回觀光專用標識。	未依規定繳回觀光專用標識處新臺幣三萬元以上十五萬元以下罰鍰。
未領取營業執照經營觀光旅館業務、旅館業務、旅行業務或觀光遊樂業務。	處新臺幣九萬元以上四十五萬元以下罰鍰，並禁止其營業。
未領取登記證經營民宿。	處新臺幣三萬元以上十五萬元以下罰鍰，並禁止其經營。
為維護遊客安全，水域管理機關得對水域遊憩活動之種類、範圍、時間及行為限制之，並得視水域環境及資源條件之狀況，公告禁止水域遊憩活動區域。	1.不遵守相關規定者由水域管理機關處新臺幣五千元以上二萬五千元以下罰鍰，並禁止其活動。 2.若前項不守相關規定的行為涉及營利性質者，處新臺幣一萬五千元以上七萬五千元以下罰鍰，並禁止其活動。
損壞觀光地區或風景特定區之名勝、自然資源或觀光設施者。	1.有關目的事業主管機關得處行為人新臺幣五十萬元以下罰鍰，並責令回復原狀或償還修復費用。 2.無法回復原狀者，有關目的事業主管機關得再處行為人新臺幣五百萬元以下罰鍰。

表2-4 發展觀光條例罰則比較表

比較項目 法條相關內容	受僱人員	公司／經營者
條文	玷辱國家榮譽、損害國家利益、妨害善良風俗或詐騙旅客行為。	
反條文之處罰方式	處新臺幣一萬元以上五萬元以下罰鍰。	處新臺幣三萬元以上十五萬元以下罰鍰。
情節重大者	–	定期停止營業之一部分或全部，或廢止營業執照或登記證。
受停止營業一部或全部之處分，仍繼續營業者	–	廢止營業執照或登記證。

表2-5 發展觀光條例罰則比較表——風景特定區與觀光地區

罰鍰金額	條文
新臺幣三千元以上一萬五千元以下	1.任意拋棄、焚燒垃圾或廢棄物。 2.將車輛開入禁止車輛進入或停放於禁止停車之地區。 3.其他經管理機關公告禁止破壞生態、汙染環境及危害安全之行為。
新臺幣一萬元以上五萬元以下	1.擅自經營固定或流動攤販。 2.擅自設置指示標誌、廣告物。（違法設置者將予以拆除並沒入之，拆除費用由行為人負擔） 3.強行向旅客拍照並收取費用。 4.強行向旅客推銷物品。 5.其他騷擾旅客或影響旅客安全之行為。

 ## 第二節　旅行業管理規則

一、法規基本介紹

中華民國101年9月5日修訂，全文共68條。

二、法規內容

第1條

本規則依發展觀光條例（以下簡稱本條例）第六十六條第三項規定訂定
之。

第2條

旅行業之設立、變更或解散登記、發照、經營管理、獎勵、處罰、經理人
及從業人員之管理、訓練等事項，由交通部委任交通部觀光局執行之；其
委任事項及法規依據應公告並刊登政府公報或新聞紙。

前項有關旅行業從業人員之異動登記事項，在直轄市之旅行業，得由交通
部委託直轄市政府辦理。

第3條

旅行業區分為綜合旅行業、甲種旅行業及乙種旅行業三種。

綜合旅行業經營下列業務：

一、接受委託代售國內外海、陸、空運輸事業之客票或代旅客購買國內外
　　客票、託運行李。

二、接受旅客委託代辦出、入國境及簽證手續。

三、招攬或接待國內外觀光旅客並安排旅遊、食宿及交通。

四、以包辦旅遊方式或自行組團，安排旅客國內外觀光旅遊、食宿、交通
　　及提供有關服務。

五、委託甲種旅行業代為招攬前款業務。

六、委託乙種旅行業代為招攬第四款國內團體旅遊業務。

七、代理外國旅行業辦理聯絡、推廣、報價等業務。

八、設計國內外旅程、安排導遊人員或領隊人員。

九、提供國內外旅遊諮詢服務。

十、其他經中央主管機關核定與國內外旅遊有關之事項。

甲種旅行業經營下列業務：

一、接受委託代售國內外海、陸、空運輸事業之客票或代旅客購買國內外
　　客票、託運行李。

二、接受旅客委託代辦出、入國境及簽證手續。

三、招攬或接待國內外觀光旅客並安排旅遊、食宿及交通。

四、自行組團安排旅客出國觀光旅遊、食宿、交通及提供有關服務。

五、代理綜合旅行業招攬前項第五款之業務。

六、代理外國旅行業辦理聯絡、推廣、報價等業務。

七、設計國內外旅程、安排導遊人員或領隊人員。

八、提供國內外旅遊諮詢服務。

九、其他經中央主管機關核定與國內外旅遊有關之事項。

乙種旅行業經營下列業務：

一、接受委託代售國內海、陸、空運輸事業之客票或代旅客購買國內客
　　票、託運行李。

二、招攬或接待本國觀光旅客國內旅遊、食宿、交通及提供有關服務。

三、代理綜合旅行業招攬第二項第六款國內團體旅遊業務。

四、設計國內旅程。

五、提供國內旅遊諮詢服務。

六、其他經中央主管機關核定與國內旅遊有關之事項。

前三項業務，非經依法領取旅行業執照者，不得經營。但代售日常生活所
需國內海、陸、空運輸事業之客票，不在此限。

第4條

旅行業應專業經營，以公司組織為限；並應於公司名稱上標明旅行社字
樣。

第5條

經營旅行業，應備具下列文件，向交通部觀光局申請籌設：

一、籌設申請書。

二、全體籌設人名冊。

三、經理人名冊及經理人結業證書影本。

四、經營計畫書。

五、營業處所之使用權證明文件。

第6條

旅行業經核准籌設後，應於二個月內依法辦妥公司設立登記，備具下列文件，並繳納旅行業保證金、註冊費向交通部觀光局申請註冊，屆期即廢止籌設之許可。但有正當理由者，得申請延長二個月，並以一次為限：

一、註冊申請書。

二、公司登記證明文件。

三、公司章程。

四、旅行業設立登記事項卡。

前項申請，經核准並發給旅行業執照賦予註冊編號後，始得營業。

第7條

旅行業設立分公司，應備具下列文件，向交通部觀光局申請：

一、分公司設立申請書。

二、董事會議事錄或股東同意書。

三、公司章程。

四、分公司營業計畫書。

五、分公司經理人名冊及經理人結業證書影本。

六、營業處所之使用權證明文件。

第8條

旅行業申請設立分公司經許可後，應於二個月內依法辦妥分公司設立登記，並備具下列文件及繳納旅行業保證金、註冊費，向交通部觀光局申請旅行業分公司註冊，屆期即廢止設立之許可。但有正當理由者，得申請延長二個月，並以一次為限：

一、分公司註冊申請書。

二、分公司登記證明文件。

第六條第二項於分公司設立之申請準用之。

第9條

旅行業組織、名稱、種類、資本額、地址、代表人、董事、監察人、經理人變更或同業合併，應於變更或合併後十五日內備具下列文件向交通部觀光局申請核准後，依公司法規定期限辦妥公司變更登記，並憑辦妥之有關文件於二個月內換領旅行業執照：

一、變更登記申請書。

二、其他相關文件。

前項規定，於旅行業分公司之地址、經理人變更者準用之。

旅行業股權或出資額轉讓，應依法辦妥過戶或變更登記後，報請交通部觀光局備查。

第10條

綜合旅行業、甲種旅行業在國外設立分支機構或與國外旅行業合作於國外經營旅行業務時，除依有關法令規定外，應報請交通部觀光局備查。

第11條

旅行業實收之資本總額，規定如下：

一、綜合旅行業不得少於新臺幣二千五百萬元。

二、甲種旅行業不得少於新臺幣六百萬元。

三、乙種旅行業不得少於新臺幣三百萬元。

綜合旅行業在國內每增設分公司一家，須增資新臺幣一百五十萬元，甲種旅行業在國內每增設分公司一家，須增資新臺幣一百萬元，乙種旅行業在國內每增設分公司一家，須增資新臺幣七十五萬元。但其原資本總額，已達增設分公司所須資本總額者，不在此限。

第12條

旅行業應依照下列規定，繳納註冊費、保證金：

一、註冊費：

(一)按資本總額千分之一繳納。

(二)分公司按增資額千分之一繳納。

二、保證金：

(一)綜合旅行業新臺幣一千萬元。

(二)甲種旅行業新臺幣一百五十萬元。

(三)乙種旅行業新臺幣六十萬元。

(四)綜合、甲種旅行業每一分公司新臺幣三十萬元。

(五)乙種旅行業每一分公司新臺幣十五萬元。

(六)經營同種類旅行業，最近兩年未受停業處分，且保證金未被強制
執行，並取得經中央主管機關認可足以保障旅客權益之觀光公益
法人會員資格者，得按(一)至(五)目金額十分之一繳納。

旅行業有下列情形之一者，其有關前項第二款第六目規定之二年期間，應
自變更時重新起算：

一、名稱變更者。

二、代表人變更，其變更後之代表人，非由原股東出任者。

旅行業保證金應以銀行定存單繳納之。

申請、換發或補發旅行業執照，應繳納執照費新臺幣一千元。

因行政區域調整或門牌改編之地址變更而換發旅行業執照者，免繳納執照
費。

第13條

旅行業及其分公司應各置經理人一人以上負責監督管理業務。

前項旅行業經理人應為專任，不得兼任其他旅行業之經理人，並不得自營
或為他人兼營旅行業。

第14條

有下列各款情事之一者，不得為旅行業之發起人、董事、監察人、經理
人、執行業務或代表公司之股東，已充任者，當然解任之，由交通部觀光
局撤銷或廢止其登記，並通知公司登記主管機關：

一、曾犯組織犯罪防制條例規定之罪，經有罪判決確定，服刑期滿尚未逾五年者。

二、曾犯詐欺、背信、侵占罪經受有期徒刑一年以上宣告，服刑期滿尚未逾二年者。

三、曾服公務虧空公款，經判決確定，服刑期滿尚未逾二年者。

四、受破產之宣告，尚未復權者。

五、使用票據經拒絕往來尚未期滿者。

六、無行為能力或限制行為能力者。

七、曾經營旅行業受撤銷或廢止營業執照處分，尚未逾五年者。

第15條

旅行業經理人應備具下列資格之一，經交通部觀光局或其委託之有關機關、團體訓練合格，發給結業證書後，始得充任：

一、大專以上學校畢業或高等考試及格，曾任旅行業代表人二年以上者。

二、大專以上學校畢業或高等考試及格，曾任海陸空客運業務單位主管三年以上者。

三、大專以上學校畢業或高等考試及格，曾任旅行業專任職員四年或領隊、導遊六年以上者。

四、高級中等學校畢業或普通考試及格或二年制專科學校、三年制專科學校、大學肄業或五年制專科學校規定學分三分之二以上及格，曾任旅行業代表人四年或專任職員六年或領隊、導遊八年以上者。

五、曾任旅行業專任職員十年以上者。

六、大專以上學校畢業或高等考試及格，曾在國內外大專院校主講觀光專業課程二年以上者。

七、大專以上學校畢業或高等考試及格，曾任觀光行政機關業務部門專任職員三年以上或高級中等學校畢業曾任觀光行政機關或旅行商業同業公會業務部門專任職員五年以上者。

大專以上學校或高級中等學校觀光科系畢業者，前項第二款至第四款之年資，得按其應具備之年資減少一年。

第一項訓練合格人員，連續三年未在旅行業任職者，應重新參加訓練合格後，始得受僱為經理人。

第15-1條

旅行業經理人訓練由交通部觀光局或其委託之有關機關、團體辦理。

前項之受委託機關、團體，應具下列資格之一：

一、須為旅行業或旅行業經理人相關之觀光團體，且最近二年曾自行辦理或接受交通部觀光局委託辦理旅行業從業人員相關訓練者。

二、須為設有觀光相關科系之大專以上學校，最近二年曾自行辦理或接受交通部觀光局委託辦理旅行業從業人員相關訓練者。

第15-2條

旅行業經理人訓練之方式、課程、費用及相關規定事項，由交通部觀光局定之或由其委託之有關機關、團體擬訂陳報交通部觀光局核定。

第15-3條

參加旅行業經理人訓練者，應檢附資格證明文件、繳納訓練費用，向交通部觀光局或其委託之有關機關、團體申請，並依排定之訓練時間報到接受訓練。

參加旅行業經理人訓練之人員，報名繳費後至開訓前七日得取消報名並申請退還七成訓練費用，逾期不予退還。但因產假、重病或其他正當事由無法接受訓練者，得申請全額退費。

第15-4條

旅行業經理人訓練節次為六十節課，每節課為五十分鐘。

受訓人員於訓練期間，其缺課節數不得逾訓練節次十分之一。

每節課遲到或早退逾十分鐘以上者，以缺課一節論計。

第15-5條

旅行業經理人訓練測驗成績以一百分為滿分，七十分為及格。

測驗成績不及格者,應於七日內申請補行測驗一次;經補行測驗仍不及格者,不得結業。

因產假、重病或其他正當事由,經核准延期測驗者,應於一年內申請測驗;經測驗不及格者,依前項規定辦理。

第15-6條

旅行業經理人訓練之受訓人員在訓練期間,有下列情形之一者,應予退訓,其已繳納之訓練費用,不得申請退還:

一、缺課節數逾十分之一者。

二、由他人冒名頂替參加訓練者。

三、報名檢附之資格證明文件係偽造或變造者。

四、受訓期間對講座、輔導員或其他辦理訓練之人員施以強暴、脅迫者。

五、其他具體事實足以認為品德操守違反職業倫理規範,情節重大者。

前項第二款至第四款情形,經退訓後二年內不得參加訓練。

第15-7條

受委託辦理旅行業經理人訓練之機關、團體,應依交通部觀光局核定之訓練計畫實施,並於結訓後十日內將受訓人員成績、結訓及退訓人數列冊陳報交通部觀光局備查。

第15-8條

受委託辦理旅行業經理人訓練之機關、團體違反前條規定者,交通部觀光局得予糾正並通知限期改善;屆期未改善者,廢止其委託,並於二年內不得參與委託訓練之甄選。

第15-9條

旅行業經理人訓練之受訓人員訓練期滿,經核定成績及格者,於繳納證書費後,由交通部觀光局發給結業證書。

前項證書費,每件新臺幣五百元;其補發者,亦同。

第16條

旅行業應設有固定之營業處所,同一處所內不得為二家營利事業共同使用。但符合公司法所稱關係企業者,得共同使用同一處所。

第17條

外國旅行業在中華民國設立分公司時,應先向交通部觀光局申請核准,並依法辦理認許及分公司登記,領取旅行業執照後始得營業。其業務範圍、在中華民國境內營業所用之資金、保證金、註冊費、換照費等,準用中華民國旅行業本公司之規定。

第18條

外國旅行業未在中華民國設立分公司,符合下列規定者,得設置代表人或委託國內綜合旅行業、甲種旅行業辦理聯絡、推廣、報價等事務。但不得對外營業:

一、為依其本國法律成立之經營國際旅遊業務之公司。

二、未經有關機關禁止業務往來。

三、無違反交易誠信原則紀錄。

前項代表人,應設置辦公處所,並備具下列文件申請交通部觀光局核准後,於二個月內依公司法規定申請中央主管機關備案:

一、申請書。

二、本公司發給代表人之授權書。

三、代表人身分證明文件。

四、經中華民國駐外單位認證之旅行業執照影本及開業證明。

外國旅行業委託國內綜合旅行業或甲種旅行業辦理聯絡、推廣、報價等事務,應備具下列文件申請交通部觀光局核准:

一、申請書。

二、同意代理第一項業務之綜合旅行業或甲種旅行業同意書。

三、經中華民國駐外單位認證之旅行業執照影本及開業證明。

外國旅行業之代表人不得同時受僱於國內旅行業。

第二項辦公處所標示公司名稱者,應加註代表人辦公處所字樣。

第19條

旅行業經核准註冊，應於領取旅行業執照後一個月內開始營業。旅行業應於領取旅行業執照後始得懸掛市招。旅行業營業地址變更時，應於換領旅行業執照前，拆除原址之全部市招。

前二項規定於分公司準用之。

第20條

旅行業應於開業前將開業日期、全體職員名冊分別報請交通部觀光局及直轄市觀光主管機關或其委託之有關團體備查。

前項職員名冊應與公司薪資發放名冊相符。其職員有異動時，應於十日內將異動表分別報請交通部觀光局及直轄市觀光主管機關或其委託之有關團體備查。

旅行業開業後，應於每年六月三十日前，將其財務及業務狀況，依交通部觀光局規定之格式填報。

第21條

旅行業暫停營業一個月以上者，應於停止營業之日起十五日內備具股東會議事錄或股東同意書，並詳述理由，報請交通部觀光局備查，並繳回各項證照。

前項申請停業期間，最長不得超過一年，其有正當理由者，得申請展延一次，期間以一年為限，並應於期間屆滿前十五日內提出。

停業期間屆滿後，應於十五日內，向交通部觀光局申報復業，並發還各項證照。

依第一項規定申請停業者，於停業期間，非經向交通部觀光局申報復業，不得有營業行為。

第22條

旅行業經營各項業務，應合理收費，不得以不正當方法為不公平競爭之行為。

旅遊市場之航空票價、食宿、交通費用，由中華民國旅行業品質保障協會

按季發表，供消費者參考。

第23條

綜合旅行業、甲種旅行業接待或引導國外、香港、澳門或大陸地區觀光旅客旅遊，應依來臺觀光旅客使用語言，指派或僱用領有外語或華語導遊人員執業證之人員執行導遊業務。

綜合旅行業、甲種旅行業辦理前項接待或引導非使用華語之國外觀光旅客旅遊，不得指派或僱用華語導遊人員執行導遊業務。

綜合旅行業、甲種旅行業對指派或僱用之導遊人員應嚴加督導與管理，不得允許其為非旅行業執行導遊業務。

第23-1條

旅行業與導遊人員、領隊人員，約定執行接待或引導觀光旅客旅遊業務，應簽訂契約並給付報酬。

前項報酬，不得以小費、購物佣金或其他名目抵替之。

第24條

旅行業辦理團體旅遊或個別旅客旅遊時，應與旅客簽定書面之旅遊契約；其印製之招攬文件並應加註公司名稱及註冊編號。

團體旅遊文件之契約書應載明下列事項，並報請交通部觀光局核准後，始得實施：

一、公司名稱、地址、代表人姓名、旅行業執照字號及註冊編號。

二、簽約地點及日期。

三、旅遊地區、行程、起程及回程終止之地點及日期。

四、有關交通、旅館、膳食、遊覽及計畫行程中所附隨之其他服務詳細說明。

五、組成旅遊團體最低限度之旅客人數。

六、旅遊全程所需繳納之全部費用及付款條件。

七、旅客得解除契約之事由及條件。

八、發生旅行事故或旅行業因違約對旅客所生之損害賠償責任。

九、責任保險及履約保證保險有關旅客之權益。

十、其他協議條款。

前項規定，除第四款關於膳食之規定及第五款外，均於個別旅遊文件之契約書準用之。

旅行業將交通部觀光局訂定之定型化契約書範本公開並印製於旅行業代收轉付收據憑證交付旅客者，除另有約定外，視為已依第一項規定與旅客訂約。

第25條

旅遊文件之契約書範本內容，由交通部觀光局另定之。

旅行業依前項規定製作旅遊契約書者，視同已依前條第二項及第三項規定報經交通部觀光局核准。

旅行業辦理旅遊業務，應製作旅客交付文件與繳費收據，分由雙方收執，並連同與旅客簽定之旅遊契約書，設置專櫃保管一年，備供查核。

第26條

綜合旅行業以包辦旅遊方式辦理國內外團體旅遊，應預先擬定計畫，訂定旅行目的地、日程、旅客所能享用之運輸、住宿、服務之內容，以及旅客所應繳付之費用，並印製招攬文件，始得自行組團或依第三條第二項第五款、第六款規定委託甲種旅行業、乙種旅行業代理招攬業務。

第27條

甲種旅行業代理綜合旅行業招攬第三條第二項第五款業務，或乙種旅行業代理綜合旅行業招攬第三條第二項第六款業務，應經綜合旅行業之委託，並以綜合旅行業名義與旅客簽定旅遊契約。

前項旅遊契約應由該銷售旅行業副署。

第28條

旅行業經營自行組團業務，非經旅客書面同意，不得將該旅行業務轉讓其他旅行業辦理。

旅行業受理前項旅行業務之轉讓時，應與旅客重新簽訂旅遊契約。

甲種旅行業、乙種旅行業經營自行組團業務，不得將其招攬文件置於其他旅行業，委託該其他旅行業代為銷售、招攬。

第29條

旅行業辦理國內旅遊，應派遣專人隨團服務。

第30條

旅行業刊登於新聞紙、雜誌、電腦網路及其他大眾傳播工具之廣告，應載明公司名稱、種類及註冊編號。但綜合旅行業得以註冊之服務標章替代公司名稱。

前項廣告內容應與旅遊文件相符合，不得為虛偽之宣傳。

第31條

旅行業以服務標章招攬旅客，應依法申請服務標章註冊，報請交通部觀光局備查。但仍應以本公司名義簽訂旅遊契約。前項服務標章以一個為限。

第32條

旅行業以電腦網路經營旅行業務者，其網站首頁應載明下列事項，並報請交通部觀光局備查：

一、網站名稱及網址。

二、公司名稱、種類、地址、註冊編號及代表人姓名。

三、電話、傳真、電子信箱號碼及聯絡人。

四、經營之業務項目。

五、會員資格之確認方式。

第33條

旅行業以電腦網路接受旅客線上訂購交易者，應將旅遊契約登載於網站；於收受全部或一部價金前，應將其銷售商品或服務之限制及確認程序、契約終止或解除及退款事項，向旅客據實告知。

旅行業受領價金後，應將旅行業代收轉付收據憑證交付旅客。

第34條

旅行業及其僱用之人員於經營或執行旅行業務,取得旅客個人資料,應妥慎保存,其使用不得逾原約定使用之目的。

第35條

旅行業不得以分公司以外之名義設立分支機構,亦不得包庇他人頂名經營旅行業務或包庇非旅行業經營旅行業務。

第36條

綜合旅行業、甲種旅行業經營旅客出國觀光團體旅遊業務,於團體成行前,應以書面向旅客作旅遊安全及其他必要之狀況說明或舉辦說明會。成行時每團均應派遣領隊全程隨團服務。

綜合旅行業、甲種旅行業辦理前項出國觀光旅客團體旅遊,應派遣外語領隊人員執行領隊業務,不得指派或僱用華語領隊人員執行領隊業務。

綜合旅行業、甲種旅行業對指派或僱用之領隊人員應嚴加督導與管理,不得允許其為非旅行業執行領隊業務。

第37條

旅行業辦理旅遊時,該旅行業及其所派遣之隨團服務人員,均應遵守下列規定:

一、不得有不利國家之言行。

二、不得於旅遊途中擅離團體或隨意將旅客解散。

三、應使用合法業者依規定設置之遊樂及住宿設施。

四、旅遊途中注意旅客安全之維護。

五、除有不可抗力因素外,不得未經旅客請求而變更旅程。

六、除因代辦必要事項須臨時持有旅客證照外,非經旅客請求,不得以任何理由保管旅客證照。

七、執有旅客證照時,應妥慎保管,不得遺失。

八、應使用合法業者提供之合法交通工具及合格之駕駛人。包租遊覽車者,應簽訂租車契約,並依交通部觀光局頒訂之檢查紀錄表填列查核

其行車執照、強制汽車責任保險、安全設備、逃生演練、駕駛人之持
照條件及駕駛精神狀態等事項；且以搭載所屬觀光團體旅客為限，沿
途不得搭載其他旅客。

九、應妥適安排旅遊行程，不得使遊覽車駕駛違反汽車運輸業管理法規有
關超時工作規定。

第38條

綜合旅行業、甲種旅行業經營國人出國觀光團體旅遊，應慎選國外當地政
府登記合格之旅行業，並應取得其承諾書或保證文件，始可委託其接待或
導遊。國外旅行業違約，致旅客權利受損者，國內招攬之旅行業應負賠償
責任。

第39條

旅行業辦理國內、外觀光團體旅遊業務，發生緊急事故時，應為迅速、妥
適之處理，維護旅客權益，對受害旅客家屬應提供必要之協助。事故發生
後二十四小時內應向交通部觀光局報備，並依緊急事故之發展及處理情形
為通報。

前項所稱緊急事故，係指造成旅客傷亡或滯留之天災或其他各種事變。

第一項報備，應填具緊急事故報告書，並檢附該旅遊團團員名冊、行程
表、責任保險單及其他相關資料。

第40條

交通部觀光局及直轄市觀光主管機關為督導管理旅行業，得定期或不定期
派員前往旅行業營業處所或其業務人員執行業務處所檢查業務。

旅行業或其執行業務人員於主管機關檢查前項業務時，應提出業務有關之
報告及文件，並據實陳述辦理業務之情形，不得規避、妨礙或拒絕前項檢
查，並應提供必要之協助。

前項文件指第二十五條第三項之旅客交付文件與繳費收據、旅遊契約書及
觀光主管機關發給之各種簿冊、證件與其他相關文件。旅行業經營旅行業
務，應據實填寫各項文件，並作成完整紀錄。

第41條

綜合旅行業、甲種旅行業代客辦理出入國及簽證手續，應切實查核申請人之申請書件及照片，並據實填寫，其應由申請人親自簽名者，不得由他人代簽。

第42條

綜合旅行業、甲種旅行業及其僱用之人員代客辦理出入國及簽證手續，不得為申請人偽造、變造有關之文件。

第43條

綜合旅行業、甲種旅行業為旅客代辦出入國手續，應向交通部觀光局或其委託之旅行業相關團體請領專任送件人員識別證，並應指定專人負責送件，嚴加監督。

綜合旅行業、甲種旅行業領用之專任送件人員識別證，應妥慎保管，不得借供本公司以外之旅行業或非旅行業使用；如有毀損、遺失應具書面敘明理由，申請換發或補發；專任送件人員異動時，應於十日內將識別證繳回交通部觀光局或其委託之旅行業相關團體。

申請、換發或補發專任送件人員識別證，應繳納證照費每件新臺幣一百五十元。

綜合旅行業、甲種旅行業為旅客代辦出入國手續，委託他旅行業代為送件時，應簽訂委託契約書。

第一項委託事項及法規依據應公告並刊登政府公報或新聞紙。

第44條

綜合旅行業、甲種旅行業代客辦理出入國或簽證手續，應妥慎保管其各項證照，並於辦妥手續後即將證件交還旅客。

前項證照如有遺失，應於二十四小時內檢具報告書及其他相關文件向外交部領事事務局、警察機關或交通部觀光局報備。

第45條

旅行業繳納之保證金為法院或行政執行機關強制執行後，應於接獲交通部

觀光局通知之日起十五日內依第十二條第一項第二款第(一)目至第(五)目規定之金額繳足保證金，並改善業務。

第46條

旅行業解散者，應依法辦妥公司解散登記後十五日內，拆除市招，繳回旅行業執照及所領取之識別證，並由公司清算人向交通部觀光局申請發還保證金。

經廢止旅行業執照者，應由公司清算人於處分確定後十五日內依前項規定辦理。

第一項規定，於旅行業撤銷分公司準用之。

第47條

旅行業受廢止執照處分或解散後，其公司名稱於五年內不得為旅行業申請使用。

申請籌設之旅行業名稱，不得與他旅行業名稱或服務標章之發音相同，或其名稱或服務標章亦不得以消費者所普遍認知之名稱為相同或類似之使用，致與他旅行業名稱混淆，並應先取得交通部觀光局之同意後，再依法向經濟部申請公司名稱預查。旅行業申請變更名稱者，亦同。

大陸地區旅行業未經許可來臺投資前，旅行業名稱與大陸地區人民投資之旅行業名稱有前項情形者，不予同意。

第48條

旅行業從業人員應接受交通部觀光局及直轄市觀光主管機關舉辦之專業訓練；並應遵守受訓人員應行遵守事項。

觀光主管機關辦理前項專業訓練，得收取報名費、學雜費及證書費。

第一項之專業訓練，觀光主管機關得委託有關機關、團體辦理之。

第49條

旅行業不得有下列行為：

一、代客辦理出入國或簽證手續，明知旅客證件不實而仍代辦者。

二、發覺僱用之導遊人員違反導遊人員管理規則第二十七條之規定而不為

　　舉發者。

三、與政府有關機關禁止業務往來之國外旅遊業營業者。

四、未經報准，擅自允許國外旅行業代表附設於其公司內者。

五、為非旅行業送件或領件者。

六、利用業務套取外匯或私自兌換外幣者。

七、委由旅客攜帶物品圖利者。

八、安排之旅遊活動違反我國或旅遊當地法令者。

九、安排未經旅客同意之旅遊節目者。

十、安排旅客購買貨價與品質不相當之物品者。

十一、向旅客收取中途離隊之離團費用，或有其他索取額外不當費用之行
　　　為者。

十二、辦理出國觀光團體旅客旅遊，未依約定辦妥簽證、機位或住宿，即
　　　帶團出國者。

十三、違反交易誠信原則者。

十四、非舉辦旅遊，而假藉其他名義向不特定人收取款項或資金。

十五、關於旅遊糾紛調解事件，經交通部觀光局合法通知無正當理由不於
　　　調解期日到場者。

十六、販售機票予旅客，未於機票上記載旅客姓名者。

十七、經營旅行業務不遵守交通部觀光局管理監督之規定者。

第50條

旅行業僱用之人員不得有下列行為：

一、未辦妥離職手續而任職於其他旅行業。

二、擅自將專任送件人員識別證借供他人使用。

三、同時受僱於其他旅行業。

四、掩護非合格領隊帶領觀光團體出國旅遊者。

五、掩護非合格導遊執行接待或引導國外或大陸地區觀光旅客至中華民國
　　旅遊者。

六、為前條第五款至第十一款之行為者。

第51條

旅行業對其僱用之人員執行業務範圍內所為之行為，視為該旅行業之行為。

第52條

旅行業不得委請非旅行業從業人員執行旅行業務。但依第二十九條規定派遣專人隨團服務者，不在此限。

非旅行業從業人員執行旅行業業務者，視同非法經營旅行業。

第53條

旅行業舉辦團體旅遊、個別旅客旅遊及辦理接待國外、香港、澳門或大陸地區觀光團體、個別旅客旅遊業務，應投保責任保險，其投保最低金額及範圍至少如下：

一、每一旅客意外死亡新臺幣二百萬元。

二、每一旅客因意外事故所致體傷之醫療費用新臺幣三萬元。

三、旅客家屬前往海外或來中華民國處理善後所必需支出之費用新臺幣十萬元；國內旅遊善後處理費用新臺幣五萬元。

四、每一旅客證件遺失之損害賠償費用新臺幣二千元。

旅行業辦理旅客出國及國內旅遊業務時，應投保履約保證保險，其投保最低金額如下：

一、綜合旅行業新臺幣六千萬元。

二、甲種旅行業新臺幣二千萬元。

三、乙種旅行業新臺幣八百萬元。

四、綜合旅行業、甲種旅行業每增設分公司一家，應增加新臺幣四百萬元，乙種旅行業每增設分公司一家，應增加新臺幣二百萬元。

旅行業已取得經中央主管機關認可足以保障旅客權益之觀光公益法人會員資格者，其履約保證保險應投保最低金額如下，不適用前項之規定：

一、綜合旅行業新臺幣四千萬元。

二、甲種旅行業新臺幣五百萬元。

三、乙種旅行業新臺幣二百萬元。

四、綜合旅行業、甲種旅行業每增設分公司一家，應增加新臺幣一百萬
　　元，乙種旅行業每增設分公司一家，應增加新臺幣五十萬元。

履約保證保險之投保範圍，為旅行業因財務困難，未能繼續經營，而無力
支付辦理旅遊所需一部或全部費用，致其安排之旅遊活動一部或全部無法
完成時，在保險金額範圍內，所應給付旅客之費用。

第53-1條

依前條第三項規定投保履約保證保險之旅行業，有下列情形之一者，應於
接獲交通部觀光局通知之日起十五日內，依同條第二項第一款至第四款規
定金額投保履約保證保險：

一、受停業處分，停業期滿後未滿二年。

二、喪失中央主管機關認可之觀光公益法人之會員資格。

三、其所屬之觀光公益法人解散或經中央主管機關認定不足以保障旅客權
　　益。

第54條

綜合旅行業、甲種旅行業辦理台灣地區人民赴大陸地區旅行業務，應依在
大陸地區從事商業行為許可辦法規定，申請交通部觀光局許可。

前項所稱之旅行係指台灣地區人民依台灣地區人民進入大陸地區許可辦法
及試辦金門馬祖與大陸地區通航實施辦法規定，申請主管機關核准赴大陸
地區從事之活動。

第二十四條、第二十五條、第三十六條第一項、第三十七條至第三十九
條、第四十一條、第四十二條、第四十四條及第五十三條之規定，於綜合
旅行業、甲種旅行業辦理台灣地區人民赴大陸地區旅行業務時準用之。

第55條

旅行業或其從業人員有下列情事之一者，除予以獎勵或表揚外，並得協調
有關機關獎勵之：

一、熱心參加國際觀光推廣活動或增進國際友誼有優異表現者。

二、維護國家榮譽或旅客安全有特殊表現者。

三、撰寫報告或提供資料有參採價值者。

四、經營國內外旅客旅遊、食宿及導遊業務，業績優越者。

五、其他特殊事蹟經主管機關認定應予獎勵者。

第56條

旅行業違反第六條第二項、第八條第二項、第九條第一項及第二項、第十
條、第十三條第一項、第十六條、第十八條第四項、第十九條、第二十
條、第二十一條第一項及第四項、第二十二條第一項、第二十三條、
第二十三條之一、第二十四條第二項及第三項、第二十五條至第三十九
條、第四十一條至第四十四條、第四十九條、第五十二條第一項、第
五十三條第一項、第五十四條、第六十二條之規定者，由交通部觀光局依
本條例第五十五條第二項規定處罰。

第57條

旅行業僱用之人員違反第三十四條、第三十七條、第四十條第二項、第
四十二條、第四十八條第一項、第五十條第二款、第四款至第六款之規定
者，由交通部觀光局依本條例第五十八條規定處罰。

第58條

依第十二條第一項第二款第六目規定繳納保證金之旅行業，有下列情形之
一者，應於接獲交通部觀光局通知之日起十五日內，依同款第一目至第五
目規定金額繳足保證金：

一、受停業處分者。

二、保證金被強制執行者。

三、喪失中央主管機關認可之觀光公益法人之會員資格者。

四、其所屬觀光公益法人解散者。

五、有第十二條第二項情形者。

第59條

旅行業有下列情事之一者，交通部觀光局得公告之：

一、保證金被法院或行政執行機關扣押或執行者。

二、受停業處分或廢止旅行業執照者。

三、無正當理由自行停業者。

四、解散者。

五、經票據交換所公告為拒絕往來戶者。

六、未依第五十三條規定辦理者。

第60條

甲種旅行業最近二年未受停業處分，且保證金未被強制執行並取得經中央觀光主管機關認可足以保障旅客權益之觀光公益法人會員資格者，於申請變更為綜合旅行業時，就八十四年六月二十四日本規則修正發布時所提高之綜合旅行業保證金額度，得按十分之一繳納。

前項綜合旅行業之保證金為法院或行政執行機關強制執行者，應依第四十五條之規定繳足。

第61條（刪除）

第62條

旅行業受停業處分者，應於停業始日繳回交通部觀光局發給之各項證照；停業期限屆滿後，應於十五日內申報復業，並發還各項證照。

第63條

旅行業依法設立之觀光公益法人，辦理會員旅遊品質保證業務，應受交通部觀光局監督。

第64條

旅行業符合第十二條第一項第二款第六目規定者，得檢附證明文件，申請交通部觀光局依規定發還保證金。

旅行業因戰爭、傳染病或其他重大災害，嚴重影響營運者，得自交通部觀光局公告之次日起一個月內，依前項規定，申請交通部觀光局暫時發還原

繳保證金十分之九，不受第十二條第一項第二款第六目有關二年期間規定
之限制。

旅行業依前項規定申請暫時發還保證金者，應於發還後屆滿六個月之次日
起十五日內，依第十二條第一項第二款第一目至第五目規定，繳足保證
金；第十二條第一項第二款第六目有關二年期間之規定，於申請暫時發還
保證金期間不予計算。

第65條

依本規則徵收之規費，應依預算程序辦理。

第66條

民國八十一年四月十五日前設立之甲種旅行業，得申請退還旅行業保證金
至第十二條第一項第二款第二目及第四目規定之金額。

第67條（刪除）

第68條

本規則自發布日施行。

 第三節　領隊人員管理規則

一、法規基本介紹

中華民國101年3月5日修訂，全文共27條。

二、法規內容

第1條

本規則依發展觀光條例（以下簡稱本條例）第六十六條第五項規定訂定
之。

第2條

領隊人員之訓練、執業證核發、管理、獎勵及處罰等事項，由交通部委任交通部觀光局執行之；其委任事項及法規依據應公告並刊登於政府公報或新聞紙。

第3條

領隊人員應受旅行業之僱用或指派，始得執行領隊業務。

第4條

領隊人員有違反本規則，經廢止領隊人員執業證未逾五年者，不得充任領隊人員。

第5條

領隊人員訓練分職前訓練及在職訓練。

經領隊人員考試及格者，應參加交通部觀光局或其委託之有關機關、團體舉辦之職前訓練合格，領取結業證書後，始得請領執業證，執行領隊業務。

領隊人員在職訓練由交通部觀光局或其委託之有關機關、團體辦理。

前二項之受委託機關、團體，應具下列資格之一：

一、須為旅行業或領隊人員相關之觀光團體，且最近二年曾自行辦理或接受交通部觀光局委託辦理領隊人員訓練者。

二、須為設有觀光相關科系之大專以上學校，最近二年曾自行辦理或接受交通部觀光局委託辦理旅行業從業人員相關訓練者。

三、職前訓練及在職訓練之方式、課程、費用及相關規定事項，由交通部觀光局定之或由其委託之有關機關、團體擬訂陳報交通部觀光局核定。

第6條

經華語領隊人員考試及訓練合格，參加外語領隊人員考試及格者，於參加職前訓練時，其訓練節次，予以減半。

經外語領隊人員考試及訓練合格，參加其他外語領隊人員考試及格者，免

再參加職前訓練。

前二項規定，於本規則修正施行前經交通部觀光局甄審及訓練合格之領隊人員，亦適用之。

第7條

經領隊人員考試及格，參加職前訓練者，應檢附考試及格證書影本、繳納訓練費用，向交通部觀光局或其委託之有關機關、團體申請，並依排定之訓練時間報到接受訓練。

參加領隊職前訓練人員報名繳費後開訓前七日得取消報名並申請退還七成訓練費用，逾期不予退還。但因產假、重病或其他正當事由無法接受訓練者，得申請全額退費。

第8條

領隊人員職前訓練節次為五十六節課，每節課為五十分鐘。

受訓人員於職前訓練期間，其缺課節數不得逾訓練節次十分之一。

每節課遲到或早退逾十分鐘以上者，以缺課一節論計。

第9條

領隊人員職前訓練測驗成績以一百分為滿分，七十分為及格。

測驗成績不及格者，應於七日內補行測驗一次；經補行測驗仍不及格者，不得結業。

因產假、重病或其他正當事由，經核准延期測驗者，應於一年內申請測驗；經測驗不及格者，依前項規定辦理。

第10條

受訓人員在職前訓練期間，有下列情形之一者，應予退訓，其已繳納之訓練費用，不得申請退還：

一、缺課節數逾十分之一者。

二、受訓期間對講座、輔導員或其他辦理訓練人員施以強暴脅迫者。

三、由他人冒名頂替參加訓練者。

四、報名檢附之資格證明文件係偽造或變造者。

五、其他具體事實足以認為品德操守違反倫理規範,情節重大者。

前項第二款至第四款情形,經退訓後二年內不得參加訓練。

第11條

領隊人員於在職訓練期間,有下列情形之一者,應予退訓,其已繳納之訓練費用,不得申請退還:

一、缺課節數逾十分之一者。

二、由他人冒名頂替參加訓練者。

三、受訓期間對講座、輔導員或其他辦理訓練人員施以強暴脅迫者。

四、其他具體事實足以認為品德操守違反職業倫理規範,情節重大者。

第12條

受委託辦理領隊人員職前訓練及在職訓練之機關、團體,應依交通部觀光局核定之訓練計畫實施,並於結訓後十日內將受訓人員成績、結訓及退訓人數列冊陳報交通部觀光局備查。

第13條

受委託辦理領隊人員職前訓練及在職訓練之機關、團體違反前條規定者,交通部觀光局得予糾正並通知限期改善;屆期未改善者,廢止其委託,並於二年內不得參與委託訓練之甄選。

第14條

領隊人員取得結業證書或執業證後,連續三年未執行領隊業務者,應依規定重行參加訓練結業,領取或換領執業證後,始得執行領隊業務。

領隊人員重行參加訓練節次為二十八節課,每節課為五十分鐘。

第五條第二項、第四項及第五項、第七條、第八條第二項及第三項、第九條、第十條、第十二條、第十三條有關領隊人員職前訓練之規定,於第一項重行參加訓練者,準用之。

第15條

領隊人員執業證分外語領隊人員執業證及華語領隊人員執業證。

領取外語領隊人員執業證者,得執行引導國人出國及赴香港、澳門、大陸

旅行團體旅遊業務。

領取華語領隊人員執業證者，得執行引導國人赴香港、澳門、大陸旅行團體旅遊業務，不得執行引導國人出國旅行團體旅遊業務。

第16條

領隊人員申請執業證，應填具申請書，檢附有關證件向交通部觀光局或其委託之有關團體請領使用。

領隊人員停止執業時，應即將所領用之執業證於十日內繳回交通部觀光局或其委託之有關團體；屆期未繳回者，由交通部觀光局公告註銷。

第一項委託事項及法規依據應公告並刊登政府公報或新聞紙。

第17條（刪除）

第18條

領隊人員執業證有效期間為三年，期滿前應向交通部觀光局或其委託之有關團體申請換發。

第19條

領隊人員之結業證書及執業證遺失或毀損，應具書面敘明理由，申請補發或換發。

第20條

領隊人員應依僱用之旅行業所安排之旅遊行程及內容執業，非因不可抗力或不可歸責於領隊人員之事由，不得擅自變更。

第21條

領隊人員執行業務時，應佩掛領隊執業證於胸前明顯處，以便聯繫服務並備交通部觀光局查核。

前項查核，領隊人員不得拒絕。

第22條

領隊人員執行業務時，如發生特殊或意外事件，應即時作妥當處置，並將事件發生經過及處理情形，依旅行業國內外觀光團體緊急事故處理作業要點規定儘速向受僱之旅行業及交通部觀光局報備。

第23條

領隊人員執行業務時，應遵守旅遊地相關法令規定，維護國家榮譽，並不得有下列行為：

一、遇有旅客患病，未予妥為照料，或於旅遊途中未注意旅客安全之維護。

二、誘導旅客採購物品或為其他服務收受回扣、向旅客額外需索、向旅客兜售或收購物品、收取旅客財物或委由旅客攜帶物品圖利。

三、將執業證借供他人使用、無正當理由延誤執業時間、擅自委託他人代為執業、停止執行領隊業務期間擅自執業、擅自經營旅行業務或為非旅行業執行領隊業務。

四、擅離團體或擅自將旅客解散、擅自變更使用非法交通工具、遊樂及住宿設施。

五、非經旅客請求無正當理由保管旅客證照，或經旅客請求保管而遺失旅客委託保管之證照、機票等重要文件。

六、執行領隊業務時，言行不當。

第24條

領隊人員違反第十五條第三項、第十六條第二項、第十八條、第二十條至第二十三條規定者，由交通部觀光局依本條例第五十八條規定處罰。

第25條

依本規則發給領隊人員結業證書，應繳納證書費每件新臺幣五百元；其補發者，亦同。

第26條

申請、換發或補發領隊人員執業證，應繳納證照費每件新臺幣一百五十元。

第27條

本規則自發布日施行。

 第四節　導遊人員管理規則

一、法規基本介紹

中華民國101年3月5日修訂，全文共31條。

二、法規內容

第1條
本規則依發展觀光條例（以下簡稱本條例）第六十六條第五項規定訂定之。

第2條
導遊人員之訓練、執業證核發、管理、獎勵及處罰等事項，由交通部委任交通部觀光局執行之；其委任事項及法規依據應公告並刊登政府公報或新聞紙。

第3條
導遊人員應受旅行業之僱用、指派或受政府機關、團體之招請，始得執行導遊業務。

第4條
導遊人員有違本規則，經廢止導遊人員執業證未逾五年者，不得充任導遊人員。

第5條
本規則九十年三月二十二日修止發布前已測驗訓練合格之導遊人員，應參加交通部觀光局或其委託之團體舉辦之接待或引導大陸地區旅客訓練結業，始可接待或引導大陸地區旅客。

第6條
導遊人員執業證分外語導遊人員執業證及華語導遊人員執業證。

領取導遊人員執業證者，應依其執業證登載語言別，執行接待或引導使用相同語言之來本國觀光旅客旅遊業務。領取外語導遊人員執業證者，並得執行接待或引導大陸、香港、澳門地區觀光旅客旅遊業務。

領取華語導遊人員執業證者，得執行接待或引導大陸、香港、澳門地區觀光旅客或使用華語之國外觀光旅客旅遊業務。

第7條

導遊人員訓練分職前訓練及在職訓練。

經導遊人員考試及格者，應參加交通部觀光局或其委託之有關機關、團體舉辦之職前訓練合格，領取結業證書後，始得請領執業證，執行導遊業務。

導遊人員在職訓練由交通部觀光局或其委託之有關機關、團體辦理。

前二項之受委託機關、團體，應具下列資格之一：

一、須為旅行業或導遊人員相關之觀光團體，且最近二年曾自行辦理或接受交通部觀光局委託辦理導遊人員訓練者。

二、須為設有觀光相關科系之大專以上學校，最近二年曾自行辦理或接受交通部觀光局委託辦理旅行業從業人員相關訓練者。

職前訓練及在職訓練之方式、課程、費用及相關規定事項，由交通部觀光局定之或由其委託之有關機關、團體擬訂陳報交通部觀光局核定。

第8條

經華語導遊人員考試及訓練合格，參加外語導遊人員考試及格者，免再參加職前訓練。

前項規定，於外語導遊人員，經其他外語導遊人員考試及格者，或於本規則修正施行前經交通部觀光局測驗及訓練合格之導遊人員，亦適用之。

第9條

經導遊人員考試及格，參加職前訓練者，應檢附考試及格證書影本、繳納訓練費用，向交通部觀光局或其委託之有關機關、團體申請，並依排定之訓練時間報到接受訓練。

參加導遊職前訓練人員報名繳費後開訓前七日得取消報名並申請退還七成訓練費用，逾期不予退還。但因產假、重病或其他正當事由無法接受訓練者，得申請全額退費。

第10條

導遊人員職前訓練節次為九十八節課，每節課為五十分鐘。

受訓人員於職前訓練期間，其缺課節數不得逾訓練節次十分之一。

每節課遲到或早退逾十分鐘以上者，以缺課一節論計。

第11條

導遊人員職前訓練測驗成績以一百分為滿分，七十分為及格。

測驗成績不及格者，應於七日內補行測驗一次；經補行測驗仍不及格者，不得結業。

因產假、重病或其他正當事由，經核准延期測驗者，應於一年內申請測驗；經測驗不及格者，依前項規定辦理。

第12條

受訓人員在職前訓練期間，有下列情形之一者，應予退訓；其已繳納之訓練費用，不得申請退還：

一、缺課節數逾十分之一者。

二、受訓期間對講座、輔導員或其他辦理訓練人員施以強暴脅迫者。

三、由他人冒名頂替參加訓練者。

四、報名檢附之資格證明文件係偽造或變造者。

五、其他具體事實足以認為品德操守違反倫理規範，情節重大者。

前項第二款至第四款情形，經退訓後二年內不得參加訓練。

第13條

導遊人員於在職訓練期間，有下列情形之一者，應予退訓，其已繳納之訓練費用，不得申請退還：

一、缺課節數逾十分之一者。

二、由他人冒名頂替參加訓練者。

三、受訓期間對講座、輔導員或其他辦理訓練人員施以強暴脅迫者。

四、其他具體事實足以認為品德操守違反職業倫理規範，情節重大者。

第14條

受委託辦理導遊人員職前訓練及在職訓練之機關、團體應依交通部觀光局核定之訓練計畫實施，並於結訓後十日內將受訓人員成績、結訓及退訓人數列冊陳報交通部觀光局備查。

第15條

受委託辦理導遊人員職前訓練及在職訓練之機關、團體違反前條規定者，交通部觀光局得予糾正並通知限期改善；屆期未改善者，廢止其委託，並於二年內不得參與委託訓練之甄選。

第16條

導遊人員取得結業證書或執業證後，連續三年未執行導遊業務者，應依規定重行參加訓練結業，領取或換領執業證後，始得執行導遊業務。

導遊人員重行參加訓練節次為四十九節課，每節課為五十分鐘。

第七條第二項、第四項及第五項、第九條、第十條第二項及第三項、第十一條、第十二條、第十四條、第十五條有關導遊人員職前訓練之規定，於第一項重行參加訓練者，準用之。

第17條

導遊人員申請執業證，應填具申請書，檢附有關證件向交通部觀光局或其委託之團體請領使用。

導遊人員停止執業時，應於十日內將所領用之執業證繳回交通部觀光局或其委託之有關團體；屆期未繳回者，由交通部觀光局公告註銷。

第一項委託事項及法規依據應公告並刊登政府公報或新聞紙。

第18條（刪除）

第19條

導遊人員執業證有效期間為三年，期滿前應向交通部觀光局或其委託之團體申請換發。

第20條

導遊人員之執業證遺失或毀損，應具書面敘明理由，申請補發或換發。

第21條

導遊人員執行業務時，應接受僱用之旅行業或招請之機關、團體之指導與監督。

第22條

導遊人員應依僱用之旅行業或招請之機關、團體所安排之觀光旅遊行程執行業務，非因臨時特殊事故，不得擅自變更。

第23條

導遊人員執行業務時，應佩掛導遊執業證於胸前明顯處，以便聯繫服務並備交通部觀光局查核。

第24條

導遊人員執行業務時，如發生特殊或意外事件，除應即時作妥當處置外，並應將經過情形於二十四小時內向交通部觀光局及受僱旅行業或機關團體報備。

第25條

交通部觀光局為督導導遊人員，得隨時派員檢查其執行業務情形。

第26條

導遊人員有下列情事之一者，由交通部觀光局予以獎勵或表揚之：

一、爭取國家聲譽、敦睦國際友誼表現優異者。

二、宏揚我國文化、維護善良風俗有良好表現者。

三、維護國家安全、協助社會治安有具體表現者。

四、服務旅客週到、維護旅遊安全有具體事實表現者。

五、熱心公益、發揚團隊精神有具體表現者。

六、撰寫報告內容詳實、提供資料完整有參採價值者。

七、研究著述，對發展觀光事業或執行導遊業務具有創意，可供採擇實行者。

八、連續執行導遊業務十五年以上，成績優良者。

九、其他特殊優良事蹟者。

第27條

導遊人員不得有下列行為：

一、執行導遊業務時，言行不當。

二、遇有旅客患病，未予妥為照料。

三、誘導旅客採購物品或為其他服務收受回扣。

四、向旅客額外需索。

五、向旅客兜售或收購物品。

六、以不正當手段收取旅客財物。

七、私自兌換外幣。

八、不遵守專業訓練之規定。

九、將執業證借供他人使用。

十、無正當理由延誤執行業務時間或擅自委託他人代為執行業務。

十一、拒絕主管機關或警察機關之檢查。

十二、停止執行導遊業務期間擅自執行業務。

十三、擅自經營旅行業務或為非旅行業執行導遊業務。

十四、受國外旅行業僱用執行導遊業務。

十五、運送旅客前，未查核確認所使用之交通工具，係由合法業者所提供，或租用遊覽車未依交通部觀光局頒訂之檢查紀錄表填列查核其行車執照、強制汽車責任保險、安全設備、逃生演練、駕駛人之持照條件及駕駛精神狀態等事項。

十六、執行導遊業務時，發現所接待或引導之旅客有損壞自然資源或觀光設施行為之虞，而未予勸止。

第28條

導遊人員違反第五條、第六條第二項及第三項、第十七條第二項、第十九條、第二十一條至第二十四條、第二十七條規定者，由交通部觀光局依本

條例第五十八條規定處罰。

第29條

依本規則發給導遊人員結業證書，應繳納證書費每件新臺幣五百元；其補發者，亦同。

第30條

申請、換發或補發導遊人員執業證，應繳納證照費每件新臺幣一百五十元。

第31條

本規則自發布日施行。

 ## 第五節　民法債權編旅遊專節

一、法規基本介紹

民法債編旅遊專節於民國88年4月21日頒布，中華民國89年5月5日施行第八節之一旅遊。旅遊專節列為第514條；條文共計12條，自民國88年起增修民法債編旅遊專節，使旅行業者與消費者間之權利義務關係更明確。

二、法規內容

第514-1條

稱旅遊營業人者，謂以提供旅客旅遊服務為營業而收取旅遊費用之人。前項旅遊服務，係指安排旅程及提供交通、膳宿、導遊或其他有關之服務。

第514-2條

旅遊營業人因旅客之請求，應以書面記載左列事項，交付旅客：

一、旅遊營業人之名稱及地址。

二、旅客名單。

三、旅遊地區及旅程。

四、旅遊營業人提供之交通、膳宿、導遊或其他有關服務及其品質。

五、旅遊保險之種類及其金額。

六、其他有關事項。

七、填發之年月日。

第514-3條

旅遊需旅客之行為始能完成，而旅客不為其行為者，旅遊營業人得定相當期限，催告旅客為之。

旅客不於前項期限內為其行為者，旅遊營業人得終止契約，並得請求賠償因契約終止而生之損害。

旅遊開始後，旅遊營業人依前項規定終止契約時，旅客得請求旅遊營業人墊付費用將其送回原出發地。於到達後，由旅客附加利息償還之。

第514-4條

旅遊開始前，旅客得變更由第三人參加旅遊。旅遊營業人非有正當理由，不得拒絕。

第三人依前項規定為旅客時，如因而增加費用，旅遊營業人得請求其給付。如減少費用，旅客不得請求退還。

第514-5條

旅遊營業人非有不得已之事由，不得變更旅遊內容。

旅遊營業人依前項規定變更旅遊內容時，其因此所減少之費用，應退還於旅客；所增加之費用，不得向旅客收取。

旅遊營業人依第一項規定變更旅程時，旅客不同意者，得終止契約。

旅客依前項規定終止契約時，得請求旅遊營業人墊付費用將其送回原出發地。於到達後，由旅客附加利息償還之。

第514-6條

旅遊營業人提供旅遊服務，應使其具備通常之價值及約定之品質。

第514-7條

旅遊服務不具備前條之價值或品質者，旅客得請求旅遊營業人改善之。

旅遊營業人不為改善或不能改善時，旅客得請求減少費用。其有難於達預期目的之情形者，並得終止契約。

因可歸責於旅遊營業人之事由致旅遊服務不具備前條之價值或品質者，旅客除請求減少費用或並終止契約外，並得請求損害賠償。

旅客依前二項規定終止契約時，旅遊營業人應將旅客送回原出發地。其所生之費用，由旅遊營業人負擔。

第514-8條

因可歸責於旅遊營業人之事由，致旅遊未依約定之旅程進行者，旅客就其時間之浪費，得按日請求賠償相當之金額。但其每日賠償金額，不得超過旅遊營業人所收旅遊費用總額每日平均之數額。

第514-9條

旅遊未完成前，旅客得隨時終止契約。但應賠償旅遊營業人因契約終止而生之損害。

第五百十四條之五第四項之規定，於前項情形準用之。

第514-10條

旅客在旅遊中發生身體或財產上之事故時，旅遊營業人應為必要之協助及處理。

前項之事故，係因非可歸責於旅遊營業人之事由所致者，其所生之費用，由旅客負擔。

第514-11條

旅遊營業人安排旅客在特定場所購物，其所購物品有瑕疵者，旅客得於受領所購物品後一個月內，請求旅遊營業人協助其處理。

第514-12條

本節規定之增加、減少或退還費用請求權，損害賠償請求權及墊付費用償還請求權，均自旅遊終了或應終了時起，一年間不行使而消滅。

 第六節　國外旅遊定型化契約

法規沿革：2004年11月5日修正。

立契約書人

（本契約審閱期間一日，　　年　　月　　日由甲方攜回審閱）

旅客姓名：　　　　　　　（以下稱甲方）

旅行社名稱：　　　　　　（以下稱乙方）

第1條（國外旅遊之意義）

本契約所謂國外旅遊，係指到中華民國疆域以外其他國家或地區旅遊。

赴中國大陸旅行者，準用本旅遊契約之規定。

第2條（適用之範圍及順序）

甲乙雙方關於本旅遊之權利義務，依本契約條款之約定定之；本契約中未約定者，適用中華民國有關法令之規定。附件、廣告亦為本契約之一部。

第3條（旅遊團名稱及預定旅遊地）

本旅遊團名稱為＿＿＿＿＿＿＿＿＿＿＿

1.旅遊地區（國家、城市或觀光點）：

2.行程（起程回程之終止地點、日期、交通工具、住宿旅館、餐飲、遊覽及其所附隨之服務說明）：

前項記載得以所刊登之廣告、宣傳文件、行程表或說明會之說明內容代之，視為本契約之一部分，如載明僅供參考或以外國旅遊業所提供之內容為準者，其記載無效。

第4條（集合及出發時地）

甲方應於民國＿＿年＿＿月＿＿日＿＿時＿＿分於＿＿準時集合出發。甲

方未準時到約定地點集合致未能出發，亦未能中途加入旅遊者，視為甲方解除契約，乙方得依第二十七條之規定，行使損害賠償請求權。

第5條（旅遊費用）

旅遊費用：

甲方應依下列約定繳付：

1.簽訂本契約時，甲方應繳付新臺幣＿＿＿＿＿＿＿＿元。

2.其餘款項於出發前三日或說明會時繳清。除經雙方同意並增訂其他協議事項於本契約第三十六條，乙方不得以任何名義要求增加旅遊費用。

第6條（怠於給付旅遊費用之效力）

甲方因可歸責自己之事由，怠於給付旅遊費用者，乙方得逕行解除契約，並沒收其已繳之訂金。如有其他損害，並得請求賠償。

第7條（旅客協力義務）

旅遊需甲方之行為始能完成，而甲方不為其行為者，乙方得定相當期限，催告甲方為之。甲方逾期不為其行為者，乙方得終止契約，並得請求賠償因契約終止而生之損害。

旅遊開始後，乙方依前項規定終止契約時，甲方得請求乙方墊付費用將其送回原出發地。於到達後，由甲方附加年利率＿＿＿％利息償還乙方。

第8條（交通費之調高或調低）

旅遊契約訂立後，其所使用之交通工具之票價或運費較訂約前運送人公布之票價或運費調高或調低逾百分之十者，應由甲方補足或由乙方退還。

第9條（旅遊費用所涵蓋之項目）

甲方依第五條約定繳納之旅遊費用，除雙方另有約定以外，應包括下列項目：

1.代辦出國手續費：乙方代理甲方辦理出國所需之手續費及簽證費及其他規費。

2.交通運輸費：旅程所需各種交通運輸之費用。

3.餐飲費：旅程中所列應由乙方安排之餐飲費用。

4.住宿費：旅程中所列住宿及旅館之費用，如甲方需要單人房，經乙方同意安排者，甲方應補繳所需差額。

5.遊覽費用：旅程中所列之一切遊覽費用，包括遊覽交通費、導遊費、入場門票費。

6.接送費：旅遊期間機場、港口、車站等與旅館間之一切接送費用。

7.行李費：團體行李往返機場、港口、車站等與旅館間之一切接送費用及團體行李接送人員之小費，行李數量之重量依航空公司規定辦理。

8.稅捐：各地機場服務稅捐及團體餐宿稅捐。

9.服務費：領隊及其他乙方為甲方安排服務人員之報酬。（小費≠服務費）

第10條（旅遊費用所未涵蓋項目）

第五條之旅遊費用，不包括下列項目：

1.非本旅遊契約所列行程之一切費用。

2.甲方個人費用：如行李超重費、飲料及酒類、洗衣、電話、電報、私人交通費、行程外陪同購物之報酬、自由活動費、個人傷病醫療費、宜自行給與提供個人服務者（如旅館客房服務人員）之小費或尋回遺失物費用及報酬。

3.未列入旅程之簽證、機票及其他有關費用。

4.宜給與導遊、司機、領隊之小費。

5.保險費：甲方自行投保旅行平安保險之費用。

6.其他不屬於第九條所列之開支。

前項第二款、第四款宜給與之小費，乙方應於出發前，說明各觀光地區小費收取狀況及約略金額。

第11條（強制投保保險）

乙方應依主管機關之規定辦理責任保險及履約保險。

乙方如未依前項規定投保者，於發生旅遊意外事故或不能履約之情形時，乙方應以主管機關規定最低投保金額計算其應理賠金額之三倍賠償甲方。

第12條（組團旅遊最低人數）

本旅遊團須有_____人以上簽約參加始組成。如未達前定人數，乙方應於預定出發之七日前通知甲方解除契約，怠於通知致甲方受損害者，乙方應賠償甲方損害。

乙方依前項規定解除契約後，得依下列方式之一，返還或移作依第二款成立之新旅遊契約之旅遊費用。

1.退還甲方已交付之全部費用，但乙方已代繳之簽證或其他規費得予扣除。

2.徵得甲方同意，訂定另一旅遊契約，將依第一項解除契約應返還甲方之全部費用，移作該另訂之旅遊契約之費用全部或一部。

第13條（代辦簽證、洽購機票）

如確定所組團體能成行，乙方即應負責為甲方申辦護照及依旅程所需之簽證，並代訂妥機位及旅館。乙方應於預定出發七日前，或於舉行出國說明會時，將甲方之護照、簽證、機票、機位、旅館及其他必要事項向甲方報告，並以書面行程表確認之。乙方怠於履行上述義務時，甲方得拒絕參加旅遊並解除契約，乙方即應退還甲方所繳之所有費用。

乙方應於預定出發日前，將本契約所列旅遊地之地區城市、國家或觀光點之風俗人情、地理位置或其他有關旅遊應注意事項儘量提供甲方旅遊參考。

第14條（因旅行社過失無法成行）（可與本契約第27條相比較）

因可歸責於乙方之事由，致甲方之旅遊活動無法成行時，乙方於知悉旅遊活動無法成行者，應即通知甲方並說明其事由。怠於通知者，應賠償甲方依旅遊費用之全部計算之違約金；其已為通知者，則按通知到達甲方時，距出發日期時間之長短，依下列規定計算應賠償甲方之違約金。

賠償項目及說明——因旅行社之過失

天數	賠償內容
通知於出發日前第三十一日以前到達者	旅遊費用百分之十
通知於出發日前第二十一日至第三十日以內到達者	旅遊費用百分之二十
通知於出發日前第二日至第二十日以內到達者	旅遊費用百分之三十
通知於出發日前一日到達者	旅遊費用百分之五十
通知於出發當日以後到達者	旅遊費用百分之一百

甲方如能證明其所受損害超過前項各款標準者,得就其實際損害請求賠償。

第15條(非因旅行社之過失無法成行)

因不可抗力或不可歸責於乙方之事由,致旅遊團無法成行者,乙方於知悉旅遊活動無法成行時應即通知甲方並說明其事由;其怠於通知甲方,致甲方受有損害時,應負賠償責任。

第16條(因手續瑕疵無法完成旅遊)

旅行團出發後,因可歸責於乙方之事由,致甲方因簽證、機票或其他問題無法完成其中之部分旅遊者,乙方應以自己之費用安排甲方至次一旅遊地,與其他團員會合;無法完成旅遊之情形,對全部團員均屬存在時,並應依相當之條件安排其他旅遊活動代之;如無次一旅遊地時,應安排甲方返國。

前項情形乙方未安排代替旅遊時,乙方應退還甲方未旅遊地部分之費用,並賠償同額之違約金。

因可歸責於乙方之事由,致甲方遭當地政府逮捕、羈押或留置時,乙方應賠償甲方以每日新臺幣二萬元整計算之違約金,並應負責迅速接洽營救事宜,將甲方安排返國,其所需一切費用,由乙方負擔。

第17條(領隊)

乙方應指派領有領隊執業證之領隊。

甲方因乙方違反前項規定，而遭受損害者，得請求乙方賠償。

領隊應帶領甲方出國旅遊，並為甲方辦理出入國境手續、交通、食宿、遊覽及其他完成旅遊所須之往返全程隨團服務。

第18條（證照之保管及退還）

乙方代理甲方辦理出國簽證或旅遊手續時，應妥慎保管甲方之各項證照，及申請該證照而持有甲方之印章、身分證等，乙方如有遺失或毀損者，應行補辦，其致甲方受損害者，並應賠償甲方之損失。

甲方於旅遊期間，應自行保管其自有之旅遊證件，但基於辦理通關過境等手續之必要，或經乙方同意者，得交由乙方保管。

前項旅遊證件，乙方及其受僱人應以善良管理人注意保管之，但甲方得隨時取回，乙方及其受僱人不得拒絕。

第19條（旅客之變更）

甲方得於預定出發日＿＿日前，將其在本契約上之權利義務讓與第三人，但乙方有正當理由者，得予拒絕。

前項情形，所減少之費用，甲方不得向乙方請求返還，所增加之費用，應由承受本契約之第三人負擔，甲方並應於接到乙方通知後＿＿日內協同該第三人到乙方營業處所辦理契約承擔手續。

承受本契約之第三人，與甲方雙方辦理承擔手續完畢起，承繼甲方基於本契約之一切權利義務。

第20條（旅行社之變更）

乙方於出發前非經甲方書面同意，不得將本契約轉讓其他旅行業，否則甲方得解除契約，其受有損害者，並得請求賠償。

甲方於出發後始發覺或被告知本契約已轉讓其他旅行業，乙方應賠償甲方全部團費百分之五之違約金，其受有損害者，並得請求賠償。

第21條（國外旅行業責任歸屬）

乙方委託國外旅行業安排旅遊活動，因國外旅行業有違反本契約或其他不法情事，致甲方受損害時，乙方應與自己之違約或不法行為負同一責

任。但由甲方自行指定或旅行地特殊情形而無法選擇受託者，不在此限。

第22條（賠償之代位）

乙方於賠償甲方所受損害後，甲方應將其對第三人之損害賠償請求權讓與乙方，並交付行使損害賠償請求權所需之相關文件及證據。

第23條（旅程內容之實現及例外）

旅程中之餐宿、交通、旅程、觀光點及遊覽項目等，應依本契約所訂等級與內容辦理，甲方不得要求變更，但乙方同意甲方之要求而變更者，不在此限，惟其所增加之費用應由甲方負擔。除非有本契約第二十八條或第三十一條之情事，乙方不得以任何名義或理由變更旅遊內容，乙方未依本契約所訂等級辦理餐宿、交通旅程或遊覽項目等事宜時，甲方得請求乙方賠償差額二倍之違約金。

第24條（因旅行社之過失致旅客留滯國外）

因可歸責於乙方之事由，致甲方留滯國外時，甲方於留滯期間所支出之食宿或其他必要費用，應由乙方全額負擔，乙方並應儘速依預定旅程安排旅遊活動或安排甲方返國，並賠償甲方依旅遊費用總額除以全部旅遊日數乘以滯留日數計算之違約金。

第25條（延誤行程之損害賠償）

因可歸責於乙方之事由，致延誤行程期間，甲方所支出之食宿或其他必要費用，應由乙方負擔。甲方並得請求依全部旅費除以全部旅遊日數乘以延誤行程日數計算之違約金。但延誤行程之總日數，以不超過全部旅遊日數為限，延誤行程時數在五小時以上未滿一日者，以一日計算。

第26條（惡意棄置旅客於國外）

乙方於旅遊活動開始後，因故意或重大過失，將甲方棄置或留滯國外不顧時，應負擔甲方於被棄置或留滯期間所支出與本旅遊契約所訂同等級之食宿、返國交通費用或其他必要費用，並賠償甲方全部旅遊費用之五倍違約金。

第27條（出發前旅客任意解除契約）※必考計算題※

甲方於旅遊活動開始前得通知乙方解除本契約，但應繳交證照費用，並依下列標準賠償乙方：

賠償項目及說明——因旅客任意解約

天數	賠償內容
通知於旅遊活動開始前第三十一日以前到達者	旅遊費用百分之十
通知於旅遊活動開始前第二十一日至第三十日以內到達者	旅遊費用百分之二十
通知於旅遊活動開始前第二日至第二十日以內到達者	旅遊費用百分之三十
通知於旅遊活動開始前一日到達者	旅遊費用百分之五十
通知於旅遊活動開始日或開始後到達或未通知不參加者	旅遊費用百分之一百

前項規定作為損害賠償計算基準之旅遊費用，應先扣除簽證費後計算之。

乙方如能證明其所受損害超過第一項之標準者，得就其實際損害請求賠償。

第28條（出發前有法定原因解除契約）

因不可抗力或不可歸責於雙方當事人之事由，致本契約之全部或一部無法履行時，得解除契約之全部或一部，不負損害賠償責任。乙方應將已代繳之規費或履行本契約已支付之全部必要費用扣除後之餘款退還甲方。但雙方於知悉旅遊活動無法成行時應即通知他方並說明事由；其怠於通知致使他方受有損害時，應負賠償責任。

為維護本契約旅遊團體之安全與利益，乙方依前項為解除契約之一部後，應為有利於旅遊團體之必要措置（但甲方不得同意者，得拒絕之），如因此支出必要費用，應由甲方負擔。

第28條之1（出發前有客觀風險事由解除契約）（因SARS之後新增）

出發前，本旅遊團所前往旅遊地區之一，有事實足認危害旅客生命、身體、健康、財產安全之虞者，準用前條之規定，得解除契約。但解除之一方，應按旅遊費用百分之____補償他方（不得超過百分之五）。

第29條（出發後旅客任意終止契約）

甲方於旅遊活動開始後中途離隊退出旅遊活動時，不得要求乙方退還旅遊費用。但乙方因甲方退出旅遊活動後，應可節省或無須支付之費用，應退還甲方。

甲方於旅遊活動開始後，未能及時參加排定之旅遊項目或未能及時搭乘飛機、車、船等交通工具時，視為自願放棄其權利，不得向乙方要求退費或任何補償。

第30條（終止契約後之回程安排）

甲方於旅遊活動開始後，中途離隊退出旅遊活動，或怠於配合乙方完成旅遊所需之行為而終止契約者，甲方得請求乙方墊付費用將其送回原出發地。於到達後，立即附加年利率____%利息償還乙方。

乙方因前項事由所受之損害，得向甲方請求賠償。

第31條（旅遊途中行程、食宿、遊覽項目之變更）

旅遊途中因不可抗力或不可歸責於乙方之事由，致無法依預定之旅程、食宿或遊覽項目等履行時，為維護本契約旅遊團體之安全及利益，乙方得變更旅程、遊覽項目或更換食宿、旅程，如因此超過原定費用時，不得向甲方收取。但因變更致節省支出經費，應將節省部分退還甲方。

甲方不同意前項變更旅程時得終止本契約，並請求乙方墊付費用將其送回原出發地。於到達後，立即附加年利率____%利息償還乙方。

第32條（國外購物）

為顧及旅客之購物方便，乙方如安排甲方購買禮品時，應於本契約第三條所列行程中預先載明，所購物品有貨價與品質不相當或瑕疵時，甲方得於受領所購物品後一個月內請求乙方協助處理。

乙方不得以任何理由或名義要求甲方代為攜帶物品返國。

第33條（責任歸屬及協辦）

旅遊期間，因不可歸責於乙方之事由，致甲方搭乘飛機、輪船、火車、捷運、纜車等大眾運輸工具所受損害者，應由各該提供服務之業者直接對甲方負責。但乙方應盡善良管理人之注意，協助甲方處理。

第34條（協助處理義務）

甲方在旅遊中發生身體或財產上之事故時，乙方應為必要之協助及處理。

前項之事故，係因非可歸責於乙方之事由所致者，其所生之費用，由甲方負擔。但乙方應盡善良管理人之注意，協助甲方處理。

第35條（誠信原則）

甲乙雙方應以誠信原則履行本契約。乙方依旅行業管理規則之規定，委託他旅行業代為招攬時，不得以未直接收甲方繳納費用，或以非直接招攬甲方參加本旅遊，或以本契約實際上非由乙方參與簽訂為抗辯。

第36條（其他協議事項）

甲乙雙方同意遵守下列各項：

一、甲方□同意　□不同意乙方將其姓名提供給其他同團旅客。

二、

三、

前項協議事項，如有變更本契約其他條款之規定，除經交通部觀光局核准，其約定無效，但有利於甲方者，不在此限。

訂約人　甲方：

　　　　　　　　住　　　　址：

　　　　　　　　身分證字號：

　　　　　　　　電話或電傳：

　　　　乙方（公司名稱）：

　　　　　　　　註 冊 編 號：

　　　　　　　　負 責 人：

　　　　　　　　住　　　　址：

　　　　　　　　電話或電傳：

乙方委託之旅行業副署：（本契約如係綜合或甲種旅行業自行組團而與旅客簽約者，下列各項免填）

　　　　　　　　公 司 名 稱：

　　　　　　　　註 冊 編 號：

　　　　　　　　負 責 人：

　　　　　　　　住　　　　址：

　　　　　　　　電話或電傳：

簽約日期：中華民國　　　　　年　　　　　月　　　　　日

（如未記載以交付訂金日為簽約日期）

簽約地點：

（如未記載以甲方住所地為簽約地點）

歷屆試題

1.「發展觀光條例」第2條名詞定義中，所謂「指依規定程序劃定之風景或名勝地區」是指那一種地區？

(A)觀光地區　(B)自然人文生態景觀區　(C)風景特定區　(D)史蹟保存區

【99年／外領隊二】

答案：C

2.依據「發展觀光條例」之定義，經主管機關核准經營觀光遊樂設施之營利事業，稱為：

(A)標章遊樂業　(B)觀光遊樂業　(C)主題遊樂業　(D)遊樂設施業

【99年／外領隊二】

答案：B

3.依發展觀光條例之規定，遊客進入自然人文生態景觀區應申請何種人員陪同進入遊覽？

(A)導遊人員　(B)管理人員　(C)專業導覽人員　(D)領隊人員

【99年／華導遊二】

答案：C

4.依發展觀光條例之規定，下列何者不可劃定為自然人文生態景觀區？

(A)觀光地區　(B)原住民保留地　(C)自然保留區　(D)水產資源保育區

【100年／華領隊二】

答案：A

5.風景特定區計畫，應由中央主管機關交通部會同有關機關，就下列何者所作之評鑑結果，予以綜合規劃？

(A)歷史及文化發展　(B)區域及社區發展　(C)生態及氣候變遷　(D)地區特性及功能

【100年／外領隊二】

答案：D

6.下列何者非屬發展觀光條例所明定觀光旅館業之業務範圍？

(A)客房出租　(B)附設休閒場所之經營　(C)附設商店經營　(D)附帶旅遊諮
詢服務　　　　　　　　　　　　　　　　　　　　【100年／華導遊二】

答案：D

7.依據發展觀光條例，風景特定區計畫之擬訂及核定，除應先會商主管機關
外，悉依下列何項法規之規定辦理？

(A)休閒農業輔導管理辦法　(B)風景特定區管理規則　(C)都市計畫法　(D)
國家公園管理法　　　　　　　　　　　　　　　【101年／外導遊二】

答案：C

8.經營旅館業者應完成下列何種手續後，始得營業？　①向中央主管機關申請
登記　②向地方主管機關申請登記　③辦妥公司或商業登記　④領取登記證

(A)①②③　(B)①②④　(C)①③④　(D)②③④　　【100年／外領隊二】

答案：D

9.依規定觀光旅館業申請籌設興建過程中，下列敘述何者錯誤？

(A)須由主管機關核准籌設　(B)取得建築物使用執照後申請竣工查驗　(C)經
核准籌設後2年內依法申請興建　(D)由主管機關核發觀光旅館業登記證

【101年／外領隊二】

答案：D

10.下列何者，應向地方主管機關申請登記，領取登記證及專用標識後，始得
經營？

(A)觀光旅館業　(B)民宿　(C)旅行社　(D)觀光遊樂業

【100年／外領隊二】

答案：B

11.依規定經營觀光旅館業者申請籌設營業之程序為何？　①依法辦妥公司登
記　②向中央主管機關申請核准　③申請觀光旅館竣工查驗　④核發觀光
旅館業執照

(A)①②④③　(B)①③②④　(C)②①③④　(D)②①④③

【101年／外導遊二】

答案：C

12. 經營旅館業者應完成下列何種手續後，始得營業？　①向中央主管機關申請登記　②向地方主管機關申請登記　③辦妥公司或商業登記　④領取登記證

(A)①②③　(B)①②④　(C)①③④　(D)②③④　　【100年／外領隊二】

答案：D

13. 民間機構開發經營觀光遊樂設施經中央主管機關核定者，其範圍內所需用地如涉及非都市土地使用變更，應檢具書圖文件，依下列何項法令辦理逕行變更？

(A)都市計畫法　(B)建築法　(C)區域計畫法　(D)休閒農業輔導管理辦法

【100年／華領隊二】

答案：C

14. 經核准籌設之觀光遊樂業，不需辦理土地使用變更、環境影響評估、水土保持處理與維護者，依規定應於多久時間內申請建築執照，依法興建？

(A)3個月　(B)6個月　(C)1年　(D)1年6個月　　【101年／外領隊二】

答案：C

15. 旅行業依規定繳納之保證金，下列何者有優先受償之權？

(A)旅客對旅行業者，因旅遊糾紛所生之債權　(B)旅行業之一般債權人
(C)一般旅客　(D)投保保險之保險公司　　【98年／華領隊二】

答案：A

16. 依發展觀光條例，為加強國際觀光宣傳推廣，公司組織之觀光產業的下列何種用途費用不得抵減當年度應納營利事業所得稅？

(A)配合政府參與國際宣傳之費用　(B)配合政府參加國際觀光組織及旅遊展覽之費用　(C)配合政府推廣會議旅遊之費用　(D)配合政府邀請外籍旅客來臺熟悉旅遊之費用　　【100年／華導遊二】

答案：D

17.中央主管機關有關加強國際宣傳之作為,下列何者不包括在發展觀光條例當中?

(A)得與外國觀光機構訂定觀光合作協定 (B)得授權觀光機構與外國觀光機構簽訂觀光合作協定 (C)應以邦交國家之觀光合作優先 (D)應每年就觀光市場進行調查及資訊蒐集 【101年/外導遊二】

答案:C

18.外籍旅客購買特定貨物退還營業稅,需含稅總金額達到新臺幣一定金額,其規定為何?

(A)同一天,向同一特定營業人,購買3,000元以上 (B)14天內,向同一特定營業人,購買5,000元以上 (C)30天內,向同一縣(市),購買10,000元以上 (D)在我國觀光期間,購買10,000元以上 【99年/華導遊二】

答案:A

19.外籍旅客向特定營業人購買特定貨物,達一定金額以上,並於一定期間內攜帶出口者,得在一定期間內辦理退還特定貨物之營業稅;其辦法,由下列何者定之?

(A)交通部觀光局 (B)交通部會同財政部 (C)交通部會同觀光局 (D)財政部會同觀光局 【100年/外領隊二】

答案:B

20.外籍旅客同一天在經核准之同一特定營業人處所購買特定貨物,其含稅總額達新臺幣多少元以上,出境時可以申請退稅?

(A)2,000元 (B)3,000元 (C)5,000元 (D)10,000元

【100年/外領隊二】

答案:B

21.依外籍旅客購買特定貨物申請退還營業稅實施辦法之規定,外籍旅客同一天內向同一特定營業人購買特定貨物,並於一定期間內攜帶出口者,可辦理退還營業稅,惟其含稅總金額至少應達新臺幣多少元?

(A)2,000元 (B)3,000元 (C)4,000元 (D)5,000元 【101年/外導遊二】

答案:B

22.旅行業違反發展觀光條例規定，經營核准登記範圍外業務，處多少罰鍰？

(A)新臺幣三萬元以上十五萬元以下　(B)新臺幣五萬元以上二十五萬元以下　(C)新臺幣十萬元以上五十萬元以下　(D)新臺幣十五萬元以上六十萬元以下　【100年／華導遊二】

答案：A

23.旅行業經理人於連續多少時間內未在旅行業任職，應重新參加訓練合格後，始得受僱為經理人？

(A)連續二年　(B)連續三年　(C)連續四年　(D)連續五年

【98年／華領隊二】

答案：B

24.在風景特定區內任意拋棄垃圾，應處新臺幣多少元之罰鍰？

(A)一千元以上五千元以下　(B)三千元以上一萬五千元以下　(C)五千元以上二萬五千元以下　(D)一萬元以上五萬元以下　【98年／華領隊二】

答案：B

25.旅行業辦理團體旅遊，未與旅客訂定書面契約時，應處新臺幣多少元之罰鍰？

(A)5千元以上2萬5千元以下　(B)1萬元以上5萬元以下　(C)1萬5千元以上7萬5千元以下　(D)2萬元以上10萬元以下　【99年／華領隊二】

答案：B

26.未依發展觀光條例規定取得執業證，而執行領隊人員業務，其處罰為：

(A)3年內禁止其執業　(B)5年內禁止其執業　(C)處新臺幣1萬元以上，5萬元以下罰鍰，並禁止其執業　(D)廢止執業證，並禁止其執業

【99年／華領隊二】

答案：C

27.「發展觀光條例」規定業者應依規定投保責任保險，下列何種行業不在適用範圍？

(A)旅館業　(B)旅行業　(C)民宿　(D)休閒農場　【99年／華導遊二】

答案：D

28. 未依規定取得執業證，而執行導遊人員業務者，得處新臺幣罰鍰至少為：

(A)一萬元 (B)二萬元 (C)三萬元 (D)四萬元 　【100年／華領隊二】

答案：A

29. 旅客進入自然人文生態景觀區，未依規定申請專業導覽人員陪同進入者，有關目的事業主管機關得處行為人新臺幣罰鍰為：

(A)一萬元以下 (B)二萬元以下 (C)三萬元以下 (D)四萬元以下

【100年／外領隊二】

答案：C

30. 依發展觀光條例之規定，外國旅行業未經申請核准而在中華民國境內設置代表人者，處代表人多少罰鍰，並勒令其停止執行職務？

(A)新臺幣一萬元以上五萬元以下 (B)新臺幣三萬元以上十五萬元以下
(C)新臺幣九萬元以上四十五萬元以下 (D)新臺幣五十萬元以下

【100年／華導遊二】

答案：A

31. 依發展觀光條例之規定，未經考試主管機關或其委託之有關機關考試及訓練合格，取得執業證而執行導遊人員或領隊人員業務者，處多少罰鍰，並禁止其執業？

(A)新臺幣三千元以上一萬五千元以下 (B)新臺幣一萬元以上五萬元以下
(C)新臺幣一萬五千元以上七萬五千元以下 (D)新臺幣三萬元以上十五萬元以下 　【100年／華導遊二】

答案：B

32. 旅行業者未與旅客訂定旅遊書面契約，可處多少罰鍰？

(A)新臺幣5千元以上2萬元以下 (B)新臺幣5千元以上3萬5千元以下 (C)新臺幣1萬元以上5萬元以下 (D)新臺幣1萬元以上10萬元以下

【100年／華導遊二】

答案：C

33. 依據發展觀光條例，由各目的事業主管機關在自然人文生態景觀區所設置

之專業人員，稱為：

(A)專業導覽人員　(B)領團人員　(C)巡守員　(D)資源保育員

【101年／外領隊二】

答案：A

34.依發展觀光條例規定，觀光產業未依規定辦理責任保險時，應如何處理？

(A)由中央主管機關立即停止該旅行業辦理旅客之出國及國內旅遊業務，並限於2個月內辦妥投保　(B)旅行業違反停止辦理旅客之出國及國內旅遊業務之處分者，中央主管機關得廢止其旅行業執照　(C)觀光旅館業應於3個月內辦妥投保，屆期未辦妥者，處新臺幣3萬元以上15萬元以下罰鍰　(D)觀光遊樂業應於1個月內辦妥投保，屆期未辦妥者，處新臺幣5萬元以上25萬元以下罰鍰　【101年／外領隊二】

答案：B

35.依發展觀光條例之規定，旅行業經理人兼任其他旅行業經理人或自營或為他人兼營旅行業者，其處罰之內容有那些？　①處新臺幣3千元以上1萬5千元以下罰鍰　②處新臺幣5千元以上2萬5千元以下罰鍰　③情節重大者，並得逕行定期停止其執行業務　④即廢止其執業證

(A)①③　(B)①④　(C)②③　(D)②④　【101年／外領隊二】

答案：A

36.導遊人員、領隊人員違反依發展觀光條例所發布之命令者，處罰鍰以後，情節重大者，並得逕行定期停止其執行業務或廢止其執業證；經受停止執行業務處分，如仍繼續執業者，如何處理？

(A)廢止其執業證，並限3年內不得再行考照　(B)處罰新臺幣3萬元以上15萬元以下之罰鍰後，廢止其執業證　(C)連續處罰至其停止執業　(D)廢止其執業證　【101年／外領隊二】

答案：D

37.依據發展觀光條例及水域遊憩活動管理辦法，經營泛舟活動業者，在從事活動前未向水域管理機關報備，應受到何種處罰？

(A)新臺幣3千元以上1萬5千元以下罰鍰，並禁止其活動　(B)新臺幣5千元

以上2萬5千元以下罰鍰，並禁止其活動　(C)新臺幣1萬元以上5萬元以下罰鍰，並禁止其活動　(D)新臺幣1萬5千元以上7萬5千元以下罰鍰，並禁止其活動
【101年／外導遊二】

答案：D

38.依發展觀光條例之規定，觀光遊樂業者，經受停止營業或廢止營業執照或登記證之處分，又未依同條例繳回觀光專用標識者，處新臺幣多少罰鍰，並勒令其停止使用及拆除之？

(A)1萬元以上5萬元以下　(B)1萬5千元以上7萬5千元以下　(C)3萬元以上15萬元以下　(D)9萬元以上45萬元以下
【101年／外導遊二】

答案：C

39.依發展觀光條例規定，於觀光地區內任意拋棄垃圾者，處新臺幣多少元？

(A)3,000元以上，15,000元以下罰鍰　(B)10,000元以上，50,000元以下罰鍰　(C)20,000元以上，100,000元以下罰鍰　(D)30,000元以上，150,000元以下罰鍰
【99年／華導遊二】

答案：A

40.經營旅行業務，應向下列那一個機關申請核准？

(A)交通部　(B)經濟部　(C)財政部　(D)內政部　【98年／外領隊二】

答案：A

41.依規定綜合旅行業以包辦旅遊方式，辦理國內外團體旅遊之程序為何？
①預先擬定目的地、日程、食宿、運輸計畫　②計算旅客應繳之費用　③印製招攬文件　④委託甲種或乙種旅行業代理招攬業務

(A)①②③④　(B)①③②④　(C)①④②③　(D)④①②③

【101年／外領隊二】

答案：A

42.甲種旅行業代理綜合旅行業招攬國外團體旅遊業務時，應以何名義與旅客簽定旅遊契約？

(A)綜合旅行業　(B)甲種旅行業　(C)海外旅遊代理業　(D)上游旅遊供應商

【99年／華領隊二】

答案：A

43.台灣地區那一類旅行社可以代理外國旅行業辦理聯絡、推廣、報價等業務？

(A)綜合旅行社　(B)國際旅行社　(C)甲種旅行社　(D)乙種旅行社

【99年／華外導遊一】

答案：A或C或AC

44.設計國內旅遊行程，係旅行業業務之一，下列敘述何者正確？

(A)僅有綜合、甲種旅行業可以經營　(B)僅有甲種、乙種旅行業可以經營
(C)僅有綜合、乙種旅行業可以經營　(D)綜合、甲種及乙種旅行業均可以
經營

【99年／華導遊二】

答案：D

45.依規定「綜合」及「甲種」旅行業經營旅客出國觀光團體旅遊業務時，下列敘述何者錯誤？

(A)成行時每團均應派遣領隊全程隨團服務　(B)得指派外語導遊人員執行
領隊業務　(C)成行前應以書面說明或舉辦說明會告知旅客相關旅遊事宜
(D)專任領隊人員執業證於離職起10日內繳回　　【101年／外領隊二】

答案：B

46.甲種旅行業可經營之業務，依規定包括下列那幾項？　①以包辦旅遊方式安排國內觀光　②代理外國旅行業辦理推廣業務　③委託乙種旅行業代為招攬團體旅遊業務　④設計國外旅程、安排導遊或領隊人員

(A)①③　(B)①④　(C)②③　(D)②④　　【101年／外導遊二】

答案：D

47.下列何者不是旅行業管理規則規定的旅行業經營作法？

(A)應於旅行社招牌標明綜合、甲種或乙種旅行業字樣　(B)應於公司名稱
上標明旅行社字樣　(C)以公司組織為限　(D)應專業經營

【98年／外領隊二】

答案：A

48.依規定下列那些文件是向交通部觀光局申請籌設旅行業必備者？ ①經理
人名冊 ②公司登記證明文件 ③公司章程 ④營業處所之使用權證明文
件

(A)①② (B)①④ (C)②③ (D)③④ 【101年／外領隊二】

答案：B

49.旅行業申請籌設營業之程序為何？ ①辦妥公司設立登記 ②向交通部觀
光局申請核准籌設 ③向交通部觀光局申請發給旅行業執照及註冊編號
④繳納旅行業保證金、註冊費

(A)①②④③ (B)①②③④ (C)②①③④ (D)②①④③

【98年／華領隊二】

答案：D

50.旅行業經核准籌設後，應於多少時間內辦妥公司設立登記？

(A)六個月 (B)三個月 (C)二個月 (D)一個月 【98年／華領隊二】

答案：C

51.經許可籌設之旅行業，如無其他正當理由，至遲應於幾個月內辦妥公司設
立登記，並申請註冊？

(A)1個月 (B)2個月 (C)3個月 (D)4個月 【99年／外領隊二】

答案：B

52.旅行業之設立、變更或解散登記、發照、經營管理、獎勵、處罰、經理人
及從業人員之管理、訓練等事項，由交通部委任那一機關執行之？

(A)交通部觀光局 (B)中華民國旅行商業同業公會 (C)各直轄市及縣
（市）政府 (D)各地方政府觀光旅遊機構 【100年／華領隊二】

答案：A

53.旅行業經核准籌設後，應最遲於幾個月內依法辦妥公司設立登記？

(A)1個月 (B)2個月 (C)3個月 (D)4個月 【101年／華外領隊一】

答案：B

54.依規定旅行業經核准籌設後，應賡續申請註冊，始能營業。下列何種文件

為申請註冊時之非必要文件？

(A)公司登記證明文件　(B)經營計畫書　(C)公司章程　(D)旅行業設立登記事項卡
【101年／外導遊二】

答案：B

55.有關旅行業籌設方式之規定，下列何者錯誤？

(A)旅行業應專業經營，以公司組織為限　(B)經營旅行業，應向在地縣市觀光機關申請核准籌設　(C)公司名稱應標明旅行社字樣　(D)申請籌設文件應包含營業處所之使用權證明文件
【101年／外導遊二】

答案：B

56.甲種旅行業之實收資本總額及需繳納之保證金各為多少？

(A)實收資本總額不得少於新臺幣六百萬元及保證金一百五十萬元　(B)實收資本總額不得少於新臺幣六百萬元及保證金一百八十萬元　(C)實收資本總額不得少於新臺幣八百萬元及保證金一百五十萬元　(D)實收資本總額不得少於新臺幣八百萬元及保證金二百萬元
【98年／外領隊二】

答案：A

57.關於旅行業在國內增設分公司之實收資本總額規定，下列何者錯誤？

(A)綜合旅行業每增設分公司一家，須增資新臺幣一百五十萬元　(B)甲種旅行業每增設分公司一家，須增資新臺幣一百萬元　(C)乙種旅行業每增設分公司一家，須增資新臺幣八十萬元　(D)增設分公司時，資本總額已達規定者，可不須要再增資
【100年／外領隊二】

答案：C

58.關於旅行業資本總額之規定，下列敘述何者錯誤？

(A)綜合旅行業不得少於新臺幣2千5百萬元　(B)甲種旅行業不得少於新臺幣6百萬元　(C)甲種旅行業在國內每增設一家分公司須增資新臺幣2百萬元　(D)乙種旅行業在國內每增設一家分公司須增資新臺幣75萬元
【101年／外領隊二】

答案：C

59.下列何者為甲種旅行業之保證金額度？

(A)新臺幣1百50萬元　(B)新臺幣2百萬元　(C)新臺幣2百50萬元　(D)新臺幣3百萬元　　　　　　　　　　　　　　　　　　【99年／外領隊二】

答案：A

60.經營甲種旅行業應繳納保證金新臺幣多少元？

(A)一千萬元　(B)六百萬元　(C)二百五十萬元　(D)一百五十萬元

【100年／外領隊二】

答案：D

61.有關旅行業申請分公司註冊之規定，下列何者錯誤？

(A)申請設立經許可後，除有正當理由外，應於二個月內申請註冊　(B)不須再繳納旅行業保證金　(C)須要繳納註冊費　(D)備具文件包含分公司執照影本　　　　　　　　　　　　　　【100年／外領隊二】

答案：B

62.綜合旅行業依規定至少須繳納註冊費新臺幣多少元？

(A)5萬元　(B)3萬5千元　(C)2萬5千元　(D)1萬元　【101年／外領隊二】

答案：C

63.依規定旅行業申請註冊，應繳交那些費用？

(A)註冊費用　(B)註冊費用及公司設立登記費　(C)註冊費用及責任保險費　(D)註冊費用及旅行業保證金　　　　　　　　　　【101年／外領隊二】

答案：D

64.某甲經營「甲種旅行社」包含總公司共3家，依規定應繳納多少保證金？

(A)150萬元　(B)180萬元　(C)210萬元　(D)300萬元

【101年／外導遊二】

答案：C

65.曾經營旅行業受撤銷或廢止營業執照處分，尚未逾幾年者，不得為旅行業之發起人、董事、監察人、經理人？

(A)十年者　(B)五年者　(C)四年者　(D)三年者　　【100年／華導遊二】

答案：B

66.旅行業經理人應具備下列何種資格，方得經訓練合格，發給結業證書後充任？

(A)大專以上學校畢業或高等考試及格，曾任旅行業代表人一年以上　(B)曾任旅行業專任職員五年以上　(C)高級中等學校畢業，曾任旅行業代表人四年以上　(D)高級中等學校畢業，曾任觀光行政機關專任職員三年以上

【98年／外領隊二】

答案：C

67.張菁在旅行業專任職員至少幾年以上，才能接受經理人訓練，訓練合格取得經理人資格？

(A)13年　(B)12年　(C)10年　(D)8年　　【99年／外領隊二】

答案：C

68.旅行業經理人經訓練合格，連續幾年未在旅行業任職者，應重新參加訓練合格後，始得受僱為經理人？

(A)2年　(B)3年　(C)4年　(D)5年　　【99年／華導遊二】

答案：B

69.小文係某大學觀光科系畢業，至少需任職旅行業專任職員幾年，始能參加旅行業經理人訓練？

(A)1年　(B)2年　(C)3年　(D)4年　　【100年／華領隊二】

答案：C

70.某特約導遊大專以上學校畢業，在旅行業任職多久，才能接受經理人訓練，訓練合格取得經理人資格？

(A)三年以上　(B)四年以上　(C)五年以上　(D)六年以上

【100年／華導遊二】

答案：D

旅遊糾紛與緊急事件處理

71. 有關旅行業經理人訓練之辦理方式，下列何者錯誤？

(A)接受委託辦理之團體須為旅行業或旅行業經理人相關之觀光團體　(B)受訓人員於訓練期間，其缺課節數逾十分之一，應予退訓　(C)旅行業經理人訓練測驗成績以一百分為滿分，六十分為及格　(D)結訓後十日內，受託團體須將受訓人員成績、結訓及退訓人數，列冊陳報交通部觀光局備查

【100年／華領隊二】

答案：C

72. 旅行業經理人訓練之受訓人員訓練期滿，經核定成績及格者，於繳納證書費後，由誰發給結業證書？

(A)受委託辦理旅行業經理人訓練之團體　(B)交通部觀光局　(C)交通部
(D)中華民國旅行業同業公會聯合會　　　　　　　　　【98年／外領隊二】

答案：B

73. 下列有關外國旅行業在台灣設置代表人之敘述，何者正確？

(A)該代表人應具我國國籍　(B)該代表人應符合我國旅行業經理人之資格條件　(C)該代表人不得同時受僱於國內旅行業　(D)該代表人可在我國對外公開經營旅行業務　　　　　　　　　　　　　【99年／外領隊二】

答案：C

74. 有關外國旅行業得設置代表人之規定，下列何者正確？

(A)代表人得委託國內乙種旅行業辦理連絡、推廣、報價等事務　(B)代表人申請核准後得以對外營業　(C)設置代表人之外國旅行業，須在中華民國設立分公司　(D)外國旅行業設置代表人，應設置辦公處所

【99年／華導遊二】

答案：D

75. 外國旅行業在中華民國設立分公司之營業規定，下列何者正確？

(A)報請交通部觀光局備查，即可營業　(B)向交通部觀光局申請核准籌設，即可營業　(C)無須辦理認許，但須辦理分公司登記　(D)其業務範圍，準用中華民國旅行業本公司之規定　　　　　　　　【100年／外領隊二】

答案：D

76. 依規定有關外國旅行業在國內之經營方式，下列敘述那些正確？ ①在中華民國設立分公司，其業務範圍即可比照他國規定 ②得委託綜合旅行業辦理推廣等事務 ③得委託甲種旅行業辦理報價等事務 ④未在中華民國設立分公司者，不得辦理報價事務

(A)①② (B)②③ (C)②④ (D)③④ 【101年／外領隊二】

答案：B

77. 旅行業職員有異動時，應於幾日內，將異動表分別報請交通部觀光局及直轄市觀光主管機關備查？

(A)5日 (B)7日 (C)10日 (D)15日 【99年／華領隊二】

答案：C

78. 旅行業應於開業前，將全體職員名冊分別報請有關主管機關備查，職員有異動時，依規定應於多少時間內將異動表分別報請有關主管機關備查？

(A)10日 (B)15日 (C)20日 (D)30日 【101年／外導遊二】

答案：A

79. 旅行業暫停營業，最長時間不得超過多久，其有正當理由者，得申請展延一次？

(A)六個月 (B)一年 (C)一年六個月 (D)二年 【100年／華導遊二】

答案：B

80. 中華民國旅行業品質保障協會提供消費者作參考各旅遊市場之航空票價、食宿、交通費用，是多久發表一次？

(A)1個月 (B)2個月 (C)每一季 (D)依市場變化發表

【99年／外領隊二】

答案：C

81. 旅行業應以合理收費經營，所謂「不公平競爭行為」不包含那一項？

(A)以購物佣金彌補團費 (B)促銷自費活動 (C)收取服務小費 (D)車上販售不知名藥品 【100年／華領隊二】

答案：C

旅遊糾紛與緊急事件處理

82. 依旅行業管理規則第24條規定,旅行業辦理旅遊時,應與旅客簽定書面旅遊契約,其印製之招攬文件並應加註什麼? ①公司名稱 ②註冊編號 ③負責人姓名 ④公司電話

(A)①② (B)①③ (C)①③④ (D)①②③④ 【101年/外導遊二】

答案:A

83. 旅行業辦理旅遊業務,與旅客簽訂之旅遊契約書應設置專櫃保存多久?

(A)1年 (B)2年 (C)3年 (D)4年 【99年/華領隊一】

答案:A

84. 旅行業辦理旅遊業務,應製作旅客交付文件與繳費收據,分由雙方收執,並連同與旅客簽定之旅遊契約書,設置專櫃保管多久?

(A)3個月 (B)6個月 (C)9個月 (D)1年 【99年/華導遊二】

答案:D

85. 依規定旅行業應將旅遊契約書設置專櫃保管多久?

(A)3個月 (B)6個月 (C)1年 (D)2年 【101年/外領隊二】

答案:C

86. 依旅行業管理規則之規定,下列有關期間的敘述,何者有誤?

(A)旅行業經理人訓練合格人員,連續3年未在旅行業任職者,應重新參加訓練 (B)旅行業辦理旅遊業務,與旅客簽定之旅遊契約書,應設置專櫃保管2年,備供查核 (C)旅行業申請暫停營業期間,最長不得超過1年,其有正當理由者,得申請展延1次,期間以1年為限 (D)旅行業受廢止執照處分後,其公司名稱於5年內不得為旅行業申請使用 【101年/外導遊二】

答案:B

87. 旅行業經營自行組團業務,在何種條件下,可將該旅行業務轉讓其他旅行業辦理?

(A)經旅客書面同意 (B)經旅客口頭同意 (C)無需經旅客同意 (D)與其他旅行業簽訂契約 【98年/華領隊二】

答案:A

88. 旅行社所舉辦之旅行團於人數不足時，旅行社不得採取下述那項處理方式？

(A)依規定解除契約　(B)將旅遊費用退還旅客　(C)將旅客轉交其他旅行社出團　(D)建議旅客參加其他旅行團　【98年／華領隊二】

答案：C

89. 依旅行業管理規則規定，旅行業業務經營，下列敘述何者正確？

(A)甲旅行業經旅客書面同意後轉讓給乙旅行業，其旅遊契約效用仍然存在　(B)甲種旅行業經營自行組團業務得由乙種旅行業代為招攬國內旅遊業務　(C)旅行業辦理國內旅遊應派遣專人隨團服務　(D)旅遊契約書內容由旅行業與旅客協調後訂定　【101年／外導遊二】

答案：C

90. 旅行業以電腦網路經營旅行業務者，下列何項行為不符旅行業管理規定？

(A)依規定在其網站首頁載明應記載事項，免報請交通部觀光局備查　(B)有接受旅客線上訂購交易，並將旅遊契約登載於網站　(C)對線上訂購者收受價金前，告知其產品之限制及確認程序、契約終止或解除及退款事項　(D)對線上訂購者受領價金後，將代收轉付收據交付旅客　【100年／華領隊二】

答案：A

91. 旅行業刊登於雜誌之廣告應載明項目不包含：

(A)註冊商標　(B)註冊編號　(C)公司名稱　(D)公司種類

【100年／華領隊二】

答案：A

92. 根據旅行業管理規則第32條規定，旅行業以電腦網路經營旅行業務者，其網站首頁應載明那些事項？

(A)網站名稱、網址、公司名稱、種類、地址、註冊編號及代表人姓名　(B)網站名稱、網址、公司名稱及地址　(C)網站名稱、公司名稱、代表人姓名及地址　(D)註冊編號、網站名稱、公司名稱及地址

【98年／華領隊一】

答案：A

93.旅客以電腦網路在線上向旅行業訂購交易,旅行業受領價金後,應將何種收據交付旅客?

(A)三聯式統一發票　(B)旅行業代收轉付收據憑證　(C)旅行業自印之收據
(D)旅行業公會統一之收據　　　　　　　　　　　【98年/外領隊二】

答案:B

94.下列何者不是旅行業以電腦網路接受旅客線上訂購交易之規定?

(A)應將旅遊契約登載於網站　(B)應將其銷售商品或服務之限制及確認程序、契約終止或解除及退款事項,向旅客據實告知　(C)受領價金後,應將旅行業代收轉付收據憑證交付旅客　(D)當面點交機票、收據,並告知登機時間　　　　　　　　　　　　　　　　　　　　　　　　【99年/華導遊二】

答案:D

95.下列關於旅行業經營國人出國觀光旅遊應遵守及注意之事項,何者正確?

(A)應慎選國外當地政府登記合格之旅行業,並取得其口頭承諾或保證文件
(B)應派遣外語領隊人員執行領隊業務,必要時,亦可僱用華語領隊人員為之　(C)團體成行前,應以書面向旅客作旅遊安全及其他必要之說明　(D)對於國外旅行業違約,造成旅客權利受損時,須協助旅客求償,無須負賠償責任　　　　　　　　　　　　　　　　　　　　　　　【98年/華領隊二】

答案:C

96.旅行業舉辦國外觀光團體旅遊業務,發生緊急事故,除依交通部觀光局頒訂之作業要點規定處理,並應於何時向交通部觀光局報備?

(A)返國後3日內　(B)返國後1日內　(C)事故發生後2日內　(D)事故發生後1日內　　　　　　　　　　　　　　　　　　　　　　【99年/華外領隊一】

答案:D

97.旅行業代客辦理簽證手續,不慎遺失相關證照,應於多久內向警察機關或相關單位報備?

(A)12小時　(B)24小時　(C)36小時　(D)48小時　　　【99年/華領隊二】

答案:B

98.旅行業舉辦團體旅行業務，發生緊急事故時，依規定應於何時向交通部觀光局報備？

(A)於事故處理完畢再向交通部觀光局報備　(B)基於黃金救援時間重要，暫時不通報　(C)應於24小時內向交通部觀光局報備　(D)先向旅客家人通知，晚些再報備　【99年／外領隊二】

答案：C

99.依規定旅行業代客辦理出入國或簽證手續，旅客證照如遭遺失，應於多久內向有關單位報備？

(A)12小時　(B)24小時　(C)36小時　(D)48小時　【100年／外領隊二】

答案：B

100.旅行業代客辦理出入國或簽證手續，應妥慎保管其各項證照，如有遺失，依規定應於何時限內，檢具報告書及其他相關文件向外交部領事事務局、警察機關或交通部觀光局報備？

(A)3小時　(B)6小時　(C)12小時　(D)24小時　【101年／外領隊二】

答案：D

101.有關旅行業經營國人出國觀光團體旅遊之規定，下列敘述那些正確？①應選擇國外當地政府登記合格之旅行業　②取得其口頭承諾或保證，始可委託其接待或導遊　③國外旅行業違約，致旅客權利受損者，國內招攬之旅行業可不負賠償責任　④發生緊急事故時，於事故發生後24小時內應向交通部觀光局報備

(A)①②　(B)①③　(C)①④　(D)②④　【101年／外導遊二】

答案：C

102.下列關於旅行業為旅客代辦出入國手續之敘述，何者正確？

(A)甲種旅行業為旅客代辦出入國手續，應指定專人負責送件　(B)乙種旅行業為旅客代辦出入國手續，應向交通部觀光局請領專任送件人員識別證　(C)專任送件人員識別證可借供他旅行業使用　(D)為旅客代辦出入國手續，係旅行業專屬權，不得委託其他旅行業代為送件【98年／外領隊二】

答案：A

103.專任送件人員識別證是供何種旅行業使用？

(A)綜合旅行業、乙種旅行業　(B)綜合旅行業、甲種旅行業　(C)甲種旅行業、乙種旅行業　(D)僅供綜合旅行業　　　　【98年／外領隊二】

答案：B

104.旅行業為旅客代辦出入國手續，應指定專人負責送件，專任送件人員識別證依規定應向何者請領？

(A)當地縣市政府觀光機關　(B)交通部觀光局　(C)中華民國旅行業品質保障協會　(D)中華民國旅行商業同業公會全國聯合會

【101年／外導遊二】

答案：B

105.旅行業繳納之保證金為法院或行政執行機關強制執行後，應於接獲交通部觀光局通知日起最長幾日內依規定之金額繳足保證金，並改善業務？

(A)三十日　(B)二十一日　(C)十五日　(D)七日　　【98年／華領隊二】

答案：C

106.旅行業受廢止執照處分後，其公司名稱幾年內不得為旅行業申請使用？

(A)六年　(B)五年　(C)四年　(D)三年　　　　【98年／華領隊二】

答案：B

107.旅行業受廢止執照處分後，其公司名稱於多久時間內，不得為旅行業申請使用？

(A)1年　(B)2年　(C)3年　(D)5年　　　　【99年／外導遊二】

答案：D

108.旅行業以服務標章招攬旅客之相關規定，下列何者正確？

(A)服務標章註冊應報請交通部觀光局核准　(B)可以服務標章簽定旅遊契約　(C)服務標章可視需要申請多個　(D)綜合旅行業刊登廣告時，得以註冊之服務標章替代公司名稱　　　　【101年／外導遊二】

答案：D

109.旅行業辦理出國觀光團體旅客旅遊，未依約定辦妥簽證、機位或住宿，即

帶團出國者,除禁止其營業外,觀光局得在下列那個範圍內裁罰該旅行社?

(A)新臺幣五千元以上一萬五千元以下　(B)新臺幣一萬元以上五萬元以下
(C)新臺幣三萬元以上十五萬元以下　(D)新臺幣五萬元以上二十五萬元以下

【98年/外領隊二】

答案:B

110.旅行業辦理旅客出國及國內旅遊業務,投保履約保證保險,其中,綜合旅行業投保最低金額為何?

(A)新臺幣六千萬元　(B)新臺幣二千萬元　(C)新臺幣八百萬元　(D)新臺幣六百萬元 【98年/華外領隊一】

答案:A

111.依據旅行業管理規則,旅行業應投保責任保險,下列關於其投保最低金額及範圍之敘述,何者為誤?

(A)每一旅客因意外事故所致體傷之醫療費用新臺幣三萬元　(B)旅客家屬前往海外或來中華民國處坪善後所必須支出之費用新臺幣十萬元　(C)國內旅遊之旅客家屬善後處理費用新臺幣五萬元　(D)每一旅客證件遺失之損害賠償費用新臺幣四千元 【98年/華外領隊一】

答案:D

112.綜合旅行業辦理旅客出國及國內旅遊業務時,應投保履約保證保險之最低金額為:

(A)新臺幣八千萬元　(B)新臺幣六千萬元　(C)新臺幣五千萬元　(D)新臺幣三千萬元 【98年/華領隊二】

答案:B

113.甲旅行社辦理印尼巴里島5日遊,不幸發生旅客溺斃事件,則該旅客家屬前往善後所必須支出之費用,旅行業責任保險之最低投保金額為新臺幣多少元?

(A)20萬元　(B)15萬元　(C)12萬元　(D)10萬元 【98年/華領隊二】

答案:D

114.某消費者前往日本進行7日之旅遊,並投保旅遊平安險新臺幣200萬元,如果該消費者因參加額外自費行程(optional tour)跳傘而受傷住院時,此時該消費者可獲得保險公司意外傷害之醫療費用保險給付多少元?

(A)200萬元　(B)20萬元　(C)3萬元　(D)0元　　【99年╱華外領隊一】

答案:D

115.下列何者為旅行業履約保證保險所不保之事項?

(A)要保人因財務問題致未能履行原定旅遊契約　(B)因可歸責於被保險人之事由,致損害發生或擴大　(C)要保人因財務問題,致已出發成行的團體未能完成原定旅遊契約　(D)被保險人因未能依約完成旅遊契約,所遭受之全部或部分損失　　【99年╱華外領隊一】

答案:B

116.旅行業辦理團體旅行業務,應依規定投保責任保險及履約保險,意外體傷之醫療費用最低投保金額為新臺幣多少元?

(A)3萬元　(B)5萬元　(C)7萬元　(D)9萬元　　【99年╱華外領隊一】

答案:A

117.旅遊團如因航空公司班機遭劫持,使團體未能如期結束行程時,依旅行業責任保險之約定,可自動延長旅遊期間至團員完全脫離被劫持之狀況為止,但自出發日起最多不得超過幾天?

(A)60天　(B)90天　(C)120天　(D)180天　　【99年╱華外領隊一】

答案:D

118.旅行業舉辦團體旅遊業務應投保責任保險,每一旅客因意外事故所致體傷之醫療費用,其最低投保金額為新臺幣多少元?

(A)2萬元　(B)3萬元　(C)4萬元　(D)5萬元　　【99年╱外領隊二】

答案:B

119.為了預防旅行業倒閉或收取團費後不出團,發展觀光條例對於旅行業做了何種規範之要求?

(A)投保責任保險　(B)繳納保證金　(C)投保履約保證保險　(D)旅行業聯保　　【99年╱外領隊二】

答案:C

120.旅行社依規定投保之責任保險，對每一旅客意外死亡的最低投保金額為新臺幣多少元？

(A)300萬元　(B)200萬元　(C)150萬元　(D)100萬元

【99年／外領隊二】

答案：B

121.旅行社未依規定投保責任保險，於發生旅遊意外事故時，旅行社應以主管機關規定最低投保金額之幾倍計算其應理賠金額賠償旅客？

(A)3倍　(B)2倍　(C)1倍　(D)0.5倍　【99年／外領隊二】

答案：A

122.旅行業因財務問題，致其安排之旅遊活動無法完成時，可在何種保險金額範圍內給付旅客費用？

(A)意外責任保險　(B)履約保證保險　(C)旅遊平安險　(D)旅遊不便險

【99年／華領隊二】

答案：B

123.旅遊途中，如發生意外事故，致旅遊團員身體受有傷害或殘廢或因而死亡時，旅行業應經由何種保險負賠償責任？

(A)旅行平安保險　(B)旅行業履約保險　(C)旅行業責任保險　(D)公共運輸責任險　【99年／華外導遊一】

答案：C

124.旅行業舉辦團體旅客旅遊業務時，依責任保險之規定，每一位旅客意外死亡應賠償之新臺幣為多少元？

(A)100萬元　(B)200萬元　(C)300萬元　(D)400萬元

【99年／華外導遊一】

答案：B

125.綜合旅行業辦理旅客出國及國內旅遊業務時，應投保履約保證保險，其投保最低金額為多少？

(A)新臺幣8,000萬元　(B)新臺幣6,000萬元　(C)新臺幣4,000萬元　(D)新

臺幣2,000萬元　　　　　　　　　　　　　　　【99年／華導遊二】

　　　　　　　　　　　　　　　　　　　　　　答案：B

126.關於旅行業履約保證保險的承保範圍，下列敘述何者不正確？

(A)旅行業收取團費後，因財務問題無法起程或完成全部行程時適用之
(B)由承保之保險公司依契約之約定對被保險人負賠償責任　(C)承保之保險公司僅就部分團費損失負賠償之責任　(D)被保險人若以信用卡簽帳方式支付團費，已依規定出具爭議聲明書請求發卡銀行暫停付款，視為未有損失發生　　　　　　　　　　　　　　　　　　【100年／華外領隊一】

　　　　　　　　　　　　　　　　　　　　　　答案：C

127.甲種旅行業已取得經中央主管機關認可足以保障旅客權益之觀光公益法人會員資格者，其履約保證保險應投保最低金額為新臺幣：

(A)八百萬元　(B)六百萬元　(C)五百萬元　(D)三百萬元

　　　　　　　　　　　　　　　　　　　【100年／外領隊二】

　　　　　　　　　　　　　　　　　　　　　　答案：C

128.綜合旅行業有三家分公司，則應投保之履約保證保險金額最低共多少？

(A)新臺幣五千萬元　(B)新臺幣六千萬元　(C)新臺幣七千二百萬元　(D)新臺幣七千六百萬元　　　　　　　　　　　【100年／外領隊二】

　　　　　　　　　　　　　　　　　　　　　　答案：C

129.乙種旅行業有高雄一家分公司，並取得觀光公益法人會員資格者，則應投保之履約保證保險金額最低共多少？

(A)新臺幣五百萬元　(B)新臺幣八百萬元　(C)新臺幣二百五十萬元　(D)新臺幣二百萬元　　　　　　　　　　　　【100年／華領隊二】

　　　　　　　　　　　　　　　　　　　　　　答案：C

130.旅行業辦理國內外旅遊業務時，應投保履約保證保險，除最低投保金額外，甲種旅行業每增設分公司一家，應增加新臺幣多少元？

(A)400萬　(B)800萬　(C)1200萬　(D)1600萬　【101年／華外領隊一】

　　　　　　　　　　　　　　　　　　　　　　答案：A

131.被保險人萬一在旅行期間或保險期間發生意外,需在事故發生後多久前向保險公司申請要求賠償?

(A)1個月內　(B)2個月內　(C)3個月內　(D)6個月內

【101年／華外領隊一】

答案:一律給分

132.旅行業所投保之責任保險,其最終受益人為何?

(A)旅客　(B)旅行業老闆　(C)旅行業領隊　(D)旅行業全體員工

【101年／華外領隊一】

答案:A

133.現行法令規定,綜合旅行業投保旅行業履約保證保險,其投保最低金額為新臺幣多少元?

(A)2000萬　(B)4000萬　(C)6000萬　(D)8000萬

【101年／華外領隊一】

答案:B,C或BC

134.綜合旅行業辦理台灣地區人民赴大陸地區旅行業務,應依在大陸地區從事商業行為許可辦法規定,申請那一機關之許可?

(A)經濟部　(B)行政院大陸委員會　(C)交通部觀光局　(D)財團法人海峽交流基金會　　　　　　　　　　　　　　　　　【98年／華領隊二】

答案:C

135.旅行業保證金被強制執行,依規定應於接獲交通部觀光局通知之日起多久內繳足?

(A)15日　(B)20日　(C)30日　(D)60日　　　　　　【101年／外導遊二】

答案:A

136.有關領隊人員之執業證核發、管理、獎勵及處罰等事項,由下列何機關執行?

(A)考選部委任中華民國領隊協會　(B)考選部委任交通部觀光局　(C)交通部委任中華民國領隊協會　(D)交通部委任交通部觀光局

【98年／華領隊二】

答案：D

137.參加領隊人員職前訓練，因產假經核准延期測驗者，應於多久之內申請測驗？

(A)三個月　(B)六個月　(C)九個月　(D)一年　　【98年／華領隊二】

答案：D

138.導遊人員、領隊人員之訓練、執業證核發及管理等事項之管理規則，由那一個機關定之？

(A)交通部　(B)考選部　(C)交通部觀光局　(D)交通部會同考選部

【100年／外領隊二】

答案：A

139.經廢止領隊人員執業證，至少幾年後才得充任領隊人員？

(A)3年　(B)4年　(C)5年　(D)7年　　【99年／華領隊二】

答案：C

140.參加領隊人員職前訓練，測驗成績不及格者，其處理之方式為何？

(A)應於30日內補行測驗一次，仍不及格者不得結業　(B)補行測驗以75分為及格　(C)補行測驗以80分為及格　(D)應於15日內補行測驗一次，仍不及格者不得結業　　【99年／外領隊二】

答案：D

141.下列關於領隊人員職前訓練法規之敘述何者正確？

(A)經華語領隊人員考試及訓練合格，參加外語領隊人員考試及格者，參加訓練時，節次予以減半　(B)經外語領隊人員考試及訓練合格，得直接參加華語領隊人員訓練　(C)經華語領隊人員考試及訓練合格，參加外語領隊人員考試及格者，免再參加訓練　(D)經外語領隊人員考試及訓練合格，參加其他外語領隊人員考試及格者，須再參加職前訓練

【101年／外領隊二】

答案：A

142.參加領隊人員職前訓練應繳納訓練費用，其未報到參加訓練者，其所繳納之費用應如何處理？

(A)不予退還　(B)退還二分之一　(C)退還三分之一　(D)退還四分之一

【100年／外領隊二】

答案：A

143.領隊人員職前訓練期間，其缺課訓練節次不得逾幾分之一？

(A)十分之一　(B)九分之一　(C)八分之一　(D)七分之一

【98年／外領隊二】

答案：A

144.導遊人員取得結業證書或執業證後，連續幾年未執行導遊業務者，應依規定重行參加訓練結業？

(A)10年　(B)5年　(C)4年　(D)3年　　【99年／華導遊二】

答案：D

145.依規定領隊人員連續幾年未執行領隊業務者，須重行參加訓練？

(A)1年　(B)2年　(C)3年　(D)4年　　【101年／外領隊二】

答案：C

146.領隊人員執業證之有效期間為多久？

(A)一年　(B)二年　(C)三年　(D)四年　　【100年／外領隊二】

答案：C

147.導遊人員職前訓練節次為九十八節課，如連續三年未執行導遊業務者，應依規定重行參加訓練多少節課？

(A)三十三　(B)四十九　(C)六十五　(D)九十八　【100年／華導遊二】

答案：B

148.綜合旅行業所僱用之專任導遊離職後，應於離職起幾日內將其執業證繳回交通部觀光局？

(A)30日　(B)20日　(C)15日　(D)10日　　【99年／華導遊二】

答案：D

149. 旅行業請領之專任導遊人員執業證,於專任導遊離職起幾日內繳回交通部觀光局或其委託之團體?

(A)5日　(B)7日　(C)10日　(D)15日　　　　【100年／華導遊二】

答案:C

150. 專任導遊人員執業證,依規定應由何者填具申請書,檢附有關證件向交通部觀光局或其委託之團體請領發給專任導遊使用?

(A)申請者本人　(B)受訓單位　(C)受僱之旅行業　(D)各縣市旅行業同業公會　　　　【100年／華導遊二】

答案:C

151. 專任導遊人員離職時,依規定應即將其執業證繳回原受僱之旅行業,於多久之內轉繳交通部觀光局或其委託之團體?

(A)七日　(B)十日　(C)十五日　(D)三十日　　　　【100年／華導遊二】

答案:B

152. 下列何者為民法上之旅遊營業人?

(A)代旅客購買機票並收取費用　(B)代旅客訂飯店並收取費用　(C)代旅客購買機票、訂飯店、提供導遊服務並收取費用　(D)安排旅程、提供導遊服務並收取費用　　　　【101年／外領隊二】

答案:D

153. 無護照之旅客報名參加日本旅遊團,遲遲未交付照片,依規定旅行社得如何處理?

(A)逕行終止契約　(B)逕行請求損害賠償　(C)逕行終止契約並請求損害賠償　(D)定相當期限,催告旅客提供照片　　　　【101年／外領隊二】

答案:D

154. 旅行社因原團員賴先生要求改由鄰居林太太參團而減少費用。依民法第514條之4,旅行社應如何處理所減少之費用?

(A)應退還給賴先生　(B)應退還給林太太　(C)退還給先提出請求者　(D)無須退還旅客　　　　【98年／華領隊二】

答案:D

155.旅遊營業人因有不得已之事由，必須變更旅遊內容時，因此所增加之費用，依民法規定應如何處理？

(A)得向旅客全額收取　(B)不得向旅客收取　(C)依法只能向旅客收取一半　(D)依法得向旅客收取四分之三

【95年／公務人員初等考試（一般）初等：法學大意】

答案：B

156.某旅行社招攬日本五日遊，出團後因遇有不得已之事由，必須變更既定之旅遊行程者，若有旅客不同意時，則依民法規定該旅客有何權利可以主張？

(A)解除契約　(B)終止契約　(C)旅客無不同意之權　(D)得請求返還全額團費　【95年／公務人員初等考試：人事行政、經建行政，法學大意】

答案：B

157.依民法規定，旅遊營業人提供旅遊服務，應具備那項條件？

(A)主要具備通常之價值即可　(B)主要具備約定之品質即可　(C)同時具備通常之價值及約定之品質　(D)主要大多數旅客不抱怨即可

【100年／華領隊二】

答案：C

158.依民法之規定，旅遊營業人所提供之旅遊服務，應符合下列何者？

(A)只要具備通常之價值　(B)只要具備約定之品質　(C)要具備通常之價值及約定之品質　(D)要具備通常之價值或約定之品質

【100年／外領隊二】

答案：C

159.依規定旅遊服務不具備通常之價值或約定之品質時，下列何者錯誤？

(A)旅客得請求旅行社改善之　(B)旅行社不為改善或不能改善時，旅客得請求減少費用　(C)有難於達預期目的之情形時，旅客得終止契約　(D)旅客依規定終止契約後，旅行社將旅客送回出發地所生之費用，應由旅客負擔　【101年／外領隊二】

答案：D

160.旅客在旅行社安排場所購買的物品有瑕疵者，旅客得於受領所購物品後多久之內，請求旅行社協助處理？

(A)一年　(B)六個月　(C)三個月　(D)一個月　　【98年／外領隊二】

答案：D

161.旅遊營業人墊付費用將旅客送回原出發地，依法應於多久期間內向旅客請求償還？

(A)一年　(B)二年　(C)三年　(D)五年　　【98年／外領隊二】

答案：A

162.在旅遊時發生旅客權益受損，按規定得增加、減少或退還費用，其請求權均自旅遊終了或終了起多久之內不行使便消滅？

(A)3個月　(B)6個月　(C)9個月　(D)12個月　　【99年／華外領隊一】

答案：D

163.民法旅遊專節中規定之增加、減少或退還費用請求權，損害賠償請求權及墊付費用償還請求權，均自旅遊終了或應終了時起，多久期間內不行使便消滅？

(A)2年　(B)1年6個月　(C)1年　(D)6個月　　【99年／外領隊二】

答案：C

164.因可歸責於旅遊營業人之事由致旅遊服務不具備通常之價值時，旅客最遲得於旅遊終了時多久內，請求賠償？

(A)2年　(B)1年　(C)半年　(D)1個月　　【99年／華領隊二】

答案：B

165.旅客參加旅行團，因旅行社之過失，致應賠償旅客時，此項請求權，自旅遊終了時起，多久不行使時即因而消滅？

(A)六個月　(B)一年　(C)二年　(D)三年　　【100年／外領隊二】

答案：B

166.當簽訂旅遊契約時，旅客對契約的審閱期間為何？

(A)1日　(B)2日　(C)3日　(D)4日　　【99年／華外領隊一】

答案：A

167.依「國外旅遊定型化契約書範本」規定，該旅遊契約之契約審閱期間為多久？

(A)1日　(B)2日　(C)3日　(D)4日　　　　【99年／外領隊二】

答案：A

168.依消費者保護法規定，消費者應有30日以內之合理期間審閱契約，而依國外旅遊定型化契約書範本規定，審閱期間為何？

(A)1日　(B)3日　(C)5日　(D)7日　　　　【101年／外領隊二】

答案：A

169.旅行社舉辦的旅遊活動，到下述那一個地區不適用國外旅遊定型化契約？

(A)香聰　(B)澳門　(C)金門　(D)廣州　　　【98年／華領隊二】

答案：C

170.依國外旅遊定型化契約規定，赴中國大陸旅行者，準用何種契約之規定？

(A)國內旅遊契約　(B)國外旅遊契約　(C)大陸旅遊專用契約　(D)兩岸旅遊契約　　　　　　　　　　　　　　　【99年／外領隊二】

答案：B

171.旅行業對旅遊地區或行程所刊登之廣告，於旅客簽訂旅遊契約書時，該廣告之效力為：

(A)僅供參考　(B)視為契約之一部分　(C)由旅行業決定該廣告之效力
(D)由領隊實際帶團決定廣告之效力　　　　【98年／華領隊二】

答案：B

172.國外旅遊定型化契約書範本對旅遊地區與行程，如載明僅供參考或以外國旅遊業所提供之內容為準者，其記載之效力如何？

(A)有效　(B)效力未定　(C)視情況而定　(D)無效　【99年／外領隊二】

答案：D

173.有關國外旅遊之權利義務，於契約中未約定者，依國外旅遊定型化契約書範本規定，下列敘述何者正確？

(A)適用最有利於消費者之法令規定　(B)適用旅遊地國家或地區法令之規

定　(C)適用中華民國法令之規定　(D)適用國際條約之規定

【100年／外領隊二】

答案：C

174.旅行社依國外旅遊定型化契約書範本製作旅遊契約書，其法律效果為何？

(A)視同已依旅行業管理規則規定報交通部觀光局核准　(B)視同依公證法規定完成公證或認證　(C)視同已依旅行業管理規則規定與旅客簽訂書面契約　(D)視同已依消費者保護法規定提供合理審閱期間

【101年／外領隊二】

答案：A

175.旅客甲報名參加乙旅行社之峇里島行程，乙旅行社於報紙廣告上載明住宿地點為麗池酒店，但後方附註入住飯店僅供參考，旅客甲若發現住宿地點不符時，則下列敘述何者正確？

(A)報紙廣告僅為乙旅行社所付費之廣告，其目的為吸引顧客參團，旅行社無需負擔任何責任　(B)乙旅行社已附註僅供參考之內容，因此旅行社無需負擔任何責任　(C)乙旅行社所刊登之廣告，應視為旅遊定型化契約之一部分，雖載明僅供參考，此記載仍為無效　(D)旅行社喜歡以「夠聳動」的字眼做標題，而後再以較小字體刊登其他事宜，旅客只能自認倒楣，下次參團應詢問清楚　　【98年／華外領隊一】

答案：C

176.國外旅遊契約中，下列那項記載無效？

(A)旅遊活動無法完成時，旅行業之通知義務　(B)行程中之食宿交通，以國外旅行業提供為準　(C)出發前旅客任意解除契約之責任　(D)旅行業關於行程變更　之責任　　【98年／外領隊二】

答案：B

177.依國外旅遊定型化契約書範本規定，旅客至遲須於出發前幾日或說明會時繳清旅遊費用？

(A)1日　(B)2日　(C)3日　(D)4日　　【99年／華領隊二】

答案：C

178.旅遊費用繳交時間，依國外旅遊定型化契約書範本規定，不包括下列何者？

(A)簽約時　(B)出發前三日　(C)說明會時　(D)招攬時

【100年／外領隊二】

答案：D

179.旅客參加旅行團之旅遊團費須於說明會時或出發前幾日繳清？

(A)二日　(B)三日　(C)一日　(D)出發當日　　【98年／外領隊二】

答案：B

180.旅客未依約定準時到約定地點集合出發時，依國外旅遊定型化契約應記載及不得記載事項規定，下列敘述何者正確？

(A)旅客仍得於中途加入旅遊　(B)得視為旅客終止契約　(C)旅行社得向旅客請求違約金　(D)旅行社得沒收其全部團費以為損害之賠償

【100年／華領隊二】

答案：A

181.旅遊需旅客之行為始能完成，因旅客未盡協力義務，經旅行社定期催告，逾期仍不盡協力義務，經旅行社終止契約後，旅行社尚得對旅客作何請求？

(A)請求旅客尊親屬加以訓誡　(B)請求賠償旅行社承辦人員之精神慰撫金

(C)請求賠償因契約終止而生之損害　(D)請求交通部觀光局公告旅客姓名

【100年／外領隊二】

答案：C

182.旅遊契約訂立後，因石油漲價，行程中使用之交通費調高超過百分之十時，其調高部分由誰負擔？

(A)旅行社　(B)旅客　(C)交通業者　(D)旅行社與旅客共同

【98年／華領隊二】

答案：B

183.旅客與旅行社訂立旅遊契約後，因油價不斷上漲，致使其所使用之交通工

具之票價調高8%，請問旅客應補足多少票價？

(A)4%　(B)6%　(C)8%　(D)不必補足　　　　　【99年／華領隊二】

答案：D

184.旅遊契約訂立後，交通工具之票價較訂約前運送人公布之票價調低逾百分
之幾，應由旅行社退還旅客？

(A)3%　(B)5%　(C)8%　(D)10%　　　　　　　【99年／華領隊二】

答案：D

185.契約訂立後，交通費用如有調整，依國外旅遊定型化契約書範本之規定，
應如何處理？

(A)無論調幅多寡，調漲部分由旅客負擔；調降部分不退還旅客　(B)無論
調幅多寡，調漲部分由旅客負擔；調降部分退還旅客　(C)調漲超過10%
者，由旅客補足；調降超過10%者，退還旅客　(D)調漲5%時，由旅客補
足；調降5%時，退還旅客　　　　　　　　　　　【101年／外領隊二】

答案：C

186.國外旅遊之旅遊費用，除有特別約定外，通常應包含的項目，下列何者正
確？

(A)代辦證件之手續費或規費、交通運輸費、餐飲費、隨團服務人員之小
費　(B)代辦證件之手續費或規費、住宿費、餐飲費、旅客個人另行投保
之保險費　(C)交通運輸費、餐飲費、住宿費、責任保險費、遊覽費、接
送費、服務費、代辦證件之手續費或規費　(D)交通運輸費、餐飲費、住
宿費、責任保險費、遊覽費、隨團服務人之小費、服務費、接送費

【98年／華領隊二】

答案：C

187.依國外旅遊定型化契約規定，下列有關旅遊費用之敘述，何者正確？

(A)旅遊費用可以約定包含導遊、司機、隨團服務人員的小費在內　(B)旅
遊費用除另有約定外，不包含領隊的服務費　(C)代辦出國之手續費原則
上由旅客自行負擔，不在旅遊費用之中　(D)旅遊契約簽訂後，旅遊費用
不論任何原因均不得再調高　　　　　　　　　　【99年／華領隊二】

答案：A

188. 依據國外旅遊定型化契約書範本之規定，下列有關小費之敘述，何者正確？

(A)旅行社於出發前有說明各觀光地區小費收取狀況之義務　(B)各種小費皆屬旅遊費用應包括項目　(C)宜給小費之對象不包括領隊　(D)尋回遺失物時應給小費　　　　　　　　　　　　　　　【100年／華領隊二】

答案：A

189. 除另有約定外，契約列有遊覽費用者，依國外旅遊定型化契約書範本，下列何者不包括在內？

(A)博物館門票　(B)導覽人員費用　(C)空中鳥瞰非洲大草原動物遷徙之包機費　(D)旅館出發至搭乘麗星郵輪前之接送費用

【100年／華領隊二】

答案：D

190. 國外旅遊定型化契約中，下列何種記載有效？

(A)本行程僅供參考　(B)詳細行程以國外旅行社提供者為準　(C)本報價不含導遊、司機、領隊之小費　(D)本公司原刊登之廣告僅供參考，詳細內容以行程表為準　　　　　　　　　　　【100年／華領隊二】

答案：C

191. 契約約定之旅遊費用，除另有約定外，依國外旅遊定型化契約書範本不包括下列何項目？

(A)餐飲費　(B)稅捐　(C)代辦出國手續費　(D)平安保險

【101年／外領隊二】

答案：D

192. 在未有特別約定之情況，依國外旅遊定型化契約書範本之規定，下列何者不屬於旅遊費用所包含之接送費？

(A)從旅客住家至機場之接送費　(B)從旅館至機場之接送費　(C)從車站至旅館之接送費　(D)從旅館至港口之接送費　　【101年／外領隊二】

答案：A

193. 下列何者屬於參團旅客應自行投保之保險？

(A)旅行平安保險　(B)旅行業履約保險　(C)旅行業責任保險　(D)公共運輸責任險　　　　　　　　　　　　　　　　　【98年／華外領隊一】

答案：A

194. 旅行業責任險對旅遊團員直接因下列何項事由所致之損失，不負賠償之責任？

(A)因意外事故所引起之化膿性傳染病　(B)因意外事故引起之妊娠、流產或分娩等之醫療行為　(C)因心神喪失、藥物過敏、疾病、痼疾或其醫療行為所致者　(D)因意外事故失蹤者　　　　　　　【98年／華外領隊一】

答案：C

195. 於旅遊途中，團員從事以下那種活動而發生意外事故，除另有約定外，保險公司不負賠償責任？

(A)水上摩拖車　(B)拖曳傘　(C)自由車競技　(D)熱氣球

【98年／華外領隊一】

答案：C

196. 強制要求旅行業投保履約保證保險，其投保範圍主要是為解決那一方面的問題？

(A)旅行業財務問題　(B)團員醫療問題　(C)團員意外問題　(D)帶團人員健康問題　　　　　　　　　　　　　　　　　【98年／華外領隊一】

答案：A

197. 旅行社未投保責任險，如發生旅遊意外事故導致旅客死亡時，依旅遊定型化契約規定，旅行社應賠償旅客新臺幣多少元？

(A)200萬　(B)300萬　(C)500萬　(D)600萬　　　　　【98年／外領隊二】

答案：D

198. 旅行業辦理國外旅遊，如未依規定投保責任保險及履約保險，於發生旅遊意外事故或不能履約之情形時，旅行業應以主管機關規定最低投保金額計算其應理賠金額幾倍賠償旅客？

(A)2倍　(B)3倍　(C)5倍　(D)10倍　　　　　【99年／華領隊二】

答案：B

199.李老先生參加北海道賞雪5日團，行程第3天因路面濕滑不慎跌倒骨折，送醫後住院一週方得返國，李老先生得為何種主張？

(A)請求旅行社退還2天團費　(B)請求旅行社負擔醫療費用　(C)請求旅行社協助安排返國事宜　(D)請求旅行社負擔其返國費用

【99年／華領隊二】

答案：C

200.旅行社未依規定投保責任保險，於發生旅遊意外事故時，旅行社應以主管機關規定最低投保金額之幾倍計算其應理賠金額賠償旅客？

(A)3倍　(B)2倍　(C)1倍　(D)0.5倍　　　　【99年／外領隊二】

答案：A

201.李先生參加甲旅行社美國八日遊，自己不慎遺失護照證件，根據旅行社投保之責任保險，可申請損害賠償費用新臺幣多少元？

(A)一千元　(B)二千元　(C)三千元　(D)五千元

【100年／華外領隊一】

答案：B

202.依旅遊契約之規定，下列何者不屬於旅行社應投保之保險？

(A)旅行平安保險　(B)旅行業責任保險　(C)旅行業履約保證保險　(D)旅行業責任保險及旅行業履約保證保險　　　【100年／華領隊二】

答案：A

203.旅客於旅遊途中脫隊訪友，發生意外受傷，醫療費用花了5萬元，則依國外旅遊定型化契約書範本之規定，下列何者正確？

(A)因旅行社有投保責任保險，故所有各種費用應由保險公司負擔　(B)醫療費用由旅行社負擔，往返交通費用由旅客自行負擔　(C)所發生之各種費用應由旅客自行負擔　(D)所發生之各種費用應由旅行社負擔

【101年／外領隊二】

答案：C

204.下列那一項保險為旅遊定型化契約的強制險？

　　(A)旅行平安保險　　(B)契約責任險　　(C)航空公司飛安險　　(D)團體取消險

【101年／華外領隊一】

　　　　　　　　　　　　　　　　　　　　　　答案：B

205.被保險人萬一在旅行期間或保險期間發生意外，需在事故發生後多久前向
　　保險公司申請要求賠償？

　　(A)1個月內　　(B)2個月內　　(C)3個月內　　(D)6個月內

【101年／華外領隊一】

　　　　　　　答案：一律給分（備註：原則上為六個月內申請皆可）

206.當消費者獲知原本預定跟團前往之旅遊地已被外交部發布國外旅遊警示，
　　如欲取消前往該等地區旅遊時，依旅遊實務慣例，原則上應依下列何種作
　　法為宜？

　　(A)旅行社應全額退費給消費者　　(B)應依照國外旅遊警示三等級規定，分
　　別進行外交部所規定不同警示等級之解約處理　　(C)旅客欲解約時，應依
　　解約日距出發日期間之長短按旅遊費用百分比成數賠償旅行社　　(D)旅行
　　社應於扣除證照費用後，全數將費用退還給消費者

【98年／華外領隊一】

　　　　　　　　　　　　　　　　　　　　　　答案：D

207.依國外旅遊定型化契約之規定，旅遊團未達最低組團人數時，旅行社應於
　　預定出發之幾日前通知旅客解除契約？

　　(A)3　　(B)4　　(C)6　　(D)7　　　　　　【98年／華領隊二】

　　　　　　　　　　　　　　　　　　　　　　答案：D

208.旅客參加旅遊活動，已繳交全部旅遊費用10,000元（行政規費另計），出
　　發日前一星期旅行社通知旅客由於人數不足無法成行。依據交通部觀光局
　　所制訂「旅遊定型化契約書範本」之條例，原則上旅行社得返還旅客之費
　　用為何？

　　(A)旅行社應退還旅客旅遊費用10,000元，行政規費亦須退還　　(B)旅行社

應退還旅客旅遊費用10,000元，行政規費不須退還　(C)旅行社應退還旅客旅遊費用5,000元，行政規費亦須退還　(D)旅行社應退還旅客旅遊費用5,000元，行政規費不須退還　　　　【100年／華外領隊一】

答案：B

209.如因旅行業過失，旅客在出發前一日才獲得旅行業之通知旅遊活動無法成行，依據交通部觀光局訂定之國外旅遊定型化契約書範本，旅行業賠償旅客之違約金為旅遊費用的多少百分比？

(A)百分之三十　(B)百分之五十　(C)百分之八十　(D)百分之一百

【98年／華領隊二】

答案：B

210.老陳參加乙旅行社舉辦7月30日出發的國外旅遊團，每人團費15,000元（言明不含簽證費），雙方簽約並繳交訂金2,000元。因乙旅行社之過失於7月22日通知老陳團體取消，則下列何者正確？

(A)乙旅行社應將必要費用扣除後之餘款退還老陳　(B)乙旅行社退還老陳所繳訂金即可，無須賠償　(C)乙旅行社須賠償老陳4,000元　(D)乙旅行社除退還訂金，尚須賠償老陳4,500元　　　　【98年／華領隊二】

答案：D

211.李先生參加國外旅遊團，旅行社於出發當天漏帶李先生的護照，隨即於次日將李先生送往旅遊地與團體會合，則下列何者正確？

(A)旅行社無賠償責任　(B)旅行社應退還1天的團費　(C)旅行社應賠償李先生團費2倍違約金　(D)旅行社應退還未旅遊地部分之費用，並賠償同額之違約金　　　　【99年／外領隊二】

答案：D

212.下列何種情況時，旅客不得請求退還可節省或無須支付的費用？

(A)因感染肺炎中途離隊退出旅遊活動　(B)因家中有事必須脫隊先行返(C)團體因當地發生強烈地震而變更行程　(D)團體出發當天因睡過頭而未成行　　　　【98年／外領隊二】

答案：D

213.因旅行社之過失,致旅客滯留國外時,其違約金應如何計算?

(A)依旅遊費用總額除以全部旅遊日數乘以滯留日數　(B)依旅遊費用總額扣除機票費用後,除以全部旅遊日數乘以滯留日數　(C)依旅遊費用總額扣除住宿費用後,除以全部旅遊日數乘以滯留日數　(D)依旅遊費用總額扣除機票及住宿費用後,除以全部旅遊日數乘以滯留日數

【100年／外領隊二】

答案:A

214.因旅行社過失無法成行,應即通知旅客並說明其事由。其已為通知者,則按通知到達旅客時,距出發日期時間之長短,依規定計算應賠償旅客之違約金,下列敘述何者錯誤?

(A)通知於出發日前第三十一日以前到達者,賠償旅遊費用百分之十　(B)通知於出發日前第二十一日至第三十日以內到達者,賠償旅遊費用百分之二十　(C)通知於出發日前第二日至第二十日以內到達者,賠償旅遊費用百分之三十　(D)通知於出發日前一日到達者,賠償旅遊費用百分之一百

【101年／華外領隊一】

答案:一律給分

215.張三參加甲旅行社舉辦之國外旅遊團,因旅行社辦理簽證作業疏失,致張三在通關時遭外國海關留置2天,經補辦手續完成始予放行,則甲旅行社應賠償張三違約金多少錢?

(A)新臺幣二萬元　(B)新臺幣三萬元　(C)新臺幣四萬元　(D)新臺幣五萬元　　　　　　　　　　　　　　　　　　　　　　　　【98年／華領隊二】

答案:C

216.旅行團出發後,因可歸責於旅行社之事由,致個別旅客因簽證、機票而無法完成其中之部分旅遊者,旅行社應如何處理?

(A)口頭表示歉意　(B)讓旅客自認倒楣　(C)自行付費安排旅客至次一旅遊地與其他團員會合　(D)向當地僑社求助　　　　【98年／外領隊二】

答案:C

217.旅行團出發後,因可歸責於旅行業之事由,致旅客因簽證、機票或其他問

題無法完成其中部分旅遊者，下列那一項處理方式符合國外旅遊契約書之約定內容？

(A)旅行業應以自己之費用安排旅客至次一旅遊地與其他團員會合　(B)旅行業應安排旅客至次一旅遊地與其他團員會合，費用由旅客負擔　(C)旅行業應安排旅客至次一旅遊地與其他團員會合，費用由旅行業及旅客各負擔一半　(D)由旅客決定處理方式，由旅行業配合安排

【99年／華領隊二】

答案：A

218.因可歸責於旅行業之事由，致旅客遭當地政府逮捕羈押或留置時，旅行業應負責迅速接洽營救事宜，將旅客安排返國，其所需一切費用，由旅行業負擔，並應賠償旅客以每日新臺幣多少元計算之違約金？

(A)5千元　(B)1萬元　(C)1萬5千元　(D)2萬元　【99年／華領隊二】

答案：D

219.旅行社辦理韓國5天團費用2萬5千元，因未訂妥回程機位，致旅客晚一天回國且自付食宿費用5千元，旅行社應賠償旅客多少元？

(A)5千元　(B)1萬元　(C)2萬元　(D)2萬5千元　【99年／華領隊二】

答案：B

220.因可歸責旅行業之事由，致旅客遭當地政府逮捕、羈押或留置時，旅行業除應負責接洽營救事宜將旅客安排返國之外，其對旅客負擔之違約金，依國外旅遊定型化契約書範本之約定，下列何者正確？

(A)每日新臺幣1萬元整　(B)每日新臺幣2萬元整　(C)每日新臺幣3萬元整　(D)每日新臺幣5萬元整　【99年／外領隊二】

答案：B

221.旅行團出發後，因可歸責於旅行社之事由，使旅客因簽證、機票或其他問題，致旅客遭當地政府逮捕、羈押或留置時，旅行社應賠償旅客以每日多少新臺幣之違約金？

(A)2萬元　(B)4萬元　(C)6萬元　(D)10萬元　【101年／華外領隊一】

答案：A

222.旅行社未派遣領有領隊執業證之領隊帶領出國旅遊時,依國外旅遊定型化契約書範本規定,下列敘述何者正確?

(A)旅客得請求減少團費　(B)旅客得請求損害賠償　(C)旅客得請求解除契約　(D)旅客得自行委任領有領隊執業證之領隊帶領出國旅遊

【100年／外領隊二】

答案：B

223.下列何者非領隊執行職務所須完成之工作?

(A)為旅客辦妥禮遇通關　(B)為旅客辦妥登機手續　(C)為旅客辦妥入住旅館手續　(D)監督國外旅行社提供符合契約內容之服務

【100年／外領隊二】

答案：A

224.為了預防整團護照遺失或被竊,旅客護照應該:

(A)統一交由同團身材最壯碩者保管　(B)全數由領隊保管　(C)全數由導遊保管　(D)由旅客本人自行保管　【100年／華外領隊一】

答案：D

225.有關旅客證照之保管,下列何者不正確?

(A)旅遊期間,旅客要求旅行社代為保管護照時,旅行社得拒絕之　(B)旅遊期間,於辦理登機手續時,旅行社得要求旅客提交護照　(C)旅客積欠旅遊費用,旅行社得扣留旅客之護照　(D)旅行社持有旅客之證照,如有毀損或遺失者,應行補辦,如致旅客損害,並應賠償

【100年／華領隊二】

答案：C

226.下列何者不違反國外旅遊定型化契約應記載事項之規定?

(A)旅行社不派領隊　(B)旅客自行指定無領隊執照之某甲擔任領隊　(C)領隊僅陪同至參觀行程結束,旅客自行搭機返國　(D)旅客於旅遊期間,應自行保管其自有旅遊證件　【101年／外領隊二】

答案：D

227.甲旅客報名參加日本五天旅行團,於出發前要求改由乙旅客參加,則旅行社得如何處理?

(A)得同意,如有增加費用,不得向旅客收取　(B)得同意,如有增加費用,並應向甲旅客收取　(C)得同意,如有增加費用,並得向乙旅客收取　(D)得同意,如有減少費用,並應退還旅客　　　【100年／華領隊二】

答案:C

228.旅客於旅行團出發後始發覺或被告知旅遊契約已被轉讓其他旅行業,旅行業基本就應賠償旅客全部團費多少比例之違約金?

(A)百分之一　(B)百分之三　(C)百分之五　(D)百分之十

【98年／華領隊二】

答案:C

229.阿德報名參加甲旅行社之馬來西亞5天團,費用1萬5千元,於出發後發現已被轉到乙旅行社出團,此時阿德至少可向甲旅行社請求賠償多少錢?

(A)1萬5千元　(B)7千5百元　(C)1千5百元　(D)7百50元

【99年／外領隊二】

答案:D

230.有關旅行社變更與旅客簽訂之契約時,下列敘述何者錯誤?

(A)旅行業於出發前,非經旅客書面同意,不得將本契約轉讓其他旅行業　(B)如果轉讓,旅客可以解除契約,如因此造成旅客任何損失,可請求賠償　(C)旅客於出發後,始發覺本契約已轉讓其他旅行業,旅行社應賠償旅客全部團費百分之五十之違約金　(D)旅客於出發後,始被告知本契約已轉讓其他旅行業,旅行社應賠償旅客全部團費百分之五之違約金

【99年／華外領隊一】

答案:C

231.甲旅客參加乙旅行社舉辦之旅行團,於出發後甲旅客發現乙旅行社將旅遊契約讓與丙旅行社,此時甲旅客可為下列那項請求?

(A)終止契約　(B)向乙旅行社請求旅遊費用5%違約金　(C)向丙旅行社請

求旅遊費用5%違約金　(D)向乙、丙旅行社各請求旅遊費用5%違約金

【99年／華領隊二】

答案：B

232.有關旅行業經營自行組團業務之規定，下列敘述何者正確？

(A)甲種旅行業不得經營自行組團業務　(B)乙種旅行業不得經營自行組團業務　(C)經營自行組團業務，可經旅客書面同意，將該旅行業務轉讓其他旅行業辦理　(D)甲種旅行業經營自行組團業務，可將其招攬文件置於其他旅行業，委託其代為銷售、招攬　【99年／華導遊二】

答案：C

233.旅客向甲旅行社報名參加國外旅遊團，出發後才發覺已被轉讓給乙旅行社，行程皆依約履行，則下列何者正確？

(A)旅客得要求甲旅行社退還全部團費　(B)旅客得要求甲旅行社賠償全部團費5%之違約金　(C)旅客得要求乙旅行社賠償全部團費5%之違約金　(D)兩旅行社皆無須賠償　【100年／華領隊二】

答案：B

234.依國外旅遊定型化契約書範本之規定，旅行社未經旅客同意，將契約轉讓其他旅行社，旅客至少得請求全部團費多少百分比之違約金？

(A)5%　(B)10%　(C)20%　(D)100%　【101年／外領隊二】

答案：A

235.甲旅客參加乙旅行社旅遊團，當地導遊為銷售自費行程，任意刪減行程表中所列景點，其責任歸屬如何？

(A)純屬導遊個人問題，與旅行社無關　(B)此為國外接待旅行社的責任，與乙旅行社無關　(C)視為乙旅行社的違約行為　(D)乙旅行社與導遊各負擔一半責任　【99年／外領隊二】

答案：C

236.因承辦旅行社委託之國外旅行社違約，致旅客受損害時，下列何者正確？

(A)旅客僅能向國外旅行社求償　(B)因係國外旅行社違約，故與承辦旅行社無關　(C)旅客應先向國外旅行社求償未果後，才能向承辦旅行社求償

(D)旅客可直接向承辦旅行社求償 　　　　　　　【100年／外領隊二】

答案：D

237.除旅遊契約另有約定外，旅行業未依旅遊契約所訂等級辦理旅程、交通、食宿等事宜時，旅客得請求旅行業賠償多少之違約金？

(A)差額一倍之違約金　 (B)差額二倍之違約金　 (C)差額三倍之違約金
(D)差額四倍之違約金 　　　　　　　　　　　　　【98年／華領隊二】

答案：B

238.旅行團因國外飯店超賣致改住較低等級之飯店，旅客得向何者請求賠償？
(A)飯店　 (B)國外旅行社　 (C)國內承辦旅行社　 (D)導遊

【98年／外領隊二】

答案：C

239.如因旅行社疏失，導致旅行團未能參觀某原定景點時，旅客可依國外旅遊定型化契約書範本第23條要求賠償門票幾倍的違約金？

(A)1倍　 (B)2倍　 (C)3倍　 (D)4倍 　　　　　　【99年／華外領隊一】

答案：B

240.旅行社應依契約所訂等級辦理餐宿、交通旅程或遊覽項目等事宜時，若因自己之過失未能依契約辦理時，則旅客如何請求旅行社賠償？

(A)退還一半團費　 (B)退還全部團費　 (C)賠償差額2倍之違約金　 (D)賠償差額1倍之違約金 　　　　　　　　　　　　　【99年／外領隊二】

答案：C

241.旅行社無正當理由，將契約原定飛機之商務艙降等為經濟艙，依國外旅遊定型化契約應記載及不得記載事項規定，旅客得請求賠償多少之違約金？

(A)商務艙票價2倍之違約金　 (B)商務艙與經濟艙票價差額之違約金　 (C)商務艙票價之違約金　 (D)商務艙與經濟艙票價差額2倍之違約金

【100年／華領隊二】

答案：D

242.因可歸責於旅行社之事由，致旅客留滯國外時，則下列何事項違反國外旅

遊契約？

(A)旅行社全額負擔旅客於留滯期間所支出之食宿或其他必要費用　(B)旅行社應儘速依預定旅程安排旅遊活動或安排旅客返國　(C)旅行社依契約賠償旅客違約金　(D)旅行社負擔旅客滯留期間一半之費用

【98年／外領隊二】

答案：D

243.因可歸責旅行業之事由，致旅客遭當地政府逮捕、羈押或留置時，旅行業除應負責接洽營救事宜將旅客安排返國之外，其對旅客負擔之違約金，依國外旅遊定型化契約書範本之約定，下列何者正確？

(A)每日新臺幣1萬元整　(B)每日新臺幣2萬元整　(C)每日新臺幣3萬元整　(D)每日新臺幣5萬元整　　　　　　　　　【99年／外領隊二】

答案：B

244.因可歸責於旅行社之事由，致旅客滯留國外時，旅行社除應負擔留滯期間所支出之食宿或其他必要費用外，並應如何處理？

(A)退還全部團費　(B)退還半數團費　(C)加倍賠償所支出之食宿或其他必要費用　(D)賠償依旅遊費用總額除以全部旅遊日數乘以滯留日數

【99年／華領隊二】

答案：D

245.阿保參加奧地利9日團，團費54,000元，因旅行社未訂妥回程機位，致行程結束後在國外多停留3天才得以返臺，旅行社除須負擔餐宿及其他必要費用外，並應賠償阿保多少元？

(A)18,000元　(B)60,000元　(C)108,000元　(D)270,000元

【100年／華領隊二】

答案：A

246.旅行社辦理7日旅遊團，因旅行社作業疏忽致使旅遊團回程訂位未訂妥，次日才得以返國。依國外旅遊定型化契約應記載及不得記載事項之規定，當晚住宿費用應由誰負擔？

(A)旅行社　(B)全體團員各自負擔　(C)領隊須自掏腰包　(D)國外接待旅

行社　　　　　　　　　　　　【101年／外領隊二】

答案：A

247.若因旅行社的過失而導致延誤行程時，對行程延誤期間所支出的食宿或其
他必要費用可要求旅行社負擔，消費者可請求違約金，其計算方式應為下
列那項？

(A)〔全部旅費〕÷〔延誤天數〕×〔延誤行程天數〕

(B)〔全部旅費〕÷〔全部天數〕×〔延誤行程天數〕

(C)〔全部旅費〕÷〔延誤行程天數〕×〔全部天數〕

(D)〔全部旅費〕×〔全部天數〕÷〔延誤行程天數〕

【98年／華領隊二】

答案：B

248.因可歸責於旅遊營業人之事由，致旅遊未依約定之旅程進行者，旅客就其
時間之浪費，得如何請求？

(A)按日請求賠償相當之金額。但其每日賠償之金額，不得超過旅遊營業
人所收旅遊費用總額之全部　(B)按日請求賠償相當之金額。但其每日賠
償之金額，不得超過旅遊營業人所收旅遊費用總額每日平均之數額　(C)
按日請求賠償相當之金額。但其每日賠償之金額，不得超過旅遊營業人所
收旅遊費用總額每日平均數額之1/3　(D)按日請求賠償相當之金額。但其
每日賠償之金額，不得超過旅遊營業人所收旅遊費用總額每日平均數額之
1/2〕　　　　　　　　　　　　　　　　　　　　　【98年／外領隊二】

答案：B

249.王小姐參加日本6日團，團費新臺幣30,000元，行程中因旅行社疏失，遊
覽車遲遲未到，導致全團滯留於飯店達5小時30分，請問旅行社依國外旅
遊定型化契約書範本之規定，應賠償每位旅客新臺幣多少元？

(A)3,000元　(B)4,000元　(C)5,000元　(D)6,000元

【101年／外領隊二】

答案：C

250.若帶團人員在國外行程未完時，即留下旅客於旅遊地，未加聞問，未派代

理人,且自行返回出發地。則根據旅行定型化契約,關於旅行社違約金之
賠償應為全部旅遊費用之幾倍?

(A)一倍　(B)三倍　(C)五倍　(D)七倍　　　　【100年／華外領隊一】

答案:C

251.國外旅遊團團費30,000元,出發前2週旅遊目的地發生輕微地震,旅客心
生恐慌而解約,此時旅行社已支付之必要費用共計5,000元。則旅行社最
多能收取之費用為:

(A)9,000元　(B)6,500元　(C)5,000元　(D)1,500元

【98年／外領隊二】

答案:A

252.甲旅客等2人於97年8月下旬,向乙旅行社報名參加97年10月21日出發
之義大利、瑞士、法國10天旅行團。甲、乙雙方議定每人團費為新臺幣
(以下同)42,000元,乙方僅收取各5,000元之定金。到了9月中旬,甲
旅客中有1人身體不適,遂於9月28日通知乙旅行社取消本次行程。請問
旅行社可依國外旅遊定型化契約向該兩位旅客要求每位多少之違約金?

(A)新臺幣8,400元　(B)新臺幣12,600元　(C)新臺幣29,400元　(D)新臺
幣42,000元　　　　　　　　　　　　　　　　【99年／華外領隊一】

答案:A

253.王小姐參加9月6日出發的普吉5日旅遊團,因故無法成行,遂於9月4日打
電話通知旅行社。此時王小姐應賠償旅行社旅遊費用的多少百分比?

(A)20　(B)30　(C)50　(D)100　　　　　　　【99年／外領隊二】

答案:A

254.旅客參加國外旅行團,於出發前通知旅行社解除旅遊契約時,除應負擔證
照費用外,關於賠償旅行社之數額,下列何項不正確?

(A)出發當天通知者,旅遊費用100%　(B)出發前1日通知者,旅遊費用
80%　(C)出發前2日通知者,旅遊費用30%　(D)出發前30日通知者,旅
遊費用20%　　　　　　　　　　　　　　　　【99年／外領隊二】

答案:D

255. 旅客在旅遊活動開始前第21日至第30日以內解除旅遊契約者，應賠償旅遊費用多少比例予旅行業？

(A)10%　(B)20%　(C)30%　(D)50%　　　　　【99年／華領隊二】

答案：B

256. 旅客參加馬來西亞5天團，旅遊費用含300元簽證費用共20,000元，因家中有事，於出發前1天通知旅行社取消，旅客應賠償及支付旅行社之費用共多少元？

(A)10,000元　(B)10,150元　(C)10,300元　(D)20,000元

【100年／華領隊二】

答案：B

257. 旅客因家中有事，無法如期成行，於出發前10天通知旅行社取消時，應賠償旅行社旅遊費用之多少百分比？

(A)10%　(B)20%　(C)30%　(D)50%　　　　　【100年／華領隊二】

答案：C

258. 因發生激進組織攻擊事件，政府宣布禁止旅行團前往巴里島。已報名參加巴里島旅遊團的旅客得如何主張？

(A)要求旅行社依約如期出團　(B)要求旅行社扣除已支付之規費及必要費用後，退還團費餘款　(C)要求旅行社退還全額團費　(D)要求旅行社退還全額團費，並負損害賠償責任　　　　【98年／華領隊二】

答案：B

259. 出發前，行程中預定參觀之某一景點，受地震影響而關閉，則下列何者正確？

(A)旅客得解除契約並請求加倍返還定金　(B)旅客得解除契約並請求損害賠償　(C)旅行社應賠償該景點差價2倍之違約金　(D)旅行社得取消該景點以其他景點替代之，不負損害賠償責任　　　　【99年／外領隊二】

答案：D

260. 王媽媽於團體行程中因心臟病發而住院，二週後才得以出院回國。王媽媽得向旅行社請求何項之費用？

(A)負擔王媽媽的住院醫療費用　(B)負擔翻譯人員費用　(C)退還未完成的旅遊費用　(D)退還可節省或無須支付之費用　【100年／外領隊二】

答案：D

261.旅客於旅遊中途巧遇移民當地親戚，擬退出旅遊活動者，依國外旅遊定型化契約應記載及不得記載事項規定，下列敘述何者正確？

(A)旅客得請求退還尚未完成之全部旅遊費用　(B)旅客不得請求旅行社為其安排脫隊後返回出發地之住宿及交通　(C)旅客僅無法參加旅行社所安排當地旅遊活動者，視為自動放棄權利，不得請求退費　(D)旅客完全退出旅遊活動時，就可節省費用，視為自動放棄，不得請求退費

【100年／外領隊二】

答案：C

262.民法對約定利率之限制為年利率不得超過：

(A)百分之十五　(B)百分之二十　(C)百分之二十五　(D)百分之三十

【91年／公務人員初等考試人事行政、經建行政初等】

答案：B

263.旅遊營業人依規定變更旅程時，旅客如不同意，可如何處理？

(A)要求賠償　(B)堅持原訂旅程　(C)終止契約　(D)率眾抗議

【98年／華領隊二】

答案：C

264.旅遊途中旅客因違反協力義務，致旅行社依法終止契約時，旅客得如何處理？

(A)請求旅行社賠償損害　(B)請求旅行社墊付費用將其送回原出發地　(C)請求旅行社賠償剩餘行程費用二倍之違約金　(D)請求旅行社賠償團費五倍之違約金　【98年／華領隊二】

答案：B

265.下列何者違反國外旅遊定型化契約應記載事項？

(A)旅遊中遇颱風而產生額外食宿費用時，應由旅客負擔　(B)旅遊中遇颱

風而節省費用支出時，應將節省費用退還旅客　(C)旅遊中遇颱風時，旅行社得依實際需要變更旅程　(D)旅遊中預定住宿之飯店因颱風而毀損，旅行社得安排其他飯店　　　　　　　　　【98年／外領隊二】

答案：A

266.旅客於出國旅遊途中，機場因暴風雪關閉而滯留當地，所增加之額外食宿費用，應由何人負擔？

(A)台灣出團旅行社　(B)國外接待旅行社　(C)旅客　(D)台灣出團旅行社與旅客共同負擔　　　　　　　　　　　　　【98年／外領隊二】

答案：A

267.出國旅遊途中因不可抗力因素，致無法依預定之遊覽項目履行時，為維護團體之安全及利益，旅行業得變更遊覽項目，如因此超過原定費用時，其費用應由何人負擔？

(A)旅客　(B)領隊　(C)國外接待之旅行社　(D)我國出團之旅行業

【99年／外領隊二】

答案：B

268.旅遊營業人非有不得已之事由，不得變更旅遊內容。若旅遊營業人依規定變更旅遊內容時，其因此所減少之費用，應退還於旅客；然所增加之費用，則如何處理？

(A)不得向旅客收取　(B)得向旅客收取30%增加費用　(C)得向旅客收取50%增加費用　(D)得向旅客收取全部增加費用　　【99年／華領隊二】

答案：A

269.旅行社原訂之飯店遭地震坍塌，改住更高等級之旅館，所增加之差額應如何處理？

(A)由旅客負擔　(B)由旅行社負擔　(C)由旅客及旅行社平均分擔　(D)由旅客及旅行社、國外接待旅行社共同分擔　　　　　【100年／外領隊二】

答案：B

270.依國外旅遊定型化契約書範本之規定，旅遊途中遇旅遊目的地之一發生暴動，旅行社欲變更行程時，下列何者正確？

(A)須經過半數旅客同意　(B)須經過全體旅客同意　(C)旅行社為維護旅行團之安全及利益,得逕行變更行程　(D)旅行社變更行程後,旅客不得終止契約　　　　　　　　　　　　　　　　　　　【101年／外領隊二】

答案:C

271.旅行業可否要求旅客代為攜帶物品回國?

(A)只要旅客同意即可　(B)只要契約有約定就可以　(C)只要不是非法物品就可以　(D)不可以　　　　　　　　　　　　　　【98年／外領隊二】

答案:D

272.旅遊營業人安排旅客在特定場所購物,其所購物品有瑕疵者,旅客得於受領所購物品後多久以內,請求旅遊營業人協助其處理?

(A)1個月　(B)2個月　(C)3個月　(D)6個月　　　　　【99年／華領隊二】

答案:A

273.旅遊期間,因不可歸責於旅遊營業人之事由,致旅客搭乘飛機、輪船、火車、捷運、纜車等大眾運輸工具所受之損害者,應由何者直接對旅客負責?

(A)國內組團之旅行社　(B)國外接待之旅行社　(C)各該提供服務之業者　(D)安排旅客搭乘之導遊人員　　　　　　　　　　　　【99年／外領隊二】

答案:C

274.旅客在旅途中,因不可歸責於旅行社之事由而發生身體或財產上之事故時,其所生之處理費用,應由誰負擔?

(A)旅客負擔　(B)旅行社負擔　(C)旅客與旅行社平均分攤　(D)國外旅行社負擔　　　　　　　　　　　　　　　　　【100年／華外領隊一】

答案:A

275.有關旅遊購物活動,下列何者正確?

(A)旅行社得與旅客在契約中載明,旅客應為旅行社攜帶名牌皮包一只返國　(B)旅行社得與旅客在契約中載明,旅客不得拒絕進入購物店　(C)旅行社得與旅客在契約中載明,旅客如不參加購物活動,應補繳旅遊費用若干元　(D)旅行社不得以任何理由或名義要求旅客代為攜帶物品返國

【100年／華領隊二】

答案：D

276.在國外旅途中，因團員個人舊疾復發時，其住院及醫療費用由何者負擔？

(A)旅客病患及台灣旅行社各付一半　(B)當地旅行社代理商支付　(C)旅客病患自付　(D)台灣旅行社支付　　　　　　【99年／華外領隊一】

答案：C

277.甲旅行社委託乙旅行社代為招攬時，下列何者非國外旅遊定型化契約書範本所規定，禁止作為契約抗辯之事由？

(A)甲未直接收受旅客所繳費用　(B)甲非直接招攬旅客參加旅遊　(C)甲實際上未參與契約簽訂　(D)甲實際上未委託乙代為招攬

【100年／外領隊二】

答案：D

278.依國外旅遊定型化契約書範本規定，契約雙方應以何原則履行契約？

(A)誠信原則　(B)比例原則　(C)最有利於旅客原則　(D)信賴保護原則

【100年／外領隊二】

答案：A

279.下列何項非屬旅客請求旅遊營業人交付書面之內容？

(A)旅遊營業人之名稱及地址　(B)旅客名單　(C)旅遊營業人之年度營業額收支表　(D)旅遊地區及旅程　　　　　　【99年／華領隊二】

答案：C

280.依國外旅遊定型化契約應記載及不得記載事項規定，如未記載簽約日期，則以下列何日為簽約日期？

(A)交付證件日　(B)付清旅遊費用日　(C)交付定金日　(D)舉辦行前說明會日　　　　　　【99年／華領隊二】

答案：C

281.依旅行業管理規則，下列何者不是團體旅遊文件之契約書之應載明事項？

(A)簽約地點及日期　(B)組成旅遊團體最低限度之旅客人數　(C)帶團之

141

領隊或導遊　(D)責任保險及履約保證保險有關旅客之權益

答案：C

282.旅行社自行修改國外旅遊定型化契約之條款，且未經主管機關核准時，下列條款何者為有效？

(A)約定團體因不可抗力而無法成行時，旅行社須全額退還團費之條款
(B)約定旅行社得任意變更行程內容之條款　(C)約定因旅行社之過失而無法成行時，旅行社得免除賠償責任之條款　(D)約定旅客一經報名，如取消無法返還任何費用之條款　　　【100年／華領隊二】

答案：A

283.依旅行業管理規則規定，下列何者非屬團體旅遊文件之契約書應載明之事項？

(A)組成旅遊團體最高限度之旅客人數　(B)旅遊地區、行程　(C)簽約地點及日期　(D)旅遊全程所需繳納之全部費用及付款條件

【100年／外領隊二】

答案：A

284.依國外旅遊定型化契約書範本規定，下列何者正確？

(A)非範本明文規定事項，不得另為協議約定　(B)非經主管機關同意，不得協議變更契約範本其他條款規定　(C)有利於旅客者，得協議變更不受限制　(D)未經交通部觀光局核准者協議一律無效

【101年／外領隊二】

答案：C

285.在國外旅遊定型化契約書範本中，如果未記載簽約日期者，應以何日為簽約日期？

(A)旅遊開始日　(B)交付訂金日　(C)旅遊費用全部交付日　(D)旅遊完成日　　　　　　　　　　　　　　　　　　　　【101年／外領隊二】

答案：B

286.團體旅遊文件之契約書依規定應載明下列那些事項,並報請交通部觀光局核准後實施? ①旅遊全程所需繳納之全部費用及付款條件 ②旅行業可臨時安排之購物行程 ③委由旅客代為攜帶物品返國之約定 ④責任保險及履約保證保險有關旅客之權益

(A)①② (B)①④ (C)②③④ (D)③④

【101年/外導遊二】

答案:B

旅遊糾紛與危機處理

　　本章起為旅遊糾紛案例探討，此部分參考中華民國旅行業品質保障協會對於近十年來台灣所發生之旅遊糾紛案件的分類，分為六類，以真實案例，輔以相關法規探討之。

　　本書所舉之案例皆為真實發生之事件，目的僅以案件內容來解釋相關法規，及供讀者瞭解旅行業者容易發生作業疏失之處，並不代表所有業者皆為如此。

　　本書以下內容，甲方皆指旅客，乙、丙方皆指旅行社。

中華民國旅行業品質保障協會調處旅遊糾紛「地區」分類統計表 1990.03.01～2012.11.30					
地區	調處件數	百分比	人數	賠償金額	備註
東南亞	4,118	32.1%	22,063	40,201,256	
大陸港澳	2,722	21.22%	13,788	20,674,303	
東北亞	1,961	15.29%	11,532	16,232,537	
歐洲	1,235	9.63%	5,998	15,969,114	
美洲	1,161	9.05%	5,600	14,892,952	
國民旅遊	727	5.67%	7,530	4,807,664	
紐澳	408	3.18%	2,317	5,227,373	
其他	222	1.73%	1,191	3,486,675	
代償案件	145	1.13%	14,790	56,255,033	
中東非洲	128	1%	562	1,628,604	
合計	12,827	100%	85,371	179,375,511	

中華民國旅行業品質保障協會調處旅遊糾紛「案由」分類統計表 1990.03.01～2012.11.30					
案由	調處件數	百分比	人數	賠償金額	備註
行前解約	3,016	23.51%	12,819	20,348,660	
機位機票問題	1,656	12.91%	6,379	15,257,002	
行程有瑕疵	1,607	12.53%	16,433	20,850,953	
其他	1,314	10.24%	5,975	6,460,498	
導遊領隊及服務品質	1,255	9.78%	7,484	11,993,370	
飯店變更	957	7.46%	7,415	8,633,046	

護照問題	862	6.72%	2,273	11,381,262	
不可抗力事變	319	2.49%	2,232	3,138,954	
購物	288	2.25%	888	2,146,743	
變更行程	228	1.78%	1,578	2,697,589	
訂金	202	1.57%	1,480	1,984,597	
意外事故	196	1.53%	643	7,242,653	
行李遺失	168	1.31%	382	1,235,285	
代償	142	1.11%	14,794	56,263,383	
溢收團費	119	0.93%	641	2,059,842	
中途生病	115	0.9%	703	1,423,976	
飛機延誤	107	0.83%	1,140	1,976,860	
取消旅遊項目	105	0.82%	774	1,744,540	
規費及服務費	78	0.61%	242	213,568	
拒付尾款	48	0.37%	819	1,030,500	
滯留旅遊地	35	0.27%	228	1,175,930	
因簽證遺失致行程耽誤	10	0.08%	49	116,300	
合計	12827	100%	85371	179,375,511	

　　一般而言，目前台灣專責處理旅遊糾紛之單位——中華民國旅行業品質保障協會將國內之旅遊糾紛概分如下表：

案由	內容
1.行程內容問題	取消旅遊項目、景點未入內參觀、變更旅遊次序、餐食不佳。
2.班機問題	機位未訂妥、飛機延誤、滯留國外。
3.證照問題	護照未辦妥、出境申辦手續未辦妥（出境證條碼）、簽證未辦妥、證照遺失。
4.領隊導遊服務	強索小費、強行推銷自費活動，帶領購物。
5.行前解約問題	人數不足、生病、臨時有事、契約內容不符、訂金。
6.飯店問題	變更飯店等級、未依約二人一房、飯店設備、飯店地點。
7.其他	不可抗力事變、代辦手續費、行李遺失、尾款、生病等。

資料來源：中華民國旅行業品質保障協會。

品保協會簡介如下：

中華民國旅行業品質保障協會（以下簡稱品保協會）成立於1989年10月，是一個由旅行業組織成立來保障旅遊消費者的社團公益法人。品保協會現有會員旅行社，總公司有2,321家，分公司有727家，合計3,048家，約占台灣地區所有旅行社總數九成以上。

品保協會成立的宗旨是提高旅遊品質，保障旅遊消費者權益。因此，當旅遊消費者參加了它的會員旅行社所承辦的旅遊，而旅行社違反旅遊契約，致旅遊消費者權益受損時，得向品保協會提出申訴，經過旅遊糾紛調處委員會的調處後，如承辦旅行社確實有違反旅遊契約而負起賠償責任時，由承辦旅行社於十日內支付賠償金，逾期未支付者，由品保協會就旅遊品質保障金項下先予代償，再向該承辦旅行社追償。

旅遊品質保障金的來源是由會員繳納，內容分為永久基金和聯合基金兩部分。綜合旅行社繳納永久基金新臺幣（以下同）十萬元，聯合基金一百萬元；甲種旅行社永久基金三萬元，聯合基金十五萬，乙種旅行社永久基金一萬二千元，聯合基金六萬元，截至目前為止，旅遊品質保障金約五億三千多萬元，以這五億三千多萬元基金的孳息，作為會務推廣之用。2007年底，為解決會員投保履約保險及減輕保費支出，品保協會推出新臺幣一億元會員履約大共保，對於會員及旅遊消費者更有保障。

Chapter

旅遊糾紛與危機處理
——行程篇

行程內容問題

 行程內容問題

　　行程內容問題包含取消旅遊項目、景點未入內參觀、變更旅遊次序、餐食不佳。

本節相關法規

國外旅遊定型化契約第23條（旅程內容之實現及例外）

　　旅程中之餐宿、交通、旅程、觀光點及遊覽項目等，應依本契約所訂等級與內容辦理，甲方不得要求變更，但乙方同意甲方之要求而變更者，不在此限，惟其所增加之費用應由甲方負擔。除非有本契約第二十八條或第三十一條之情事，乙方不得以任何名義或理由變更旅遊內容，乙方未依本契約所訂等級辦理餐宿、交通旅程或遊覽項目等事宜時，甲方得請求乙方賠償差額二倍之違約金。

民法第514-5條（變更旅遊內容）

　　旅遊營業人非有不得已之事由，不得變更旅遊內容。

　　旅遊營業人依前項規定變更旅遊內容時，其因此所減少之費用，應退還於旅客；所增加之費用，不得向旅客收取。

　　旅遊營業人依第一項規定變更旅程時，旅客不同意者，得終止契約。

　　旅客依前項規定終止契約時，得請求旅遊營業人墊付費用將其送回原出發地。於到達後，由旅客附加利息償還之。

民法第514-6條（旅遊服務之品質）

　　旅遊營業人提供旅遊服務，應使其具備通常之價值及約定之品質。

民法第514-7條（旅遊營業人之瑕疵擔保責任）

　　旅遊服務不具備前條之價值或品質者，旅客得請求旅遊營業人改善之。

　　旅遊營業人不為改善或不能改善時，旅客得請求減少費用。其有難於達預期目的之情形者，並得終止契約。

　　因可歸責於旅遊營業人之事由致旅遊服務不具備前條之價值或品質者，旅客除請求減少費用或並終止契約外，並得請求損害賠償。

　　旅客依前二項規定終止契約時，旅遊營業人應將旅客送回原出發地。其所生之費用，由旅遊營業人負擔。

國外旅遊定型化契約第25條（延誤行程之損害賠償）

　　因可歸責於乙方之事由，致延誤行程期間，甲方所支出之食宿或其他必要費用，應由乙方負擔。甲方並得請求依全部旅費除以全部旅遊日數乘以延誤行程日數計算之違約金。但延誤行程之總日數，以不超過全部旅遊口數為限，延誤行程時數在五小時以上未滿一日者，以一日計算。

民法第514-8條（旅遊時間浪費之求償）

　　因可歸責於旅遊營業人之事由，致旅遊未依約定之旅程進行者，旅客就其時間之浪費，得按日請求賠償相當之金額。但其每日賠償金額，不得超過旅遊營業人所收旅遊費用總額每日平均之數額。

國外旅遊定型化契約第28條（出發前有法定原因解除契約）

　　因不可抗力或不可歸責於雙方當事人之事由，致本契約之全部或一部無法履行時，得解除契約之全部或一部，不負損害賠償責任。乙方應將已代繳之規費或履行本契約已支付之全部必要費用扣除後之餘款退還甲方。但雙方於知悉旅遊活動無法成行時應即通知他方並說明事由；其怠於通知致使他方受有損害時，應負賠償責任。

　　為維護本契約旅遊團體之安全與利益，乙方依前項為解除契約之一部後，應為有利於旅遊團體之必要措置（但甲方不得同意者，得拒絕之），如因此支出必要費用，應由甲方負擔。

國外旅遊定型化契約第28條之一（出發前有客觀風險事由解除契約）

　　出發前，本旅遊團所前往旅遊地區之一，有事實足認危害旅客生命、身體、健康、財產安全之虞者，準用前條之規定，得解除契約。但解

除之一方，應按旅遊費用百分之____補償他方（不得超過百分之五）。

國外旅遊定型化契約第31條（旅遊途中行程、食宿、遊覽項目之變更）

　　旅遊途中因不可抗力或不可歸責於乙方之事由，致無法依預定之旅程、食宿或遊覽項目等履行時，為維護本契約旅遊團體之安全及利益，乙方得變更旅程、遊覽項目或更換食宿、旅程，如因此超過原定費用時，不得向甲方收取。但因變更致節省支出經費，應將節省部分退還甲方。

　　甲方不同意前項變更旅程時得終止本契約，並請求乙方墊付費用將其送回原出發地。於到達後，立即附加年利率____%利息償還乙方。

案例 3-1

　　甲方參加乙旅行社於6月28日出發之中國大陸桂林團。旅行社於出發前二日告知原回程由桂林往珠海之航班取消，改由桂林飛往廣州，再拉車至珠海，但並未告知確切之航班時間。出發後，才知道回程班機由桂林抵達廣州為晚間十一點多，又拉車三小時，抵達珠海已是半夜三點多。隔日領隊未顧慮旅客是否充分休息，早晨七點即起床，並欲進行採購珍珠之行程，旅客希望充分休息，要求取消採購行程，卻被領隊要求簽具切結書，否則即為脫隊行為，領隊會被罰款。而甲方患有糖尿病無法接受如此緊迫之行程，回國後要求旅行社補償精神損失。

 解析：

　　本案中，旅行社於出發前變更班機及行程，除因不可抗力或不可歸責於雙方當事人之原因（旅遊契約第28條）外，否則無法任意變更。

一、關於班機變更，若航班之機票有價差，乙方應按旅遊契約第23條規定賠償差額二倍之違約金。並且，若有造成時間的浪費，甲方還可依旅

遊契約第25條（延誤行程之損害賠償）規定，「延誤行程時數在五小時以上未滿一日者，以一日計算。」或按民法第514-8條（旅遊時間浪費之求償）規定，「旅客就其時間之浪費，得按日請求賠償相當之金額。但其每日賠償金額，不得超過旅遊營業人所收旅遊費用總額每日平均之數額。」向乙方請求賠償。

二、而因變更行程導致甲方休息時間不足，並欲進行採購行程，若該購物點為原行程表中之停留景點，乙方雖應按原訂行程進行，亦應該考量全體團員之體力，適當調整。

但本案中，若旅行社於出發前即確認回程班機，事先據實告知旅客及溝通，或提出適當補償方案，或事先調整行程，應可避免糾紛之發生。

案例3-2

甲方參加乙旅行社於10月6日出發之日本立山黑部五日遊，預計搭乘由高雄小港機場起飛之班機，但出發當天因颱風關係，領隊李君告知班機延誤，甲方一行人在機場從下午一點二十分一直等到五點，最後領隊說明由於日本富山機場晚上八點關場，就算起飛也無法停降富山機場，班機確定無法起飛，致行程延誤，改隔日出發（註：富山機場位於富山市中心地區以南約7公里處，是日本唯一一個在河川高灘地上闢建的機場，包含跑道與停機坪在內的機場設施，全都位於神通川右岸的高灘地上。由於機場跑道南北兩端有橋樑阻礙，因此除了跑道長度被限制在2,000公尺無法進一步擴建之外，也無法裝設儀器降落系統，導致富山機場在冬季的大雪或春初常見的濃霧天候中無法正常運作）。

甲方認為在行程安排上，乙方違反以下：

一、改10月7日出發當天上午在高雄機場，領隊李君當眾保證與承

諾（立山黑部搭乘六種交通工具行程絕不縮水，也不會跑採購點），顯未履行承諾，造成旅客權益損失。

二、航空公司一再延誤，並發生有飛機沒有組員，飛機等機師等窘境，造成旅客權益受損。雖航空公司安排甲方於10月6日至高雄市區飯店住宿及餐食，晚間獲通知次日（7日）上午七點三十分起飛，預計十點三十分班機抵達日本富山機場，但是隔日（7日）機組員未飛回，延誤至十一點方能搭機出發，致抵達日本富山機場，已至下午三點三十分。

三、領隊承諾第二天（10月8日）就上立山，團員代表因為顧慮時間由原本五日縮短為四日，希望都不要去採購點，李君亦表示本地沒有採購點，也不會安排。抵達富山後因李君個人因素表示手機沒電池，逕自帶整團去（富山）大賣場耽擱一個半小時，佯稱要買水果請大家吃，以致到晚上九點三十分才抵達白樺湖用晚餐，致當天完全未走旅遊景點之行程，罔顧旅客之權益。

四、主題為「立山黑部」，但在日本四天行程中並未如契約主題將重點放在立山黑部峽谷遊，僅至立山坐兩種交通工具便草草下山，實虛有此行，廣告不實。

五、甲方認為領隊李君罔顧旅客權益與先前保證及承諾，將立山黑部搭乘六種交通工具行程，未經大家同意改到第五天回程那天，領隊只帶團員搭乘立山纜車及立山高原巴士，其餘的行程依契約安排還有四種交通工具，分別是立山隧道無軌電車、立山空中吊車、黑部覽車及關電隧道無軌電車，皆因行程安排不佳而取消，致立山只走一半。而最後一天行程東尋坊、三大奇岩、金澤兼六園等行程亦未到達，亦無補償交代。

 解析：

一、天候影響行程

本案起因於颱風導致行程安排必須有所變更，按旅遊契約第28條（出發前有法定原因解除契約）規定，「因不可抗力或不可歸責於雙方當事人之事由，致本契約之全部或一部無法履行時，得解除契約之全部或一部，不負損害賠償責任。乙方應將已代繳之規費或履行本契約已支付之全部必要費用扣除後之餘款退還甲方。但雙方於知悉旅遊活動無法成行時應即通知他方並說明事由；其怠於通知致使他方受有損害時，應負賠償責任。為維護本契約旅遊團體之安全與利益，乙方依前項為解除契約之一部後，應為有利於旅遊團體之必要措置（但甲方不得同意者，得拒絕之），如因此支出必要費用，應由甲方負擔。」

也就是說，若因颱風之故，取消整個行程或一部分的行程，旅行社的做法為扣除必要費用後，將剩餘團費退還旅客；但若仍決定按原訂行程出發，旅行社「應為有利於旅遊團體之必要措置」，因此，對於更改後的行程應考慮縮短後的各景點時間與順序安排，尤以立山黑部搭乘六種交通工具行程為甲方所最介意，若變更後之原五天行程真無法在四天內趕完，乙方應有足夠的專業知識於行前告知，或出發後儘量斟酌行程的安排，於行程進行中與甲方商議解決。

二、行程變更、景點未走

本案中，領隊於行前保證絕不縮水，實為不智之舉，亦為不負責任之允諾，行程減縮一天，勢必將造成行程之變動與減少，業者應設法重新調整，並與旅客溝通，而非只一味安撫旅客。

回程當天，領隊只帶團員搭乘立山纜車及立山高原巴士，其餘四種交通工具皆取消。而最後一天行程東尋坊、三大奇岩、金澤兼六園等行程亦未到達，按旅遊契約第23條規定（旅程內容之實現及例外），應賠償差價兩倍，然若該景點無門票費用，並非即無賠償責任，按民法第226條

規定，「因可歸責於債務人之事由，致給付不能者，債權人得請求賠償損害。前項情形，給付一部不能者，若其他部分之履行，於債權人無利益時，債權人得拒絕該部之給付，請求全部不履行之損害賠償。」及第227條規定，「因可歸責於債務人之事由，致為不完全給付者，債權人得依關於給付遲延或給付不能之規定行使其權利。因不完全給付而生前項以外之損害者，債權人並得請求賠償。」業者仍有給付不完全之責，只是如何賠償，則有待雙方進一步協調。

案例3-3

　　甲方二十五人至澳洲黃金海岸旅遊，期間使用之二十五人座車，無冷氣，足足熱一天。而布里斯班加菜黃金帝王蟹，甲方認為餐廳造假，高達新臺幣二萬二千五百元有詐欺之嫌。行程中，旅行社加價安排一般行程沒有的布里斯班「夢想島」，但狀況連連，如當地未安排導遊，及當地吉普越野車未安排順利，每車坐十人，第一車到達時間與第三車相差三小時，期間老公等不到老婆、媽媽等不到小孩，領隊電話也打不通，人在異鄉的不安全感油然而生，第三車到達用餐地點已經是當地時間下午一點半，這一天就在這樣人找人、人等人的情況下泡湯了。

 解析：

一、旅行社安排之車輛無冷氣，除為落後國家或特殊情況無法安排之外，依常理判斷澳洲應不至於如此，甲方可依民法第514-6條（旅遊服務之品質）規定，「旅遊營業人提供旅遊服務，應使其具備通常之價值及約定之品質」，向乙方提出改進。

二、餐食問題：若真有加菜必要，領隊應事前告知當地之物價水準及將估價告知甲方，由甲方評估後決定是否加菜。

三、領隊安排之自費行程，若依甲方陳述之車輛安排，實屬不當，第一，將會造成時間之浪費；第二，若全體團員皆要參加，應儘量安排一家人同一車，或事先告知會發生時間拖延的情形，甲方若能接受方才進行。領隊亦應儘量避免為推銷自費行程，不當或疏忽安排團體進行之時程，應有同理心，妥善安排之。

案例3-4

甲方兩人參加由乙方承攬於4月22日出發「尊榮假期──紐西蘭南北島九天」行程。甲方於出發當日至機場始發現，該契約已轉讓給丙方之「王者降臨──森森淼淼、靜謐紐西蘭南北島九日遊」（甲方返台後查知兩者團費價差近五千元）。另外，行程第三天參觀愛哥頓牧場之遊園車活動，乙方契約屬內含活動，但於丙方之行程為自費行程，導致甲方兩人額外支付此項目費用。待返台後甲方與乙方聯絡，乙方表示須呈報公司上級為由，遲遲未主動提出回應。

解析：

一、契約轉讓

甲方原向乙方報名，後來被轉讓至丙方，按旅遊契約第20條（旅行社之變更）：「乙方於出發前非經甲方書面同意，不得將本契約轉讓其他旅行業，否則甲方得解除契約，其受有損害者，並得請求賠償。甲方於出發後始發覺或被告知本契約已轉讓其他旅行業，乙方應賠償甲方全部團費百分之五之違約金，其受有損害者，並得請求賠償。」甲方可據此向乙方請求賠償。

併團之情形，在實務上業者因為淡季成團不易，屬常見之情形，但仍需注意相關法規：

按旅行業管理規則第3條規定：

旅行業區分為綜合旅行業、甲種旅行業及乙種旅行業三種。

綜合旅行業經營下列業務：

一、接受委託代售國內外海、陸、空運輸事業之客票或代旅客購買
　　國內外客票、託運行李。

二、接受旅客委託代辦出、入國境及簽證手續。

三、招攬或接待國內外觀光旅客並安排旅遊、食宿及交通。

四、以包辦旅遊方式或自行組團，安排旅客國內外觀光旅遊、食
　　宿、交通及提供有關服務。

五、委託甲種旅行業代為招攬前款業務。

六、委託乙種旅行業代為招攬第四款國內團體旅遊業務。

七、代理外國旅行業辦理聯絡、推廣、報價等業務。

八、設計國內外旅程、安排導遊人員或領隊人員。

九、提供國內外旅遊諮詢服務。

十、其他經中央主管機關核定與國內外旅遊有關之事項。

甲種旅行業經營下列業務：

一、接受委託代售國內外海、陸、空運輸事業之客票或代旅客購買
　　國內外客票、託運行李。

二、接受旅客委託代辦出、入國境及簽證手續。

三、招攬或接待國內外觀光旅客並安排旅遊、食宿及交通。

四、自行組團安排旅客出國觀光旅遊、食宿、交通及提供有關服
　　務。

五、代理綜合旅行業招攬前項第五款之業務。

六、代理外國旅行業辦理聯絡、推廣、報價等業務。

七、設計國內外旅程、安排導遊人員或領隊人員。

八、提供國內外旅遊諮詢服務。

九、其他經中央主管機關核定與國內外旅遊有關之事項。

其中綜合旅行社與甲種旅行社在組團上最大的差異為，綜合旅行社為「以包辦旅遊方式或自行組團」及「委託甲種旅行業代為招攬前款業務」，甲種旅行社為「自行組團」與「代理綜合旅行業招攬前項第五款之業務」。

亦即是綜合旅行社可收各家甲種旅行社轉交之旅客組團成行，或自行組團；但甲種旅行社只能自行組團（如公司員工旅遊），不能收同業零星的客人組團成行。

二、行程差異

乙、丙方行程不同，此應於出發前兩家旅行社就要審視之問題，不應於出發後才知道，乙方應退還重複收取之愛哥頓牧場之遊園車費用。旅行業中，常因團體人數不足發生轉團、併團之情事，業者應注意併團但行程不同之情形，如何妥善事前處理。

值得注意的是，業者出團前若發生人數不足組團的問題，依旅遊契約第12條（組團旅遊最低人數）規定，「本旅遊團須有＿＿＿人以上簽約參加始組成。如未達前定人數，乙方應於預定出發之七日前通知甲方解除契約，怠於通知致甲方受損害者，乙方應賠償甲方損害。乙方依前項規定解除契約後，得依下列方式之一，返還或移作依第二款成立之新旅遊契約之旅遊費用。一、退還甲方已交付之全部費用，但乙方已代繳之簽證或其他規費得予扣除。二、徵得甲方同意，訂定另一旅遊契約。將依第一項解除契約應返還甲方之全部費用，移作該另訂之旅遊契約之費用全部或一部。」業者則大多依以下情形來決定仍按原訂行程出發，或是取消行程：一、人數不足造成團體機票無法開立，但改成散客票機票則會增加成本負擔；二、與同業併團，但其行程差異問題。若兩者行程差異相當大，應盡量避免勉強併團的情形。若依本條規定取消行程，業者亦無需負擔賠償責任，但仍必須盡善良管理人之責，處理後續退費或轉團事宜。

案例3-5

　　甲方參加乙方7月4日馬來西亞團，事前經乙方告知為豪華團，故團費較一般團體貴三千元。出發後，甲方認為行程中餐食並未比別團好，甚至有一餐到路邊麵攤食用，住宿之飯店雖然不錯但有一晚卻自來水質泛黃，雲頂之纜車也因停駛而未搭，故覺得非物超所值，甲方要求乙方比照一般團體之團費，要求退每人團費三千元。

 解析：

一、契約內容

　　若乙方所執行之旅程與等級並無違反契約內容，甲方以團費較一般團體貴的理由欲請乙方退費，似不合理，依民法第153條第一項規定：「當事人互相表示意思一致者，無論其為明示或默示，契約即為成立。」民法第153條第一項所謂「互相表示意思一致」，指兩個以上相互對立的意思表示合致。也就是指當事人雙方的意思表示，在內容上客觀的趨於一致，並且在主觀上有相結合成契約的意思。例如，買受人甲為「買這台手機」的意思表示，與出賣人「賣這台手機」的意思表示，是兩個相對立的意思表示，彼此相互一致、相結合而成立買賣契約。由於旅遊產品有異質性的特性，縱使行程安排兩家旅行社完全相同，也會因為餐廳、旅館、領隊不同，旅行社的經營成本亦有所不同。但纜車停駛問題，旅行社則需按旅遊契約第23條規定處理，賠償差價兩倍。

二、品質問題

　　但本案中旅館水質問題，則可以民法第514-6條（旅遊服務之品質）規定，「旅遊營業人提供旅遊服務，應使其具備通常之價值及約定之品質。」請求旅行社改善，雖旅館不佳水質的提供非旅行社所致，但領隊仍有處理之責，可請旅館更換房間，或於現場立即委請local旅行社要求旅館

做出適當補償，若水質惡劣到無法接受的話，甚可考慮立即更換旅館，但若該旅遊地區其整體環境本就如此，則需於行前向旅客說明，此為召開行前說明會的重要性。

楓都禿了賞枯枝　旅行社判賠9.7萬元

　　北市XX旅行社2010年10月底出團去加拿大東部賞楓十日遊，桃園曾姓夫婦花了十九萬多元旅費隨團，到了當地才知賞楓季已經結束，沿途只見光禿禿的枯白楓樹，逾半數規劃行程沒能去，「太扯了！」返國後曾姓夫妻訴請旅行社賠償，台北地院判決旅行社應賠償九萬七千餘元。全案定讞。

　　XX旅行社昨表示，對結果很遺憾，但尊重司法判決，今後處理類似行程會更留意小心。

　　家住桃園蘆竹的曾姓夫妻指控，「富裕人生加東楓情」2010年10月23日出發，11月1日返國，主要遊歷阿岡昆省立公園、洛朗區兩大賞楓區，行程表宣稱十天行程有五天有楓可賞，實地景色卻遠遠不如預期，後來才知兩區的官網早已公告，賞楓季分別於10月11日和17日就已結束。

　　曾姓夫婦指控，到了阿岡昆，獨木舟湖已停業進入冬眠，楓葉都掉光；塔伯拉山纜車已經停駛，附近公廁、旅館、餐廳都停業了，滿山滿谷盡是灰白枯枝；聖安尼峽谷也停業，導遊卻謊稱吊橋故障，臨時休園。

　　兩人認為，無楓可賞不是臨時發生的意外，旅行社應先知道並規劃，否則即有廣告不實詐騙遊客嫌疑，夫妻沿途拍照蒐證，提告索賠。

　　一審判決XX旅行社應賠償夫妻各二萬元，曾姓夫婦上訴二審；XX旅行社答辯，行程是當年7月規劃，至10月中旬仍有楓紅，是出發前一天加東地區氣溫驟降，楓葉大量凋零，無法預知掌控；旅行社提供的服務是安排交通、食宿、導遊，並不包括提供楓紅以供觀賞。

　　台北地院不採信XX旅行社說詞，判決旅行社應賠兩人各四萬八千多元，包括違約金兩萬四千多元、浪費時間的賠償金一萬四千多元、未走的行程可減價一萬元，總共應賠九萬七千餘元。

資料來源：《自由時報》，2012年10月19日。

住宿變4星　旅行社判賠27萬
擅改行程　取消包車　致老小徒步爬高山

　　旅美華僑葛小姐和四名家人，三年前參加○○旅行社推出的九寨溝六日頂級旅遊團，卻發生飯店降級、行程縮減，取消包車讓團員徒步爬山等離譜情形，葛家憤而提告求償四十四萬餘元違約金，台北地院昨判○○旅行社賠償二十七萬餘元確定。

高價團旅遊變質

　　消基會痛批：「旅行社這樣的行為很惡劣，消費者出國旅遊前，可先向預定住宿飯店查詢有無訂房，確認行程與合約相符，確保自身權益。」葛小姐人在美國，她哥哥說：「根本和合約內容不一樣，我們要求退費不成，向消基會申訴，○○旅行社才願退景點門票差額，全家人無法接受決定提告。」

績優認證仍出包

　　○○旅行社是全國唯一通過ISO 9002認證的績優旅行社，主要業務是銷售中國九寨溝等景點旅遊。○○旅行社昨回應：「沒看到判決資料，不能表示任何意見。」

　　判決指出，2007年10月，葛小姐帶美國籍丈夫及母親、哥哥及獨子共五人，以每人五萬五千元團費，參加○○旅行社「西安、九寨溝、黃龍、神仙池頂級雙飛6日」行程。

　　葛小姐控訴，10月6日出發後，入住飯店從五星級降為四星級、早餐從自助餐變成餐盒，原訂在海拔3,000公尺高山安排環保包車，卻讓團員徒步一上午，致母親與兒子身體不適，晚上安排觀賞表演節目也臨時變更，還被帶往不在行程中的蠶絲工廠及玉器店購物，事後更被強索小費，延誤行程。

辯稱團員同意購物

　　○○旅行社辯稱，願賠償飯店、餐點、秀場差價及環保車等費用的二倍差價，但小費與購物是團員同意，行程延誤則因航班變動，○○旅行社不必負責，也無須支付精神慰撫金。

　　合議庭認定○○旅行社變更行程確有違約，且未依約安排環保包車，讓葛母與小孩在高山徒步一上午，致體力、健康耗損，無法盡興，須賠五人共二十五萬元慰撫金，加上○○旅行社答應賠償住宿等差額四萬元，再扣除○○旅行社已退團費一萬五千元，仍要賠葛家二十七萬餘元。

資料來源：《蘋果日報》，2010年3月6日。

英國行變調　沒小費　導遊辱客判賠
沒去愛丁堡　史前巨石　旅行社有責

　　谷女、陳女參加YY旅行社的英國旅遊團，不滿導遊王女擅自取消「愛丁堡」及「史前巨石」行程，因而拒給小費，結果竟被王女當眾辱罵並揚言列遊客黑名單，兩人返台後提告，台北地院昨判YY旅行社須與導遊連帶賠償兩女各三萬元，還要各退一萬三千元團費。

　　YY旅行社昨說：「該旅遊行程的確包括愛丁堡及史前巨石，得知導遊私自變更行程後，已道歉並願意賠償，但兩女要求金額過高，只好交給法院判決。」

機上逼簽證明書

去年8月間,谷女和友人陳女上網報名參加YY旅行社標榜「有料」的「英倫雙都☆麗池利物浦・創意人氣九日遊」,不料,導遊王女卻以教宗造訪及路途太遠等理由,擅自取消愛丁堡及史前巨石這兩個最重要的景點遊程。

王女得知兩女拒給小費,當眾發飆:「若不低頭就要吃苦頭。」還在回程飛機上命兩人簽署變更行程證明書,要求十天內將小費匯到她帳戶,否則「就讓妳們兩個下不了飛機,並列入黑名單交給旅遊公會」,谷女雖在史前巨石行程簽名但極為潦草,陳女則寫下「無奈的」三字表達不滿。

兩女回國後提告要求YY旅行社退費各二萬四千餘元,並與導遊連帶賠償名譽損失各三萬七千元。YY旅行社指出,「王女回國後曾反映團員不給小費,但直到谷女反映才知行程變更真相。」

須賠兩女慰撫金

法官認定,YY旅遊行程無故變更,要賠兩女各一萬三千元團費,而導遊代表旅行社,竟當眾羞辱旅客,另判YY旅行社須與導遊連帶賠償兩女各三萬元慰撫金。消基會張姓律師表示,除特殊緊急狀況、不可抗拒天災或團員同意,旅行社不能任意變更行程,否則減少的行程必須退費,至於小費並無規定要給,但慣例上會依比例酌收,給多少要看服務態度與品質而定。

資料來源:《蘋果日報》,2011年9月17日。

Chapter

旅遊糾紛與危機處理
——機位篇

班機問題

 班機問題

班機問題包含機位未訂妥、飛機延誤、滯留國外。

本節相關法規

國外旅遊定型化契約第13條（代辦簽證、洽購機票）

如確定所組團體能成行，乙方即應負責為甲方申辦護照及依旅程所需之簽證，並代訂妥機位及旅館。乙方應於預定出發七日前，或於舉行出國說明會時，將甲方之護照、簽證、機票、機位、旅館及其他必要事項向甲方報告，並以書面行程表確認之。乙方怠於履行上述義務時，甲方得拒絕參加旅遊並解除契約，乙方即應退還甲方所繳之所有費用。

乙方應於預定出發日前，將本契約所列旅遊地之地區城市、國家或觀光點之風俗人情、地理位置或其他有關旅遊應注意事項儘量提供甲方旅遊參考。

國外旅遊定型化契約第24條（因旅行社之過失致旅客留滯國外）

因可歸責於乙方之事由，致甲方留滯國外時，甲方於留滯期間所支出之食宿或其他必要費用，應由乙方全額負擔，乙方並應儘速依預定旅程安排旅遊活動或安排甲方返國，並賠償甲方依旅遊費用總額除以全部旅遊日數乘以滯留日數計算之違約金。

國外旅遊定型化契約第25條（延誤行程之損害賠償）

因可歸責於乙方之事由，致延誤行程期間，甲方所支出之食宿或其他必要費用，應由乙方負擔。甲方並得請求依全部旅費除以全部旅遊日數乘以延誤行程日數計算之違約金。但延誤行程之總日數，以不超過全部旅遊日數為限，延誤行程時數在五小時以上未滿一日者，以一日計算。

民法第514-8條（旅遊時間浪費之求償）

因可歸責於旅遊營業人之事由，致旅遊未依約定之旅程進行者，旅

客就其時間之浪費，得按日請求賠償相當之金額。但其每日賠償金額，不得超過旅遊營業人所收旅遊費用總額每日平均之數額。

國外旅遊定型化契約第26條（惡意棄置旅客於國外）

乙方於旅遊活動開始後，因故意或重大過失，將甲方棄置或留滯國外不顧時，應負擔甲方於被棄置或留滯期間所支出與本旅遊契約所訂同等級之食宿、返國交通費用或其他必要費用，並賠償甲方全部旅遊費用之五倍違約金。

甲方參加乙方安排於4月7日出發之法瑞義歐洲團。在回程途中，所搭乘之航空公司由亞庇轉機回高雄班次突然臨時喊停。此舉讓回高雄的旅客一時不知所措，又因領隊已提早帶台北旅客回桃園機場，故讓高雄旅客在亞庇機場折騰三個多小時，才搭機抵桃園機場，再由桃園轉搭車子回高雄。回到家時，已疲憊不堪且是隔日凌晨了。期間甲方曾在亞庇機場發簡訊給領隊，要求領隊在桃園機場作應變措施，結果領隊卻毫無作為，自行回家，甲方認為領隊顯然已違反危機處理應盡之責任。故要求退還領隊全數小費一百二十歐元，並追究航空公司之責任及賠償問題。但經過數月，乙方並無具體回覆。

 解析：

一、班機變更

按旅遊契約第31條（旅遊途中行程、食宿、遊覽項目之變更）規定，「旅遊途中因不可抗力或不可歸責於乙方之事由，致無法依預定之旅程、食宿或遊覽項目等履行時，為維護本契約旅遊團體之安全及利益，乙方得變更旅程、遊覽項目或更換食宿、旅程，如因此超過原定費用時，不

得向甲方收取。但因變更致節省支出經費，應將節省部分退還甲方。甲方不同意前項變更旅程時得終止本契約，並請求乙方墊付費用將其送回原出發地。於到達後，立即附加年利率____%利息償還乙方。」

旅遊途中若班機變更問題歸責於航空公司，旅行社亦需維護旅遊團體之安全及利益而安排。領隊應協助安排回程機位，但本案因領隊已陪同北部團員回程，確實造成旅客不便。但若為旅行社未訂妥班機，業者除了應賠償機票差價兩倍及時間之浪費外，亦需負擔作業疏失之責。

二、退還小費問題

本案發生於領隊已先行帶領北部團員回台北，導致高雄的旅客無人協助，當時甲方只能尋求航空公司協助，但在台的旅行社應得知該班機之變化情形，亦應主動尋求航空公司協助處理，並與航空公司共同安排妥桃園至高雄之接駁問題，不應由旅客自行處理後續事宜，此明顯為旅行社未盡善良管理人之責。但領隊的責任是否大到需退還全部小費，則有其爭議存在，但確定的是旅行社應協助處理善後。

案例4-2

甲方報名參加乙旅行社舉辦的法瑞義十天之旅，原訂4月6日由高雄（20:25起飛）至香港（22:50起飛）飛往巴黎，在高雄辦理完登機手續且已入關候機後，卻於20:00被告知因飛機機械故障，無法於原定時間起飛，以致來不及接駁後段航班，經緊急聯絡旅行社人員之後，僅被告知當日先行回家，待明日再聯絡。隔日（4月7日）旅行社並未主動聯絡甲方（從早上九點到下午一點多，甲方至少去電旅行社四次，甲方認為旅行社人員皆藉詞推拖），直到當天下午約二點左右，旅行社才告知當日可以出發。當時甲方有詢問行程少一天的賠償問題，但旅行社只說回國再談。4月15日回國後，等了一個星期卻未見旅行社與甲方聯絡協商賠償事宜，直到甲方去電詢問，旅行社才告知賠償金額尚在計算；至回國後一星期（4

月22日），旅行社客服部人員才來電告知賠償金額為一千一百元。甲方覺得相當不合理，並表示不同意，認為團費為歐洲十天，既然少一天的行程，旅行社理應退還一天的費用，怎麼可以只退餐費和門票？再者，甲方為度蜜月，經歷波折後，其心情已受影響，甲方認為旅行社處處推拖，毫無誠意的處理，且班機延誤非為旅客之過，旅行社其危機處理及應變能力亦差，甲方要求旅行社應退還一天行程的所有費用。

 解析：

一、航空公司飛機機械故障之責任歸屬，與旅行業者之處理方式

按旅遊契約第31條（旅遊途中行程、食宿、遊覽項目之變更）規定，「旅遊途中因不可抗力或不可歸責於乙方之事由，致無法依預定之旅程、食宿或遊覽項目等履行時，為維護本契約旅遊團體之安全及利益，乙方得變更旅程、遊覽項目或更換食宿、旅程，如因此超過原定費用時，不得向甲方收取。但因變更致節省支出經費，應將節省部分退還甲方。甲方不同意前項變更旅程時得終止本契約，並請求乙方墊付費用將其送回原出發地。於到達後，立即附加年利率____%利息償還乙方。」由於本案中班機變更問題歸責於航空公司，但旅行社仍需維護旅遊團體之安全及利益而安排。

本案中，由於旅客已辦理登機手續，視為已出發，雖然按旅遊契約規定，乙方之處理方式為「因變更致節省支出經費，應將節省部分退還甲方」，因此退還第一天未使用之餐費與門票費用，應屬正確，但若旅行社於甲方回國後積極處理與慰問，相信甲方之不滿情緒不會如此大。

值得注意的是旅遊契約第28條與第31條，雖事發原因為「不可抗力或不可歸責於雙方當事人之事由」（第28條）與「因不可抗力或不可歸責於乙方之事由」（第31條），兩者發生原因類似，但第28條為出發前，第31條為旅途中，其處理方式並不同。說明如下：

旅遊契約	時間點	發生原因	旅行社處理方式
第28條	出發前	不可抗力或不可歸責於雙方當事人之事由	乙方應將已代繳之規費或履行本契約已支付之全部必要費用扣除後之餘款退還甲方。如因此支出必要費用，應由甲方負擔
第31條	旅遊途中	不可抗力或不可歸責於乙方之事由	如因此超過原定費用時，不得向甲方收取但因變更致節省支出經費，應將節省部分退還甲方

二、航空公司飛機機械故障之賠償方式

　　根據國內「民用航空乘客與航空器運送人運送糾紛調處辦法」（民國99年）第3條規定：「運送人於確定航空器無法依表定時間起程，致國內航線遲延十五分鐘以上、國際航線遲延三十分鐘以上者或變更航線、起降地點時，應即向乘客詳實說明原因及處理方式。」及第4條：「運送人因運送遲延或變更航線或起降地點，致影響旅客權益者，應視實際情況並斟酌乘客需要，適時免費提供下列服務：

　　(一)必要之通訊。

　　(二)必要之飲食或膳宿。

　　(三)必要之禦寒或醫藥急救之物品。

　　(四)必要之轉機或其他交通工具。」

　　參照以上規定來看，航空公司所應負擔的責任，似乎僅只必須給付旅客「必要之通訊、飲食、住宿等基本民生需求」，然而，對於因為班機的延誤，進而導致消費者其他附隨的損失，例如後續行程被迫改變、延宕甚或取消等，因此而發生的民事損失，則因為航空公司的賠償責任僅只限於上述的補償措施而已，常令消費者因此求助無門。

　　消基會（消基會電子報950622）曾認為，問題的關鍵在於「不可抗力之因素」被民航當局或航空公司過度的擴大解釋，以致原本僅應限於「非自願性、且非人為所能控制或預期的問題」，例如「天氣變化」、「行政發布命令」等，被任意擴大及於機械故障的情形。

　　對於「不可抗力因素」未能從嚴解釋，而被曲解擴大，因為，機件故障的原因，固然可能出於不同的原因，但是依據多數航空的統計數據，許多的機械故障，原因亦多有可能是出於人為的因素所致，例如：維修不當、維修錯誤或航空公司為成本問題，應予維修而不予維修，或未按時程進行必要的維修等原因。

　　這些原因本來就是人為問題，並且事先皆可以防範，不應視為「不可抗力」的因素，因而，消基會認為，機件故障的原因，即不可以當然視為「不可抗力」，從而因為機械故障的原因，因而造成航機的延誤，或因而對於旅客造成損害，其賠償方案當然即不能單僅以「不可抗力」為由，航空公司仍有義務釋出更多的賠償方案。

飛機因故不能起飛時疏解滯留機場旅客之機制
（交通部95年7月10日交航字第0950040711號函同意備查）

一、遇「飛機因故不能起飛」時，航空公司應依據現行「民用航空乘客與航空器運送人運送糾紛調處辦法」相關規定妥善處理。

二、班機因故延誤或取消時，航空公司應立即透過傳播媒體管道提供相關資訊予大眾，對於未搭機之乘客尤應善盡告知責任，其中旅行團部分除由航空公司提供資訊予旅行社轉知乘客外，旅行社亦應於已知班機可能無法正常起降時主動與航空公司聯繫，並儘速通知乘客，避免發生乘客滯留機場之情事。

三、萬一遇到突發事故，班機無法正常起降時，航空公司應於機場內標示航班遲延情況或取消之最新資訊，俾便乘客儘早因應。

四、萬一遇到突發事故，班機無法正常起降時，航空公司應與帶團之旅行社代表保持密切聯絡，避免將乘客滯留於機場；同時旅行社代表亦應協助安撫團員，以舒緩乘客不安與躁動情緒。

五、航空公司應視實際情況盡可能供應滯留機場乘客必要之飲食，且應盡可能是熱食及熱飲。

171

六、航空公司應視實際情況提供滯留機場乘客必要通訊所需電話卡，俾便其與親友聯絡。

七、航空公司應建立合適之飯店及交通資訊，以備遇到突發事故，班機無法正常起降而乘客必須住宿時，儘速安排乘客住宿事宜。

八、航空公司非因不可抗力之事由，發生乘客報到後無法登機情形，而乘客有住宿必要時，航空公司應儘速提供乘客至鄰近地區飯店或旅館投宿；如為不可抗力因素所致，航空公司應協助提供乘客住宿資訊。對於滯留機場之乘客，則請航空公司應盡可能提供毛毯或睡袋並協調航空站安排乘客休息空間。

九、對於已被安排住宿之乘客或無法安排住宿而必須滯留於機場內之乘客，航空公司務必隨時取得聯絡（或透過旅行社代表保持聯繫），並將處理情況之最新資訊傳達予乘客。

十、航班恢復正常起降後，航空公司應視實際情況盡可能協助或安排乘客轉機，以使乘客儘早抵達目的地。

案例4-3

甲方於7月21日透過乙旅行社參加丙旅行社的昆大麗八日遊，從高雄飛吳哥轉機到昆明的來回包機。第一天剛到機場，領隊即告知回程有變動，可是會從澳門回台，甲方認為時間差不多，心想無所謂，可是第三天甲方問領隊其班機是否確定，被告知還在聯絡，等到第五天領隊說澳門航空機位已滿，可能會安排讓高雄的團員先到台北，住一晚，每人補貼一千元，第二天再搭車回高雄，到了第七天又說丙旅行社安排了豪華總統座椅的遊覽車接駁，在車上每人會發一個餐盒，讓甲方回高雄，雖然說法一直變變變，但領隊的說法讓甲方覺得丙方很有誠意在處理，所以也都欣然接受。

最後一天，甲方搭乘下午三點四十五分從昆明起飛之班機，但中午

十二點就送甲方到昆明機場了，好不容易搭上飛機，輾轉抵達台北已經是深夜十一點多了，來接的遊覽車也不是像之前說的豪華總統座椅，而是四十幾人座的舊型遊覽車，上了車也沒餐盒，連水也沒有，司機說要等領隊來處理，態度惡劣。

此次甲方帶了父母親及公婆一行七人，第一次一起旅遊，原本高高興興的出門，卻碰到這種事，七十幾歲的父親及公公哪受得了這般折騰，整晚也都無法闔眼，到家已是第二天凌晨六點了。甲方認為丙旅行社違約在先，若早知道要從台北回來，根本不會參加這個團，甲方認為旅行社應以誠信為原則，不能把客人騙去又騙回來。最後，甲方要求旅行社貼補每人二千元的慰問金及五百元的車資。

 解析：

本案最主要為回程機位的問題，姑且不論其聯絡過程如何，結論就是原來應高雄來回直飛班機，最後為回程改為從台北轉回高雄，並且未按當初允諾甲方之遊覽車等級及餐點服務安排。

一，航班變更，造成時間浪費，應按旅遊契約第25條（延誤行程之損害賠償）規定，「因可歸責於乙方之事由，致延誤行程期間，甲方所支出之食宿或其他必要費用，應由乙方負擔。甲方並得請求依全部旅費除以全部旅遊日數乘以延誤行程日數計算之違約金。但延誤行程之總日數，以不超過全部旅遊日數為限，延誤行程時數在五小時以上未滿一日者，以一日計算。」乙方應賠償甲方時間之浪費。

二，航班變更亦可能有機票差價情形發生，亦應按第23條（旅程內容之實現及例外）規定處理，若需住宿台北，業者亦需負擔住宿費用。

本案中，賠償事小，甲方在意的是旅行社對於回程班機交待不清，且原先承諾亦無法履行，領隊帶團在外常僅能轉達台灣承辦旅行社之訊息，因此，在台之旅行社應審慎確實處理類似狀況，不應草率處理或等客人回來再說之心態，只會讓糾紛更難處理與協調。

案例4-4

　　甲方三人委由乙旅行社訂購機票,已從台灣至上海,回程為4月26日,三人至上海機場欲到澳門再轉回高雄,豈知上海機場人員告知甲方,因為甲方沒有於兩天前做re-confirm,所以機位被取消。航空公司要甲方在機場一班一班等候補,何時有機位不知。甲方當場抗議但航空公司不予理會,甲方遂與乙旅行社聯絡,當時乙旅行社陳君在電話中告知甲方即刻購買另一家航空公司機位,機票費用每人新臺幣七千二百六十三元至澳門。

　　到澳門機場,甲方三人多方奔走機位,幸好一位地勤Catherrine聽完後頗為同情並盡力協助甲方三位女性候補機位,終於搭乘最晚航班回台北。抵桃園機場已是午夜十二時,再搭遊覽車回高雄,已是隔天清晨六時。這一路上驚訝恐慌,不知所措以及勞頓疲累!

　　事後向旅行社查閱,才知在出發前,即4月19日航空公司已E-mail告知旅行社訂位中心人員,但票務人員疏忽沒代為re-confirm,且出發前也未告知甲方三人需進行re-confirm。

 ## 解析:

　　本案為旅行社人員之機位未訂妥,按機位作業流程,搭機前七十二小時需再行re-confirm機位,但亦有航空公司不需進行re-confirm;旅行社人員應依專業之處理各航空公司之票務規定。

一、機位再確認

　　由於許多乘客會重複訂位,而使航空公司機位超賣,航空公司便會有「清艙」的動作,為避免機位被臨時拉掉,出發前七十二小時,應跟航空公司確認機位。

二、一般散客注意事項

出發前三天務必向航空公司訂位組辦理機位確認，起飛前兩個小時準時到機場。基本上若去程是台灣出發，旅行社均會代客戶做出發確認，但遇春節、暑寒假等旺季或颱風天前後，務必與航空公司再次確認機位。

實務上，回程機位確認，必須由本人於去程飛機上、當地機場或當地辦事處辦理機位確認，航空公司不接受台灣地區代為確認之機位，逾期未確認，致機位被取消，為旅客個人的責任。機位就算事先確認過，還必須準時於起飛前三個小時（美、加、歐）前check in。

以下為Abacus訂位系統（先啟資訊）關於旅行社訂位時注意事項：

	為確保您所訂的Abacus紀錄，請確實遵守以下之相關規定。
1.	切勿重複訂位，凡發現重複訂位者，航空公司將自行把重複訂位紀錄取消。
2.	請不要於訂位紀錄中同時訂候補及確認的相同航班。另，在同一個訂位紀錄中，針對相同的行程不同艙等或日期者，請勿訂超過三個航段以上。以利航空公司清艙K位作業。
3.	機位狀態若不是KL、TK或KK者，請勿作.1HK動作，否則將造成Abacus與航空公司紀錄不同步。
4.	若發現訂妥的機位被取消（NO/HX/UC）時，請先查詢航空公司是否同時回覆取消之原因，切勿立即重新訂位，以避免不必要的困擾。
5.	航空公司清艙原則：若前段銜接班機為候補時，其後段雖然已OK且有票號，亦將被航空公司取消，請儘速改訂其他銜接班機。
6.	當您儲存訂位紀錄時，若系統出現錯誤訊息：VERIFY ORDER OF ITINERARY SEGMENTS - MODIFY OR END TRANSACTION，表示該紀錄的航段不連貫，請調整後再重新ER儲存，以避免造成航空公司退報。
7.	訂位完成後不可任意修改旅客姓名，務必去電通知當地航空公司訂位組，得到訂位組人員之授權電報後，才能於Abacus系統上作修改。
8.	請勿建立非Abacus簽約航空公司之GK航段於HK紀錄中，否則將造成後續訂位紀錄問題。
9.	行程已經出發之訂位紀錄，後續行程的變動必須直接向航空公司更改。
10.	行程若為外站回台北（或高雄）之訂位紀錄，請務必輸入去程班機資料、旅客當地聯絡電話，若為單程外站回台北（或高雄），除須輸入當地聯絡電話外，請務必於班機起飛前七十二小時做機位之再確認。

11.	請勿在短時間內取消及重訂同一航班，此不合理之舉動將造成航空公司系統無法處理，而造成後續訂位紀錄問題。
12.	若收到航空公司發SSR訊息告知開票期限，即使已經輸入過票號，請務必再重新輸入，以確保您的機位。
13.	若您訂三天內即將要出發的行程，請立即開票並輸入票號，否則航空公司將隨時取消機位。
14.	輸入票號後，若更改其中一段行程，請務必再輸入此航段之票號。
15.	請務必按照航空公司所規定之開票期限前輸入票號，並請務必提早至少一個小時前開票，以確保您的機位。
16.	請特別注意：EG、JL、AC不允許做「減少機位數」指令。
17.	並非所有航空公司皆有能力自動處理減少機位／分割紀錄／搶機位（取消HL並加訂SS機位），故執行上述動作後，請再與航空公司聯絡確認是否成功，否則請與Abacus聯絡。
18.	請多加利用Abacus簽約航空公司開放的「查看訂位紀錄」功能，指令為@QCI/*RLOC，不需要去電航空公司即可查看航空公司端紀錄，以節省您的時間及金錢。
19.	請不要使用已經全程HX的記錄訂位，因會導致航空公司看不到旅行社聯絡電話、嬰兒、會員卡號等訂位資料，務必使用一個全新的紀錄訂位。
20.	請輸入旅客姓名時，同時伴隨正確稱謂來訂位，以提高航空公司計算飛機載重量之準確性。
21.	因應飛安考量，航空公司會限制一班飛機嬰兒的總人數。如越南航空的規定嬰兒不得超過當班飛機的總載客人數十分之一的限制。
22.	為便利旅客，許多航空公司已經不需要做回程確認。如果旅客於外站去電確認機位，航空公司可能會HX（接管）該紀錄，造成旅行社的不便。
23.	Q信箱為航空公司與旅行社的溝通工具，請務必每日定時查看Q信箱，以免延誤處理時效。
24.	若您訂位的航空公司簽約等級為Answerback和Full availability，請於ER前做.1NN，如此，您才可看到KK的回覆，確定航空公司已經接收到您的訂位紀錄。

```
1 2Y    1Y 10JUN 4 BKKHKT SS1   1200    1330
.1NN↵
DONE    CSS        ↵
1 2Y    1Y 10JUN 4 BKKHKT NN1   1200    1330
ER↵
1 2Y    1Y 10JUN 4 BKKHKT PN1   1200    1330↵
```

25.	透過Abacus系統訂位的紀錄一旦被其他訂位系統（例如伽利略、艾瑪迪斯）CLAIM過去開票，該訂位紀錄的所有權即已移轉到其他訂位系統，票務中心應有義務告知原訂位者不可再修改該紀錄，否則航空公司將有可能不處理任何修改的訊息，原訂位者應直接與航空公司聯絡，目前美國聯合航空（UA）即要求其票務中心一律都以此方式作業。
26.	再次提醒您建-GK-航段開票的紀錄，請於出發前再次確認正確的起飛／到達時間，因航空公司若臨時更改起降時間將不會反映回GK航段，如須作修改可用：指令：.＜航段＞GK＜起飛時間＞＜到達時間＞例如：.1GK18001930
27.	航空公司未回覆電代時切勿取消，須至少等待四小時，並勿再重複訂位，否則航空公司有可能將重複訂位的電代貼回至原紀錄上，造成兩個不同的Abacus電代對應到同一個航空公司電代，用戶若不查將其一紀錄取消，將造成航空公司端全無紀錄。
28.	在Abacus系統訂位、訂房或租車時，所有的修改都請透過Abacus系統，請避免直接透過航空公司、飯店或租車公司。一旦經由航空公司、飯店或租車公司修改過的航段，因與Abacus系統上已不同步，後續PNR的任何修改將有可能造成機位、飯店、租車被取消。
29.	請切換到中國民航系統查詢正確的機位數及訂位、以確保您旅客的機位。
30.	訂位完成後不得修改旅客姓名，若旅客姓名有誤時，中國民航規定必須先去電通知當地訂位組人員得到確認可以修改時，才能於Abacus系統上作修改，若自行擅自更動旅客姓名雖其訂位組系統能收到該訊息但其機場辦理報到手續的系統仍不會修改。
31.	已訂妥之機位若需要修改，請務必將「取消」及「重訂」的動作在同一個ER內完成，以避免訂好的HK機位又被自己的取消動作給取消。一般而言、取消機位的電報傳輸會比重訂機位的電報傳輸來得慢，若在同一個ER內完成取消及重訂的動作較能確保HK機位的存在。
32.	訂長榮（BR）與復興（GE）航空的紀錄，是不允許GK/HK航段在同一紀錄內，會造成航空公司退報並斷報情況，後續也將產生Abacus紀錄與航空公司端不同步的問題。

資料來源：先啟資訊。

案例4-5

甲方六人參加乙方10月17日義大利團,因為是C航空公司會員,故特別指定搭乘C航並每人加價四萬四千元升等商務艙直飛羅馬,以便累積里程數。但在出發前一天乙方告知因C航機位超賣,故去程中段機位改搭G航接駁法蘭克福轉至羅馬。此舉不但航班更改也衍生在義大利行程之變更,且也未經甲方同意而擅自變更,甲方在臨時被告知而又不願讓家人掃興之下被迫接受此一旅程。

回國後甲方申訴乙方以下事項:

第一,更改航班未經旅客同意,並於出發前一天才告知旅客,讓旅客無從選擇且影響第一天行程縮水。

甲方六人當時於9月13日向乙旅行社報名,欲參加10月17日出團之蜜月新義世情緣——義大利高速列車藝術體驗之旅,當初報名時,已特別註明,須桃園、高雄來回可接駁,及每人加價四萬四千元升等台北義大利來回商務艙,才要成行,甲方認為當初若乙旅行社無法達成甲方需求,就取消六人出團,並退回預付之訂金即可。

而乙旅行社也於9月17日向甲方收取每人五千元訂金並展開作業,且雙方亦於出發前之10月11日簽訂國外旅遊定型化契約書,團費每人十萬零五千四百元,並於三日內將團費一次付清,足證明乙旅行社已接受桃園至高雄接駁班機及全程航段升等商務艙。

甲方六人當中,有兩人是從馬來西亞專程回國加入這趟旅遊,所有的假期也是配合此次行程,如果不能成行,或途中有安排不妥當的地方,或回程接駁不上,那整個假期就完全泡湯。

第二,因航班更改,高雄—桃園—法蘭克福,該段行程無法累積里程數,六人共計46,458里,相當一張亞洲來回商務艙機票,至少價值四萬元,甲方要求乙方賠償。

由於變更行程,甲方從桃園出發時提早了一小時,抵達德國法蘭克

福又是當地時間上午（18日）六點十分，光在機場內，一會兒又出關一會兒又排隊劃G航機位，（非團體劃位而是個別排隊劃位），一會兒又大排長龍安檢，這麼一折騰又浪費將近三小時多，請問貴公司浪費的這些時間，如何賠償？（前後浪費約五小時）

臨行前，乙旅行社派出兩位人員，趕到機場安撫甲方，說這次行程改變完全是航空公司超賣機位所致，又說乙旅行社也是受害者，並當面一再向甲方解釋道歉，並勸說大夥不要影響原本愉快的心情，要甲方先去玩，回來再跟乙旅行社處理，於是甲方在無可奈何的情況下，對於轉機之不便，也只能硬著頭皮，忍氣吞聲，勉強的接受。

第三，甲方六人原本自費全程升等商務艙，原本一覺醒來就可心情愉快的步出義大利機場，但這趟行程卻還要中途轉機法蘭克福，接駁G航，再飛往義大利羅馬達文西機場，這段轉機行程是經濟艙而非商務艙，且飛行途中又沒能提供甲方其中一人素食（該女士年齡已高達七十八歲，從上午六點十分上飛機到下午兩點四十五分左右，才正式享用到10月18日的第一餐），試問除了前述沒能升等商務艙之外，該女士的午餐費等等，乙方要如何賠償？

 解析：

一、變更航班與艙等

依旅遊契約第23條（旅程內容之實現及例外）之規定，「旅程中之餐宿、交通、旅程、觀光點及遊覽項目等，應依本契約所訂等級與內容辦理，甲方不得要求變更，但乙方同意甲方之要求而變更者，不在此限，惟其所增加之費用應由甲方負擔。除非有本契約第28條或第31條之情事，乙方不得以任何名義或理由變更旅遊內容，乙方未依本契約所訂等級辦理餐宿、交通旅程或遊覽項目等事宜時，甲方得請求乙方賠償差額二倍之違約金。」本案中，雙方約定為直航班機及商務艙，乙旅行社無法如約給付，已不光是違反旅遊契約的規定，也違反雙方的事前約定。雖超賣機位

為航空公司導致,但依法律精神之委任關係,旅行社仍應直接面對旅客處理賠償問題,再轉而向航空公司處理因此造成之損害。

本因班機直飛及搭配之航空公司,甲方可享里程之累積,因變更造成甲方損失,並且因此造成時間之浪費,也已違旅遊契約第25條(延誤行程之損害賠償)規定,「延誤行程時數在五小時以上未滿一日者,以一日計算。」並且,最初旅行社允諾甲方之機位事宜,旅客最好要求雙方簽訂書面契約,若未簽訂,按民法第153條規定,「當事人互相表示意思一致者,無論其為明示或默示,契約即為成立。當事人對於必要之點,意思一致,而對於非必要之點,未經表示意思者,推定其契約為成立,關於該非必要之點,當事人意思不一致時,法院應依其事件之性質定之。」亦即一般所謂,口頭承諾亦是契約的一種型式,只是無法提出書面證據,事發將容易引發爭議。

二、損害賠償之責

以下為民法關於損害賠償之責的法律規定,旅行社業者在經營管理上,不可不小心。

第213條

負損害賠償責任者,除法律另有規定或契約另有訂定外,應回復他方損害發生前之原狀。

因回復原狀而應給付金錢者,自損害發生時起,加給利息。

第一項情形,債權人得請求支付回復原狀所必要之費用,以代回復原狀。

第214條

應回復原狀者,如經債權人定相當期限催告後,逾期不為回復時,債權人得請求以金錢賠償其損害。

第215條

不能回復原狀或回復顯有重大困難者,應以金錢賠償其損害。

第216條

　　損害賠償，除法律另有規定或契約另有訂定外，應以填補債權人所受損害及所失利益為限。

　　依通常情形，或依已定之計畫、設備或其他特別情事，可得預期之利益，視為所失利益。

　　因此，由於旅遊事件已無法恢復原狀，旅行社在處理上，亦大多只能討論金錢賠償。

三、機上餐點

　　甲方一人未使用到之餐點，乙方亦應按旅遊契約第23條（旅程內容之實現及例外）規定，「未依本契約所訂等級辦理餐宿、交通旅程或遊覽項目等事宜時，甲方得請求乙方賠償差額二倍之違約金。」然機上餐點的安排，旅行社於訂位時即可於訂位系統中訂餐，如Abacus訂位（先啟資訊）系統中，關於餐點即有素食及特殊餐點的各航空公司訂餐代號，若肇因於訂位時之疏忽代訂，旅行社亦應為其疏失負責。

　　以華航及長榮航空公司為例：

B7/BR	亞洲（印度）素食
	西方素食（嚴格素）
	蛋奶素食
	中式素食（不含奶蛋、乳製品、蔥等）
	生菜餐
CI	印度素食
	西方素食（不含奶製品）
	耆那教徒餐（嚴格印度素）
	西方素食（奶蛋素）
	東方素食（不含蔥蒜）

　　以下案例4-6～案例4-8，皆為關於退票之糾紛，分述如下：

案例4-6

　　甲方向乙旅行社購買兩張高雄到香港機票，後因父喪未能成行，因此與乙方接洽機票退費事宜，乙方於2月15日同意每張原價一萬五千元機票各退費七千多元，甲方於5月份曾洽乙方，但尚未能領到退費，因甲方為大陸人士，期間委託在台友人蔡女士聯絡乙方，乙方卻於一年半後致電，回覆該機票已無效無法退費。

案例4-7

　　甲方原預計2月18日與妻子及一子一女搭機前往越南，但因父親身體不適於2月8日住院，因此無法成行，直到3月中方才出院。事前，甲方已於1月25日在乙旅行社刷卡五萬六千六百元及付現金一萬三千元，但是因為父親之事，於2月14日告知乙方欲退票。結果乙方表示如要退費要等半年。後來，3月份先通知甲方，先退國內接駁航空的三千二百元，直到隔年8月1日通知退國際線機票的四萬八千八百元。讓甲方不解的是，為何花了近七萬元的機票款，最後只退五萬二千元，而且又花了半年的時間……。

案例4-8

　　甲方委託乙旅行社邱君購買高雄香港來回機票二張，每人新臺幣九千六百元整，二人合計新臺幣一萬九千二百元整。但出發當日因個人因素無法成行，後委請邱君代辦退票手續，事逾三個多月，退回機票款每人新臺幣六千三百元整，合計一萬三千二百元整，甲方認為退票手續

費過高，多次致電詢問，邱君表示他只收新臺幣三百元手續費，其餘全
額退還。甲方認為購買價和實際退回價差距每人三千三百元，兩人共計
六千六百元，扣除手續費六百元，尚餘六千元未退回。甲方過去也曾辦理
機票退票，瞭解退票應自付退票手續費，在合理範圍內都可以接受，但
因本次退票款過高，深覺疑問，多次聯繫邱君瞭解狀況，最後竟遭惡言相
向，最後避不見面，甚至表示要告就去告，要投訴就投訴，態度十足惡
劣。

 解析：

一、電子機票

　　全球的航空公司已於2008年6月1日開始，全面停用傳統紙機票，轉
用電子機票。使用電子機票相當方便，由旅行社或航空公司開票後就會發
出電子機票號碼，機票上乘客姓名的英文名稱必須與護照相同，機票上還
必須顯示機票號碼，才算是一張真正的電子機票，辦理登機手續時，只需
出示護照即可。

　　在通行國外海關時可以出示回程證明，而目前部分航空公司接受網
路辦理登機手續，乘客只需要上網輸入電子機票號碼，萬一遺失機票，只
需出示護照，完全不必擔心遭到航空公司拒絕登機的窘境。

　　目前全球有超過二百四十家航空公司為IATA的成員，營運全球大約
94%的國際航班，IATA的票務系統每年印製超過四億張紙機票，使用電
子機票後，預計將可為全球航空業省下三十億美元，相當於九百九十億新
臺幣的成本。

二、機票退票作業

(一)何謂機票退票？

　　機票經開立付款後，旅客因故無法再使用機票，而希望退回機票剩
餘價值稱之為退票。

(二)什麼票不能退？

　　1.團體機票不可退票。

　　2.特殊優惠票，且機票標示"NON-REF"或"NON-REFUNDABLE"
　　　（不可退票）的票，不能退票。

　　3.包機機票在票價欄位未標示價格，而是寫上"CHARTER"，這種票
　　　如果錯過指定班機，不能退票。

　　4.機票票根未依順序使用，則未使用部分不能退票（例如台北—香港
　　　—台北，已使用香港回台北，則台北—香港就不能退票）。

　　5.已使用部分之機票價值超過原來購買之機票價值則無退票價值，不
　　　能退票。

(三)機票可退票的期限

　　1.一般機票，大部分航空公司規定自開票日起一年內必須辦理退票，
　　　如超過將視為自動放棄不可退票（如有特殊情形，將以航空公司之
　　　規定為準）。

　　2.部分航空公司有規定限於機票上的出發效期內申辦退票，如逾期亦
　　　將無法接受退票。

　　3.大陸民航機票則規定需於機票上記載之有效出發日之截止日前辦理
　　　退票（且須於效期內送達該航空公司），逾期將不受理退票申請。

(四)退票辦理時間

　　1.退票時間航空公司約三至六個月或大陸內陸線約七至八個月，因退
　　　票要經過開票中心填表送航空公司，航空公司票務部門計價後送會
　　　計室審核撥款，再通知旅行社領款。旅行社在收到款項後再通知客
　　　戶前來領款。

　　2.如有資料不齊全，需等資料齊全後才開始計算退票時間。

(五)退票手續費用

　　1.全程未使用的機票及自由行：

　　　(1)機票全程未用，且可辦理退票之機票，旅行社一般會收取退票
　　　　手續費。

(2)短程線：原購買價格，扣除航空公司退票手續費或罰金，一般再扣除旅行社服務手續費新臺幣約一千元，為退還客戶之金額。

(3)長程線：原購買價格，扣除航空公司退票手續費及罰金，一般再扣除旅行社服務手續費新臺幣約二千元，為退還客戶之金額。

(4)大陸內陸點對點機票之航空公司退票手續費收費標準會因不同艙等及申請辦退時間的不同而有所差異，有些低艙促銷票甚至沒有退票價值。

2.部分行程已使用：自由行部分已使用無退票價值

(1)已使用之機票，航空公司會先以正常票的計算方式，計算使用過的航段，再算出剩餘的價值後扣除退票手續費及罰金，一般再扣除旅行社服務手續費，剩餘金額再退還客戶。

(2)不分長短線：原購買價格，扣除已使用航段之價值，再扣除航空公司退票手續費及罰金，一般再扣除旅行社服務手續費，為退還客戶之金額。

(3)有時部分使用之機票，因已用航段之價值超過原來購買之價格將無退票價值。

3.特殊情況處理：

如遇天災或特殊情況導致飛機無法正常起飛或因故班機取消時，若航空公司有正式通知旅客辦理退票時可免收退票手續費時，一般旅行社可能會酌收服務費。

Chapter

旅遊糾紛與危機處理
——證照篇

證照問題

歷屆試題

證照問題

證照問題包含護照未辦妥、出境申辦手續未辦妥（出境證條碼）、簽證未辦妥、證照遺失。

本節相關法規

國外旅遊定型化契約第13條（代辦簽證、洽購機票）

如確定所組團體能成行，乙方即應負責為甲方申辦護照及依旅程所需之簽證，並代訂妥機位及旅館。乙方應於預定出發七日前，或於舉行出國說明會時，將甲方之護照、簽證、機票、機位、旅館及其他必要事項向甲方報告，並以書面行程表確認之。乙方怠於履行上述義務時，甲方得拒絕參加旅遊並解除契約，乙方即應退還甲方所繳之所有費用。

乙方應於預定出發日前，將本契約所列旅遊地之地區城市、國家或觀光點之風俗人情、地理位置或其他有關旅遊應注意事項儘量提供甲方旅遊參考。

國外旅遊定型化契約第14條（因旅行社過失無法成行）

因可歸責於乙方之事由，致甲方之旅遊活動無法成行時，乙方於知悉旅遊活動無法成行者，應即通知甲方並說明其事由。怠於通知者，應賠償甲方依旅遊費用之全部計算之違約金；其已為通知者，則按通知到達甲方時，距出發日期時間之長短，依下列規定計算應賠償甲方之違約金。

一、通知於出發日前第三十一日以前到達者，賠償旅遊費用百分之十。

二、通知於出發日前第二十一日至第三十日以內到達者，賠償旅遊費用百分之二十。

三、通知於出發日前第二日至第二十日以內到達者，賠償旅遊費用百分之三十。

四、通知於出發日前一日到達者，賠償旅遊費用百分之五十。

五、通知於出發當日以後到達者，賠償旅遊費用百分之一百。

甲方如能證明其所受損害超過前項各款標準者，得就其實際損害請求賠償。

甲方委託乙方承辦於5月16日出發之泰國六日遊，團費每人一萬二千五百元。甲方因乙方安排之泰國落地簽證事宜未於泰國機場辦妥而被遣返，無法入境。

 解析：

一、簽證的種類

簽證在意義上為一國之入境許可。依國際法一般原則，國家並無准許外國人入境之義務。目前國際社會中鮮有國家對外國人之入境毫無限制。各國為對來訪之外國人能先行審核過濾，確保入境者皆屬善意以及外國人所持證照真實有效且不致成為當地社會之負擔，乃有簽證制度之實施。

依據國際實踐，簽證之准許或拒發係國家主權行為，故各國政府有權拒絕透露拒發簽證之原因。

以下為外交部對於簽證之類別與限制說明：

1.簽證類別：中華民國的簽證依申請人的入境目的及身分分為四類：

 (1)停留簽證（VISITOR VISA）：係屬短期簽證，在台停留期間在180天以內。

 (2)居留簽證（RESIDENT VISA）：係屬於長期簽證，在台停留期間為180天以上。

 (3)外交簽證（DIPLOMATIC VISA）。

189

(4)禮遇簽證（COURTESY VISA）。

2.入境限期（簽證上VALID UNTIL或ENTER BEFORE欄）：係指簽證持有人使用該簽證之期限，例如VALID UNTIL（或ENTER BEFORE）APRIL 8, 1999即1999年4月8日後該簽證即失效，不得繼續使用。

3.停留期限（DURATION OF STAY）：指簽證持有人使用該簽證後，自入境之翌日（次日）零時起算，可在台停留之期限。

(1)停留期一般有14天、30天、60天、90天等種類。持停留期限60天以上未加註限制之簽證者倘須延長在台停留期限，須於停留期限屆滿前，檢具有關文件向停留地之內政部入出國及移民署各縣（市）服務站申請延期。

(2)居留簽證不加停留期限：應於入境次日起十五日內或在台申獲改發居留簽證簽發日起十五日內，向居留地所屬之內政部入出國及移民署各縣（市）服務站申請外僑居留證（ALIEN RESIDENT CERTIFICATE）及重入國許可（RE-ENTRY PERMIT），居留期限則依所持外僑居留證所載效期。

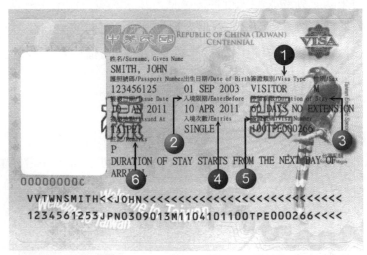

資料來源：外交部。

4.入境次數（ENTRIES）：分為單次（SINGLE）及多次（MULTIPLE）兩種。

5.簽證號碼（VISA NUMBER）：旅客於入境應於E/D卡填寫本欄號碼。

二、依泰國觀光局入境須知（2010年9月）

本案為泰國簽證之問題，泰國簽證有以下規定：

(一)觀光簽證

1.泰國觀光簽證準備資料：

(1)有效期半年以上之護照正本。

(2)二個月內拍攝之二吋照片一張。

(3)身分證正反面影印本一份。

（泰國可辦理落地簽，但等候時間較長，非必要請在台灣先辦理）

2.泰國觀光免簽證國家：持美國、加拿大、澳洲、加拿大、歐洲聯盟國家之護照者，前往泰國觀光免簽證，僅須持有效護照，最長可於泰國停留30天。

觀光簽證有效期限為三個月，抵達泰國後之停留期限為首次入境起算30天，倘因故欲延長停留期限可向泰國移民局及其服務站申請，第一次延長申請可獲停留一個月，第二次申請則僅能再延二星期，觀光簽證是無法辦理延長停留期限的。

(二)落地簽證

須符合適用落地簽國家之國籍人士，國籍要跟護照上是同一個國家。

1.護照正本，有效期間包含在泰停留15天內，最少須超過六個月以上。

2.停留期限不得超過15天。

3.請出示已確認之自抵泰日起算，15天內回程機票。

4.明確的住宿地點，飯店須有訂房資料，或在泰期間地址。

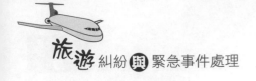
5.最近六個月內拍攝之照片4×6公分乙張，若事先未備有照片，可在
　櫃檯旁攝影站拍攝。

6.不是被泰國政府列入黑名單的對象。

7.落地簽證費為每人泰幣一千銖整（只接受泰幣、可在櫃檯附近外匯
　兌換處兌換泰銖）。

8.旅客須出示在泰期間足夠之生活費，每人至少一萬泰幣，每一家庭
　至少二萬泰幣。

9.填寫簽證表格及完整之入、出境表格。

　　以上資料如有任何一項不符規定，簽證官有權利不發給簽證，並馬
上遣返回國。目前實務上，旅客參加泰國團，一般均會在台灣事先為旅客
辦理觀光簽證。

三、各國簽證與入境規定不盡相同

　　以下為外交部（2013年8月）對於國人可以免簽證、落地簽證方式前
往之國家或地區之現況說明：

　　以下名單僅供參考，實際簽證待遇狀況、入境各國應備文件及條
件，可參考外交部領事事務局網站「出國旅遊資訊」→「各國暨各地區簽
證、旅遊及消費者保護資訊」→「選擇國家」→「簽證及入境須知」，惟
仍以各該國之法令為準。

(一)國人可以免簽證方式前往之國家或地區

◆亞太地區

國家／地區	可停留天數
庫克群島Cook Islands	31天
斐濟Fiji	120天
關島Guam	45/90天（有注意事項，請參閱「簽證及入境須知」）
日本Japan	90天
吉里巴斯Republic of Kiribati	30天
韓國Republic of Korea	90天
澳門Macau	30天

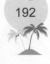

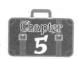

馬來西亞Malaysia	15天
密克羅尼西亞聯邦 Federated States of Micronesia	30天
諾魯Nauru	30天
紐西蘭New Zealand	90天
紐埃Niue	30天
北馬利安納群島(塞班、天寧及羅塔等島) Northern Mariana Islands	45天
新喀里多尼亞（法國海外特別行政區） Nouvelle Calédonie	90天（法國海外屬領地停留日數與歐洲申根區停留日數合併計算）
帛琉Palau	30天
法屬玻里尼西亞（包含大溪地）（法國海外行政區）Polynésie française	90天（法國海外屬領地停留日數與歐洲申根區停留日數合併計算）
薩摩亞Samoa	30天
新加坡Singapore	30天
吐瓦魯Tuvalu	30天
瓦利斯群島和富圖納群島（法國海外行政區）Wallis et Futuna	90天（法國海外屬領地停留日數與歐洲申根區停留日數合併計算）

◆ 亞西地區

國家／地區	可停留天數
以色列Israel	90天

◆ 美洲地區

國家／地區	可停留天數
阿魯巴（荷蘭海外自治領地）Aruba	30天
貝里斯Belize	90天
百慕達(英國海外領地)Bermuda	90天
波奈（荷蘭海外行政區）Bonaire	90天（波奈、沙巴、聖佑達修斯為一個共同行政區，停留天數合併計算）
英屬維京群島（英國海外領地）British Virgin Islands	一個月
加拿大Canada	180天
英屬開曼群島 Cayman Islands	30天
哥倫比亞Colombia	60天

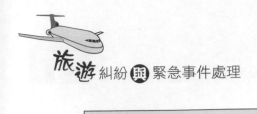

古巴Cuba	30天（須事先購買觀光卡）
古拉索（荷蘭海外自治領地）Curaçao	30天
多米尼克 The Commonwealth of Dominica	21天
多明尼加Dominican Republic	30天
厄瓜多Ecuador	90天
薩爾瓦多El Salvador	90天
福克蘭群島(英國海外領地) Falkland Islands	連續24個月期間內至多可獲核累計停留12個月
格瑞那達Grenada	90天
瓜地洛普（法國海外省區） Guadeloupe	90天（法國海外屬領地停留日數與歐洲申根區停留日數合併計算）
瓜地馬拉Guatemala	30至90天
圭亞那（法國海外省區） la Guyane	90天（法國海外屬領地停留日數與歐洲申根區停留日數合併計算）
海地Haiti	90天
宏都拉斯Honduras	90天
馬丁尼克（法國海外省區）Martinique	90天（法國海外屬領地停留日數與歐洲申根區停留日數合併計算）
尼加拉瓜Nicaragua	90天
巴拿馬Panama	30天
秘魯Peru	90天
沙巴（荷蘭海外行政區）Saba	90天（波奈、沙巴、聖佑達修斯為一個共同行政區，停留天數合併計算）
聖巴瑟米（法國海外行政區）Saint-Barthélemy	90天（法國海外屬領地停留日數與歐洲申根區停留日數合併計算）
聖佑達修斯（荷蘭海外行政區）St. Eustatius	90天（波奈、沙巴、聖佑達修斯為一個共同行政區，停留天數合併計算）
聖克里斯多福及尼維斯St. Kitts and Nevis	最長期限90天
聖露西亞St. Lucia	42天
聖馬丁（荷蘭海外自治領地）St. Maarten	90天
聖馬丁（法國海外行政區）Saint-Martin 聖皮埃與密克隆群島（法國海外行政區） Saint-Pierre et Miquelon	90天（法國海外屬領地停留日數與歐洲申根區停留日數合併計算）
聖文森St. Vincent and the Grenadines	30天

加勒比海英領地土克凱可群島Turks & Caicos	30天
美國United States of America	90天（須事先上網取得「旅行授權電子系統（ESTA）」授權許可）

◆ 歐洲地區

國家／地區	可停留天數
申根區	
安道爾Andorra	
奧地利Austria	
比利時Belgium	
捷克Czech Republic	
丹麥Denmark	
愛沙尼亞Estonia	
丹麥法羅群島Faroe Islands	
芬蘭Finland	
法國France	
德國Germany	
希臘Greece	
丹麥格陵蘭島Greenland	
教廷The Holy See	
匈牙利Hungary	左列國家／地區之停留日數合併計算，每6個月期間內總計可停留至多90天
冰島Iceland	
義大利Italy	
拉脫維亞Latvia	
列支敦斯登Liechtenstein	
立陶宛Lithuania	
盧森堡Luxembourg	
馬爾他Malta	
摩納哥Monaco	
荷蘭The Netherlands	
挪威Norway	
波蘭Poland	
葡萄牙Portugal	
聖馬利諾San Marino	

斯洛伐克Slovakia	左列國家/地區之停留日數合併計算,每6個月期間內總計可停留至多90天
斯洛維尼亞Slovenia	
西班牙Spain	
瑞典Sweden	
瑞士Switzerland	
以下國家/地區之停留日數獨立計算	
阿爾巴尼亞Albania	每6個月期間內可停留至多90天
波士尼亞與赫塞哥維納Bosnia and Herzegovina	每6個月期間內可停留至多90天
保加利亞Bulgaria	每6個月期間內可停留至多90天
克羅埃西亞Croatia	每6個月期間內可停留至多90天
賽浦勒斯Cyprus	每6個月期間內可停留至多90天
直布羅陀(英國海外領地)Gibraltar	90天
愛爾蘭 Ireland	90天
馬其頓Macedonia	每6個月期間內可停留至多90天(自101年4月1日至107年3月31日止)
蒙特內哥羅Montenegro	每6個月期間內可停留至多90天(需先填妥旅遊計畫表並於行前完成通報)
羅馬尼亞Romania	在6個月期限內停留至多90天
英國U.K.	180天

◆非洲地區

國家/地區	可停留天數
甘比亞Gambia	90天
馬約特島(法國海外省區)Mayotte	90天(法國海外屬領地停留日數與歐洲申根區停留日數合併計算)
留尼旺島(法國海外省區)La Réunion	
史瓦濟蘭Swaziland	30天

(二)國人可以落地簽證方式前往之國家或地區

◆亞太地區

國家	可停留天數
孟加拉Bangladesh	30天
汶萊Brunei	14天
柬埔寨Cambodia	30天

印尼Indonesia	30天
寮國Laos	14～30天
馬爾地夫Maldives	30天
馬紹爾群島Marshall Islands	30天
尼泊爾Nepal	30天
索羅門群島Solomon Islands	90天
斯里蘭卡Sri Lanka	30天（事先上網或於抵可倫坡國際機場申辦電子簽證，請參閱「簽證及入境須知」）
泰國Thailand	15天
東帝汶Timor Leste	30天
萬那杜Vanuatu	30天

◆ 亞西地區

國家	可停留天數
巴林Bahrain	7天（有注意事項，請參閱「簽證及入境須知」）
約旦Jordan	30天
阿曼 Oman	30天

◆ 非洲地區

國家／地區	可停留天數
布吉納法索Burkina Faso	7～30天
埃及Egypt	30天
肯亞Kenya	90天
馬達加斯加Madagascar	30天
莫三比克Moçambique	30天
聖多美普林西比Sao Tome and Principe	30天
塞席爾Seychelles	30天
聖海蓮娜（英國海外領地）St. Helena	90天
坦尚尼亞Tanzania	90天
烏干達Uganda	90天

◆ 美洲地區

國家	可停留天數
巴拉圭Paraguay	90天

(三)國人可以電子簽證方式前往之國家

國家	可停留天數
澳大利亞Australia	我國護照（載有國民身分證統一編號）持有人，可透過指定旅行社代為申辦並當場取得一年多次電子簽證，每次可停留3個月。
土耳其Turkey	中華民國護照效期在6個月以上，可先行上網（https://www.evisa.gov.tr/en/）申辦可停留30天、單次入境的電子簽證（E-visa），每次申辦費用為15歐元或20美元，可選擇由首都安卡拉（Ankara）的愛森伯加（Esenboga）、伊斯坦堡（Istanbul）的阿塔托克（Ataturk）或薩比哈格克琴（Sabiha Gokcen）等3個國際機場入境。

案例5-2

　　甲方與大陸籍配偶楊君，由乙旅行社承辦到大陸事宜，因甲方之妻按規定三年期限要回大陸河南，此次甲方和女兒也一同前往，但甲方與女兒兩人之台胞證都過期要重辦，因此連同全家三人的往返機票也一起交由乙方辦理，遂請乙方協助訂6月19日高雄到武漢，8月9日武漢到高雄的來回機票。甲方三人於6月19日前往大陸武漢，再搭車到河南甲方之妻子家，去程機位沒問題，直到8月8日，因為從河南到湖北武漢機場相當遠，所以提前一天先到武漢機場附近住一晚，8月9號到機場搭機時，才看到甲方與女兒的台胞證簽注到7月21日就到期了，按規定逾期需繳交罰款人民幣四千元，因為甲方身上沒有現金，還好妻子的姑姑有來送機還沒走遠，打電話請她回機場搭載，沒辦法只好又回到河南娘家，於8月11日到泌楊縣公安局做筆錄，拿判決書去繳罰款，8月13日到駐馬店市出入境管理局辦理加簽需要一個星期，甲方於是聯絡旅行社將機位改訂在8月20日以後，乙方卻告知三人的機票8月18日到期，在無計可施的情況下只好請旅行社訂8月25日的單程票讓甲方三人回台。

　　回台甲方至旅行社處理，承辦人說回程機票費用三人四萬八千元，

但當初甲方訂來回票三人四萬九千元，竟然單程票只比來回票便宜一千元，令甲方無法接受。

 解析：

本案可說屋漏偏逢連夜雨，除了台胞證效期未注意外，又牽連機票使用效期，旅行社在代辦旅客相關事宜時，需詳細叮嚀各種可能發生之狀況。

一、台胞證規定

工作日： 台胞證新辦7～10個工作日　台胞證新辦急件4個工作日 台胞證新辦特急件3個工作日 台胞證加簽4～6個工作日　台胞證加簽急件3個工作日 台胞證新辦（不加簽）4個工作日 台胞證遺失／損毀件14～17個工作日　台胞證遺失／損毀件急件4～7個工作日 （亦可自行於香港機場當場辦理加簽手續）
代辦費用： 新辦1,500元（新辦急件4日2,200元，新辦特急件3日2,400元） 加簽500元（3日，不含假日） 台胞證遺失或損毀件2,700元（18天）（遺失急件4日3,700元，3日急件3,800元）
效期： 新辦五年效期，可多次進出，每次入境前，需辦理加簽
可停留日數： 新辦可停留三個月但須於效期結束前出境，如需超出效期才出境，可前往當地公安局辦理延期 ※加簽／可停留三個月（同上）
辦理條件： 新辦者： 1.身分證影本一份 2.兩吋三個月內近照一張 3.六個月以上效期護照之有效頁影本 4.若台胞證仍有效期卻重新辦證，將被退件且收手續費100元 5.記者／公務員及身分特殊者須附上行程表 加簽： 有效台胞證正本

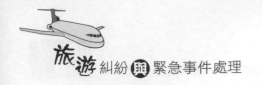

遺失件：
同新辦1-5（須前往警察局報案，附上遺失證明單正本方可辦理新證）
備註：亦可持有效之台胞證正本於香港、澳門機場當場加簽，效期三個月，每次可停留日數為三個月
香港機場──加簽時間：08:45～20:45　於27號登機門旁
澳門機場──加簽時間：08:00～18:00
※海外的朋友，若要辦理台胞證，需請台灣的親屬或朋友送取件（並留詳細的電話、姓名、地址），方可受理
※亦可持有效之台胞證正本於香港、澳門機場當場排隊加簽，費用：150港幣，不收新臺幣，有效期三個月，每次可停留天數為三個月
※如需超出效期才出境，可前往當地公安局辦理延期
※福州、廈門、海口可落地簽證（記得帶護照、身分證、相片）

二、業者代訂機票注意事項

　　一般而言，機票從開票日起一年內，須開始使用第一個航段。機票一經使用，其效期是以開始使用該機票第一個航段之日期，加上原機票之效期，作為該機票之有效期。但若該機票有特殊規定者，則依其特殊規定辦理。

(一)機票類別

　　一般分為普通票（Normal Fare）及特別票（Special Fare）；其中特別票又分團體票（Group Fare）、旅遊票（Excursion Fare）、包機、學生票（Group Affinity Ticket）、遊覽票（Inclusive Tour Fare）、商務票等，會因「有效期」的長短使價格有所差異，不過特別票通常有限制條件，如可否退票、轉讓、指定出發及回程日期，可否中途逗留，有無季節限制等，可依個人需求再做選擇。

　　對於普通票、優惠票（Discount Fare）及特別票說明如下：

◆普通票

　　也稱為全票（Adult Fare），適用年滿十二歲以上旅客的票價，有效期限為一年，沒有太多限制條件。

◆優惠票

　　「優惠票」即所謂的促銷票，亦屬個人票的一種，大部分是航空

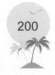

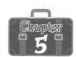

公司於淡季不定期推出的優惠活動，限制無一定標準，通常有較多的限制，依航空公司而異。以普通票價為主給予折扣，因旅客身分不同而有不同優惠。

1.兒童票（Children Fare, CH/CHD）：二歲至十一歲間，可購買兒童票，其折扣為普通票的50%～67%，依航線或票種而有不同的折扣。有座位及享有和普通票同等免費行李運輸和其他服務。旅遊途中，旅客年齡正好滿十二歲，仍可使用兒童票價。

2.嬰兒票（Infant Fare, IN/INF）：由購買普通票的旅客（十二歲以上）陪同，未滿二歲的嬰兒適用，票價是普通票的10%。機上免費供應奶粉、尿布及嬰兒床，但沒有免費行李運輸，也沒有座位。若需占用座位，需支付兒童票價。在開始旅遊當天滿二歲，須付兒童票價；在旅遊途中正好滿二歲，仍可使用嬰兒票價。

3.領隊優惠票（Tour Conductor's Fare, CG）：
 (1)10～14人的團體，享有半票一張。
 (2)15～24人的團體，享有免費票（Free of Charge, FOC）一張。
 (3)25～29人的團體，享有免費票一張、半價票一張。
 (4)30～39人的團體，享有免費票二張。

4.旅行社優惠票（Agent Discount Fare, AD Fare）：在旅行業服務屆滿一年以上，視情況可申請四分之一的優惠票（Quarter Fare），一般效期為三個月，可事先訂位。

5.六十五歲（含）以上老人依老人福利法可享有國內線班機優惠票價（以實際足歲認定）。

◆ 特別票

航空公司在特別季節如淡季或特定航線旅遊、特定日期、人數，為鼓勵渡假旅遊所實施的機票優惠。

1.旅遊票：旅遊票都會有一些限制，對於適用地區、期限、季節、停

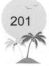

留次數、改票規定、最低停留日數、人數等有相關限制。必須提前購票、不可退票，若退票須付退票費等特別規定。「旅遊票」為常見的個人票，限制不多，但有停留時間的限制，需注意停留效期（如30天效期則代表最多可在當地停留30天，如果是2～30天則表示至少需在當地停留兩個晚上才可以回程）。

2.團體票（Group Inclusive Tour Fare, GIT Fare）：團體包辦式旅遊，在特定旅客人數以上的團體所適用的票價，代號為GV。例如：GV10表示10人以上適用；GV25表示25人以上適用。事先購買機票（Advance Purchase Excursion Fare, APEX Fare）：機票價格依提早購買時間長短而不同，有許多使用限制，必須提早購票，且得買來回票，中途不可停留。「團體票」又稱為計畫旅行票，價錢最便宜但限制較多，有最低成行人數限制（至少10人），所有人需同進同出，不可退票、轉讓、更改回程時間等限制，若行程確定是比較經濟實惠的選擇！

3.「學生票」：票價通常較旅遊票低，但需持有國際學生證ISIC卡或GO25青年證才能購買，能享有較高的行李託運公斤數，停留效期通常可長達半年或一年。

(二)限制類別

　　機票有任何限制，如不得退票、轉讓、更改行程等等，會註明於機票欄內。常見的限制有下列幾種：

1.Non-Endorsable（Nonend）：禁止背書轉讓搭乘其他航空公司。

2.Non-Reroutable（Nonrerte）：禁止更改行程。

3.Non-Refundable（Nonrfnd）：禁止退票，否則課罰金或作廢。

4.Non-Transferable：禁止將機票轉讓他人使用。

5.Embargo From：限時段搭乘。

6.Res. May Not Be Changed：禁止更改訂位。

7.Valid on ×× only：僅可搭乘某航空。

8.Valid on Date/ Flight Shown：限當日當班飛機。

(三)期限類別

　　機票期限大致分為一年（即年票）、半年、三個月、一個月等幾種，一般以半年期最多，但部分團體票會因促銷優惠的關係，而有不同的天數限制。

(四)艙等類別

　　頭等艙（First Class）、商務艙（Business Class）、經濟艙（Economy Class or Coach），通常價格以頭等艙最高，其次商務艙，最低為經濟艙。

　　在Fare Basis欄位裡可能看到的縮寫：

　　YCD：經濟艙年長者。

　　YID00：經濟艙航空公司職員免費搭乘（00表示100% off）。

　　YEE3M：經濟艙、旅遊票、三個月內有效。

　　YEE60：經濟艙、旅遊票、60天內有效。

　　YAD75：經濟艙旅行社人員優惠，付全票之25%（75% off）。

　　YCH33：經濟艙小孩、付全票之67%（33% off）。

　　YLGV10：經濟艙、淡季使用團體票至少10人。

　　YHEE6M：經濟艙、旺季使用、旅遊票、六個月內有效。

　　因此，旅行社業者在幫旅客代訂、代購機票時，應詢問其停留時間，為旅客規劃最適當之機票種類與期限，以避免糾紛之發生。

案例5-3

　　甲方向乙方購買香港四天三夜自由行，團費每人一萬二千四百九十元。

　　一、事前甲方告知旅行社小孩是持美國護照入境，也有入戶籍台灣，小孩沒有台灣護照，只有美國護照。

二、在訂機位時,甲方曾詢問是否要提供護照以供旅行社參考並確認,但是旅行社說不需要提供。

三、6月20日出發當天,在小港機場航空公司窗口報到,航空公司告知小孩必須要有台灣護照才能出境,甲方當下撥電話給旅行社,旅行社確認保證小孩是可以出境的,但最後航空公司依然拒絕讓甲方出境,造成甲方無法成行。

四、6月20日事發過後,乙方直到6月24日才來電,但旅行社一開口就把過錯推到消費者身上,義正嚴詞說沒有台灣護照不能出境,這是家長應該要知道的事,旅行社稱因為牽涉到個人隱私問題所以不方便確認護照資料,完全矢口否認自己的過失,把過錯全部推託給消費者。

五、6月25日乙方又來電,表示針對此事他們只願意退五千多元,剩餘的金額甲方必須自行吸收。

六、甲方並曾致電到外交部領事事務局高雄辦事處詢問小孩護照之事,外交部人員亦回覆這是旅行社應具備的常識。

 解析:

相關規定如下:

現今國人擁有雙重國籍的人士非常多,如本案情形在糾紛之案例中亦發生多起,足見旅行業者對於外國籍與雙重國籍人士辦理證照之注意仍有待加強。依外交部相關規定,國內外旅客進出我國國境均須持用同一本護照,不得持用兩種護照交互使用。另不論在台灣地區有無戶籍,凡持外國護照入境者,應持外國護照出境,且以外國護照入境者不得在臺辦理戶籍登記或恢復在臺原有戶籍。

本案癥結在於小孩有入籍台灣,已視為中華民國國籍。因為已經入籍取得身分證字號,要出國必須辦理一本新的護照(上面有身分證字號,可以自由出入台灣),依照規定,入籍後的孩童,第一次出國,需使

用台灣護照。

如果孩童持美國護照入境，又沒有辦理定居或依親，導致簽證過期的話，離開台灣時，在機場會被罰款，依逾期時間不同，罰金也不同（十八歲以下減半）。

以下為相關規定：

1. 入籍者：可持美國護照入台，不需辦台灣簽證，但需在一個月內，到入出境管理局辦理入籍相關規定，之後再持定居證等相關文件到戶籍單位辦理入籍。不用辦任何台灣簽證，可以直接回台灣再辦入籍，但如果沒有把握回台後，有時間於一個月內跑完所有程序，則最好在美國辦理Vistor Visa，才不會因為一個月的落地簽證過期而有問題。

2. 不入籍者：持美國護照入台，在美辦理Resident Visa，則回台後，不用到外交部，直接可到外事警察單位辦理依親，這樣可以省下四千多元；如果在美國辦的是Vistor Visa入台，則回台後要到外交部更換簽證，才能到外事警察課，這樣一來要多花四千多元。

也就是說：

1. 要入籍，30天內處理→不用辦簽證省USD 100。
2. 要入籍，30天不一定完成→要辦Vistor Visa USD 100或台灣護照＋臨時人字加簽USD 36。
3. 不入籍，要依親，入境15天內辦外僑居留證→要辦Resident Visa USD 100。

Vistor Visa及Resident Visa：都是在台灣駐美代表處申請的。

Vistor Visa是指預計停留天數在180天以下者，通常是觀光、商務、短期工作、會議展覽或研習活動。

Resident Visa是指預計停留天數在180天以上者，通常是聘僱、依親、就學、外籍勞工等。

海外出生新生兒，定居設戶籍，請參閱依入出國及移民法第10條規定辦理。

適用對象：

1.在國外出生，未滿十二歲，持中華民國護照入國，出生時其父或母均原在台設有戶籍者。

2.在國外出生，未滿十二歲，持外國護照入國，出生時其父母均原在台設有戶籍，或非婚生子女出生時母原在台灣地區設有戶籍者。

準備下列文件，向內政部境管局或各服務處申請定居證（需五個工作天，例假日除外）後，再向戶政事務所辦理戶籍登記。

1.申請書乙份，照片乙張。

2.經我駐外使館機構驗證之出生證明正本（正本驗畢退還）及影本。

3.護照正本（驗畢退還）及影本。

4.父母二人三個月內之戶籍謄本（若持中照入境，則僅需父或母一方即可）。

5.健康檢查合格證明（六歲以下兒童免附，但應檢附完整預防接種證明影本備查）。

6.證照工本費四百元，並加附掛號信封乙件。

無戶籍國民除了指未曾在台灣地區設有戶籍之僑居國外國民外，尚包括取得或回復我國國籍而未設有戶籍之國民，已含括因各種原因取得我國國籍而未設戶籍之情形。出生登記依照戶籍法第29條，必須與出生嬰兒有一定關係者始能申請及同法第42條戶政機關得逕為遷出登記。

案例5-4

甲方四人在電視購物頻道購買了乙旅行社的江南行程，但因考慮證件

寄送過程會遺失，故委託在地的丙旅行社代辦台胞證；但因其中一位可能面臨兵役問題，故甲方特別就此問題請教丙旅行社其兵役問題，但得到的回覆是：因為該員當年12月1日才滿十九歲，所以還不需要申辦任何證明文件，但若當年12月1日後要出境，就得到兵役課申辦相關證明文件了，因茲事體大，故向丙旅行社多次確認，得到的都是肯定且一樣的答案。

　　該行程為桃園出發，所以甲方前一晚就先搭高鐵北上，並投宿旅館，但隔天到機場集合時，卻無法出境，原因為只要年滿十八歲，就要到兵役課申辦相關文件才可以出境，而非丙旅行社所言滿十九歲才須要到兵役課申辦相關文件，導致甲方一人無法出境，落寞地從桃園回高雄。

　　甲方事後認為丙旅行社把責任推得一乾二淨，要甲方去找乙旅行社賠償，但甲方認為無法出境的證件出了問題，是委由丙旅行社辦理，丙旅行社應該為他們的不專業負責。

 解析：

一、申辦護照之注意事項（資料來源：外交部）

　　出國旅行前應先確認護照至少有六個月以上的效期。

(一)申請地點

　　1.外交部領事事務局

　　　台北市濟南路一段2-2號三樓　02-23432888

　　2.外交部中部辦事處

　　　台中市黎明路二段503號一樓　04-22510799

　　3.外交部南部辦事處

　　　高雄市成功一路436號二樓　07-2110704

　　4.外交部東部辦事處

　　　花蓮市中山路371號六樓　038-331041

(二)收件時間

　　星期一至星期五早上8:30至下午5:00。

(三)工作天數（自繳費之次半日起算）

一般件為4個工作天；遭失補發為5個工作天。

(四)應備文件

1.普通護照申請書乙份。

2.國民身分證。

3.最近六個月內所拍攝之彩色半身、正面、脫帽、五官清晰、白色背景之兩吋照片一式兩張，一張黏貼，另一張浮貼於申請書。照片規格與94年內政部全面換發之國民身分證照片規格相同，照片不得修改且不得使用合成照片。

4.十四歲以下未請領身分證者（年滿十四歲，應請領國民身分證），繳驗戶口名簿正本，並附繳影本乙份或最近三個月內辦理之戶籍謄本。

5.未成年人（未滿二十歲，已婚者除外）申請護照應先經父或母或監護人在申請書背面簽名表示同意，並黏貼簽名人身分證影本。倘父母離婚，父或母請提供具有監護權之證明文件及身分證正本。

6.男子（年滿十六歲之當年1月1日起之屆滿三十六歲之當年12月31日止）及國軍人員，請持相關兵役證件（已服完兵役、正服役中或免服兵役證明文件正本）先送國防部或內政部派駐領事事務局櫃檯（尚未服兵役者免持證件）在護照申請書上加蓋兵役戳記。

7.請繳交尚有效期之舊護照。

8.護照規費新臺幣一千二百元（依最新公告費用為準）。

(五)其他應注意事項

1.持照人更改中文姓名、國民身分證統一編號等項目，不得申請或加簽修正，應申請換發新護照。

2.申請換發新照須沿用舊護照外文姓名：外文姓名非中文姓名譯音或為特殊姓名者，須繳交舊護照或足資證明之文件，更改外文姓名者應將原有外文姓名列為中文別名，其已有外文別名者，得以加簽辦理。

3.原則上護照剩餘效期不足一年者，始可申請換照。

4.申請人未能親自申請，可委任親屬或所屬同一機關、團體、學校之人員代為申請（受委任人須攜帶身分證及親屬關係證明或服務機關相關證件），並填寫申請書背面之委任書，及黏貼受委任人身分證影本。

二、役男出境限制

本案之爭端在於年滿十八歲之「翌年」之認知，而國內旅行社在經辦旅遊業務時，發生因役男出境規定不清所導致之糾紛，常常發生。

按役男出境處理辦法（100.07.30）：

第2條

年滿十八歲之翌年一月一日起至屆滿三十六歲之年十二月三十一日止，尚未履行兵役義務之役齡男子（以下簡稱役男）申請出境，依本辦法及入出境相關法令辦理。

第4條

役男申請出境應經核准，其限制如下：

一、在學役男修讀國內大學與國外大學合作授予學士、碩士或博士學位之課程申請出境者，最長不得逾二年；其核准出境就學，依每一學程為之，且返國期限截止日，不得逾國內在學緩徵年限。

二、代表我國參加國際數理學科（不含亞洲物理、亞太數學及國際國中生科學）奧林匹亞競賽或美國國際科技展覽獲得金牌獎或一等獎，經教育部推薦出國留學者，得依其出國留學期限之規定辦理；其就學年齡不得逾三十歲。

三、在學役男因奉派或推薦出國研究、進修、表演、比賽、訪問、受訓或實習等原因申請出境者，最長不得逾一年，且返國期限截止日，不得逾國內在學緩徵年限；其以研究、進修之原因申請出境者，每一學程以二次為限。

四、未在學役男因奉派或推薦代表國家出國表演或比賽等原因申請
出境者,最長不得逾六個月。

五、役男取得經驗證之國外大專校院入學許可者,其出境就學不得
逾十九歲徵兵及齡之年十二月三十一日。赴香港或澳門就學役
男,準用之。

六、役男取得經驗證之教育部所採認大陸地區大學校院正式學歷學
校及科系入學許可者,其出境就學不得逾十九歲徵兵及齡之年
十二月三十一日。

七、因前六款以外原因經核准出境者,每次不得逾四個月。

役男申請進入大陸地區者,準用前項第一款至第四款及第七款規定
辦理。

但前項第一款、第二款之準用,以就讀教育部所採認之大陸地區大
學校院正式學歷學校及科系者為限。

第7條

第四條第一項第一款及第三款在學役男申請出境,由其國內就讀學
校造冊,並以公文檢附相關證明,向戶籍地直轄市、縣(市)政府申請核
准。第四條第一項第二款經教育部推薦出國留學役男申請出境,由其自
行檢附相關證明,向戶籍地直轄市、縣(市)政府申請核准。第四條第
一項第四款未在學役男申請出境,由其自行檢附相關證明,向戶籍地鄉
(鎮、市、區)公所申請核准。

但2011年12月30日,政府宣布對於國內兵役規定將有重大變革,民
國83年1月1日以後出生的役男將免服現行一年役期,自民國102年起轉為
接受四個月軍事訓練,因此,未來法規的修正,旅行社業者及消費者仍需
密切注意。

三、責任歸屬

本案中,甲方自行委託丙方辦理證照,其責任歸屬應屬丙方未盡到
依其專業辦妥護照之責的委任關係,甲方應向丙方求償;但最後卻因此

無法參加乙方之行程，對於甲乙雙方而言，雖應以旅遊契約第27條規定（出發前旅客任意解除契約），屬於甲方無法履約之事由，甲方則要賠償乙方旅遊費用百分之一百。但丙旅行社在出發前，亦應按旅遊契約第13條規定（代辦簽證、洽購機票）：「如確定所組團體能成行，乙方即應負責為甲方申辦護照及依旅程所需之簽證，並代訂妥機位及旅館。乙方應於預定出發七日前，或於舉行出國說明會時，將甲方之護照、簽證、機票、機位、旅館及其他必要事項向甲方報告，並以書面行程表確認之。乙方怠於履行上述義務時，甲方得拒絕參加旅遊並解除契約，乙方即應退還甲方所繳之所有費用。」盡到審慎檢討證照之責，亦即無法完全免責。

關於役男出境與國外就學
一、役男之定義
(一)男子年滿十八歲之翌年1月1日起役，至屆滿三十六歲之年12月31日除役，稱為役齡男子。但軍官、士官除役年齡，不在此限。
(二)男子年滿十五歲之翌年1月1日起，至屆滿十八歲之年12月31日止，稱為接近役齡男子。
（兵役法第3條）
二、役男出境須經申請核准
(一)役齡男子尚未履行兵役義務者之出境應經核准。
（兵役法施行法第48條第一項、役男出境處理辦法第4條第一項）
(二)接近役齡男子之出境不需申請核准。惟接近役齡男子首次出境，應於其護照末頁核蓋「尚未履行兵役義務」戳記。前項護照應加蓋之戳記，各相關單位若發現其未註記者，應請其至外交部領事事務局補蓋。
（接近役齡男子出境審查作業規定第三點、第四點）
三、役男出境之項目及其限制
(一)在學役男修讀國內大學與國外大學合作授予學士、碩士或博士學位之課程申請出境者，最長不得逾二年；其核准出境就學，依每一學程為之，且返國期限截止口，不得逾國內在學緩徵年限。其申請方式，由其國內就讀學校造冊，並以公文檢附相關證明，向戶籍地直轄市、縣（市）政府申請核准。
(二)代表我國參加國際數理學科（不含亞洲物理、亞太數學及國際國中生科學）奧林匹亞競賽或美國國際科技展覽獲得金牌獎或一等獎，經教育部推薦出國留學者，得依其出國留學期限之規定辦理；其就學年齡不得逾三十歲。其申請方式，經教育部推薦出國留學役男申請出境，由其自行檢附相關證明，向戶籍地直轄市、縣（市）政府申請核准。

(三)在學役男因奉派或推薦出國研究、進修、表演、比賽、訪問、受訓或實習等原因申請出境者，最長不得逾一年，且返國期限截止日，不得逾國內在學緩徵年限；其以研究、進修之原因申請出境者，每一學程以二次為限。其申請方式，由其國內就讀學校造冊，並以公文檢附相關證明，向戶籍地直轄市、縣（市）政府申請核准。

(四)未在學役男因奉派或推薦代表國家出國表演或比賽等原因申請出境者，最長不得逾六個月。其申請方式，由其自行檢附護照及相關證明，向戶籍地鄉（鎮、市、區）公所申請核准。

(五)因前四款以外原因經核准出境者，每次不得逾四個月（實務上稱為「觀光名義短期出境」）。其申請方式，由其自行檢附護照及身分證，向戶籍地鄉（鎮、市、區）公所申請核准。但二十歲以上在學緩徵役男，得向入出國及移民署申請核准。

(六)役男申請進入大陸地區者，準用前項（第三款至第五款）規定辦理。
（役男出境處理辦法第4條、第7條第一項、第二項）

四、役齡前出境在國外就學役男申請再出境

(一)目前我國尚未開放役男出國留學。凡具役齡男子身分（十九歲之年1月1日以後）欲出國就學者，依現行兵役法令規定，應於履行兵役義務後始得出國留學。

(二)必須於役齡前（十八歲之年12月31日以前）出境就學（所謂「就學」：指出境至國外後有在學之事實）。

(三)役齡前入境及出境不用申請核准，只須持憑護照返國、出國，不受任何限制；屆役齡後（十九歲之年1月1日以後）申請再出境，如無符合規定之國外高中以上正式學歷學校在學證明，即不能依法向入出國及移民署申請再出境繼續就學。

(四)役齡前出境國外就學役男，在學期間返國後申請再出境，必須持憑經驗證之國外學校修習高中以上正式學歷課程在學證明及護照正本，向內政部入出國及移民署各縣市服務站申辦；所提憑之在學證明須受就學學歷及最高年齡之限制，即大學至二十四歲，研究所碩士班至二十七歲，博士班至三十歲，均計算至當年12月31日止。

(五)役齡前出境國外就學役男，在學期間並不辦理緩徵。返臺探親或渡假，在國內停留期間，每次不得逾二個月；如國外就讀學校尚在連續假期間，得檢附經驗證之連續假期期間證明，向入出國及移民署各縣市服務站辦理延期出境二個月（即單次國內停留期間最長可達四個月）。
（兵役法施行法第48條第二項、役男出境處理辦法第5條）

資料來源：內政部入出國及移民署。

人到機場出不了國 旅行社判賠
滿十二歲未辦身分證 被拒登機

　　某大學張姓教授去年參加XX旅行社「關島六日遊」，繳交全家四人團費共新臺幣十四萬二千元，沒想到，旅行社事前未告知年滿十二歲小孩需辦身分證，出國時，張的小孩沒有身分證無法登機，全家出遊行程因而取消；台北地院審理後認為旅行社未盡告知義務，昨天判決XX旅行社敗訴，需賠償二十八萬四千元。至於張某請求三倍的懲罰性賠償，法院認為旅行社非故意不告知，不需給付。

　　家住新竹的張某表示，去年6月與家人欲利用暑假前往國外旅遊，上網報名XX旅行社的關島旅遊團，簽約時旅行社行前說明書內僅註明「關島入境成人帶護照及身分證，孩童（十二歲以下）攜帶戶口名簿」，沒有告知十二歲到二十歲的未成年人需要帶什麼證明文件；他向旅行社詢問時，對方回覆「有身分證帶身分證，沒有身分證帶戶口名簿」，未明確告知滿十二歲小孩需辦身分證。

　　出發當天，張的十二歲小孩在機場被航空公司以沒有辦身分證為由，拒絕登機，因小孩年紀尚小，不可能留他獨自返家，全家一起出國旅遊計畫因而泡湯；張事後向法院要求XX旅行社依約退還團費及賠償違約金，並依消保法，請求旅遊團費三倍的懲罰性賠償金，總計求償七十一萬元。

　　XX旅行社指出，依據去年7月關島的「中華民國國民入境免簽證專案」規定，我國年滿十二歲的國民入境關島，除了攜帶護照外尚須提供身分證正本，相關規定公布在關島觀光局台灣官網中，張對於同行子女應攜帶的證明文件如有疑義，可上網站查閱並詢問，旅行社並沒有刻意提供不正確資訊，導致他們一家取消旅遊行程。

　　北院審理認為，去年7月16日，XX旅行社的團員就曾發生十五歲旅客因未攜帶身分證無法登機前往關島的情況，但旅行社事後未立即通知其他參加關島行程旅客注意，因此造成張某在7月19日全家旅遊無法成行，XX旅行社應負責賠償違約金、團費二十八萬四千元；但旅行社並非故意未告知，只是欠缺注意怠於通知，所以不需給付懲罰性賠償金四十二萬六千元。

資料來源：《中國時報》，2012年2月14日。

歷屆試題

1.下列那一國家,給予我國國民可停留90天之入國免簽證?

(A)日本　(B)韓國　(C)新加坡　(D)美國　　　【98年/華領隊二】

答案:A

2.在台灣設有戶籍者(即護照上有持照人之身分證統一編號),到日本觀光,
適用免簽證措施,每次至多可停留幾天?

(A)30　(B)60　(C)90　(D)180　　　【99年/外領隊二】

答案:C

3.旅客帶著一歲八個月大的嬰兒搭機,由我國高雄到美國舊金山,請問下列有
關嬰兒票之規定,何者正確?

(A)不託運行李,則免費　(B)兩歲以下完全免費　(C)如果不占位置,則免費
(D)付全票10%的飛機票價　　　【101年/華外領隊一】

答案:D

4.護照效期屆滿,應如何處理始能持用?

(A)申請延期　(B)申請加簽　(C)重新申請　(D)同時出示外國護照

【98年/華領隊二】

答案:C

5.依護照條例規定,有下列何種情形時,得申請換發護照?

(A)護照製作有瑕疵　(B)所持護照非屬現行最新式樣　(C)持照人已依法更改
中文姓名　(D)護照汙損不堪使用　　　【98年/華領隊二】

答案:B

6.母親與2歲以下子女,可否合領一本護照?

(A)應合領　(B)因特殊理由可合領　(C)經主管機關核准可合領　(D)不得合
領　　　【98年/華領隊二】

答案:D

7.護照汙損不堪使用，申請換發護照，於下列何種情形時，可換發3年效期護
照？

(A)所餘效期未滿3年　(B)所餘效期3年以上　(C)所餘效期6年以上　(D)不論
所餘效期多久　　　　　　　　　　　　　　　　【98年／華領隊二】

答案：A

8.持照人在何種情形下，其護照會被扣留？

(A)經行政機關依法律限制出國，申請換發護照或加簽時　(B)依法律受禁止
出國處分，於證照查驗時　(C)父母對子女監護權之行使有爭議時　(D)通緝
犯被逮捕時　　　　　　　　　　　　　　　　　【98年／華領隊二】

答案：A

9.護照之空白內頁不足時，申請加頁，以幾次為限？

(A)1次　(B)2次　(C)3次　(D)4次　　　　　　【98年／華領隊二】

答案：B

10.護照中文姓名之規定，下列何者正確？

(A)以1個為限　(B)可以加列別名　(C)加列別名以1個為限　(D)已婚婦
女，其戶籍資料未冠夫姓者，得申請加冠　　　【98年／華領隊二】

答案：A

11.中華民國護照之效期，最長為幾年？

(A)3年　(B)5年　(C)10年　(D)永久有效　　　【98年／外領隊二】

答案：C

12.依護照條例規定，有下列何種情形時，應申請換發護照？

(A)持照人取得或變更國民身分證統一編號　(B)護照所餘效期不足一年
(C)持照人認有必要並經主管機關同意者　(D)所持護照非屬現行最新式樣

【98年／外領隊二】

答案：A

13.外交部領事事務局公告，在國內申請護照，受理後四個工作天核發。某甲
於送件翌日要求速件處理，應繳付新臺幣多少元之速件處理費？

(A)300元　(B)600元　(C)900元　(D)1,200元　　　【98年／外領隊二】

答案：C

14.護照在下列何種情形下，原核發護照之處分應予廢止，並註銷其護照？

(A)申請之護照自核發之日起三個月未經領取者　(B)不法取得　(C)冒用
(D)變造　　　　　　　　　　　　　　　　　　　【98年／外領隊二】

答案：A

15.有戶籍國民出國，應備何種證件經查驗後出國？

(A)有效護照及出國許可　(B)有效出國許可及出國登記表　(C)有效護照及
登機證　(D)有效出國許可及登機證　　　　　　　【99年／外領隊二】

答案：C

16.普通護照的效期，以幾年為限？

(A)3年　(B)5年　(C)10年　(D)永久有效　　　　【99年／外領隊二】

答案：C

17.未在學役男出國觀光，應向何單位申請核准？

(A)內政部入出國及移民署　(B)內政部役政署　(C)交通部觀光局　(D)戶籍
地鄉（鎮、市、區）公所　　　　　　　　　　　【98年／華領隊二】

答案：D

18.某甲民國72年出生，在我國原有戶籍具僑民身分之役齡男子，自返回國內
之翌日起，屆滿1年時，應依法辦理徵兵處理。其屆滿1年之計算方式為
何？

(A)居住逾4個月達3次　(B)就居住逾4個月之次數，累積滿1年　(C)曾有2
年，每年累積居住逾183日　(D)連續2年，每年累積居住逾183日

【98年／華領隊二】

答案：A

19.役男出境後，護照效期屆滿不符換發護照之規定者，駐外館處得發給多久
效期之護照，以供持憑返國？

(A)1個月　(B)3個月　(C)6個月　(D)1年　　　　【98年／外領隊二】

答案：D

20.具僑民役男身分者，護照末頁加蓋何種戳記？

(A)持照人出國應經核准　(B)尚未履行兵役義務　(C)持照人出國應經核准及尚未履行兵役義務　(D)應履行兵役義務　【98年／外領隊二】

答案：A

21.役齡前出境符合在國外就學之役男返國，向何單位申請再出境？

(A)內政部入出國及移民署　(B)內政部役政署　(C)戶籍地市、縣（市）政府　(D)戶籍地鄉（鎮、市、區）公所　【98年／外領隊二】

答案：A

22.在國內之接近役齡男子及役男護照效期以多少年為限？

(A)10年　(B)5年　(C)3年　(D)2年　【99年／外領隊二】

答案：C

23.役齡男子尚未履行兵役義務者申請出境觀光，經核准出境者，其限制為何？

(A)每年1次，每次不得逾2個月　(B)每年2次，每次不得逾1個月　(C)每年3次，每次不得逾1個月　(D)不限次數，每次不得逾2個月

【99年／外領隊二】

答案：D

24.在學役男因奉派或推薦出國研究、進修、表演或比賽等原因申請出境者，其在國外停留之時間最長不得逾：(A)2個月　(B)3個月　(C)6個月　(D)1年　【99年／外領隊二】

答案：D

25.在國內之接近役齡男子及役男，其護照效期為多久？

(A)1年　(B)3年　(C)5年　(D)10年　【99年／華領隊二】

答案：B

26.役男申請出國觀光，每次出境不得逾幾個月？

(A)1　(B)2　(C)3　(D)4　【99年／華領隊二】

答案：B

27.役男出境觀光，逾規定期限返國者如何處理？

(A)不予受理當年出境之申請　(B)不予受理次年出境之申請　(C)不予受理當年及次年出境之申請　(D)徵集服役前不准再出境觀光

【99年／華領隊二】

答案：C

28.男子年滿18歲之翌年1月1日起役，至屆滿幾歲之年12月31日除役，稱為役齡男子？

(A)28歲　(B)30歲　(C)36歲　(D)40歲　【99年／華導遊二】

答案：C

29.役男經核准出境後，意圖避免常備兵現役之徵集，屆期未歸，經催告仍未返國者，處多久以下有期徒刑？

(A)6個月　(B)1年　(C)3年　(D)5年　【100年／華導遊二】

答案：D

30.依規定具下列何種身分人員之護照末頁，不加蓋「持照人出國應經核准」戳記？

(A)國軍人員　(B)替代役役男　(C)役男　(D)接近役齡男子

【101年／外領隊二】

答案：D

31.依規定役男出境逾規定期限返國者，不予受理其那一年度出境之申請？

(A)當年　(B)當年及次年　(C)3年內　(D)5年內　【101年／外領隊二】

答案：B

32.役齡前出境，於19歲徵兵及齡之年12月31日前在國外就學之役男（俗稱小留學生）；其返國在國內停留期間，依規定每次不得逾幾個月？

(A)2　(B)3　(C)4　(D)5　【101年／外領隊二】

答案：A

Chapter

6

旅遊糾紛與危機處理
——領隊導遊服務篇

領隊導遊服務問題

歷屆試題

 領隊導遊服務問題

　　領隊導遊服務包含強索小費、強行推銷自費活動、帶領購物。

本節相關法規

國外旅遊定型化契約第23條（旅程內容之實現及例外）

　　旅程中之餐宿、交通、旅程、觀光點及遊覽項目等，應依本契約所訂等級與內容辦理，甲方不得要求變更，但乙方同意甲方之要求而變更者，不在此限，惟其所增加之費用應由甲方負擔。除非有本契約第二十八條或第三十一條之情事，乙方不得以任何名義或理由變更旅遊內容，乙方未依本契約所訂等級辦理餐宿、交通旅程或遊覽項目等事宜時，甲方得請求乙方賠償差額二倍之違約金。

國外旅遊定型化契約第17條（領隊）

　　乙方應指派領有領隊執業證之領隊。

　　甲方因乙方違反前項規定，而遭受損害者，得請求乙方賠償。

　　領隊應帶領甲方出國旅遊，並為甲方辦理出入國境手續、交通、食宿、遊覽及其他完成旅遊所須之往返全程隨團服務。

發展觀光條例第59條

　　未依第三十二條規定取得執業證而執行導遊人員或領隊人員業務者，處新臺幣一萬元以上五萬元以下罰鍰，並禁止其執業。

國外旅遊定型化契約第32條（國外購物）

　　為顧及旅客之購物方便，乙方如安排甲方購買禮品時，應於本契約第三條所列行程中預先載明，所購物品有貨價與品質不相當或瑕疵時，甲方得於受領所購物品後一個月內請求乙方協助處理。

　　乙方不得以任何理由或名義要求甲方代為攜帶物品返國。

民法第514-11條（旅遊營業人協助旅客處理購物瑕疵）

旅遊營業人安排旅客在特定場所購物，其所購物品有瑕疵者，旅客得於受領所購物品後一個月內，請求旅遊營業人協助其處理。

案例6-1

甲方參加乙方承辦於2月26日出發之印尼巴里島五日團。甲方申訴以下事項：

1. 領隊一路開黃腔，全不顧車上女旅客的感受。
2. 房間安排不當，不知甲方是夫妻、情侶，竟全程安排兩張小床。
3. 行程上說明所住villa是五星級，且四人一房，結果變成八人一房，且房間髒亂、破舊，絲毫無品質可言。
4. 為了推自費行程，行程擅自調動，壓縮遊覽時間，影響旅客權益。

解析：

一、房間問題

依旅遊契約第23條規定，「乙方未依本契約所訂等級辦理餐宿、交通旅程或遊覽項目等事宜時，甲方得請求乙方賠償差額二倍之違約金。」本案行程表上標示為四人一棟卻改為八人一棟，顯然與事前約定不符。並且，民法第514-6條規定，「旅遊營業人提供旅遊服務，應使其具備通常之價值及約定之品質。」第514-7條也規定，「旅遊服務不具備前條之價值或品質者，旅客得請求旅遊營業人改善之。旅遊營業人不為改善或不能改善時，旅客得請求減少費用。其有難於達預期目的之情形者，並得終止契約。因可歸責於旅遊營業人之事由致旅遊服務不具備前條之價值或品質者，旅客除請求減少費用或並終止契約外，並得請求損害賠償。旅客依前二項規定終止契約時，旅遊營業人應將旅客送回原出發地。其所生

之費用，由旅遊營業人負擔。」因此，旅行社應有義務改善，若皆無作為，旅客第一步驟可要求改善，第二步驟可要求退費，最後甚至可要求終止契約回台。

房間一大床或兩小床的問題，旅行社於出發前即可與local旅行社確定當地旅館之房型，若事先真無法確認，領隊亦應於入住旅館後，進行例行性巡房時，即時處理。

二、領隊應謹言慎行

對於異性應有所適當的距離，免得徒增困擾；領隊並應儘量避免安排自己親人與一般旅客同團，以免旅客感覺遭到不同待遇。

案例6-2

甲方參加乙方承辦於2月2日出發之德瑞十日遊。行程中，領隊帶往購買勞力士手錶。甲方詢問領隊，在此購買會比台灣購買便宜？領隊回答說，會便宜兩成且有退稅6%，甲方遂挑選一只喜歡的錶購買回家。回國後，甲方在網站上找到一只一樣的錶款，卻發覺價錢和在瑞士買的價錢差不多，認為既無較便宜，何必在國外買，也不一定非買不可。甲方認為受領隊利誘誤導，要求退還，但乙方告知無法退還。

解析：

一、旅行業帶領購物之規定

依旅遊契約第32條（國外購物）規定，「為顧及旅客之購物方便，乙方如安排甲方購買禮品時，應於本契約第3條所列行程中預先載明，所購物品有貨價與品質不相當或瑕疵時，甲方得於受領所購物品後一個月內請求乙方協助處理。乙方不得以任何理由或名義要求甲方代為攜帶物品返國。」及民法第514-11條（旅遊營業人協助旅客處理購物瑕疵）規定，

「旅遊營業人安排旅客在特定場所購物，其所購物品有瑕疵者，旅客得於受領所購物品後一個月內，請求旅遊營業人協助其處理。」

二、退稅規定

各國關於購物退稅方式不盡相同，以本案為例，歐洲購物辦理退稅的方法如下：

(一)歐洲購物辦理退稅的方法

1.付款時，請出示護照，由售貨員在發票上註記購物者的姓名和地址，並開據退稅表格，該表格和發票及所購物品請置於隨身行李，方便離境時檢查。

2.離境通關時將購買的物品，發票及退稅表格一併交由海關管員查核登記後，退稅表格務必再寄回原購買商店。

以法國購物退稅為例：

目前法國大部分商店多可辦理退稅，只要於同一家商店購物且為單張帳單，超過175～200歐元以上（含消費稅價格）即可向店家索取退稅單，享退稅服務。不過建議在消費前先問該店家是否有無退稅機制比較妥當。

假設該趟行程會走歐洲多國，可在最後要出境的國家（限歐盟國），再一併辦理退稅。

此為歐洲最多商家使用的退稅單標示

(二)如何辦理退稅

憑購物單據及護照跟店家拿退稅單，填妥資料後可選擇當場現金退稅或是在機場的銀行辦理退稅（機場退稅分為領現金或退回信用卡兩種）。

其步驟如下：

1.購物：在標有「全球退稅集團」（Global Refund Tax Free）標識的地方購物，並索取退稅單（Tax Refund cheque）。

2.通過海關：在離境時，需向海關出示所購商品、收據、護照、機票或登機證，還有加蓋「全球退稅集團」退稅章的退稅單，查驗過後海關會蓋章。

3.退稅：將上述退稅單寄回「全球退稅集團」（「全球退稅集團」有多種退款方式供您選擇。可以選擇退回信用卡帳戶或親自去距離最近的「全球退稅集團」的辦事處申請現金退稅）。

多數商品購買時需支付16.38%的消費稅。特殊商品例外，例如書籍僅需5.21%的購物稅，古董也有特別的稅率。作為非歐盟居民的旅行者，如果同一天在一家商店購物超過175.01歐元，並攜帶商品離境帶回貴國，將有權要求退還消費稅。

旅客攜帶所購商品離境的時間必須在含購物當月三個月以內，退稅單必須在購物六個月內寄回。例：旅客在6月6日購買商品，攜商品離境的有效期不得超過9月30日，退稅單的返回期最晚不得晚於12月6日。扣除必要手續費後，實際可拿回的退稅金額，一般為購物總額的12%～13%。（資料來源：法國旅遊發展署）

三、誠信原則

本案中，雖甲方購買之手錶並非瑕疵品，但由於目前網路資訊流通便利，領隊應秉持誠信原則，儘量避免為促成交易，給予旅客錯誤訊息，否則依常理判斷，旅客購買後回台，應亦無可避免地會再次詢價，如此將更易造成糾紛。本案中，甲方認為受領隊利誘誤導，亦需有具體事證，否則若僅是旅客主觀認定，雙方仍無法取得共識。

案例6-3

　　甲方參加乙方承辦之巴里島春節團體旅遊，於1月21日完成報名，並於1月23日刷卡支付所有團費。此時乙方公司網站動態已顯示結團，人數為三十人，甲方因此認為乙方應已完成所有住宿、餐廳、交通運輸之訂位處理（兩晚五星級飯店、兩晚VILLA）！

　　回國後，甲方質疑以下問題：

一、旅館部分

　　甲方於巴里島時，發現乙方因訂不到原訂之兩晚五星級飯店，所以改定VILLA替代之，但同團有團員五人卻於2月1日才報名該行程，其住宿竟為原訂之兩晚五星飯店、兩晚VILLA，甲方質疑為何同一團體，一樣行程卻分別住兩個不同的飯店，且相距四十五至五十分鐘的車程，每天需浪費很多時間在接送上；並認為乙方未事先告知，隱瞞事實併團，造成甲方權益受損，及違反團體旅遊契約書第35條誠信原則。

　　甲方認為春節旅遊團費為平日兩倍，可是自始至終卻看不到品質，第一天所住的VILLA晚上還會漏水，經過反應維修還是會漏水，團員要求換房，導遊說沒有房間可以換，另該VILLA之早餐量少吃不飽，想多加兩個荷包蛋還要收費新臺幣一百元！

二、領隊素質

　　該團第一天發生行李延誤，甲方質詢領隊為何不馬上帶甲方去買衣物？多次反應，均無結果，反而堅持繼續其行程，直到晚上回飯店前，才帶甲方去超市購買「日常用品」，甲方質疑難道旅行社領隊及當地導遊不知理賠規定，以致甲方損失請求信用卡及平安保險行李理賠之權益，進而隔日泛舟玩水行程，部分團員因無衣物更換被迫放棄該行程。

　　甲方並質疑該團領隊，疑似無領隊執照，致使所遇之狀況皆不知如何處理，一切處理及相關權益詢問大部分皆由甲方自行打電話回台灣聯絡；甲方認為乙方違反團體旅遊契約書中第17條（領隊）之規定。

225

三、車輛安排

　　行程第三天早上，導遊未說明原因，擅自更換交通車（原中型車改為小型車），車上不僅座位小，還充滿柴油味，刺鼻難受，又不能開冷氣，只能打開車頂氣窗，真的熱死人！多次反應換車，導遊置之不理，我行我素，在第四天時車子多次拋錨，晚上還壞在偏僻路邊，幾經波折，臨時協調其他車子載甲方回飯店，但導遊卻在回飯店途中，半路落跑，置團員生命安全於不顧。

四、餐廳部分

　　在餐廳部分，甲方認為，行程中餐廳之訂席理應於出團前就訂妥。但是卻擅自更換菜色，把敦煌海鮮餐廳（高價）加龍蝦改為較差的亞洲餐廳合菜。火鍋餐廳菜色奇差，還有白帶魚，試問白帶魚可以當火鍋料嗎？荷蘭風味餐二十道菜及湯全部都是冷的，難道領隊及導遊不知這風味餐是需在鐵盤下加熱嗎？

 解析：

一、旅館部分、餐及車輛安排部分

　　依旅遊契約第23條規定，「乙方未依本契約所訂等級辦理餐宿、交通旅程或遊覽項目等事宜時，甲方得請求乙方賠償差額二倍之違約金。」實務上之操作，旅行社確實常有變更旅館之情事發生，雖旅行社常會以更換同等級飯店向旅客解釋，但實際上，同等級旅館仍存在有價差之情形，乙方仍需負擔賠償之責。而旅館房間有瑕疵，領隊應即時處理，但若真無房間可換，亦應要求旅館有所回應，依民法第514-6條規定，「旅遊營業人提供旅遊服務，應使其具備通常之價值及約定之品質。」及第514-7條，「旅遊服務不具備前條之價值或品質者，旅客得請求旅遊營業人改善之。旅遊營業人不為改善或不能改善時，旅客得請求減少費用。其有難於達預期目的之情形者，並得終止契約。因可歸責於旅遊營業人之事由致旅遊服務不具備前條之價值或品質者，旅客除請求減少費用或並終止

契約外，並得請求損害賠償。旅客依前二項規定終止契約時，旅遊營業人應將旅客送回原出發地。其所生之費用，由旅遊營業人負擔。」因此，旅館房間漏水，顯然非通常之價值及約定之品質，旅行社並非全然無責。

而餐的安排亦是如此，若與原行程表安排之餐食不同，按旅遊契約第23條規定，乙方亦有賠償之責；車輛之安排方面，雖目前的法規上並無旅遊團人數需與車輛大小配合之規定，但依民法第514-6條規定，乙方仍需注意其旅遊品質，且巴里島為著名之國際觀光旅遊景點，車輛等級的安排應具相當之水準。

二、時間浪費

因同團旅客安排不同住宿地點，造成需多花費時間接送，由於此情形非常態安排之旅遊團體操作，依旅遊契約第25條（延誤行程之損害賠償）規定，及民法第514-8條（旅遊時間浪費之求償）規定，因此，造成旅客時間的浪費，業者應依法賠償。並且，車輛的問題，依旅遊契約第21條（國外旅行業責任歸屬），「乙方委託國外旅行業安排旅遊活動，因國外旅行業有違反本契約或其他不法情事，致甲方受損害時，乙方應與自己之違約或不法行為負同一責任。」仍屬台灣旅行社業者的責任。

三、惡意遺棄

領隊帶團時需特別注意，按旅遊契約第26條（惡意棄置旅客於國外）規定，「乙方於旅遊活動開始後，因故意或重大過失，將甲方棄置或留滯國外不顧時，應負擔甲方於被棄置或留滯期間所支出與本旅遊契約所訂同等級之食宿、返國交通費用或其他必要費用，並賠償甲方全部旅遊費用之五倍違約金。」也許領隊可能因為公、私事暫時離團，但若未交待清楚，很可能遭控訴為惡意遺棄，領隊執行業務時不可不小心。

四、行李問題

(一)當發生行李遺失時

1.立即向機場「Lost & Found」（失物招領辦公室）申報遺失。

2.辦事人員會替旅客填寫「行李意外報告」，內容包括飛行路線、所

攜帶的行李數量,並拿出各種行李的圖片供旅客指認,且將資料輸入電腦,透過國際性協尋行李網路,找出行李遺失的站名。

3.超過三週若尚未尋回,則由最後一站的航空公司負責賠償事宜。且根據航空公司的「終站賠償法則」,多次轉機的旅客,也由搭乘終站的航空公司負責理賠。

4.而賠償的額度,根據國際航空協會規定:「託運行李之賠償限額約為每磅美金9元7分(每公斤美金20元,德航為每公斤53.5馬克),隨身行李之賠償限額為每位旅客美金400元。對全部旅程均在美國境內各點之間者,相關法令規定航空公司之賠償限額,每位旅客不得低於美金1,250元。若干種類之物品不得申報超額價值。」

若無法將貴重物件託運,可於check in櫃檯申報,辦理「報值行李」的手續,以長榮航空為例,所需的費用(excess valuation charge)為申報價值的0.5%(申報價值及賠償上限為美金2,500元),若所要託運的行李物件價值超過美金2,500元,可於機場的產物保險公司櫃檯另行投保。

除了在華沙或蒙特利爾公約界定的國際運輸中運送的託運行李或非託運行李外,如乘客託運之行李內含有受行李運輸一般條款所禁止盛載之物品,而該等物品導致託運行李內的物件有任何丟失、損害或延誤,航空公司在任何情況下均無須承擔責任,包括但不限於在乘客託運行李內的易碎或易毀消的物品、鑰匙、藝術品、相機、金錢、珠寶、貴金屬、銀器、醫藥、藥物、危險物品、商業物品、不正常大小的物品、可流轉文件、證券,或其他貴重物品、商業文件、樣品或護照及其他身分證明文件。

(二)旅客亦可自行投保旅遊不便險

以花旗(台灣)銀行為例,內容如下:

1	全球購物保障	無論於中華民國境內或境外地區,被保險人簽付購買之物品於簽帳日起三十日內,因發生強盜、搶奪、竊盜、意外毀損或意外遺失所致之損失,本公司於扣除自負額後予以賠付。但現金、簽帳卡、金塊寶石、機車等物品不賠(詳細保險內容以保險契約條款為準)。

	自負額	一、竊盜及意外遺失：為損失金額之50％，但最低為NT$1,000。 二、強盜搶奪及其他意外毀損：NT$1,000。
2	班機延誤費用	被保險人原定搭乘之班機因下列原因而延誤四小時以上致生之膳食、住宿或交通等班機延誤費用，均由本公司予以賠付： 一、被保險人預定搭乘之飛機延誤四小時以上者。 二、被保險人所預定搭乘之飛機班次被取消，於四小時內無其他飛機可供其轉搭者。 三、被保險人所預定搭乘之飛機班次座位因超額訂位而被取消，於四小時內無其他飛機可供其轉搭者。 四、被保險人所預定之轉接班機因前班班機延誤而致失接，於四小時之內無其他飛機可供其轉接者。
3	行李延誤費用	被保險人所搭乘之班機抵達目的地已滿六小時，然仍未領得其已登記通關之隨行行李者，對於被保險人為緊急購買日用必需品之費用及提領行李之交通費用，均由本公司予以賠付。
4	行李遺失費用	被保險人所搭乘之班機抵達目的地已滿二十四小時，然仍未領得其已登記通關之隨行行李者，視為其行李永久遺失。對於被保險人於到達目的地後五日（即一百二十小時）內因緊急需要購買衣物及其他日用必需品之費用，均由本公司予以賠付。
第2、3、4項的各項費用，限以花旗信用卡簽付者，本公司始予以賠付！		
5	交通運輸工具旅行平安險	被保險人於下述期間內，因遭遇意外傷害事故而自事故發生之日起一年內殘廢或死亡時，本公司即給付死亡／殘廢保險金及移靈費用： 一、被保險人搭乘或上下公共運輸工具期間。 二、被保險人搭乘商用客機者，尚包括下述期間： 　1.於飛機原訂起飛前五小時或實際起飛前五小時使用交通工具前往機場期間。 　2.於機場內。 　3.於飛機抵達機場後五小時內，使用交通工具離開機場期間。
6	全程旅行平安險	被保險人於使用以花旗信用卡簽付之交通票證來回期間內，因遭遇意外傷害事故，且自事故發生之日起一年內殘廢或死亡時，本公司即給付死亡／殘廢保險金及移靈費用。但保障期間最長不超過「出發之日起三十日內」。

對於同一意外傷害事故，如已依第5項予以賠付時，第6項即不再賠付。		
7	傷害醫療費用保險	被保險人遭遇意外傷害事故，並自事故發生之日起一年內，經登記合格的醫院或診所治療者，本公司就其醫師認定必需且合理的實際醫療費用，超過社會保險給付部分，給付實支實付醫療保險金。但保障期間最長不超過「出發日起三十日內」。

但需注意的是保障前提為被保險人須於保險期間內以有效之銀行信用卡支付全額公共運輸工具費用或80%以上之旅遊團費。

(三)信用卡理賠行李延誤及遺失

1	凡持Visa卡及Master卡購買機票的旅客，在到達目的地後超過六小時尚未找到行李，持卡人可獲得美金二百五十元刷卡購買日用品，家屬同行者可獲得美金五百元的理賠。
2	超過四十八小時未尋回行李，判定屬於遺失（有些發卡銀行，如泛亞銀行、中國信託只要達二十四小時即可判定行李遺失），金卡持有者有美金一千元，普通卡有美金七百五十元之刷卡額度，作為購買日常貼身用品之用，即使第四十九小時找到行李，依然可以申請理賠，但要持機票、登機證明申請理賠。

(四)行李壓損

1	行李若在貨艙內因擠壓或其他因素而損壞，在行李出口轉盤處或是航空公司設有專設櫃檯，處理行李損壞事項，旅客必須填寫行李破損報告，航空公司會安排專人整修行李，或由旅客自行送修，再將收據寄回航空公司，就能獲得理賠。
2	若毀損的程度到完全無法修理，有些航空公司會理賠一只新皮箱，有些則以一年折舊10%的折舊率，根據行李購買的年份換算現金賠償。
3	根據國際航空協會規定：行李於國際運輸過程中受到損害，應於損害發生七日內以書面向運送人提出申訴。但航空公司表示，最好在機場就反應，否則事後還需要另外填寫一份解釋為何沒立刻發現行李毀損的報告書。

案例6-4

　　甲方欲利用元旦期間出國旅遊，故向乙方詢問香港旅遊行程，乙方告知香港機位很滿且飯店費用很貴，故推薦日本名古屋行程，甲方因而決定改參加乙方12月30日名古屋四日遊。但到日本後，因過年期間很多行程景點及商店都是休息及關閉的，整團旅客事先都不知情，領隊也說回台灣後可向旅行社索賠。另外，有些景點，領隊都只在車上講解，下車後只讓旅客自行逛逛、遊覽，並未隨團親自帶路介紹導覽，讓旅客覺得整趟日本下來，不但無所獲也極為無聊。

 解析：

　　本案可分為旅行社事前作業不夠嚴謹及領隊服務品質的問題：

一、旅行社事前作業

　　旅行業為　專業執行業務之單位，對於旅遊團體欲前往景點，行前應詳加瞭解其開放時間、當地法令限制、當地風俗民情等，以妥善進行行程之安排，本案中，尤以團體進行時間為過年期間，乙方本應特別注意而未注意其景點之開放時間，明顯為乙方之責。若有門票費用，亦應按旅遊契約第23條規定，「乙方未依本契約所訂等級辦理餐宿、交通旅程或遊覽項目等事宜時，甲方得請求乙方賠償差額二倍之違約金。」若該景點無門票費用，旅行社亦有給付不完全之責。

二、領隊服務品質

　　領隊於前述情事發生，未妥善處理，而旅程中又未善盡導覽解說之責，尤以台灣團體至日本線之操作情形為through-guide，亦即由台灣之領隊同時擔任導遊之角色，當地並無再派遣導遊隨團解說，全團旅客只能依賴該領隊瞭解日本當地人文風俗習慣，若領隊無適當進行解說，當然會引起旅客之不滿。若旅客將此不滿反應在小費上，亦無可厚非。

　　領隊的小費問題，也常是旅遊糾紛的主要發生原因，旅行社在旅客行前發給之Hotel list，上面除了載明旅館資料外，還有班機時間、更詳細之行程說明、行前注意事項等，其中即會說明該地區之小費行情，若該旅遊團體進行無太大疑義發生，原則上旅客即按該行情費用給予領隊小費，但若領隊之帶團品質與服務有爭議時，旅客反映在小費的給予上，亦屬合理。但目前旅行社的操作上，有多家旅行社將領隊小費包含在團費中，雖旅客在國外不用再另外準備新臺幣，領隊亦不需費神如何跟旅客索取小費，但若發生雙方不愉快的情形時，回國後的小費問題，如何退或退多少，就較棘手處理。

案例6-5

　　甲方參加由乙旅行社轉給丙旅行社之昆明大里麗江八日遊，申訴以下事項：

1. 第一天當晚抵達昆明，即要收取全程小費八天每天二百五十元，含行李小費共計二千元，通常小費不是最後行程將結束才收嗎？

2. 抵達當地飯店後，領隊只告知旅客自己的房號，說有問題再打電話給領隊，並未至每間查看，當甲方發現問題時打電話過去時已找不到領隊。

3. 於麗江住宿酒店時，領隊自己安排住有陽台的大套房，其他客人則住宿小房間，當此事被其他兩位團員發現後，客人跟領隊據理力爭，領隊才勉為其難跟客人換房間，試問領隊可以這樣嗎？

4. 此領隊居然從未去過此行程，所有問題通通一問三不知，甲方認為小費付得不甘願。

5. 當航空公司班機故障無法起飛時，應該是由領隊為客人爭取權益，但都看不到領隊為旅客做了什麼，反而是團員自己在爭取。

 解析：

一、小費問題

　　旅遊契約第10條（旅遊費用所未涵蓋項目）規定，「第四款，宜給與導遊、司機、領隊之小費。第四款宜給與之小費，乙方應於出發前，說明各觀光地區小費收取狀況及約略金額。」雖無明確規定領隊何時可向旅客收取小費，但於第一天就向旅客收小費，確實容易予人觀感不佳之印象，領隊應儘量避免之。一般而言，通常於行程最後第二天或最後一天收取較適當，但仍依各領隊操作團體之經驗與技巧有所調整。

　　依民法之精神，小費屬贈予行為，民法第406條規定，「稱贈與者，謂當事人約定，一方以自己之財產無償給與他方，他方允受之。」但若旅遊團體之領隊其服務品質實屬不佳，旅客亦可不給領隊小費或酌給即可。

二、在班機延誤部分

　　依現行的航班誤點調處辦法，當國內航線延誤十五分鐘、國際線延誤三十分鐘以上時，僅要求航空公司應向乘客說明原因，並針對不同延誤原因，協助旅客轉機或提供茶水、食宿等免費服務。依民法之契約精神，班機起訖時間已載明在機票上，業者有履行契約的義務，除非是因消費者本身或其他不可抗力因素，所以航空業者應負擔民事責任。

　　民航局規定班機延誤時航空公司應提供之服務：

1.對於班機延誤資訊，航空公司應立即透過傳播媒體管道提供相關資訊予大眾，對於尚未赴機場搭機之乘客尤應善盡預先告知之責任；旅行團部分應請旅行社轉知乘客，並與帶團之旅行社代表保持密切聯絡，以儘量避免發生乘客滯留機場情形。

2.航空公司於確定班機無法依表定時間起程，致國內航線遲延十五分鐘以上、國際航線遲延三十分鐘以上者或變更航線、起降地點時，應即向乘客詳實說明原因及處理方式。

3.航空公司應於機場內標示航班遲延情況之最新資訊，俾便乘客儘早因應。

4.航空公司應視實際情況並斟酌乘客需要，適時提供必要之通訊、必要之飲食或膳宿、必要之禦寒或醫藥急救之物品，以及必要之轉機或其他交通工具。

5.航空公司應合理照顧乘客權益，如受限於當地實際情況，無法提供前項服務時，應即向乘客詳實說明原因並妥善處理。

所以，以國內線航空乘客運送定型化契約範本第18條為例：

「乘客因航空公司之運送遲到而致損害者，航空公司應負賠償之責。但航空公司能證明其遲到係因天候變化、屬非可歸責於航空公司之機件故障、民航主管機關命令約束或其他必要情況者，除另有交易習慣者外，以乘客因遲到而增加支出之必要費用為限。

航空公司於確定航空器無法依表定時間起飛，致遲延十五分鐘以上或變更航線、起降地點、取消該班機，致影響乘客權益者，應立即向乘客詳實說明原因及處理方式，並視實際情況斟酌乘客需要，適時免費提供下列服務：

一、必要之通訊。

二、必要之飲食或膳宿。

三、必要之禦寒或醫藥急救之物品。

四、必要之轉機或其他交通工具。

航空公司如受限於當地實際情況，無法提供前項服務時，應即向乘客詳實說明原因並提供合理妥善之照顧。」

三、房間問題

雖法令無規定領隊與團員住宿之房間形態，實務上團體人數也可能發生自然單人之情形，旅行社一般會安排同性別之領隊與旅客同房，有時亦會發生團員認為因與領隊同住，會有其他團員打擾而不願與之同住情形

發生;一般而言,旅行社在安排上會儘量避免領隊單獨住一間房間的情形發生,以降低操團成本。

以下案例6-6至案例6-8,皆為旅途中購物所發生之問題,分述如下:

案例6-6

甲方於1月18日參加乙旅行社,由領隊吳君帶領前往韓國濟州島四天三夜旅遊,在行程最後一天,導遊安排前往韓國高麗人參專賣店購買高麗人參,經過解說後,表示高麗人參之功用等級為「天」,甲方買了三十支的高麗人參。甲方回台灣後,送至熟識之中藥店代為切片,經全程在場觀看下,證實並非是高麗人參,而是西洋參,兩者相差三倍價格,甲方認為乙方為惡質不肖商人,誆騙他人之血汗錢。

案例6-7

甲方於11月份看報紙報名乙旅行社承辦之九寨溝張家界十二日遊,費用三萬四千九百元,加上小費二千四百元,共三萬七千三百元。在11月8日至成都時,導遊帶團員到一家珠寶玉石店參觀,四、五人一組,分散帶至精品小房間介紹玉鐲,甲方本因太高價,最初只欣賞,沒打算買,但後來對一只玉手鐲很喜歡,在導遊鼓吹及願意幫忙砍價,及導遊說可做業績的懇求下,甲方將原定價六萬八千元人民幣殺價至約二千五百二十元人民幣的價錢,成交玉手鐲,想買給老婆當生日禮物,最後在上車離去前才成交。

當晚在成都機場等轉機時打開,甲方認為,在刷卡付費時,被店家以替甲方包裝精美禮盒時被偷換掉包,當時向領隊請求告知導遊及店家處理,但領隊說回台灣可向乙方請求退換,並向甲方保證一定可以退換。回

台灣第二天,甲方便打電話向乙方告知原委,請求代為退換處理。

乙方簡小姐說,要等到隔年4月2日有團體去九寨溝成都,才能幫甲方處理。之後又通知改4月12日才出團,但要收一千元手續費,甲方也答應。至4月11日,乙方另一位承辦小姐說,由於帶團領隊不願幫忙處理這件案子,所以沒有後續聯絡。又改至5月10日才能幫甲方處理。

由於有第二次失信,甲方表示,如果5月10日又推拖理由,不辦理那怎麼辦?乙方竟說:那就隨便你啊!不然就去告我們啊!

甲方參加乙旅行社柬埔寨五日遊,每人團費9999元的行程,於第四天8月31日安排甲方在兩家寶石店買寶石共計五件,回台灣後,甲方拿去銀樓初步鑑定,寶石部分均為人造寶石,手鐲部分則為劣質玉且加工處理。甲方請旅行社協助處理,旅行社認為甲方之專業鑑定證明不實。因玉鐲單價係一千美元,價格不斐,甲方先將手鐲交由有公信力的專業珠寶鑑定師鑑定後,鑑定師認為該物品嚴重不實,手鐲部分為B&C貨,與柬埔寨商店所開立檢驗保單A貨天然翡翠有嚴重落差,甲方認為此為價值之瑕疵。甲方並認為依民法之規定,旅遊營業人安排旅客在特定場所購物,其所購物品有瑕疵者,旅客得於受領所購物品後一個月內,請求旅遊營業人協助其處理。而其他四件,購得價格較低,共一百九十美元,惟鑑定費就需共新臺幣六千元,甲方認為,旅行社有義務協助處理全部物品退貨,並負擔法律賠償責任。

 解析:

前述幾個購物糾紛案件大致雷同,依旅遊契約第32條(國外購物)規定,「為顧及旅客之購物方便,乙方如安排甲方購買禮品時,應於本契

236

約第3條所列行程中預先載明，所購物品有貨價與品質不相當或瑕疵時，甲方得於受領所購物品後一個月內請求乙方協助處理。乙方不得以任何理由或名義要求甲方代為攜帶物品返國。」及民法第514-11條（旅遊營業人協助旅客處理購物瑕疵）規定，「旅遊營業人安排旅客在特定場所購物，其所購物品有瑕疵者，旅客得於受領所購物品後一個月內，請求旅遊營業人協助其處理。」因此，分為以下三種情形分別探討之：

一、貨價與品質不相當

按目前法規，所購物品有貨價與品質不相當或所購物品有瑕疵時，業者有協助處理之責，實務上業者對於該問題之處理方式，大致為退換貨或退費，但退費可能無法按原價退還，因牽涉到領隊或旅行社與購物商店退佣的問題，有賴於旅客是否能接受。

二、商品掉包

尤其購物商店若發生將旅客購買商品掉包之情事，實已構成詐欺之案件，旅行社業者對於當地旅行社及當地導遊應就該事件特別注意與約束，因為，台灣旅行社應負同一責任。

三、購買假貨

依刑法第339條規定，「意圖為自己或第三人不法之所有，以詐術使人將本人或第三人之物交付者，處五年以下有期徒刑、拘役或科或併科一千元以下罰金。以前項方法得財產上不法之利益或使第三人得之者，亦同。前二項之未遂犯罰之。」業者不得不小心，避免觸法。

領隊人員管理規則第23條亦規定，「領隊人員執行業務時，應遵守旅遊地相關法令規定，維護國家榮譽，並不得有下列行為：

一、遇有旅客患病，未予妥為照料，或於旅遊途中未注意旅客安全之維護。

二、誘導旅客採購物品或為其他服務收受回扣、向旅客額外需索、向旅客兜售或收購物品、收取旅客財物或委由旅客攜帶物品圖利。

　　三、將執業證借供他人使用、無正當理由延誤執業時間、擅自委託他人代為執業、停止執行領隊業務期間擅自執業、擅自經營旅行業務或為非旅行業執行領隊業務。

　　四、擅離團體或擅自將旅客解散、擅自變更使用非法交通工具、遊樂及住宿設施。

　　五、非經旅客請求無正當理由保管旅客證照，或經旅客請求保管而遺失旅客委託保管之證照、機票等重要文件。

　　六、執行領隊業務時，言行不當。」

案例6-9

　　甲方參加乙方承辦於2月27日出發的泰國六日團。到泰國後，發現乙方所安排的豪華生猛海鮮大餐，原來是不新鮮餐點食材，不但用餐環境差、餐具骯髒不潔，用餐時還需要一邊用餐一邊趕蒼蠅，午晚餐都一樣。也因如此，導致多名團員上吐下瀉，於當地就醫。甲方兩姊妹也在半夜疑似食物中毒，身體不適，告知領隊、導遊，兩人都不管，只回覆：吃止瀉藥及刮痧即可。結果隔天出發時間不見兩姊妹，才知道事情嚴重，也因延誤就醫，害甲方病情惡化，被抬著上車就醫。之後三天行程也因此全都泡湯了。回國後，甲方認為領隊只顧自己玩樂，未協助處理重大事情，也毫無責任感可言，故向乙方要求賠償醫藥費、領隊小費及三天行程之團費。但經過一個多月，乙方皆不處理。

 解析：

一、旅遊醫療險限於意外情況

　　按旅行業管理規則第53條規定，「旅行業舉辦團體旅遊、個別旅客旅遊及辦理接待國外、香港、澳門或大陸地區觀光團體、個別旅客旅遊業務，應投保責任保險，其投保最低金額及範圍至少如下：

一、每一旅客意外死亡新臺幣二百萬元。

二、每一旅客因意外事故所致體傷之醫療費用新臺幣三萬元。

三、旅客家屬前往海外或來中華民國處理善後所必需支出之費用新臺幣十萬元；國內旅遊善後處理費用新臺幣五萬元。

四、每一旅客證件遺失之損害賠償費用新臺幣二千元。」

其中的醫療費用理賠，僅限於因為意外發生，旅行業責任保險保單條款第2條約定承保範圍如下：「本保險契約承保被保險人於本保險契約有效期間內所安排或接待之旅遊期間內，因發生意外事故致旅遊團員身體受有傷害或殘廢或因而死亡，依照發展觀光條例及旅行業管理規則之規定，應由被保險人負賠償責任而受賠償請求時，本公司將依本保險契約之約定，對被保險人負賠償責任。旅遊期間內，被保險人得經本公司同意後，加繳約定之保險費延長旅遊期間。」

二、因自身疾病

則屬旅遊契約第34條（協助處理義務）規定，「甲方在旅遊中發生身體或財產上之事故時，乙方應為必要之協助及處理。前項之事故，係因非可歸責於乙方之事由所致者，其所生之費用，由甲方負擔。但乙方應盡善良管理人之注意，協助甲方處理。」旅行社亦要負協助之責，但其醫療費用則需由旅客自行負擔。

三、食物中毒之責任歸屬

由於責任保險的理賠內容僅限於意外的發生，對於食物中毒是無法理賠，旅客可於行前自行投保旅遊不便險，以增加自身的保障。但行政院消費者保護委員會認為，在旅遊行程中，旅行業者應確保旅客的人身安全，如果發生食物中毒的情形，領隊有義務必須照顧中毒的旅客，所需要的相關費用也應由旅行業者負擔，如果是因為旅行業者故意所導致的，則要賠償損害額三倍以下的懲罰性違約金，而如果是旅行業者的過失時，則可賠償損害額一倍以下的懲罰性違約金（資料來源： www.tycg.gov.tw/site/index.aspx?site_id=013&site_content_sn=6769）。

甲方今年七十四歲，10月11日參加乙旅行社的北京八日遊，參加前身體狀況良好，10月18日晚上回到高雄。甲方回家後，因未與兒女同住，其妻因也剛好去別處旅遊，雖然有電話與兒子聯絡，但是電話中未告知其身體狀況，也沒有表示不舒服。

10月20日晚上，甲方妻回到家發現甲方已就寢，未察覺到異樣，直到10月21日早上，甲方一直未起床並呼吸困難，甲方妻緊急將甲方送往高雄市民生醫院救治，民生醫院再轉院高雄榮總，當天即送入加護病房，10月23日早上緊急安排心臟繞道手術。醫生告知隨時都有心臟衰竭的危險，甲方妻認為甲方心臟本來就不好，加上旅遊過於勞累，感冒沒有及時送醫，以致延誤病情。

開刀當天，甲方之子與乙方聯絡甲方在國外旅遊經過，乙方承辦人告知甲方在去程的飛機上喝酒，並且在飛機上鬧事，之後的行程中身體狀況就每下愈況，一直都是同房的另一位遊客在照顧甲方，行程中甲方走路都需要人攙扶，甚至最後一天甲方由兩個人攙扶才上得了飛機，該團領隊在該行程結束之後又帶團去加拿大，要10月28日才回國，等領隊回國後才能再進一步瞭解。

甲方之子不滿意乙方的回覆，請負責人處理，負責人聯絡時說甲方整個行程都給乙方惹麻煩，同行團員都很不滿甲方，甲方質問：「整個行程中我父親給你們惹這麼多的麻煩，為何沒有通知家屬？」

甲方之子認為：

1. 甲方父親在去程時，在飛機上喝酒鬧事的行為，早已構成飛安問題，為何領隊沒有立即或是在行程中，甚至在回國後告知家屬？

2. 整個行程中，他的身體狀況每下愈況，領隊為何還讓他繼續行程？為何沒有告知家屬，行程中未告知，回國後也沒有。

3. 最後一天需要兩個人攙扶才上得了飛機的狀況，怎麼沒有在回國後告知家屬？

4. 父親開刀當天，甲方有告知旅行社，旅行社為何不聞不問，甚至負責人還打電話來責備家父行為，這種態度是否應該？

5. 旅行社說領隊帶團去加拿大無法聯絡，甲方認為是不負責任的說法。

 解析：

一、領隊緊急事件處理

旅行社之領隊帶團在外，按旅行業管理規則第39條規定，「旅行業辦理國內、外觀光團體旅遊業務，發生緊急事故時，應為迅速、妥適之處理，維護旅客權益，對受害旅客家屬應提供必要之協助。事故發生後二十四小時內應向交通部觀光局報備，並依緊急事故之發展及處理情形為通報。

前項所稱緊急事故，係指造成旅客傷亡或滯留之天災或其他各種事變。

第一項報備，應填具緊急事故報告書，並檢附該旅遊團團員名冊、行程表、責任保險單及其他相關資料。」

此外，領隊人員管理規則第22條亦規定，「領隊人員執行業務時，如發生特殊或意外事件，應即時作妥當處置，並將事件發生經過及處理情形，依旅行業國內外觀光團體緊急事故處理作業要點規定儘速向受僱之旅行業及交通部觀光局報備。」及第23條也規定，「領隊人員執行業務時，應遵守旅遊地相關法令規定，維護國家榮譽，並不得有下列行為：一、遇有旅客患病，未予妥為照料，或於旅遊途中未注意旅客安全之維護。」

本案中，甲方之病情是否與出國旅遊有直接及絕對之關係，尚須由醫療人員認定與判斷，但業者處理類似案件，應具有同理心。

旅行業國內外觀光團體緊急事故處理作業要點
(2001/07/12)

一、為督導旅行業迅速有效處理國內、外觀光團體緊急事故,以保障旅客權益並減少損失發生,特依旅行業管理規則第三十七條規定訂定本要點。

二、本要點所稱緊急事故,指因劫機、火災、天災、海難、空難、車禍、中毒、疾病及其他事變,致造成旅客傷亡或滯留之情事。

三、旅行業經營旅客國內、外觀光團體旅遊業務者,應建立緊急事故處理體系,並製作緊急事故處理體系表,載明左列事項:

(一)緊急事故發生時之聯絡系統。

(二)緊急事故發生時,應變人數之編組及職掌。

(三)緊急事故發生時,費用之支應。

四、旅行業處理國內、外觀光團體緊急事故時,應注意左列事項:

(一)導遊、領隊及隨團服務人員處理緊急事故之能力。

(二)密切注意肇事者之行蹤,並為旅客之權益為必要之處置。

(三)派員慰問旅客或其家屬;受害旅客家屬,如需赴現場者,並應提供必要之協助。

(四)請律師或學者專家提供法律上之意見。

(五)指定發言人對外發布消息。

五、導遊、領隊或隨團服務人員隨團服務時,應攜帶緊急事故處理體系表、國內外救援機構或駐外機構地址與電話及旅客名冊等資料。前項旅客名冊,應載明旅客姓名、出生年月日、護照號碼(或身分證統一編號)地址、血型。

六、導遊、領隊或隨團服務人員隨團服務,遇緊急事故時,應注意左列事項:

(一)立即搶救並通知公司及有關人員,隨時回報最新狀況及處理情形。

(二)通知國內外救援機構或駐外機構協助處理。

(三)妥善照顧旅客。

七、旅行商業同業公會應輔導所屬會員建立緊急事故處理體系，並協助業者建立互助體系。

八、本要點報奉交通部核定後施行，修正時亦同。

二、旅行平安險

　　以下為一般關於旅行平安險之保險內容，旅平險為由旅客自行投保之保險內容。以下為一般市售旅平險之保障內容：

旅行平安險	被保險人於保險期間，因遭遇意外傷害事故，致其身體蒙受傷害而致殘廢或死亡時，本公司依照本附加保險之相關規定，負給付保險金之責。
緊急救援費用保險	被保險人或其親友所支出的下列費用，本公司在保險金額之限度內，負給付保險金之責，但本條第五、六、七、八款之費用，係於中華民國境內旅行發生者，本公司不予給付： 1.搜索救助費用：被保險人因遭遇前條意外災難事故，對於搜索、救助或移送被保險人行為所生之費用。 2.前往處理之交通費用：為參加搜救活動、看護被保險人或處理其後事，其親友（以三名為限）往返其中華民國境內之住居所與事故發生地或被保險人所在地間所支出之交通費用（包括護照及簽證費用），該交通費用之計算，以該交通工具經濟艙等級認定之。 3.前往處理之住宿與餐飲費用：為參加搜救活動、看護被保險人或處理其後事，其親友（以三名為限）於事故發生地或被保險人所在地所支出之住宿與餐飲費用，但以十四日為限。 4.移送費用：為移送被保險人遺體返回其中華民國境內之住居所，或將被保險患者轉送回前述住居所所須之費用，但若被保險人原所預定之交通工具票證仍可使用或可辦理退款者，須予以扣除。 5.安排子女返國費用：因被保險人同行子女（未滿二十歲）於事故當地無人照料須自行返國，對於其額外支出的交通費用，或安排隨行人員所須之費用；若需搭乘飛機者，以搭乘經濟艙等級所須之費用為限。且若被保險人子女原所預定之交通工具票證仍可使用或可辦理退款者，須予以扣除。

緊急救援費用保險	6.喪葬費用：於中華民國境外之事故當地安排葬禮的費用。但以新臺幣二十五萬元為限。 7.對於被保險人因住院之需要而實際支出的下列費用，但每一事故以新臺幣五萬元為限： (1)國際電話費。 (2)因住院而必須購買日常生活用品之費用。 8.因住院之需要，變更或脫離原先之旅行行程，被保險人實際支付之下列費用，但被保險人原所預定之交通工具票證仍可使用或可辦理退款者，須予以扣除： (1)被保險人為回復原預定之旅行行程，所支出之交通及住宿費用。 (2)被保險人為直接返國，所支出之交通及住宿費用。
個人賠償責任保險	被保險人於保險期間，對於第三人之體傷、死亡或財物受損，依法應負賠償責任，而受賠償請求時，本公司依本章之相關規定，對被保險人負理賠責任。
行李、交通票證及旅行文件損失保險	被保險人於保險期間，因意外事故所致其隨身攜帶或隨行交運之行李（包括金銀珠寶）交通票證、旅行文件之損失，本公司依照本章之相關規定對被保險人負理賠責任。 前項旅行文件之損失，於中華民國境內旅行者，不適用之。
行程延誤費用保險	被保險人於保險期間內，因下列事由致其原先預定之旅行行程（該旅行行程須於要保書告知或登載於保險單上）延誤超過六小時以上時，本公司依本保險契約之規定，負給付保險金之責： 1.發生颱風、暴風、洪水、閃電、雷擊、地震、火山爆發、海嘯、土崩、岩崩、地陷或其他天然災變。 2.已確認搭乘之定期班機延誤、被取消、或因超額訂位致被保險人被拒絕搭乘而於六小時內無其他班機可供其搭乘。 3.被保險人失接已確認之轉接定期班機，且於到達轉運站後六小時內無其他班機可供其搭乘。 4.已確認搭乘之定期班機、水上或陸上大眾運輸工具發生交通意外事故或機件故障。 5.所搭乘之班機、水上或陸上大眾運輸工具遭受劫持。 6.旅遊當地檢疫之規定而須留置該地者。
旅程取消費用保險	被保險人因下列事由，致其原先預定之旅行行程（該旅行行程須於要保書告知或登載於保險單上）全部取消，本公司依照本章之相關規定，負給付保險金之責： 1.被保險人、其配偶或三親等以內之親屬死亡或病危者（須由醫院或醫師開立有病危通知書者）。

旅程取消費用保險	2.被保險人、其配偶或二親等以內之親屬住院治療（不包括因懷孕、生產、早產或流產所致之住院）超過下列期間者：(1)被保險人為連續三日以上；(2)其他人為連續十四日以上。 3.其居住之建築物（含其內之動產）因下列事故毀損滅失，且損失金額超過新臺幣二十五萬元者（標的物所在地之位置須登載於保險單上）：(1)火災、爆炸、閃電、雷擊；(2)颱風、暴風、旋風、龍捲風、洪水；(3)航空器或其他墜落物之碰撞。 4.因以證人或鑑定人的身分被法院傳喚出庭者。
旅程縮短費用保險	被保險人因下列事由，致其於原先預定之旅行行程中（該旅行行程須告知於要保書或登載於保險單上）須中途返回中華民國境內之住居所或出發地時，本公司依照本章之相關規定，負給付保險金之責： 1.其配偶或三親等以內之親屬死亡或病危者（須由醫院或醫師開立有病危通知書者）。 2.其配偶或二親等以內之親屬住院治療（不包括因懷孕、生產、早產或流產所致之住院）超過十四日者（須連續不間斷）。 3.其居住之建築物（含其內之動產）因下列事故毀損滅失，且損失金額超過新臺幣二十五萬元者（標的物所在地之位置須登載於保險單上）：(1)火災、爆炸、閃電、雷擊；(2)颱風、暴風、旋風、龍捲風、洪水；(3)航空器或其他墜落物之碰撞。 4.因以證人或鑑定人的身分被法院傳喚出庭者。
劫持事故慰問金保險	被保險人於保險期間內，以乘客身分搭乘大眾運輸交通工具而遭遇劫持事故者，本公司依本保險契約之規定，對於每次事故定額給付「劫持事故慰問金」。
傷害醫療費用	保險人於保險期間內，因遭遇意外傷害事故而於一百八十日內經登記合格的醫療院所治療所生之實際醫療費用，本公司於超過社會保險給付部分賠付予被保險人。

三、旅行業綜合責任保險、旅遊險及旅遊平安險

(一)旅行業綜合責任保險

　　由旅行社依規定替旅客所投保，其保額為新臺幣二百萬元，包含在旅遊團費中。

(二)旅遊險

利用信用卡刷卡購買機票所贈送的保險，其內容僅限於搭乘飛機期間因意外傷害所造成的死殘保障。

(三)旅遊平安險

自費投保的全程旅遊保險，建議將起保時間提前至預定自家門出發的時程，回程也延後至抵達家門的時間。

以下為旅遊險與旅遊平安險之比較：

保障內容	旅遊險	旅遊平安險
不便保障	1.班機延誤；2.行李保障；3.行李遺失；4.劫機	1.班機延誤；2.行李延誤；3.行李遺失
人身保障	限制在搭乘飛機或公共運輸工具時造成身故或殘廢，才有理賠	只要在保險的保障期間內導致身故或殘廢，就有理賠
醫療保障	無	只要在保險的保障期間內，因意外所導致之醫療費用給付
急難救助	只有少數信用卡公司提供，且保障範圍較不周全	包括緊急救援、法律支援等十項以上之服務

以上旅遊險保障內容，依各家刷卡銀行的規定，有其差異。

案例6-11

甲方於10月30日參加乙旅行社之金廈小三通「福建精緻五日遊」，此行程標榜「精緻」而非購物團，行程表內附註（若有時間則前往莒光樓、水尾塔、關帝廟），山坑道並未列入附註內，故應屬契約中應履行之行程景點，旅遊契約明確規範，「不得以任何名義或理由變更旅遊內容，須依原訂行程履行」，領隊張君卻蓄意違反契約，甲方認為嚴重侵犯及損及權益，並且，此次旅遊品質低劣、粗俗不堪。甲方認為行程問題如下：

1. 車程中領隊充斥黃腔及密集疲勞式轟炸，推銷各式商品。

2. 減縮參觀景點和時間，購物時間長並另行增加購物點（且店中有店，並持之以恆，不到最後絕不罷休）。

3. 運用各類招式（含哀兵政策、擺臭臉、強悍言詞），使團員就範付款參加自費行程（遊船看夜景，附加點心、花生湯各一小碗，索價新臺幣一千元，遊船設備簡陋，景觀乏味，事後經查總價僅人民幣一百多元）。

4. 【自助港式飲茶】，經領隊代訂麵線湯一大碗，蛋炒飯一大盤，炒青菜、豆腐（紅燒、滷、炸）各一盤，外加兩小碟鳳爪，及青菜豆腐餐（營養又健康），團員苦候半個多小時，經抗議後，瞬間九碟牛肚才壯觀呈現桌面，並告知其他茶點已售完。

5. 回程前一晚，甲方詢問領隊張君次日行程，被告知需至購物點買特產，「山坑道」刪除，引發雙方不快。回程時巧遇數團台灣旅客（船班、航班行程均相同），下船隨即離去參觀，唯本團閒置於碼頭大廳半個多小時，領隊卻獨自在大廳內外閒晃，後經甲方告知有團員行李出問題，領隊才前往處理。

 解析：

本案除領隊服務品質不佳外，尚有以下問題：

一、在金門部分景點未走

依國內旅遊契約第15條（旅程內容之實現及例外）規定，「旅程中之餐宿、交通、旅程、觀光點及遊覽項目等，應依本契約所訂等級與內容辦理，甲方不得要求變更，但乙方同意甲方之要求而變更者，不在此限，惟其所增加之費用應由甲方負擔。除非有本契約第二十或第二十三條之情事，乙方不得以任何名義或理由變更旅遊內容，乙方未依本契約所訂與等級辦理餐宿、交通旅程或遊覽項目等事宜時，甲方得請求乙方賠償差額二倍之違約金。」

　　若因增加購物點，造成時間之浪費，旅客尚可依國內旅遊契約第16條（因旅行社之過失延誤行程）規定，「因可歸責於乙方之事由，致延誤行程時，乙方應即徵得甲方之同意，繼續安排未完成之旅遊活動或安排甲方返回。乙方怠於安排時，甲方並得以乙方之費用，搭乘相當等級之交通工具，自行返回出發地，乙方並應按實際計算返還甲方未完成旅程之費用。前項延誤行程期間，甲方所支出之食宿或其他必要費用，應由乙方負擔。甲方並得請求依全部旅費除以全部旅遊日數乘以延誤行程日數計算之違約金。但延誤行程之總日數，以不超過全部旅遊日數為限，延誤行程時數在五小時以上未滿一日者，以一日計算。」向乙方要求退費或補償。

二、安排自費行程及另行增加餐點

　　因行程安排之成本考量，旅行業者常會在外站列舉自費行程項目供旅客選擇，但目前網路資訊暢通，旅客常會另行於現場或事後查詢該項目之定價，此舉亦無可厚非，但也因此造成許多糾紛。因此，旅行業者在推銷自費行程時，應避免如本案情形發生，因此造成旅客對業者之觀感不佳，或是被欺騙的不快感。並且，其自費項目由於需另行向旅客收費，亦應推出較有特色之行程，此則有賴於台灣旅行業及當地旅行社共同設計與研發，雖然有些藝文活動或觀光景點，其價值較難判斷，但若如本案之餐點提供，旅客可立即判斷其品質之優劣，就會造成旅客現場的反彈與不快。

案例6-12

　　甲方參加乙旅行社安排之北京行，第一天安排上午8:20從高雄出發之班機，預計9:50抵達香港，而從香港到北京的飛機竟然安排13:55的航班，甲方在機場等四個小時，甲方並認為乙方行程安排有以下問題：

一、行程問題

　　旅行社預定的行程表，到大陸後經當地導遊調整過，雖然行程上的

景點都有到，但卻沒有足夠的時間參觀，都是走馬看花，著名景點也沒帶甲方參觀，大陸當地導遊也沒有全程為甲方解說景點，講的很馬虎也很敷衍，一直在趕行程。長城、故宮博物館、天壇、頤和園等皆只給甲方一個小時左右的時間，景山公園也只帶甲方從正門走到另一個門口，根本沒有參觀真正景山景色，北京景點行程幾乎縮在前三天走完。

二、購物

行程沒有岳秀市場，但是卻帶甲方購物。有一天的下午都在購物市場，甲方在購物的時間比在景點的時間多很多。

三、餐食

有一餐是「餃子宴風味」，但竟然是一個人吃一顆餃子品嘗，其他菜色與一般無異，當地導遊說怕客人吃不慣，所以沒用餃子全餐，但卻未事先與旅客溝通。而台灣領隊未與當地導遊做好行程確認，隨意讓當地導遊安排，沒有為我們同胞爭取應有的權利。

最後一天本來行程表上午是到天壇，走完後再啟程回國，但行程也因縮成三天走完，因此當地導遊就說最後一天要免費帶我們去某某市場（也是購物地方），甲方拒絕，並請台灣領隊幫甲方爭取最後一天11:00再集合，甲方希望爭取至少有半天時間讓甲方可自由活動，但是導遊卻說北京會塞車，去餐廳車程要四十分鐘，由餐廳到機場也要四十分鐘，但實際車程卻不到二十分鐘。最後一天竟讓甲方在餐廳等了近三十分鐘，由甲方自己去催菜，中餐時間竟讓旅客在餐廳待到13:00再前往機場，讓甲方浪費一整天的時間等待。

 解析：

一、行程變更

依旅遊契約第23條（旅程內容之實現及例外）規定，「甲方得請求乙方賠償差額二倍之違約金。」並且依民法第514-5條（變更旅遊內容）規定，「旅遊營業人非有不得已之事由，不得變更旅遊內容。旅遊營業人

依前項規定變更旅遊內容時，其因此所減少之費用，應退還於旅客；所增加之費用，不得向旅客收取。旅遊營業人依第一項規定變更旅程時，旅客不同意者，得終止契約。旅客依前項規定終止契約時，得請求旅遊營業人墊付費用將其送回原出發地。於到達後，由旅客附加利息償還之。」

領隊為增加購物景點而縮減正常行程之參觀時間，為常見之老問題，但如此一來，不但會造成行程之變更或縮短參觀時間，亦可能會浪費行程時間，領隊帶團時，不可不注意，並應儘量避免。

而台灣領隊受大陸當地導遊所牽制之問題，也時常發生，尤其當台灣領隊為帶團經驗不豐富之菜鳥時，往往行程變更、增加購物點或餐廳變更等，都常受制於導遊，而這種情形也並非只發生在大陸，此有賴於雙方旅行社間關係之協商與台灣領隊需增加與提升帶團知能。

國外旅遊定型化契約應記載及不得記載事項中，其不得記載事項之(一)有規定，「旅遊之行程、服務、住宿、交通、價格、餐飲等內容不得記載『僅供參考』或『以外國旅遊業提供者為準』或使用其他不確定用語之文字。」亦即業者並不能以外國旅遊業提供之行程為由，隨意變換行程。

並且旅行業管理規則第49條亦規定：

「旅行業不得有下列行為：

一、代客辦理出入國或簽證手續，明知旅客證件不實而仍代辦者。

二、發覺僱用之導遊人員違反導遊人員管理規則第二十七條之規定而不為舉發者。

三、與政府有關機關禁止業務往來之國外旅遊業營業者。

四、未經報准，擅自允許國外旅行業代表附設於其公司內者。

五、未經核准為他旅行業送件或為非旅行業送件或領件者。

六、利用業務套取外匯或私自兌換外幣者。

七、委由旅客攜帶物品圖利者。

八、安排之旅遊活動違反我國或旅遊當地法令者。

九、安排未經旅客同意之旅遊節目者。

十、安排旅客購買貨價與品質不相當之物品者。

十一、向旅客收取中途離隊之離團費用，或有其他索取額外不當費用之行為者。

十二、辦理出國觀光團體旅客旅遊，未依約定辦妥簽證、機位或住宿，即帶團出國者。

十三、違反交易誠信原則者。

十四、非舉辦旅遊，而假藉其他名義向不特定人收取款項或資金。

十五、關於旅遊糾紛調解事件，經交通部觀光局合法通知無正當理由不於調解期日到場者。

十六、販售機票予旅客，未於機票上記載旅客姓名者。

十七、經營旅行業務不遵守交通部觀光局管理監督之規定者。」

　　領隊應避免「安排未經旅客同意之旅遊節目者」及「安排旅客購買貨價與品質不相當之物品者」，然而實務上購物之旅遊申訴案件，卻是以這兩點為最多。

二、餐食問題

　　依旅遊契約第23條（旅程內容之實現及例外）規定，甲方得請求乙方賠償差額二倍之違約金。並且，餐食的品質亦應具有一定的品質，依民法第514-6條（旅遊服務之品質）規定，「旅遊營業人提供旅遊服務，應使其具備通常之價值及約定之品質。」民法第514-7條（旅遊營業人之瑕疵擔保責任）亦規定，「旅遊服務不具備前條之價值或品質者，旅客得請求旅遊營業人改善之。旅遊營業人不為改善或不能改善時，旅客得請求減少費用。其有難於達預期目的之情形者，並得終止契約。因可歸責於旅遊營業人之事由致旅遊服務不具備前條之價值或品質者，旅客除請求減少費用或並終止契約外，並得請求損害賠償。旅客依前二項規定終止契約時，旅遊營業人應將旅客送回原出發地。其所生之費用，由旅遊營業人負擔。」旅行業者應即時加以改善，若因增加購物點，造成時間之浪費，同

樣可依旅遊契約第25條（延誤行程之損害賠償）規定，向乙旅行社請求賠償。

三、班機接駁時間規定

(一)以搭乘華航從小港機場至桃園中正機場為例

小港機場往返中正機場接駁機位時，請特別注意轉接他航之適接轉機時間規定				
	同一航站		不同航站	
桃園機場	轉接他航	轉接華航	轉接他航	轉接華航
接駁時間	60分以上	50分以上	90分以上	50分以上

資料來源：中華航空公司。

(二)以泰國曼谷新機場為例

最短接機（轉機）時間規定：國際線轉國內線2小時；國際線轉國際線75分。

(三)以華航為例：香港轉機時間

由於很多於香港轉機前往中國大陸各城市之旅客，在訂定銜接航班機位時，轉機時間常不足60分鐘，以致衍生諸多問題，包括行李無法及時隨同旅客搭乘航班抵達等，造成行程上的困擾。

凡訂定華航（CI）、華信（AE）班機自台北或高雄經香港轉搭中國國際航空（CA）、東方航空（MU）、南方航空（CZ）、港龍航空（KA）班機至大陸各城市，若所需證件齊全（例台胞證已加簽），及已從台灣機場取得續程登機證者，轉機時間至少為60分鐘；若台胞證須加簽或無續程登機證者，則轉機時間至少為90分鐘。

(四)以國泰／港龍航空於香港機場轉機的最短接機時間為例

如旅客搭乘國泰／港龍航空班機於香港機場轉機，前往其他地區，或自國外返回時，請注意轉機所需接機時間如下：

航空公司	接機時間至少需
國泰＋國泰	50分
國泰＋其他航空	60分

案例6-13

　　甲方親友共計十六人參加乙旅行社轉交丙旅行社於12月13日出發之北海道五日遊行程，旅遊期間與領隊發生數起衝突與不滿如下：

1. 甲方十六位團員於出發前經乙方向丙旅行社要求於層雲峽黑月有場宗教法會，行程中請領隊給予適當時間參與，此事於出發當天乙旅行社負責人前往送機時，曾在機場向領隊彭君說明，並告知領隊需要一小時三十分鐘時間，出發後12月14日甲方有再次向領隊確認所需時間，亦說沒問題，但12月15日當日前往時，卻告知甲方只給一小時，致法會無法全程參加。

2. 由於本團團員不懂日文，要求於入住酒店附近商店購物時請領隊協助翻譯，領隊卻回答沒辦法。

3. 出發後，團員即告知領隊此行欲購買的物品，領隊都回答慢慢來，表示到最後函館有購物倉儲商店都買得到，結果到函館，領隊僅告知倉儲方向，殊不知還需走很遠，回頭告知領隊找不到位置，領隊亦不願協助帶團員前往，待集合時團員反應，領隊卻已自行前往購物回來，還向團員說「我都買得到，你們怎麼會買不到」。

4. 有團員疏忽領隊宣布的集合時間，向領隊重新詢問，卻被領隊大聲斥喝「我在說你都沒在聽嗎？」其中有兩對夫妻因領隊斥喝語言而造成衝突吵架，徒增旅遊敗興情事。

5. 上機時領隊未前來瞭解旅客是否有全上機，是否須協助，旅客隨身行李無法放置，由旅客自行請求機組人員協助，最後由機組人員讓出專用放置箱供團員放置隨身行李，領隊對團員關心程度不夠。

6. 回程到高雄機場卻不見領隊協助團員領取行李，部分團員不查，竟領錯行李，造成不必要的困擾。

解析:

一、行前特別約定

雙方於行前的特別約定事項,雖僅屬口頭承認,但依民法第153條規定,「當事人互相表示意思一致者,無論其為明示或默示,契約即為成立。」若為求謹慎,雙方亦可在旅遊契約第28條其他協議事項中明訂,此處通常為雙方約定單人房價差或高北接駁事宜等約定事項用途。雙方若有書面的約定,事後較不易有糾紛發生。

二、領隊協助義務

雖旅遊契約第17條對於領隊僅規定,「乙方應指派領有領隊執業證之領隊。甲方因乙方違反前項規定,而遭受損害者,得請求乙方賠償。領隊應帶領甲方出國旅遊,並為甲方辦理出入國境手續、交通、食宿、遊覽及其他完成旅遊所須之往返全程隨團服務。」法規的規定著重在領隊的入出境協助及團體進行中應有的領團事宜,但領隊究竟該協助旅客至何程度,雖無明文詳細規定,但領隊帶領團員,代表的是旅行社的形象與專業,其服務態度及行李協助注意為應盡之基本服務。

案例6-14

甲方一家三口想趁暑假及小孩上小學之前出國遊玩,讓小朋友留下美好的童年出國經驗回憶,於是報名乙旅行社6月8日出發之「萬象之都時尚東京富士箱根迪斯尼五天」,團費一次刷卡付清,也為小孩訂妥飛機上的兒童餐。終於期待已久的暑假到了,當天上午八點五分,在甲方要走進飛機時,才看到領隊慢慢走過來。當大家坐好後,領隊走過來跟甲方說兒童餐少一份,他忘記跟航空公司訂,然後就拿他自己吃剩下的三顆日本小橘子及發剩的撲克牌,說是補償。當時令甲方快氣炸了,認為:我們不是

乞丐也不是小狗，我們要的只是一份兒童餐，一個尊重，一個可以讓我們的小孩跟別人的小孩享有同等的待遇。甲方認為這非專業的領隊的表現。

 解析：

本案中，重點應在於領隊的帶團態度，讓旅客極度不滿。甲方請乙方訂兒童餐，但可能因乙方疏忽，未向航空公司訂妥，造成甲方在飛機上無兒童餐可用，由於已在飛機上，食物彈性調整的空間確實不大，領隊對於旅客的態度為處理之關鍵，但究竟甲方在意的是未提供餐點給兒童，或是將正常餐挑剩的給兒童，領隊可當場向乙方致歉並討論解決辦法，或請飛機上的空姐協助處理，由於台灣到日本的搭乘時間約二至三小時，臨時以其他替代餐點提供亦為權宜之計，實不應造成本案旅客不滿之情緒發生。

飛機上的餐點種類很多，有素食餐、嬰兒餐、兒童餐、糖尿病餐、水果盤、無澱粉質餐、印度餐、猶太餐、低卡路里餐、低脂餐、低鹽餐、回教餐、無乳糖餐、生菜素食餐、海鮮餐、流質餐、低糖餐等，旅客若有特殊餐食的需求，只要行前委請旅行社人員於訂機位時，於訂位紀錄加註，航空公司就會依此需求供應餐食。此事的處理有訂位紀錄（PNR）可查詢，責任歸屬可非常清楚。

案例6-15

甲方於11月2日當天依行程表集合時間早上6:35左右到達小港機場華航櫃檯前集合，但直到6:50尚未看到乙旅行社出團的旗幟，之後聯絡乙旅行社的送機人員，送機人員隨即要甲方向丙旅行社的領隊報到，當場甲方提出質疑為何要改掛丙旅行社的行李牌，因甲方拿到的是藍色乙旅行社

行李識別證及紅色乙旅行社護照套。送機人員回答：你們這幾天就跟著丙旅行社走行程就對了。甲方詢問同團被併的其他團友，他們事先都已被告知，行程表及識別名牌也都已改成丙旅行社，只有乙旅行社給團員「驚奇」（同團的乙旅行社其他團友也是到達現場才發覺自己被併團了）。

甲方不滿意下狀況：

第一，乙旅行社未經客戶書面同意即將旅遊契約轉讓予丙旅行社。

針對併團之事在返回台灣後，甲方向乙旅行社提出質疑，乙方竟表示完全不知情。起初乙旅行社還辯稱不是併團，是「聯合出團」，經過與乙方顧客關係組協商討論後，最後依國外旅遊定型化契約第20條內容所述，該公司才坦承事先並未告知客人「併團」及未經客戶同意即將旅遊契約轉予丙旅行社之事實。

第二，丙旅行社之領隊服務不完善。

丙旅行社派了一位資歷不深的領隊，對日本東北行程不太熟悉，所以對觀光景點的時程安排算不準確，不是行程太急迫，就是讓準時的團友白白罰站半小時，行程中也沒有太多的景點解說，大多是在無導遊狀態之下走行程，團體旅遊幾乎變成半自由行了。例如11月2日出發當天下午一點多到達日本青森後，下午才三點多就被送進飯店「等」吃飯，後來詢問同飛機別團團友，大都安排了採蘋果或其他行程，只有該團一大早出門，結果是沒任何行程回飯店，這樣與下午出發的班機行程也沒什麼兩樣。而11月6日最後一天行程，停留時間只有十八分鐘（抱返溪谷景點）、三十分鐘（角館景點），團友都抱怨連上廁所都來不及了，還要看風景。甲方只能望著楓紅的美景，看著別家旅行社的台灣團團員以休閒的心情前往楓紅的溪谷散步，甲方幾乎是用「跑」的，心裡感到扼腕不已！枉費來到這麼美的楓紅溪谷！曾有團友質疑詢問領隊真有那麼趕嗎？領隊回答因為今天要趕飛機，飛機不等人啊！結果丙旅行社回程送客人到機場又是第一名，四點二十四分的飛機，二點左右就「趕」到了，真的要叫他「第一名」，甲方只好心想：可能本團團友採購鮑魚及鮭魚成績相當不錯，所以要早一點去機場包裝！

 解析：

一、乙旅行社未經客戶書面同意即將旅遊契約轉讓予丙旅行社

依旅遊契約第20條規定，「乙方於出發前非經甲方書面同意，不得將本契約轉讓其他旅行業，否則甲方得解除契約，其受有損害者，並得請求賠償。甲方於出發後始發覺或被告知本契約已轉讓其他旅行業，乙方應賠償甲方全部團費百分之五之違約金，其受有損害者，並得請求賠償。」因本案乙旅行社明顯違反此規定，確實應賠償甲方團費百分之五之違約金。

二、領隊服務品質

若領隊按旅行社給予之行程表進行，有經驗的領隊應瞭解每份行程表的交通時間及妥善安排景點停留時間，尤其遇到同行程不同團體的團員互相比較行程時，常會造成旅客不滿，此種情形在實務上非常常見，若是新手領隊，僅能有賴於出發前多做準備的功課，蒐集多方資料，並向熟悉該路線之資深領隊請益，儘量不被旅客察覺為第一次帶該行程的團體，其實觀光市場上的旅遊產品如此多樣，每位領隊都有可能有機會帶領第一次走的行程，建議勿心存僥倖，認為旅客不會介意，行前應請有帶過該行程的領隊同業互相討論，並儘量充實自我知能。

 案例6-16

甲方參加乙旅行社10月30日日本東京之旅，在機場見到領隊，領隊就說一些：「好不好玩看個人」、「如果遲到不用說理由，直接說對不起，遲到就遲到」，領隊一到飯店就說：「我就不一一到房間去看，我怕打擾你們洗澡」，甲方認為領隊真是撇得一乾二淨，第一次看到這樣的領隊，這麼沒有服務精神。甲方並有以下不滿：

第一天　逛完JUSCO回到飯店休息，想要問領隊附近有商家嗎？打

分機到領隊房間未有接聽。

第二天　晚上飯店食用和牛吃到飽，但領隊卻說是牛肉吃到飽，公司資料打錯了，用餐完畢，才發現食用區有和牛，只是領隊搞不清楚，害團員沒吃到。

第三天　皇居景點，因當天有活動改行程，變更為道都廳，甲方認為，第一，改行程應該要大家簽名，第二，並沒有全體團員同意，就異動行程。而晚上用餐時，領隊就問甲方能否有辦法自行回到飯店，說要先行回去整理行李，後來同團團員發現，此團有對夫妻也未一起用餐，後來其他團員覺得領隊和那對夫妻特別熟，經詢問後，原來是親家，領隊可能自行與該對夫妻外出用餐，令甲方覺得領隊只照顧他的親家，一直在壓縮行程，而回到飯店要找領隊也找不到人。

第四天　東京迪士尼樂園，本來想應該是快樂的一天，跟領隊約好下午五點半門口等，但一入園才發現每個遊戲需排隊很久，所以甲方希望與領隊約晚上九點來接，但領隊說跟其他人約好了，請甲方自行回來，相當不負責任。甲方因語言不通，比手畫腳才問到回飯店的路。

第五天　甲方沒有得到應該有的服務，為什麼要支付小費一千二百五十元，本想酌減導遊小費甚至全數不給，以示對其不滿，但考量身在異國，擔心會遭不測，於是在團體的約束下，甲方付了全數小費。最重要是發現團體意見調查表並未發給甲方，只發給甲方的朋友，但朋友也不敢直言，因為信封沒有密封，當然寫的有所保留，不想將氣氛弄僵，就忍著所有不滿，勉強勾選「滿意」，事後跟旅行社反映領隊服務不佳，該領隊竟回傳甲方朋友勾選的意見表給甲方看。

 解析：

第一，本案有很大的因素在於台灣旅客的鄉愿，旅遊團體小費的問題常遭遇到如本案之情形，若不給小費怕會被領隊刁難或放鴿子的擔心，及意見調查表若寫不滿意，也怕會被領隊責難，其實在小費的處理

上，旅行社在行前說明會或Hotel List都會註明，若領隊服務表現佳，請酌給依行情建議之小費。但最常發生的即如本案情形，明明表現不佳，旅客還是照給小費，回國後再行申訴，如此情形其實加深了台灣旅行社的後續處理困擾，因為很難舉證領隊服務不佳，若旅客在外站就以不給小費對領隊進行懲處，反而有明確的事證以處理類似案件。

第二，領隊應避免帶團的同時，還安排自己的親友參加，或僅照顧自己的親人，因為依常理判斷，領隊必定會格外多照顧自己人，其他旅客看在眼裡，當然會不舒服。

第三，對於特殊景點，領隊行前應做功課，如迪士尼遊樂園的排隊方法、遊園方式，目前網路資訊流通及方便，有可能參加的團員行前準備所獲得的資訊都較領隊詳細，若領隊還一問三不知，服務品質與專業顯有不足。領隊也應依行程安排給予旅客足夠的時間參觀，或建議最佳參觀方式，而如本案中，領隊請甲方自行回飯店，實在是徒增旅途的風險，領隊應儘量避免。

第四，雖國外旅遊定型化契約應記載及不得記載事項第13條旅遊內容之變更有規定，「旅遊中因不可抗力或不可歸責於旅行業之事由，致無法依預定之旅程、交通、食宿或遊覽項目等履行時，為維護旅遊團體之安全及利益，旅行業得依實際需要，於徵得旅客過三分之二同意後，變更旅程、遊覽項目或更換食宿、旅程，如因此超過原定費用時，應由旅客負擔。但因變更致節省支出經費，應將節省部分退還旅客。除前項情形外，旅行業不得以任何名義或理由變更旅遊內容，旅行業未依旅遊契約所定與等級辦理旅程、交通、食宿或遊覽項目等事宜時，旅客得請求旅行業賠償差額二倍之違約金。」

比較旅遊契約第31條（旅遊途中行程、食宿、遊覽項目之變更）旅遊途中因不可抗力或不可歸責於乙方之事由，致無法依預定之旅程、食宿或遊覽項目等履行時，為維護本契約旅遊團體之安全及利益，乙方得變更旅程、遊覽項目或更換食宿、旅程，如因此超過原定費用時，不得向甲方

收取。但因變更致節省支出經費，應將節省部分退還甲方。甲方不同意前項變更旅程時得終止本契約，並請求乙方墊付費用將其送回原出發地。於到達後，立即附加年利率＿＿＿％利息償還乙方。

　　兩條法規相同之處都是在不可抗力或不可歸責於乙方之事由時，旅行社才能變更，而最大不同之處在於國外旅遊定型化契約應記載及不得記載事項第13條有三分之二旅客同意才能變更的限制。建議領隊除因不可抗力或不可歸責於雙方當事人事由外，切勿變更行程，因為以簽名方式進行，仍有旅客會有被脅迫或非自願之感受（因為大家都簽，我不簽會被同團人員排擠），旅客回國後，仍不免對旅行社進行申訴。

案例6-17

　　甲方參加乙旅行社8月11日至8月22日的北海道之旅，針對這次旅程，有些遺憾：

1. 領隊在第一天晚上吃飯，沒有安排好用餐的座位，導致後來有八位團員沒有位置，就在各桌隨便安插一個座位。而且還罵團員怎麼這麼慢才進來，導致氣氛很僵。

2. 甲方為初次到日本，買了張中華電信預付卡要打回台灣報平安，在大廳打了一個小時的公用電話，都打不通，只好請領隊幫忙，雖然領隊確實幫甲方打回台灣，但是步驟仍有些遲疑，隔天再請教他，卻不客氣的說：「我不是教過你了嗎？步驟都寫得這麼清楚了，你還不會唷！」簡直是當眾羞辱。

3. 團員好奇的在車上問領隊推薦的「甜蝦的殼」可不可以吃，卻表情很差的回說：「隨便你！」。待甲方真正吃到蝦子才發現，其實蝦殼硬得不得了，根本不能吃，領隊的回答不僅敷衍，也不尊重旅客。

4. 團體常常到了各景點都是走馬看花，放團員自由行動，也不會特別介紹，例如，在富良野有位大師拍攝了一年四季美景的相片在一個「相真館」中，他就叫我們自己進去看，自己連進來都沒有，就自己在外面打電話、聊天、吃東西，但甲方卻看到隔壁團的領隊都有介紹每一幅圖畫。

5. 到了小樽鬧區、玻璃屋等地方，領隊不等全團到齊再宣布事情，有些人沒跟上也不會等，如有兩位年輕的團員，比較慢進玻璃屋拿巧克力，他就口氣不好的說：「叫你們快一點，你不聽，你看，巧克力都沒有了！這是我幫你們留的！」甲方認為巧克力本來就是每個人都有嘛！幹嘛這麼凶！我們是花錢來娛樂的，不是要來給你領隊羞辱的！

6. 每天中午幾乎都是定食，沒有什麼特別的餐食安排！也沒有吃到當地的風味餐，幾乎都是烤魚，最後兩天的晚餐都在飯店裡面吃，沒有去什麼著名的餐廳！最離譜的是，最後一天的中餐還在火車上吃便當，從沒有出來玩這麼寒酸過。

7. 最後第二天行程安排去看夜景，行程表的安排為吃完晚餐後看夜景，但是後來領隊卻說要先去看夜景，但那時天色並沒有完全黑暗，到了景點因為霧大又什麼都沒看到，就匆忙幫團員買票，讓我們坐纜車下來了，卻聽到別團的團員說他們在景點留一個半小時，等到霧都散去，看到了美景才搭纜車下來。我們領隊卻匆忙的在趕行程。

8. 最後一天飛機誤點，別團的領隊在上午八點就知道了，早上八點半就帶團出遊，而我們領隊叫我們睡晚一點，九點才出門，坐火車經海底隧道，到了函館也沒有帶我們去市區逛，在中午十二點半左右就到機場等到四點半才上飛機。別團中午吃烤肉大餐，我們卻在火車上吃便當，經過海底隧道的車站也沒上去看看，就直接去機場了。甲方認為該團領隊實在差勁。

 解析：

　　本案中，雖然領隊未違反相關法規的規定，但顯然讓旅客覺得領隊的服務態度與專業度不佳，建議旅客遇到這種情形，反映在小費的給予上。如本案之情況大概是台灣旅客所最在意領隊的服務態度問題，若領隊抱著此種「我沒違法」的態度帶團，真會影響出團旅行社的商譽。

案例6-18

　　甲方參加由乙方承辦，於2月20日出發之日本北海道加賀屋五天團，行程中第三天的白樺湖滑雪場和嚴門沒有去，第四天夢幻冰點下之森也沒有去，且領隊不但景點隨意刪除，解說也不夠，專業服務極差。

 解析：

　　第一，本案與前案（案例6-17）相較，就容易處理多了，因為按旅遊契約第23條規定，甲方得請求乙方賠償差額二倍之違約金。所以該去而未去的景點，業者應賠償差價兩倍予旅客。然而實務上在協調時，往往差價的兩倍仍不足以彌補旅客心理之不快。

　　第二，當然，若旅客認為領隊專業服務不佳，也可反應在小費的給予上。只是，雖然有法源依據可處理類似案件，但最大的受害者還是無辜的旅客。

案例6-19

　　甲方與家人共三人參加乙旅行社承辦於9月26日出發之日本北陸立山黑部五日遊，因甲方有恐慌症，擔心會因暈車並誘發恐慌症，因此無法坐太久的車子，行前再三和業務員溝通及瞭解旅遊地形和拉車時間，旅行社的回答是，景點間的距離最多大約是兩小時左右（塞車與氣候因素除外），山路平坦、醫藥便利，屬於休閒式旅遊，且甲方強烈要求須將情況轉達領隊。但出發後，旅行社未盡告知之義務，領隊完全不知情。

　　第三天9月28日早上八點從白樺湖出發，經諏訪往河童橋，再經諏訪回白樺湖用午餐，到下午三點才用午餐，又再度經諏訪往名古屋，一天中竟然在諏訪來回走三趟，甲方認為行程安排離譜，專業旅行社豈可犯下如此荒謬之錯誤！導致搭車時間十二小時，心中之不悅及身體不適誘發了恐慌症——自律神經失調、心律不整、手腳發抖麻木、呈現半昏迷狀態，領隊說救護車來到這裡需三十分鐘以上，又適逢假日，找不到醫院，整部遊覽車就停在路邊為甲方做緊急處理，等待狀況稍好，又繼續拉車，往後兩天病懨懨的甲方，根本無法遊玩，只能跟著在車上休息，甲方的大姐為了照顧她，只好一直陪在身邊，六十六歲的母親因為擔心而造成血壓升高，整個旅程甲方只玩了兩天，這就是花了九萬六千元的代價？！回國後處理本案，乙方經理更過分的說：「我們中途有讓你們下車尿尿啊！」，甲方表示：「請問尿尿可以當景點嗎？」經理推說是領隊的不對，領隊推說是公司的安排，甲方認為是旅行社內部的疏失，不該由消費者去承擔此事件，並提出以下問題：

1. 甲方身體情況特殊，旅行社並未告知領隊，導致領隊未進行行程之變更，並引發了本案問題。

2. 甲方已達休克邊緣，全身麻木，仍繼續在諏訪來回走三趟，而不就

近休息用餐，延至下午三點多才用午餐。

3.乙方傲慢的經理不但不認錯，還強詞奪理傲慢的說：「雖然諏訪來回走三趟，坐車的十二小時當中……也有讓你們下車尿尿啊！」，原來，我們那天坐了十二小時的車，安排的景點是尿尿。

 解析：

一、消保法

消保法第4條規定，「企業經營者對於其提供之商品或服務，應重視消費者之健康與安全，並向消費者說明商品或服務之使用方法，維護交易之公平，提供消費者充分與正確之資訊，及實施其他必要之消費者保護措施。」

消保法第7條也規定，「從事設計、生產、製造商品或提供服務之企業經營者，於提供商品流通進入市場，或提供服務時，應確保該商品或服務，符合當時科技或專業水準可合理期待之安全性。商品或服務具有危害消費者生命、身體、健康、財產之可能者，應於明顯處為警告標示及緊急處理危險之方法。企業經營者違反前二項規定，致生損害於消費者或第三人時，應負連帶賠償責任。但企業經營者能證明其無過失者，法院得減輕其賠償責任。」

消費者保護法（以下簡稱消保法）係於民國83年1月11日經立法院三讀通過，經總統公布後，於民國83年1月13日生效。按消保法第1條第一項之規定，消保法之立法目的為：保護消費者權益，促進國民消費生活安全，提升國民消費生活品質。由於消保法之公布，凡關於消費者之保護，消保法優先適用於其他法律，消保法未設明文者，方適用其他有關保護消費者之法規。因此，相對地，企業經營者所負擔的責任更重了，旅行社除了依旅遊專業安排旅遊服務外，管理者與業務執行者亦需注意相關法規的規定。

二、消費者應盡之注意

　　本案中，雖乙方處理方式與態度不佳，及缺乏同理心，但建議旅客在參加旅遊前，亦應盡到注意之責，本案中，雖甲方行前已多方詢問旅程中之交通與其他事項，仍不免發生有違安全之情事。建議行前徵詢專業醫生的建議，並安排較簡易或可有即時醫療支援之旅遊景點，以避免憾事之發生。消費者亦不宜要求團體完全配合個人，畢竟參加團體旅遊即以原訂行程為原則，消費者亦應盡注意之責。

歷居試題

1.保險公司之國外旅行平安險,對於70歲的購買者,下列可提供之服務選項中,何者錯誤?

(A)國外最高保額限制500萬　(B)可附加「傷害醫療保險金」最高為死亡殘廢保額之10%　(C)可附加「海外突發疾病醫療保險金」最高為死亡殘廢保額之10%　(D)不得附加疾病住院 　　　　　　　【100年／華外領隊一】

答案:A

Chapter

旅遊糾紛與危機處理
——行前解約篇

行前解約問題

歷屆試題

 行前解約問題

行前解約問題包含人數不足、生病、臨時有事、契約內容不符、訂金。

相關法規

國外旅遊定型化契約第12條（組團旅遊最低人數）

本旅遊團須有＿＿＿人以上簽約參加始組成。如未達前定人數，乙方應於預定出發之七日前通知甲方解除契約，怠於通知致甲方受損害者，乙方應賠償甲方損害。

乙方依前項規定解除契約後，得依下列方式之一，返還或移作依第二款成立之新旅遊契約之旅遊費用。

一、退還甲方已交付之全部費用，但乙方已代繳之簽證或其他規費得予扣除。

二、徵得甲方同意，訂定另一旅遊契約，將依第一項解除契約應返還甲方之全部費用，移作該另訂之旅遊契約之費用全部或一部。

國外旅遊定型化契約第14條（因旅行社過失無法成行）

因可歸責於乙方之事由，致甲方之旅遊活動無法成行時，乙方於知悉旅遊活動無法成行者，應即通知甲方並說明其事由。怠於通知者，應賠償甲方依旅遊費用之全部計算之違約金；其已為通知者，則按通知到達甲方時，距出發日期時間之長短，依下列規定計算應賠償甲方之違約金。

一、通知於出發日前第三十一日以前到達者，賠償旅遊費用百分之十。

二、通知於出發日前第二十一日至第三十日以內到達者，賠償旅遊費用百分之二十。

三、通知於出發日前第二日至第二十日以內到達者，賠償旅遊費用百分之三十。

四、通知於出發日前一日到達者，賠償旅遊費用百分之五十。

五、通知於出發當日以後到達者，賠償旅遊費用百分之一百。

甲方如能證明其所受損害超過前項各款標準者，得就其實際損害請求賠償。

國外旅遊定型化契約第16條（因手續瑕疵無法完成旅遊）

旅行團出發後，因可歸責於乙方之事由，致甲方因簽證、機票或其他問題無法完成其中之部分旅遊者，乙方應以自己之費用安排甲方至次一旅遊地，與其他團員會合；無法完成旅遊之情形，對全部團員均屬存在時，並應依相當之條件安排其他旅遊活動代之；如無次一旅遊地時，應安排甲方返國。

前項情形乙方未安排代替旅遊時，乙方應退還甲方未旅遊地部分之費用，並賠償同額之違約金。

因可歸責於乙方之事由，致甲方遭當地政府逮捕、羈押或留置時，乙方應賠償甲方以每日新臺幣二萬元整計算之違約金，並應負責迅速接洽營救事宜，將甲方安排返國，其所需一切費用，由乙方負擔。

國外旅遊定型化契約第19條（旅客之變更）

甲方得於預定出發日____日前，將其在本契約上之權利義務讓與第三人，但乙方有正當理由者，得予拒絕。

前項情形，所減少之費用，甲方不得向乙方請求返還，所增加之費用，應由承受本契約之第三人負擔，甲方並應於接到乙方通知後　　日內協同該第三人到乙方營業處所辦理契約承擔手續。

承受本契約之第三人，與甲乙雙方辦理承擔手續完畢起，承繼甲方基於本契約之一切權利義務。

民法第514-4條（第三人參加旅遊）

旅遊開始前，旅客得變更由第三人參加旅遊。旅遊營業人非有正當

理由，不得拒絕。

第三人依前項規定為旅客時，如因而增加費用，旅遊營業人得請求其給付。如減少費用，旅客不得請求退還。

國外旅遊定型化契約第27條（出發前旅客任意解除契約）

甲方於旅遊活動開始前得通知乙方解除本契約，但應繳交證照費用，並依左列標準賠償乙方：

一、通知於旅遊活動開始前第三十一日以前到達者，賠償旅遊費用百分之十。

二、通知於旅遊活動開始前第二十一日至第三十日以內到達者，賠償旅遊費用百分之二十。

三、通知於旅遊活動開始前第二日至第二十日以內到達者，賠償旅遊費用百分之三十。

四、通知於旅遊活動開始前一日到達者，賠償旅遊費用百分之五十。

五、通知於旅遊活動開始日或開始後到達或未通知不參加者，賠償旅遊費用百分之一百。

前項規定作為損害賠償計算基準之旅遊費用，應先扣除簽證費後計算之。

乙方如能證明其所受損害超過第一項之標準者，得就其實際損害請求賠償。

國外旅遊定型化契約第28條（出發前有法定原因解除契約）

因不可抗力或不可歸責於雙方當事人之事由，致本契約之全部或一部無法履行時，得解除契約之全部或一部，不負損害賠償責任。乙方應將已代繳之規費或履行本契約已支付之全部必要費用扣除後之餘款退還甲方。但雙方於知悉旅遊活動無法成行時應即通知他方並說明事由；其怠於通知致使他方受有損害時，應負賠償責任。

為維護本契約旅遊團體之安全與利益，乙方依前項為解除契約之一部後，應為有利於旅遊團體之必要措施（但甲方不得同意者，得拒絕

之），如因此支出必要費用，應由甲方負擔。

國外旅遊定型化契約第28條之一（出發前有客觀風險事由解除契約）

出發前，本旅遊團所前往旅遊地區之一，有事實足認危害旅客生命、身體、健康、財產安全之虞者，準用前條之規定，得解除契約。但解除之一方，應按旅遊費用百分之＿＿＿補償他方（不得超過百分之五）。

國外旅遊定型化契約第31條（旅遊途中行程、食宿、遊覽項目之變更）

旅遊途中因不可抗力或不可歸責於乙方之事由，致無法依預定之旅程、食宿或遊覽項目等履行時，為維護本契約旅遊團體之安全及利益，乙方得變更旅程、遊覽項目或更換食宿、旅程，如因此超過原定費用時，不得向甲方收取。但因變更致節省支出經費，應將節省部分退還甲方。

甲方不同意前項變更旅程時得終止本契約，並請求乙方墊付費用將其送回原出發地。於到達後，立即附加年利率＿＿＿%利息償還乙方。

一、簽訂契約問題

案例7-1

甲方邀約退休同仁共同組團前往大陸鄭州觀賞牡丹花季，請乙方代為規劃。乙方告知花季期間為熱門時刻，請甲方於2月4日預付4月14日團體訂金四萬元（2,000元×20人）。但到了2月22日，甲方發現此團朋友人數太少已組不成團，遂趕快告知乙方取消機位，想取回訂金。乙方卻說航空公司訂位的訂金是不能退的，希望此團體由旅行社接手續辦，而甲方夫婦可以繼續參加，甲方同時也提出希望將原機位訂金改成參團訂金。至3月13日乙方告知甲方：根據行規，他們礙難將機位訂金改成團體訂金。甲方非常不滿，認為難道這四萬元就這樣被坑了嗎？為何航空公司預定的機位訂金不能退？

案例7-2

　　乙方於3月12日向甲方收取護照及訂金時，未向甲方解釋旅遊契約內容，雙方也未簽訂旅遊契約書。直到3月26日出發前一天，乙方要向甲方收團費時，甲方要取消行程，乙方人員卻說甲方毀約，要賠償旅行社團費的百分之五十，金額約一萬三千五百元整。甲方認為乙旅行社事前未口頭告知及書面通知，事後卻要旅客賠償，讓甲方有被騙的感覺。

解析：

　　行前解約為目前旅遊糾紛案件發生類型最多的情形，關於契約與訂金之關係，實務上會發生如下幾種狀況，由於牽涉民法與旅遊契約相關規定，若雙方對於法規沒有認識，再加上必定有金錢的損失，常造成雙方不易處理的原因。

契約	訂金		說明
×	√	狀況一	常發生
√	√	狀況二	最好處理
√	×	狀況三	很少發生
×	×	狀況四	最常發生在熟客身上

　　以下以狀況一與狀況二說明如下：

狀況一：未簽定旅遊契約，只付訂金

　　即為案例7-2之狀況，按民法第248條規定，「訂約當事人之一方，由他方受有定金時，推定其契約成立。」民法第249條也規定，「定金，除當事人另有訂定外，適用左列之規定：

一、契約履行時，定金應返還或作為給付之一部。

二、契約因可歸責於付定金當事人之事由，致不能履行時，定金不　　得請求返還。

三、契約因可歸責於受定金當事人之事由，致不能履行時，該當事
　　人應加倍返還其所受之定金。

四、契約因不可歸責於雙方當事人之事由，致不能履行時，定金應
　　返還之。」

　　因此，雙方有實質契約關係，只是缺乏書面，為了避免因為雙方無
書面契約的約定，衍生爭端，所以發展觀光條例第29條規定：「旅行業
辦理團體旅遊或個別旅客旅遊時，應與旅客訂定書面契約。」及民法第
514-2條也規定：「旅遊營業人因旅客之請求，應以書面記載左列事項，
交付旅客：

一、旅遊營業人之名稱及地址。

二、旅客名單。

三、旅遊地區及旅程。

四、旅遊營業人提供之交通、膳宿、導遊或其他有關服務及其品
　　質。

五、旅遊保險之種類及其金額。

六、其他有關事項。

七、填發之年月日。」

　　而對於業者未與旅客簽定旅遊契約的話，按發展觀光條例第55條規
定，業者將受罰，「有下列情形之一者，處新臺幣一萬元以上五萬元以
下罰鍰：一、旅行業違反第二十九條第一項規定，未與旅客訂定書面契
約。」

　　但案例7-1中，雙方未簽訂旅遊契約，業者可引用民法第249條規定，
沒收甲方之訂金。因此，旅客向業者訂定一組十餘人機位時，最好應確定
能成行，一般而言，旅行業者收到旅客機位訂金後，亦需付訂金給上游票
務旅行社或航空公司，因此當取消時，上游業者亦難退還訂金，但原本的
機位訂金可否轉成團體訂金，端看接洽旅行社的後續作業，實務上，業
者應會儘量彈性處理。並且，本案中，業者亦曾回覆甲方團體由旅行社接

手續辦，甲方夫婦可以繼續參加。所謂的口頭承諾廣義來說是有法律效力的，在契約中只要雙方意思表示合致就可以成立，承諾的做成，並不一定以書面為其要件，只是若牽扯到訴訟時，可能在舉證上面會有困難出現。

不論旅客或業者應注意的是，民法第153條規定，「當事人互相表示意思一致者，無論其為明示或默示，契約即為成立。當事人對於必要之點，意思一致，而對於非必要之點，未經表示意思者，推定其契約為成立，關於該非必要之點，當事人意思不一致時，法院應依其事件之性質定之。」凡事不能隨便口頭說說，因為，口頭承諾亦是屬於契約的一種型式。

狀況二：有簽定旅遊契約，且已付訂金

若雙方有簽訂契約，甲方亦付了訂金，此情況為最佳狀況，亦是符合觀光局的規定，因為按旅遊契約第27條（出發前旅客任意解除契約）規定，「甲方於旅遊活動開始前得通知乙方解除本契約，但應繳交證照費用，並依下列標準賠償乙方：

一、通知於旅遊活動開始前第三十一日以前到達者，賠償旅遊費用百分之十。

二、通知於旅遊活動開始前第二十一日至第三十日以內到達者，賠償旅遊費用百分之二十。

三、通知於旅遊活動開始前第二日至第二十日以內到達者，賠償旅遊費用百分之三十。

四、通知於旅遊活動開始前一日到達者，賠償旅遊費用百分之五十。

五、通知於旅遊活動開始日或開始後到達或未通知不參加者，賠償旅遊費用百分之一百。

前項規定作為損害賠償計算基準之旅遊費用，應先扣除簽證費後計算之。

乙方如能證明其所受損害超過第一項之標準者，得就其實際損害請求賠償。」

因此，以案例7-1為例，甲方已繳四萬元，假設團體費用為一人一萬五千元的話，甲方於一個月前取消，本預訂為二十人團體，每人取消費用之10％為一千五百元，二十人共三萬元，事實上甲方仍可退回一萬元。因此，按法規的規定，雙方若欲取消行程，越早確定，損失越小。

二、行前解約型態

一般而言，行前解約大致有以下幾種狀況：

(一)人數不足

旅行業的淡旺季明顯，旺季如過年、寒暑假或連假時，航空公司分配給旅行業者的機位有限，機位常是一位難求，但在淡季時，常會遇到報名人數不佳，無法達到組團人數時，企業經營的風險就增加，按旅遊契約第12條（組團旅遊最低人數）規定，旅遊團須有＿＿＿人以上簽約參加始組成。如未達前定人數，乙方應於預定出發之七日前通知甲方解除契約。一般而言：

1.團體人數10人，團體票要十張以上才可開立。
2.團體人數16人，15+1（FOC）人，航空公司會給旅行社一張免費票，這是用來派遣領隊隨團服務。
3.團體人數32人，扣除領隊一張免費機票，旅行社仍可獲得另一張免費機票為其利潤。

但無論如何，業者當初的報價為以團體票之基礎，若無法到達團體人數，勢必無法開立團體票，因此，當時團費的報價顯有疑義，因此有該法規的存在意義。最重要的是一定要於七天前事先通知客人，有時間可退費，或轉換別團出國，若少於七天的期限，業者則有賠償責任。

民法對於日數的計算，依民法第121條規定，「以日、星期、月或年定期間者，以期間末日之終止，為期間之終止。期間不以星期、月或年之始日起算者，以最後之星期、月或年與起算日相當日之前一日，為期間之末日。但以月或年定期間，於最後之月，無相當日者，以其月之末日，為期間之末日。」

民法第123條（連續或非連續期間之計算法）亦規定，「稱月或年者，依曆計算。月或年非連續計算者，每月為三十日，每年為三百六十五日。」

有關期日的規定，只有民法第119條所規定的期日與期間除有特別規定外，在法令、審判或法律行為時，都應適用民法的規定；第122條規定的應於一定期日或期間為意思表示或給付者，其期日或期間末日為星期日、紀念日或其他休息日者，以其休息日之次日代之的兩條條文。

期日在法律上是指一個不可分或者視為不可分的某一特定的時刻，也就是時間過程中的某一個點，這個「點」的長度可以有長有短，但是中間絕對不可分，例如：某日的中午十二時，4月1日和中秋節等是。中午十二時的時及4月1日及中秋節的日都是不可分的，所以期日的點，可能短到一小時，長到一天或者一星期，不管多長或者多短，在法律上都視為一個不可分的「點」。期間在法律上是指確定或可得確定的一定範圍內的時間，可以說期日是在靜的方面來觀察時間。期日是點，期間是線。

期日是一個特定的「點」，凡是應該在期日內作一切的行為，在這個期日內的通常營業時間或者作息時刻來進行就可以了，所以不發生計算時間的問題。期間是一段線，就產生這段線該怎麼計算的問題。

期間可以用時來計算，用時來計算期間，依民法第120條第一項規定，要「即時起算」，例如上午八時向車行租車使用六小時，即自上午八時起算，到下午二時終了時，期間就到了。用分或用秒來計算的起算點，民法沒有規定，理論上應該跟以時計算一樣，即分或即秒起算。

以下為適用旅遊契約第12條規定的發生情況，但仍因甲乙雙方主張不同，處理結果亦有所差異，舉例如下：

案例7-3

　　甲方向乙方報名5月29日出發之加拿大促銷團，乙方並答應優惠每人團費五千元且收取訂金，但乙方卻於出發前七天告知甲方因人數不足十六人，故取消此一團體。最後甲方同意移至其他日期出發並要求同樣優惠五千元，可是乙方告知甲方只限定5月29日這團才有優惠五千元，故引發甲方不滿，認為乙方有違誠信。

 解析：

　　本案旅行業者雖明顯可主張依旅遊契約第12條處理，原本應是很容易解決的糾紛，但因乙方規劃此促銷團時，並未對於無法成團的後續解決方式事前規定清楚，而另衍生糾紛。

(二)因不可抗力或不可歸責於當事人之事由

　　台灣遇每年八、九月份為颱風季節，非常容易因天候關係造成旅遊團體無法出發，如台灣：

時間	事由	傷亡情形
94年7月16日	海棠颱風	死亡：13人，失蹤：2人，受傷：31人，損48億2,145萬元
94年8月30日	泰利颱風	死亡：5人，受傷：59人，損15億元
96年8月16日	聖帕颱風	死亡：1人，失蹤：1人，受傷：28人，農損17億3,894萬元
96年9月17日	韋帕颱風	死亡：1人，受傷：3人，農損1,884萬元
96年10月4日	柯羅莎颱風	死亡：9人，失蹤：2人，受傷：57人，農損42億5,623萬元

　　而國際間如：

時間	事由	傷亡情形
1994年8月11日	約翰颶風	死亡：0人，財產損失1,500萬美元
1997年9月9日	琳達颶風	死亡：0人，財產損失3.2百萬美元

2005年8月25日	美國卡崔娜颶風	死亡：1,833人，受災人數：27萬人，財產損失總計超過1,250億美元及600億美元的保險損失
2007年8月13日	迪安颶風	死亡：42人，財產損失38億美元
2008年5月12日	四川地震	死亡：69,127人，失蹤：17,991人，受傷：373,606人，農業損失高達四百多億人民幣（約60億美元）

　　不論是台灣本地或欲前往之國家發生天災，皆會影響到旅遊團體的操作與進行。因此，按旅遊契約第28條（出發前有法定原因解除契約）規定，「因不可抗力或不可歸責於雙方當事人之事由，致本契約之全部或一部無法履行時，得解除契約之全部或一部，不負損害賠償責任。乙方應將已代繳之規費或履行本契約已支付之全部必畏費用扣除後之餘款退還甲方。但雙方於知悉旅遊活動無法成行時應即通知他方並說明事由；其怠於通知致使他方受有損害時，應負賠償責任。

　　為維護本契約旅遊團體之安全與利益，乙方依前項為解除契約之一部後，應為有利於旅遊團體之必要措置（但甲方不得同意者，得拒絕之），如因此支出必要費用，應由甲方負擔。」

　　但往往如此處理方式仍有爭執，因為若發生在出發當天的話，必要費用常占團費頗高之比率，旅客常無法接受。必要費用指的是如包機、定期航班、中段機票、相關規費、旅館訂金等主要項目（觀光局97年8月15日，發文字號：觀新字第09700069號），之後亦曾廣義解釋為國外旅館、交通費等訂金部分，只要業者出證明單據，都可列入必要費用（觀光局，99年4月16日）。

　　而不可歸責於當事人之事由，是指非歸責於旅遊契約雙方當事人，即不可怪旅行社，也不可怪旅客之事由，發生原因常為航空公司機械故障，或他國發生政變、罷工、戰爭等情形，退費處理方式亦同。

　　以下為適用旅遊契約第28條規定的發生情況，但仍因甲乙雙方主張不同，處理結果亦有所差異，舉例如下：

案例7-4

甲方打算參加由乙旅行社承辦於2月6日出發前往大陸長沙張家界六日遊,團費每人共計二萬九千八百元整。但後來因大陸雪災(2008年),乙方決定取消行程,結果甲方被扣每人一萬元整,甲方認為非常不合理,又無法得知為何被扣這麼多錢!

案例7-5

甲方參加乙方6月2日日本東京團,因適逢日本爆發麻疹急病(民國96年),觀光局發布5月25日至6月8日應暫緩赴日旅遊,以免染病。因此甲方據此取消6月2日日本東京團,並希望延至10月再參加,但乙方告知需扣訂金一萬二千元,甲方認為被扣金額太高。

案例7-6

甲方參加乙方6月16日日本團,已付訂金每人三千元,但因日本麻疹事件而取消行程,也同意被沒收訂金,可是卻於出發前三天又決定要去,然旅行社已開票完成,剩餘機位也已退還航空公司,雖經旅行社極力追討,乃無法追加機位,導致必須沒收訂金,甲方認為機位之責任不在甲方,故要求退還訂金。

案例7-7

　　甲方參加乙方於5月9日出發之中國大陸四川八日遊。出發後，適逢四川大地震（2008年），整個行程被迫停止，也被迫更改。行程中因急於脫離險境，旅行社安排九寨溝直飛重慶之飛機，並跟每位旅客加收四千七百元機票款，以便順利返鄉。回國後甲方看到報紙，觀光局宣布因這次地震而增加之機票款應由旅行社吸收，不得向旅客加收，因而向旅行社催討。但旅行社卻說因這次事件已經支出、虧損很多，再由業者負擔費用不合理而不肯退還。

　　相關法規為旅遊契約第31條（旅遊途中行程、食宿、遊覽項目之變更）規定，「旅遊途中因不可抗力或不可歸責於乙方之事由，致無法依預定之旅程、食宿或遊覽項目等履行時，為維護本契約旅遊團體之安全及利益，乙方得變更旅程、遊覽項目或更換食宿、旅程，如因此超過原定費用時，不得向甲方收取。但因變更致節省支出經費，應將節省部分退還甲方。甲方不同意前項變更旅程時得終止本契約，並請求乙方墊付費用將其送回原出發地。於到達後，立即附加年利率＿＿％利息償還乙方。」

案例7-8

　　甲方參加乙方安排於2月6日出發之中國大陸張家界團，於1月20日繳交訂金一萬元。出發前因大陸雪災，乙方通知取消出團，也同時告知不能退還任何已繳訂金，令甲方十分氣憤。甲方認為旅行社不能把不可抗力的天災損失轉嫁到客戶身上，如此太不公義，故要求乙方應退還部分訂金。

案例7-9

　　甲方參加乙方承辦於10月6日出發之桂林高爾夫球團，原班機下午三點十分，適逢颱風天，乙方在前一晚臨時告知更改出發班機提早為早上九點三十分。但班機抵達澳門後，卻又說因颱風關係沒有班機接往桂林，需等到隔天下午才有班機前往桂林，故由航空公司安排到澳門酒店住宿，但住宿費用由甲方自行付費，甲方不同意。後經甲方隊友自行探詢得知，當天廣州有前往桂林之班機，告知旅行社及航空公司，能否改由廣州飛往桂林，卻遲遲無具體回應，最後甲方自費由廣州前往桂林。回國後，向乙方請求額外付費之金額，乙方卻表示只能償付部分費用。

案例7-10

　　甲方參加由乙方承辦，於4月24日出發之桂林五日遊，團費每人一萬七千九百元，乙方因天候影響，飛機延遲而取消團體行程，扣除甲方每人一千元手續費，消費者不滿意旅遊未成行，竟然還要付手續費與台胞證工本費。

案例7-11

　　甲方參加乙方7月14日日本團，因颱風而被迫延後一天，因此也縮減一天行程，因是主要景點被刪除，故甲方決定取消行程，卻因此被扣兩人二萬四千元之團費，甲方認為極不合理。

　　以上案件雖皆肇因於不可抗力或不可歸責於當事人之事由，但實務上甲、乙雙方之要求與處理結果各有不同，且因涉及扣款數額多寡不同，類似的案件非常容易發生糾紛。

(三)出發前有客觀風險事由解除契約

　　消費者擬前往之地區為發生如巴里島痢疾、政變、風災、地震、海嘯等事件，造成消費者心理有危險疑慮，而產生是否出團旅遊與可否解除契約不出團的消費權益糾紛問題；則可參考旅遊契約第28條之1（出發前有客觀風險事由解除契約）規定，「出發前，本旅遊團所前往旅遊地區之一，有事實足認危害旅客生命、身體、健康、財產安全之虞者，準用前條之規定，得解除契約。但解除之一方，應按旅遊費用百分之＿＿補償他方（不得超過百分之五）。」

　　茲舉2010年發生的泰國紅衫軍事件及2005年發生的南亞大海嘯為例，說明之。

2010年泰國紅衫軍事件

　　泰國紅衫軍示威再起，品保協會今天卻接獲民眾投訴旅行社收超過5%退團手續費。觀光局表示，泰國目前仍是橙色警示，旅行社可扣最多5%手續費及「必要費用」，沒有違反規定。

　　泰國紅衫軍風暴再起，外交部將曼谷周邊八都列旅遊橙色警示地區，依觀光局頒布的國外旅遊定型化契約規定，橙色警示旅客退團，依規定旅行社最多可扣5%團費充當手續費及「其他必要費用」。

　　觀光局表示，必要費用包括機票退票手續費、簽證費等，可能因此造成想退團民眾誤解。民眾若不想退團被扣錢，可與旅行社協調延後出發或轉往其他地區遊玩。

　　旅行社業者表示，只要還沒出團，旅客想退團，業者普遍來說都不會收手續費了，就算收也是意思一下，不會真的收到5%。但機票退票手續費、簽證費等，旅行社只是代辦，沒有從中獲利，不可能自行吸收。

資料來源：中央社，2010年3月12日。

2005年南亞大海嘯

海嘯過後──消費者可以安心旅遊嗎？

　　日前南亞地區發生芮氏地震規模九的大地震，連帶引發大海嘯，至今已造成十數萬人死亡，處處一片慘不忍睹的景象。

　　在南亞發生海嘯意外後，旅遊業者和觀光局協調，宣布將斯里蘭卡、印尼亞齊省、泰國普吉島、馬爾地夫、印度東部和南部、孟加拉與馬來西亞檳城州、吉達州、玻璃市等三州及蘭卡威島等地區，由黃色旅遊警示區改列為「橙色警示區」，在明年1月10日之前的旅行團，在扣除必要支出後會全額退費。

　　之後，又宣布前往橙色燈警示區（註）的民眾，2月15日前取消出團者將依旅遊契約第28之1條款辦理，也就是：「出發前，本旅遊團所前往旅遊地區之一，有事實足認危害旅客生命、身體、健康、財產安全之虞者，準用前條之規定，得解除契約。但解除之一方，應按旅遊費用百分之＿＿＿補償他方（不得超過百分之五）。」。

　　此項規定一出，立即在旅遊消費市場引發爭議，消基會指出，由12月27日至元月4日止，消費者向消基會抱怨的是，旅行社仍鼓勵消費者出遊，甚至宣稱「包機」已訂，無法退團，否則將沒收消費者至少一半的團費，消費者忿忿地說，一家四口，尚未出遊，即需被扣三萬多元，怎讓人服氣？

　　最讓消費者質疑的是，到底有哪些地區被地震、海嘯侵襲？上觀光局網站搜尋，不見隻字片語，到外交部網頁亦一無所獲，到底要消費者如何處理呢？

　　聽到消費者抱怨，消基會工作人員亦特地至上述單位網站搜尋資訊，結果發現，觀光局除了公布一則至元月10日可扣除必要費用後退費的新聞外，並無其他資訊；而外交部網頁則除了公布救助現況等資訊外，只有一份外交部領事事務局公布的國外旅遊警示分級表，內容則是籠統的內容表示：斯里蘭卡、印尼亞齊省、泰國普吉島、馬爾地夫、馬來西亞之檳城州、吉達州、玻璃市等三州及蘭卡威島、印度東部及南部、孟加拉等地列

為建議暫緩前往的橙色警戒區。

消基會指出，無論是旅遊消費者或一般民眾，均須清晰知道到底哪裡受災，哪些地方沒有受損，尤其是南亞景點到底還有哪些地方可以旅遊？哪些地方已經無法達成旅遊目標？顯然地，政府單位所公布的有限資訊，並無法滿足消費者「知」的權益，只是放任消費者和旅遊業者爭執不下，因此，南亞發生海嘯，但國內卻是被爭議的「口水」所淹沒！

旅遊景點安全性不明，就連已知受損景點的處置亦頗多爭議！消基會表示，以元月10日作為退費標準的判斷依據，恰當嗎？南亞地區此次的大海嘯，被形容成百年巨災，善後與重建勢必是一條漫長而艱辛的道路，短短半個月，難道就可以恢復正常嗎？「災區未復建、旅遊先開拔」，處置方式未免過於一廂情願，犧牲消費者權益的心態亦可見一斑。

消基會不禁要問：

1.東南亞各國疫情控制的情形如何？有無詳細資料？若迄今沒有詳細資料，如何確定該地安全？

2.東南亞各國的觀光地區，何處危險、何處安全、何處有危險之虞，有無確實派員赴當地仔細清查並對外公布？

3.外交部警示系統是判斷可否旅遊的依據嗎？

針對種種疑慮，為替消費者權益把關，消基會提出以下呼籲：

一、對政府主管機關

1.儘速組成跨部會之專案工作小組，清查此次海嘯受災國家，如印尼、泰國、馬爾地夫、斯里蘭卡等國地區的受災情形，包括各該國家地區觀光地區何處有災情、復建情形如何？何處未受波及、何處安全、何處狀況危險，調查的項目，並應同時及於各地目前及未來可能發生的傳染病疫情、食物、飲水的供應是否恢復正常等，然後定期（例如每隔五日或一週）向社會大眾公告周知，讓消費者及業者得以在「資訊充分及透明」的情形下，做最好的選擇。

2.如果有必要，政府各有關單位應當組成勘查及評估小組，分赴各災區觀察評估，或訓令我國派駐各地使館人員，前往災區觀察評估，

將資料傳送回國內提供各界參考。

3. 根據行政程序法，政府應將搜集取得的各種災區資訊，完全透明公開、完整的提供民眾參考，因此，政府單位應儘速完成資訊的蒐集與公告。

4. 受災地區的善後與重建，曠日費時，消費者是否適宜前往，不應以一個月、兩個月等期限為判斷依據，而是應以各地災後重建的進度以及恢復情況作為判斷準則。主管機關對於消費者安全之維護及權益之保障，應從寬認定，而非放任業者自訂沒有合理標準的退費標準及處理期限。

二、對旅行業者

1. 根據旅遊定型化契約規定，如果發生不可抗力事件，在扣除必要費用後，業者應將餘額還給消費者，不可抗力事件應依照事實判斷，外交部的警示燈只是參考。因此消基會主張，凡已報名但欲解約的消費者，均應按照「國外旅遊定型化契約」第28條的精神，「……乙方（旅行社業者）應將已代繳之規費或履行本契約已支付之全部必要費用扣除後之餘款退還甲方（消費者）。」

2. 由於南亞地區恢復正常情形的時間仍在未定之天，業者應停止招攬當地旅遊行程的業務，尤其應避免宣稱已「包機」，阻止消費者退團，以避免爭議。

三、對消費者

為維護自身的安全，消基會呼籲暫停安排南亞災區的旅遊計畫。目前各國均全力投入救災工作，消費者若有心幫助當地的經濟復甦，可採用捐款的方式。

（資料來源：消基會，發布日期940106 http://www.consumers.org.tw/unit412.aspx?id=408）

註：外交部為協助旅客辨識各地區之旅遊風險，設計了警示等級參考情況，如下：

旅遊 糾紛 與 緊急事件處理

警示等級顏色（程度）	警示意涵	警示等級參考情況
灰色警示（輕）	提醒注意	如：部分地區治安不佳、搶劫、偷竊、罷工事件多、水、電、交通或通訊不便、環境衛生及健康條件不良、潛在恐怖份子威脅區域等，可能些微影響人身健康及安全者，宜注意身邊安全，做好正常安全預防措施。
黃色警示（低）	特別注意旅遊安全並檢討應否前往	如：政局不穩、治安不佳、搶劫、偷竊、罷工事件頻傳、突發性之缺糧、乾旱、缺水、缺電、交通或通訊不便、環境衛生及健康條件惡化、恐怖份子輕度威脅區域等，可能影響人身健康及安全者，宜高度警覺特別注意旅遊安全並檢討應否前往。
橙色警示（中）	避免非必要旅行	如：發生政變、政局極度不穩、暴力武裝區域持續擴大者、搶劫、偷竊或槍殺事件持續增加者、難（饑）民人數持續增加者、示威遊行頻繁、可靠資訊顯示恐怖份子指定行動區域、環境衛生及健康條件嚴重惡化有爆發區域性嚴重傳染性疾病之虞、突發重大天災事件等，足以影響人身安全與旅遊便利者，應避免非必要旅行。
紅色警示（高）	不宜前往	如：嚴重暴動、進入戰爭或內戰狀態、已爆發戰爭內戰者、旅遊國已宣布採行國土安全措施及其他各已進行撤僑行動者、核子事故、工業事故、環境衛生及健康條件嚴重惡化且有爆發大規模嚴重傳染性疾病之虞、恐怖份子活動區域或有恐怖份子嚴重威脅事件等，嚴重影響人身安全與旅遊便利者。

(四)因旅行社過失無法成行

案例7-12

領隊睡過頭　班機飛了旅客傻眼

　　高高興興出國旅遊，卻因領隊睡過頭遲到，導致錯過班機，壞了出遊興致。原本預定昨天上午出發的A旅行社越南河內旅行團，因為蔡姓領隊感冒睡過頭，錯過預定班機，行程被迫延至下午出發。

　　十九名團員們被這種烏龍狀況破壞遊興，其中六名旅客因不滿旅行社的處理態度，憤而取消行程，其餘團員則接受旅行社的賠償條件後，改搭下午一點二十五分班機飛往越南。

　　該旅行團旅客林先生表示，出國這麼多次，第一次碰到這種令人傻眼的狀況，原本預定搭乘昨天上午八點二十五分的華航班機飛往越南河內，約好六點半在桃園機場集合，從約定時間到班機起飛時間都過了，領隊卻一直沒有出現，由於護照與機票都在領隊身上，全團十九名旅客只能焦急地在機場枯等。

　　直到上午九點，終於看到蔡姓領隊急奔現身，領隊到達後頻向團員們鞠躬道歉，表示自己前一天感冒，因此睡過頭。

　　團員們表示，領隊遲到導致行程延誤，也不能接受旅行社把責任全都丟給領隊一個人負擔，從頭到尾都沒有派代表前來安撫團員們的情緒，其中有六名旅客憤而決定取消行程，並將循法律途徑向旅行社求償。

　　蔡姓領隊面對憤怒團員，除了一再道歉，也緊急聯絡旅行社討論後續處理問題，經溝通後，接受團員提出賠償每人一百五十美元，並免付當地五天一人一千元服務費用，本來團員要求將返國行程延後一天，最後則是將早上班機延後到晚上班機。

資料來源：《自由時報》，2011年12月4日。

 解析：

　　一般因旅行社過失造成旅客無法如期出團原因很多，如機位未訂妥、證照問題等，本案雖肇因於領隊個人原因，但按旅行業管理規則第51條規定，「旅行業對其僱用之人員執行業務範圍內所為之行為，視為該旅行業之行為。」因此，領隊之行為，仍為旅行社應負責。所以，本案中，旅客若當天因故無法出發，按旅遊契約第14條（因旅行社過失無法成行）規定，「因可歸責於乙方之事由，致甲方之旅遊活動無法成行時，乙方於知悉旅遊活動無法成行者，應即通知甲方並說明其事由。怠於通知者，應賠償甲方依旅遊費用之全部計算之違約金；其已為通知者，則按通知到達甲方時，距出發日期時間之長短，依下列規定計算應賠償甲方之違約金。五、通知於出發當日以後到達者，賠償旅遊費用百分之一百。」旅客可要求團費兩倍退還。

　　但幸好當天尚有班機前往，但與原班機出發時間有所差異，由於業者明顯未履約，部分旅客可按第14條規定要求賠償；而願意繼續成行者，則可按時間之浪費求償，旅遊契約第25條（延誤行程之損害賠償）規定，「因可歸責於乙方之事由，致延誤行程期間，甲方所支出之食宿或其他必要費用，應由乙方負擔。甲方並得請求依全部旅費除以全部旅遊日數乘以延誤行程日數計算之違約金。但延誤行程之總日數，以不超過全部旅遊日數為限，延誤行程時數在五小時以上未滿一日者，以一日計算。」或民法第514-8條（旅遊時間浪費之求償）也規定，「因可歸責於旅遊營業人之事由，致旅遊未依約定之旅程進行者，旅客就其時間之浪費，得按日請求賠償相當之金額。但其每日賠償金額，不得超過旅遊營業人所收旅遊費用總額每日平均之數額。」至少可要求業者賠償時間之浪費。

出團前夕　492本護照被搶　4匪駕紅車劫走

　　位在台北市南京東路二段的B旅行社，昨晚遭持槍歹徒強盜492本護照，警方根據目擊者提供車號，發現四名頭戴鴨舌帽歹徒所駕紅銀色廂型車，來自台南縣，車主為侯姓女子，並未報失竊，警方全力追緝歹徒。

　　警方指出，492本護照分別隸屬於二十六個旅行團隊，包括十個日本團、五個韓國團、六個泰國團，新加坡、歐洲、加拿大各一團，都已完成簽證手續，今天、明天分別出國前往日本、韓國、泰國、巴里島等地旅遊，由於正值五天的連續假期，很多團員度假美夢可能泡湯。

旅客照常出團

　　B旅行社副總表示，這些旅行團大部分旅客的護照已經被搶，B旅行社將全額退費，再賠償50%團費，並幫客人重新辦好護照，預計損失一千萬左右。昨天深夜緊急跟外交部聯繫後，今天將趕辦護照，明天出發的旅客完全不受影響，正常出團，但今天要出發的旅客，確定趕不及辦理護照，極少數護照在本人手中、並沒有委託B旅行社保管護照的旅客，不管這個團剩下幾人，今天都照常出團。

　　觀光局指出，今天將先協調外交部，對於有意願出國旅客，以專案辦理護照方式補辦護照，沒有意願出國旅客，或權益受損旅客，觀光局也將儘量協調賠償。旅行業全聯會說，有人懷疑是旅行社與他人結怨，據他瞭解，負責人似乎未與他人結怨。

　　警方調查，昨晚九時三十分，蕭姓員工攜帶總共492本的兩大袋護照，準備開車載往桃園機場，交由航空公司人員代管收存，但當蕭某在公司騎樓下等待時，突有一輛紅銀色廂型車停在他面前，兩名持槍歹徒上前企圖挾持。

員工懷疑是假槍

　　蕭姓員工表示，對方兩人都持手槍，其中一人並連拉兩次槍機作勢恐嚇，要求他隨同上車，但他發現對方連拉兩次槍機都沒有上膛或退彈作用，懷疑是假槍，他馬上推開對方逃跑，但歹徒拿了護照坐上車往南京東

路逃逸。

　　警方據報調查，案發當時廂型車內原有四名歹徒，其中，由穿著直條紋衫、頭戴鴨舌帽的兩人下車行搶，另兩人則在車內把風及接應，得逞後疑自南京東路往麥帥公路或轉往建國高架朝高速公路方向逃逸。

　　護照黑市價三十萬

　　警方指出，由於近年發生過多起旅行社護照遭竊或被搶情事，尤其一本內有美國簽證的護照黑市高達三十萬元以上，警方懷疑有人蛇集團欲出售或變造護照，供偷渡集團或犯罪份子使用，已通知境管單位密切注意。

資料來源：《自由時報》，2006年10月6日。

(五)因旅客任意解除契約

案例7-12

　　甲方參加乙方6月1日昆大麗八日團，但於三天前因車禍取消此行程，致被乙方扣取消費用，其金額為包機機票一萬元＋單人房價差四千五百元，共一萬四千五百元，甲方認為不合理。

案例7-13

　　甲方兩人於9月29日與乙方簽定參加日本北海道五日遊之團體旅遊契約，且以信用卡付清全額團費。因甲方有三個月身孕，但在10月1日突然出現異常性出血，就診後醫師表示不宜出國須長期臥床休息安胎，並把此原因告知乙旅行社，但業務人員表示依契約規定繳付之訂金每人一萬元部分無法退還，只能退還餘額，甲方無法認同。

案例7-14

甲方參加乙旅行社於6月10日出發旅遊團體，因配偶腎結石發炎住院無法成行，於6月9日通知乙旅行社取消行程。依契約規定出發前一天通知取消參加旅遊，旅行社得扣50%團費（不含簽證費），如依此計算應扣一萬三千一百五十元，退一萬四千八百五十元。但旅行社只退一萬一千四百元，差額三千四百五十元。

事發後，甲方於8月份共打了約八次電話，要求乙方說明竟然不予回電，甲方認為乙方態度之傲慢難以形容，在旅遊界少之又少。

案例7-15

甲方參加乙旅行社中國大陸北京八日遊，訂於5月6日出發，然甲方於5月4日下午六點五十分突然接到母親過世通知，除了馬上打電話與同團朋友聯絡，也隨即告知乙旅行社此訊息，對方回應會處理。但當甲方於5月7日再與乙方聯絡時，所給的回答是「不能退費」，並且是一毛錢都不能退。甲方因母親突然過世，心情很不穩定，直至5月19日舉辦告別式後，再與乙方討論其退費問題，得到的回應仍是「一毛都不能退」，甲方認為明顯與其旅遊契約書上的約定有很大的出入。

 解析：

雖然以上案例發生原因（生病、車禍等），旅客一般皆認為非自願解除契約，但在法律上的意義，仍屬因個人因素欲取消行程，在實務上，若發生在旅客本人之生病、死亡因素，旅行業者大多亦會酌情處理，並附診斷證明等文書資料請航空公司個案處理。

所以按旅遊契約第27條（出發前旅客任意解除契約）規定，旅客仍因按出發天數多寡賠償業者的損失，再者，旅行社如能證明其所受損害超過前項之標準者，得就其實際損害請求賠償。因此，旅客應確定自身情況能配合旅遊行程出發，再行向旅行社報名出團，以免發生賠償問題。但有時若仍發生消費者預期外之狀況，仍只能按法律規定辦理。

三、標錯價

另外一種近年來發生過多起的標錯價的情形，由於網路旅行社漸已成為新興的交易管道，許多消費者常在網路上交易，亦發生過數起類似案件。

案例7-16

甲方上網訂購高雄至新加坡的商務艙來回機票，於同日完成訂位，隔日乙方主管以網路標價錯誤拒絕交易，甲方認為顯有違公平交易行為。

日本旅遊標錯價　24900打一折！L旅行社認賠

11月去日本玩四天2,500元有找，這麼便宜可不是旅展特價，而是旅行社標錯價，L旅行社內部人員，9月29日凌晨把日本立山黑部四天行程，原價24,900不小心少打一個零，等於打一折在網路販售，眼尖的網友發現馬上搶標，一團總共二十四個名額半小時就賣光，L旅行社出面認賠保證出團，估計損失超過五十萬。

　　秋冬賞雪景，日本立山黑部幾乎是台灣民眾的第一首選，更是旅行社搶錢的重點團，L旅行社卻發生標錯價的烏龍事件，原訂11月要出團到日本的四天溫泉遊，原價24,900元，9月29日半夜十一點，L旅行社內部人員手滑少打一個零，變成2,490元一折價，網友發現後，二十四個名額半小時瞬間秒殺。

　　L旅行社副總：「在第一時間就把網頁價格更新過來，雖然標錯價錢，為了表示我們對消費者權益的尊重，我們這個部分還是會全數出團。」

　　為保全商譽，L旅行社只能摸摸鼻子認賠，四天三夜立山黑部加上合掌村的溫泉行程，共一團二十四位幸運兒得標，預計L旅行社將損失超過五十萬。

　　根據瞭解，出包的還是L旅行社的中高階主管。「（29日半夜）人員的狀態比較累了，在價格上面少打一個零。」

　　每到秋冬，日本立山黑部都是強打的主力商品，兩個月至少能有五十團以上，甚至占旅行社的三成業績，不過L旅行社標錯價不是第一次，面對疏失，業者只能苦笑接受失血，卻樂得二十四位民眾用意外來的破盤價，出遊日本。

資料來源：TVBS新聞，TVBS，2011年10月1日。

2.5萬元遊巴里島　錯標2,900元

　　成立約二十年的S旅行社昨凌晨發生網路標錯價事件，巴里島─搖滾SPA之旅五天應為25,900元，卻錯標成2,900元，共湧入約八百人報名，十人成功報名，業者昨表示十位成功報名者若願意，會提供二千元優惠券補償，其餘候補報名者則會聯絡取消。消基會表示，商譽無價，建議業者對報名成功者負責。

十人獲折價二千元

　　S旅行社出境部協理表示，可能是作業系統轉換中出現錯誤，但該網站未提供刷卡付費，消費者不算真正下單，因該行程原就只剩十個名額，候補報名者會由客服聯絡消費者取消，至於用2,900元報名成功的十人，已在緊急聯絡，擬補償十名消費者每人二千元優惠券。

　　消基會表示，業者應重信譽，建議對成功報名者自行吸收差額。

資料來源：《蘋果日報》，2010年7月1日。

　　關於標錯價的法律問題，以2009年電腦商戴爾（DELL）發生的著名事件為例：

　　以網路直銷著名的電腦商戴爾（DELL）電腦爆發史上最嚴重標錯價事件。戴爾官網販售的液晶螢幕及電腦價格竟「殺超大」，每款折價七千元，十九吋液晶螢幕最便宜每台僅五百元。網購業者估計上網標價到更正售價期間近九小時至少已湧入數萬筆訂單，若全出貨，戴爾損失恐逾上億元。究竟標價的法律效果如何？

法律解析：

　　第一，民法規定契約之要約人，因要約而受拘束。但要約當時預先聲明不受拘束，或依其情形或事件之性質，可認當事人無受其拘束之意思者，不在此限。貨物標定賣價陳列者，視為要約。

　　第二，戴爾公司在網路上的標價，依前述說明「視為要約」，又稱之為「要約之引誘」，如果顧客願意以該價格買受時，即可下單購買，即為「承諾」，買賣即為成立。

　　第三，最近幾天的新聞報導也沒有發現戴爾公司主張其在網路上的標價有預先聲明不受拘束，則戴爾公司在網路上標價，依民法規定固應受拘束。但問題在於如果「依其情形或事件之性質，可認當事人無受其拘束

之意思者，不在此限」，換句話說，顯而易見的戴爾公司的標價根本就是錯的，沒有這種市場行情，如果一定要按標價出售時，戴爾公司鐵定要賠錢時，一般人都認為不可能時，例外的「不在此限」，也就是可不受標價的拘束。這也是為什麼戴爾公司後來宣布取消合約的原因。至於戴爾公司也宣布每一位客戶發給二千元或二萬元的折價券，則是標錯價要取消合約，賠償消費者匯款或信用卡簽單等手續費，至於下單訂購的顧客對這種賠償方式或額度是不是滿意，或是不是能夠滿足，則可能還要再討論。

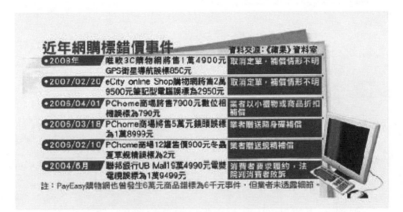

資料來源：澎湖地方法院檢查署http://www.phc.moj.gov.tw/ct.asp?xItem=238001&Ct
　　　　　Node=5979&mp=027

歷屆試題

1.根據我國國外旅遊警示分級表，下列敘述何者正確？

(A)黃色警示，表示不宜前往　(B)橙色警示，表示高度小心，避免非必要之旅行　(C)灰色警示，表示須特別注意旅遊安全並檢討應否前往　(D)藍色警示，表示提醒注意　　　　　　　　　　　　　　　【101年／華外領隊一】

答案：B

Chapter

旅遊糾紛與危機處理
——飯店問題篇

飯店問題

 飯店問題

　　飯店問題包含變更飯店等級、未依約二人一房、飯店設備、飯店地點。

相關法規

國外旅遊定型化契約第23條（旅程內容之實現及例外）

　　旅程中之餐宿、交通、旅程、觀光點及遊覽項目等，應依本契約所訂等級與內容辦理，甲方不得要求變更，但乙方同意甲方之要求而變更者，不在此限，惟其所增加之費用應由甲方負擔。除非有本契約第二十八條或第三十一條之情事，乙方不得以任何名義或理由變更旅遊內容，乙方未依本契約所訂等級辦理餐宿、交通旅程或遊覽項目等事宜時，甲方得請求乙方賠償差額二倍之違約金。

民法第514-5條（變更旅遊內容）

　　旅遊營業人非有不得已之事由，不得變更旅遊內容。

　　旅遊營業人依前項規定變更旅遊內容時，其因此所減少之費用，應退還於旅客；所增加之費用，不得向旅客收取。

　　旅遊營業人依第一項規定變更旅程時，旅客不同意者，得終止契約。

　　旅客依前項規定終止契約時，得請求旅遊營業人墊付費用將其送回原出發地。於到達後，由旅客附加利息償還之。

案例8-1

甲方參加乙旅行社承辦之日本旅遊，回國後提出以下問題：

一、旅館部分

10月6日住宿飯店等級太差（商務飯店）且分配至最低等級（單人房，每房六千五百日幣）房型。該房型空間太小，使許多團員大件行李須置於床上整理，房間多間留有菸味，部分房間床單汙損，房間隔音設備不佳，陳設配備老舊甚至電視機損壞等情形。

該晚原預計住宿「名古屋東急或觀光」或「希爾頓」或「全日空」或「威士汀」或同級，經查雙人房一晚房價為新臺幣四千二百至四千八百元之間，然實際住宿名古屋C飯店之房型，經由該飯店服務人員指認，確定為每房六千五百日幣（約新臺幣二千一百元）之單人房，當中每房差價至少為新臺幣二千一百至二千七百元之間，此部分應由旅行社賠償兩倍之差價予每位旅客。

領隊對於當晚發生之住宿風波，未能妥善處置，責任全推給旅行社，甲方懷疑領隊串通飯店欺騙旅客已無較大房間，認為其行徑惡劣且囂張，造成旅客心生不安全及不適感，甲方要求應賠償每位旅客新臺幣一千元整。

二、餐食部分

除10月6日當晚晚餐每人日幣二千八百元自助餐以外，其餘餐食並不特別，甚至第二天午餐「飛驒日式定食料理」被換成燒烤自助餐，第四天中午日式定食料理亦比其他團體少了燒烤肉等項目，且非位於妻籠宿附近，造成許多團員感覺吃不好之印象，此部分應賠償每位旅客新臺幣五百元。

三、領隊服務品質

領隊導覽態度欠佳不認真，推銷商品頗為賣力，誇稱同產品較市價便宜，結果反而是較貴，如鈦手鍊，每條貴上新臺幣一千二百元。此部分團員保留法律上「不當得利」請求返還之法律追訴權。

甲方參加乙方12月23日北海道五日遊，事先曾向乙方確認是否為乙方自行出團，或是與他旅行社併團，因去年曾被旅行社欺騙過。乙方告知是公司自己的團，但因本身人數少，所以以別家名義出團，但在行前說明會，發現乙方提供之飯店和原行程表之飯店不同，詢問後，乙方解釋飯店只有比先前好而不會比較差，且住好、吃好。但出發當天乙方人員並未來送機，而是另一旅行社人員，但最嚴重的卻是到北海道後所住的飯店並未如乙方所稱吃好、住好，反而更老舊、髒亂不堪之飯店，因甲方年輕時曾在日本念過書，也不曾看過如此老舊之飯店，走廊上髒髒的、牆壁脫落的漆，就連房間內熱水瓶也是如民國初年的那種熱水壺，在日本這先進國家還住到這種飯店，直覺被乙方給欺騙了。

 解析：

一、旅館等級問題

此兩案例大致為旅館等級與品質問題，按旅遊契約第23條（旅程內容之實現及例外）規定，若因等級問題，旅客可要求房價差價兩倍的賠償；而民法第514-6條（旅遊服務之品質）也規定，「旅遊營業人提供旅遊服務，應使其具備通常之價值及約定之品質。」

且若業者不改善時，旅客尚可依民法第514-7條（旅遊營業人之瑕疵擔保責任）規定，有三個步驟可要求旅遊營業人改善：

第一，旅遊服務不具備前條之價值或品質者，旅客得請求旅遊營業人改善之。旅遊營業人不為改善或不能改善時，旅客得請求減少費用。其有難於達預期目的之情形者，並得終止契約。

第二，因可歸責於旅遊營業人之事由致旅遊服務不具備前條之價值或品質者，旅客除請求減少費用或並終止契約外，並得請求損害賠償。

第三，旅客依前二項規定終止契約時，旅遊營業人應將旅客送回原出發地。其所生之費用，由旅遊營業人負擔。

也就是說，關於甲方的權益上，第一，要求改善；第二，要求退費；第三，在業者都未改善的狀況下，要求回台。雖然旅客有如此的權益，但出團在外，仍建議雙方妥善協調之。

二、餐食不佳問題

其實餐食的問題有時主觀認定的成分很多，但最容易判斷的標準為中菜的幾菜幾湯，若餐廳未按行程表所標示之菜色數量提供，按旅遊契約第23條規定，旅行社仍有賠償責任。但若是轉換餐飲型態，建議事先與旅客溝通，或是以調整先後順序方式進行，最終仍需使用行程表所列之所有餐食。但由於以業者的餐標差價進行賠償的話，往往賠償數額不多，無法滿足旅客的需求，業者應審慎安排行程之餐食，以免徒增爭議。而旅客亦可以於食用當場拍照存證，回國後與旅行社處理時，以免口說無憑。

案例8-3

甲方參加乙方承辦之日本旅遊，認為該行程有以下問題：

一、飯店問題

1月20日晚上的「C酒店」，二十樓以上為未完工的工地，團體約晚上八點半進入C酒店，因為當天客滿，大廳一團混亂，領隊約在九點半才拿到房卡，甲方被安排在三十樓，進房一看沒有垃圾桶、枕頭、電視遙控器、熱水壺等等，更恐怖的是窗外有工地鷹架、窗戶髒到可以寫字（我寫了「洪」～領隊的姓，並拍照存證）、浴室沒有整理、牆壁仍有未油漆處、走廊雜物一堆、房間有一大包垃圾、電梯面板沒有顯示任何訊息（客人不知坐到幾樓），直到十點半房間仍未清理完畢。

二、行程問題：資生堂島是欺騙客人的廣告技倆

一路上導遊蔡君說要帶大家去日本人崎山克彥向菲律賓政府購買的「資生堂島（卡兒哈甘島）」，崎山克彥曾寫了一本書，為《我買了一個島卡兒哈甘》，但事實上我們去的島根本不是所謂的「資生堂島」（資生堂拍攝化妝品的島），這與乙方正式行程表所註明的「資生堂島B.B.Q」根本不符！有欺騙消費者的嫌疑！

相同的行程，若由台北出團就標為「海星島」，但是由高雄出團就標為「資生堂島」，難道是認為南部人知識水準較低就這樣廣告嗎？當初選擇這個行程就是為了要去崎山克彥筆下的「資生堂島（卡兒哈甘島）」，誰知卻被騙了！不但行程表欺騙客人，連當地的導遊也一起說謊！

三、浮潛未提供全新呼吸管咬嘴

基於個人衛生考量，出團前曾去電乙方詢問浮潛時所用的呼吸管咬嘴是否為全新的？乙方告知：「提供每人全新咬嘴。」但兩次浮潛均未提供全新咬嘴，均為多次使用過的舊咬嘴，船在海上又無法購買，不使用咬嘴又無法浮潛，實在兩難，只好硬著頭皮用破舊咬嘴，真是超級噁心，未能提供新咬嘴實在是一件十分不貼心的事情！甲方認為若乙方因成本考量無法提供，只要事前告知，便會在台灣自費購買，畢竟一個十幾元的「耗材」實不需要重複使用，一點都不注重衛生。

四、未搭乘某航空公司最新引進噴射客機

乙方行程表所註明搭乘「C航空最新引進噴射客機」（平均機齡不到一年），但是去程卻改搭平均年齡十二、三年的福克客機，兩者差異太大！當天空服員說是因為飛機故障，但新飛機就這麼會故障，真相是什麼？C航空是否要負責？而且C航空只有二架噴射客機，若故障率如此高，就不應該在乙方行程表的「行程特色」第一點就標示「最快速——C航空最新引進噴射客機」，如此一來豈不是又是廣告花招呢？

 解析：

一、飯店等級問題

　　本案中之旅館，顯然是未達到民法第514-6條（旅遊服務之品質）之規定，「旅遊營業人提供旅遊服務，應使其具備通常之價值及約定之品質。」因此，如前述，旅客可按民法第514-7條，要求旅遊營業人改善。

　　值得注意的是，若業者是按事前給予之行程表所載旅館安排，並未違約，只能申訴品質不佳，但若與原行程表所載旅館安排不同，則另有差價賠償之問題。

二、景點問題與班機等級

　　若業者安排之景點確實與行程表安排不同，旅客同樣可按旅遊契約第23條規定要求差額兩倍之賠償，但若該景點無門票費用，並非無賠償責任，按民法第227條規定，「因可歸責於債務人之事由，致為不完全給付者，債權人得依關於給付遲延或給付不能之規定行使其權利。因不完全給付而生前項以外之損害者，債權人並得請求賠償。」若真有欺騙之行為。而原訂行程未去，業者屬於給付不完全，亦應賠償旅客損失。

　　但若業者蓄意欺瞞所安排之景點或航班不實的話，則可能涉及廣告不實，消保法第23條規定，「刊登或報導廣告之媒體經營者明知或可得而知廣告內容與事實不符者，就消費者因信賴該廣告所受之損害與企業經營者負連帶責任。前項損害賠償責任，不得預先約定限制或拋棄。」

　　公交法第21條（虛偽不實或引人錯誤之表示或表徵）亦規定，「事業不得在商品或其廣告上，或以其他使公眾得知之方法，對於商品之價格、數量、品質、內容、製造方法、製造日期、有效期限、使用方法、用途、原產地、製造者、製造地、加工者、加工地等，為虛偽不實或引人錯誤之表示或表徵。

　　事業對於載有前項虛偽不實或引人錯誤表示之商品，不得販賣、運送、輸出或輸入。

前二項規定於事業之服務準用之。

廣告代理業在明知或可得知情況下，仍製作或設計有引人錯誤之廣告，與廣告主負連帶損害賠償責任。廣告媒體業在明知或可得知其所傳播或刊載之廣告有引人錯誤之虞，仍予傳播或刊載，亦與廣告主負連帶損害賠償責任。」

旅行社業者在設計行程時，需考量及確認未來成行時可能所面臨到的法律問題。

三、個人因素

本案中，旅客要求浮潛用具問題，業者事先為旅客向Local旅行社詢問，應非難事，或建議旅客自行攜帶即可，實在是業者缺乏服務的精神所致。

PART 3

旅遊安全與
緊急事件處理

9

旅遊安全

 第一節　旅遊安全

一、旅行社的旅遊安全管理目標

旅行社的旅遊安全管理目標可依實際運作的情況分為內部安全管理、旅遊行程安全管理及配合政府規範相關措施等三部分，說明如下：

1. 旅行社內部的安全管理：旅客護照、證件的保管措施、消防安全等項目。
2. 旅遊行程安全管理：對旅遊行程中的住、行、吃、遊覽、購物、娛樂等方面，落實合法安全及相關規定之安排。
3. 配合政府規範相關措施：旅行平安保險、旅遊契約、領隊善盡告知責任等。

二、旅遊前的準備

領隊或導遊在旅遊出發前的準備事項，除了召開行前說明會告知注意事宜，瞭解該旅遊行程特別注意要點加註詳細的說明或表單，同時也應密切注意新聞媒體發布相關消息，以利公司研擬緊急應變措施，保障旅客和公司的權益。

(一)應提醒旅客之事項

1. 加入保險：包括另行投保旅行平安保險、海外急難救助服務計畫等。同時應注意投保年齡、保額、保障範圍及其他額外投保之規定事項。
2. 體檢：包括赴疫區旅遊須注疫苗（接種）、健康檢查等。
3. 藥品準備：個人疾病藥物、藥膏及到達旅遊地區之防治藥品。

(二)旅遊行程方面

在規劃旅遊行程時，應就行程中安全注意事項詳列說明並請領隊告知旅客。著手製作旅遊安全書面須知表及擬定旅客安全守則一覽表，其中必須包括活動危險等級區分狀況、自費活動項目的參加要點、旅客自身應負的責任事項等，以確保旅客和公司的權益。最後應準備書面文件（如切結書）讓旅客簽收更佳，證明盡到各項責任和義務，避免旅遊糾紛時產生刑事上的責任歸屬問題。

(三)消息資訊的蒐集

旅遊地區常因天災、人禍或當地政府、民間的突發事故而致無法成行。基於旅遊安全，從業人員應隨時注意旅遊地區的最新情況，如遇不利旅客安全之狀況，須儘速通知旅客並採取適當措施。資訊的取得管道如下：

1.每日報紙、廣播、電視報導、旅遊雜誌。
2.透過網際網路，如外交部領事事務局資訊網、交通部觀光局網站、行政院衛生署網站、消費者文教基金會網站以及各大旅遊相關網站。
3.駐華觀光辦事處傳遞的消息。
4.旅遊業告知（航空公司、旅行社、Local旅行社）。
5.參加各觀光相關協會舉辦的旅遊安全座談會。
6.撥打外交部領事事務局之「國外旅遊重要參考資訊」專線電話或上外交部網站查詢國外旅遊警示的相關訊息。
7.住外隨時與「旅外國人急難救助聯繫中心」以及「旅外國人急難救助」相關單位保持密切聯繫。

第二節 緊急事件處理

一、如何預防緊急事故

(一)旅客應注意事項

　　旅客出國在外，最重要當然是安全至上，但也難免在旅途中會遭遇各種事故，應注意以下各項（外交部、交通部觀光局，2013）：

◆安全

　　少帶現金，陌生人刻意接近時要提高警覺，晚上不到昏暗的街道走動。遇搶劫時，不要反抗。

1. 避免攜帶貴重物品，最好把護照、現金存放在旅館的保險箱，外出時，將財物分散放置。
2. 提高警覺，避免單獨及前往危險或人潮擁擠的地方。
3. 避免前往特種營業場所，以免被敲詐。
4. 夜間最好不要單獨外出，避免窄巷或昏暗街道。
5. 切勿跟陌生人談及您的行程或私事。
6. 小心扒手，他們常會無故推擠，假裝問時間或方向，以及使您分心的各種方法。
7. 當心流浪的小孩會騷擾您，並趁機扒竊您的財物。
8. 把手提包背在胸前，並且不要在街角逗留，以防有人開車或騎摩托車從您身旁搶走皮包。
9. 迷路時，不要慌張，除了警務人員外，不要隨便找人問路。
10. 詢問旅館如何使用當地電話，並隨時攜帶電話卡及零錢。
11. 試著學會幾句當地生活語言，以便求助時使用，抄寫記下緊急電話號碼，包括警察局、消防隊、旅館等，尤其是當地或鄰近駐外

　　館處急難救助電話號碼。

12.遭遇搶劫時，千萬不要反抗，應以確保人身安全為重。

◆行李

1.應選用堅固耐用有行李綁袋的旅行箱，皮箱上非本次旅程之航空行李貼條或飯店掛牌可先撕除，且最好掛上明顯的辨識名牌，避免因外觀相同而被誤取行李。

2.搭機時託運行李中請勿放貴重物品。上下車、船、飛機，進出飯店時均應確實檢視自己行李。

3.行李數量有增減應立即告知領隊，以免漏算。

4.勿替陌生人攜帶物品，以免內有毒品或其他違禁品。

5.行李力求簡單，以利行動便捷自由，且方便裝卸保管，在每件行李內外寫上名字，地址及電話號碼，盡可能使用有外蓋的行李標籤，以免直接暴露身分及住址。

6.避免將錢幣、珠寶、銀器、可轉讓之有價證券、公債、股票、貴重物品、樣品或商業文件等物品，放入託運行李中。

◆貴重物品

　　儘量少帶珠寶等貴重物品，高價位電子產品或攝影器材等易成歹徒覬覦的目標，勿放在遊覽車上。

　　出發前可將護照及旅行支票影印一份，與正本分開放置。行程中，證照、機票、現金等可存放於旅館房間的保險櫃，但可能使用旅行支票時，護照須隨身攜帶！

1.把護照、機票、駕照及信用卡各複印兩份，一份隨身攜帶，另一份留給國內親友，另隨身攜帶二、三張護照用的照片，及護照重要頁次（如基本資料頁與簽證、入境章頁）的複印本，以便護照被竊或遺失時，迅速申請補發，及向當地國證明合法入境之用。

2.攜帶旅行支票及一、二張較通用的信用卡和少量現金。並把旅行支

票號碼表複印兩份，一份留給國內親友，另一份隨身攜帶，並在旅行支票使用或兌現後，把號碼逐一刪除。

3.應瞭解所使用信用卡上最高使用金額，以免超額使用，而被疑為詐騙。此外，出國前應向信用卡公司查詢，在國外遺失信用卡，應如何報失以及預借現金等程序。

4.其他注意事項：

(1)準備國際通用電話卡，並在出國前查清楚從國外打電話回國的方式。

(2)有必要攜帶藥品時，最好放在原裝有標示的容器裡，同時備妥醫生處方箋或證明，以避免通關時遭遇麻煩。

(3)最好多準備一副眼鏡，把預備的眼鏡跟藥物放在隨身行李裡。

(4)衣著飾品宜力求簡樸，以避免成為被注意或下手的對象。

(5)國人出國有習慣攜帶大量鈔票，而成為歹徒覬覦目標，因此避免攜帶大量鈔票，儘量以信用卡或旅行支票消費；旅行支票要等需用時才兌現。旅行支票要在兌現或支付時才可簽名，不要事先簽妥。

(6)買機票或買紀念品而需現鈔時，應向官方指定之銀行或商店兌換，避免貪圖匯差而在黑市買賣。

(7)財物遺失或被竊時，即向當地警察局報案，並請發給證明，以供向保險公司請理賠時作為證明。

(8)信用卡遺失或被竊時，應即向發行之銀行或公司申報作廢。

(9)旅行支票遺失或被竊時，應即向發行之銀行或公司申請止付。

(10)機票遺失或被竊時，應向航空公司申請補發。

(11)護照遺失被竊時，應即向當地警察局報案，以憑向駐外館處申請入國證明書或補發護照。

◆守法

尊重各國法律與習俗，並確實遵守。

1. 出國後就受外國法律的約束，也要受外國政府的管轄，在國內，您的行為可能是合法的，也可能只被處以罰款，但在國外，您可能因類似的行為而被捕入獄。因此，出國旅行須注意遵守當地的法令習俗，出國前宜儘量去瞭解擬前往國家或地區之法律及習俗，例如出入境通關規定，中東國家習俗禁忌等。可利用報紙（旅遊版）、旅遊雜誌書籍、圖書館、旅行社、各國駐台機構、本局網站、交通部觀光局及各國旅遊官方網站等獲取資訊。

2. 違反藥品管理：有些國家對持有或買賣毒品之刑責不區分，即使持有少量的大麻或古柯鹼，都處以徒刑。在若干亞洲國家，可憑醫生處方買到鎮定劑或安非他命，但把這些藥品帶入中東國家，則是犯法的，在某國憑醫生處方合法買到鎮定藥品，數量雖不多，但帶入別國後，可能被認為過量而被捕。故購買、攜帶藥品時宜小心，最好備有醫師處方箋，並於事前多方瞭解、查明規定。

3. 持有槍械：在多數國家非法持有或買賣槍械，都會被處以徒刑，若有攜帶古董或玩具槍枝，最好先行申報，以免於行李查驗時衍生困擾。

4. 拍照：許多國家拍攝軍警建物或政府機關、邊境或交通設施，甚至路上行人（拍攝人物可能侵犯個人隱私權），違者可能被控告或扣押詢問，故拍攝前，最好詢問可拍才拍。

5. 購買古董：應索取輸出許可，如果是複製品，最好索取說明書。在土耳其、埃及及墨西哥等國，常買了沒有輸出許可的古董被捕。

6. 攻擊性物品：香港政府視電擊棒、防身噴霧、伸縮棒及其他類似防身器物為攻擊性物品，如客人隨身行李或託運行李中攜帶上述物品，除將遭沒入之處分外，個人亦有遭港府警方檢控之可能。

7. 入境未事先申報所攜現金等：近來許多人入境美國時，因為申報所攜現金而遭海關沒收，請務必先瞭解目的地之入境相關規定，以免徒增困擾。

313

◆ 毒品、菸酒

在某些國家，可能因持有或吸用毒品，面臨極重的刑罰；若干國家嚴禁攜入或飲用酒品，或限制於不當公共場所飲酒；另多數國家公共場合均禁止吸菸。

◆ 被捕

若因任何原因被逮捕或被拘留，依國際協定或慣例，旅客可立即要求與駐外館處人員聯絡，以便提供協助或代為選聘律師或翻譯人員。

◆ 遭搶或失竊

被搶劫或發現失竊時，立即向當地警察局報案，並請發給證明。必要時可洽請我國駐外館處給予以協助。

◆ 護照登記

如果打算在同一個國家或地區停留兩週以上，或當地曾有戰亂、暴動或災變，最好到達後即與鄰近的駐外館處聯繫，並辦理護照登記。如此，萬一護照遺失或被竊或需要緊急救助時，都較便捷。

(二)常見作案手法及防範之道

以下為常見偷搶騙案例手法及防範之道（外交部，2007）：

◆ 亞太地區

偷、搶、騙發生頻率較高之國家地區為澳門、香港、泰國、印尼、越南、馬來西亞、日本、菲律賓、韓國。

1.常見作案手法：

(1)偷——趁用餐、購票、兌換零錢時，藉機搭訕而偷走隨身行李或皮包。

(2)偷——在巴士內及公共場所，要特別留意扒手集團故意撞擠，使您分心後再下手偷竊。

(3)偷——將現金或貴重物品置於行李箱內交付託運，事後發現密碼鎖遭破壞，現金或貴重物品遭竊。

(4)搶——以底價購買名牌物品或中藥，將旅客誘騙至串通好的商家，強迫推銷牟取利益。

(5)騙——購買珠寶等物品，返台後經專家估價發現受騙而要求退貨，遭賣方以購買時間過久且當事人曾簽字同意不得退貨為由拒絕。

(6)騙——自稱名流人士，外表體面的歹徒，誘騙未設防旅客喝下迷藥後，進行洗劫。

(7)騙——詐騙集團以透過友人介紹或登報方式，利誘或僱用國人前往國外金融機構提領不法現款或轉帳。

(8)騙——詐騙集團以航空公司舉辦旅遊配套促銷活動中幸運大獎為餌，騙取未設防旅客之領獎手續費。

2.防範之道：

(1)將貴重物品及證件分散放置，外出時避免攜帶過多現金及貴重物品，穿著儘量樸素。

(2)儘量迴避陌生人搭訕，隨身行李應不離身，背包最好斜背，以防竊賊覬覦。

(3)出國商旅時，應將現金或貴重物品隨身攜帶，以免遭財物損失。

(4)夜間避免外出，不要喝來路不明的飲料，或購買不知名的物品及藥物。

(5)購買具價值物品時，宜慎防商家訛詐，切勿任意簽具不合理條件之同意書，以維護自身權益。

(6)切勿至國外代領來路不明款項或轉帳，以免觸犯當地法令遭逮捕拘禁。

(7)切勿相信不明來源之中獎訊息或依指示支付款項，並立即向相關機關查證，以免上當。

◆歐洲地區

　　偷、搶、騙發生頻率較高之國家為法國、西班牙、義大利、英國、比利時、荷蘭、捷克、希臘、波蘭。

　　1.常見作案手法：

　　　(1)偷——竊賊故意將冰淇淋、番茄醬或不明粉末倒在旅客身上或行李，假意幫忙，趁機行竊。

　　　(2)偷——搭乘路面交通工具如電車、巴士及火車時，當旅客翻閱旅遊書籍、地圖或確認下車站牌瞬間，最容易遭竊賊下手。機場、車站及火車上扒竊案屢見不鮮，且多為集團作案。

　　　(3)偷——以問路或爭吵方式吸引轉移被害人之注意力，同夥歹徒則伺機下手行竊。

　　　(4)偷——火車即將進站時，故意將一大袋銅板灑落被害人腳邊，趁其彎腰協助撿拾，竊盜集團其他成員即將被害人置於行李架上之行李竊走並隨即下車。

　　　(5)搶——歹徒經常偽裝旅客，利用列車靠站乘客上下車時，趁人不備及車門即將關閉的一剎那行搶，受害人往往在驚嚇之餘，不及反應。

　　　(6)搶——歹徒利用自行開車之外國旅客路況不熟或減速時，上前敲車窗或攔車趁機搶奪。

　　　(7)騙——歹徒詐稱可以較高的美金匯率兌換當地幣，過程中用障眼法以少換多，或夾帶偽鈔、廢幣。另有假警察藉故檢查旅遊客身上的鈔票，而迅速將真鈔換成假鈔。

　　　(8)騙——歹徒偽裝成警察並稱被害人持有偽鈔或偽造證件，要求拿出皮夾內之鈔券及證件供其查驗，嗣被害人取出皮夾即下手行搶。

　　2.防範之道：

　　　(1)如遇假警察搜身或檢查行李時，可請對方出示相關證件，情況

危急時可向路人求救。

(2)隨時隨地注意身上的貴重物品，避免與陌生人接觸，即便一時離開座位時（如上洗手間、在自助餐廳用餐取菜，或在教堂及博物館等場所參觀）應將貴重物品或皮包帶在身上，以防萬一。

(3)應於機場或銀行等可靠場所兌換當地幣，如遇多人上前強迫推銷或乞討，應立刻大喊或驚叫，以嚇退對方。

(4)搭乘地鐵或火車時應謹慎提防扒手或歹徒趁機行搶，二人以上同行宜輪流休息，相互照應，避免與陌生人搭訕，隨時注意可疑人士。

(5)開車自助旅遊，應隨時注意車門是否上鎖，如遇有不明人士或人煙稀少之處（如高速公路休息站、郊外偏僻地區）應小心警覺，切勿任意開窗或下車。

◆ 美洲地區

偷、搶、騙發生之頻率較高之國家為墨西哥、宏都拉斯、阿根廷、巴拉圭、巴西、瓜地馬拉及明多尼加。

1.常見手法：

(1)偷──歹徒常潛伏於機場免稅店或百貨公司等人潮擁擠地方，趁旅客未防備趁機偷走皮夾或錢包。

(2)搶──遊客開車在人行道旁停留或等待紅綠燈時，歹徒藉機強開車門行搶或敲破車窗奪手皮包、行李。

(3)搶──埋伏於銀行外或提款機旁的歹徒等待遊客提款後行搶。

(4)騙──機場常有詐騙集團人士出沒，行騙手法為集團中一人藉故向被害人詢問問題，分散其注意力，其餘人則藉機將被害人行李偷走。

2.防範之道：

(1)無論出入任何場所皆應謹慎保管錢財及貴重物品，如有陌生人接近時更應特別小心防範。

(2)行李及隨身物品應置放於目光可及的地方，以避免歹徒有機可趁。

(3)遇上歹徒搶劫或恐嚇，應以自身生命安全為優先考量，避免與歹徒搏鬥或抵抗，以維護自身安全。

(4)出入機場時應留心隨身行李，避免落單；倘遇人問話時，可答稱對當地不熟，並儘速離開現場，必要時向機場員警尋求協助。

◆ 非洲地區

　　治安惡化、犯罪頻率較高之國家為南非和奈及利亞。南非社會治安逐漸惡化，尤其以約翰尼斯堡、開普敦地區治安最差，持槍搶劫作案情形非常嚴重，外國人常為歹徒下手對象；奈及利亞治安持續惡化，首都阿布加及拉哥斯等各大城武裝搶匪充斥，常見衝鋒機槍攻擊事件。

1.常見作案手法：

(1)騙——竊取受害人之電子郵件資料，趁其出國期間，發電郵向其親友謊稱，因在國外不慎遺失證件財物，無法支付食宿費用，要求儘速匯款，否則可能遭到旅館方面不利之對待，以騙取財物。

(2)搶——約堡地區火力強大的歹徒搶劫路人及遊覽車，甚至波及餐廳、大賣場及旅館住宿等，作案手法也越來越凶殘，搶劫殺人案件時有所聞。

(3)搶——旅客搭機抵達機場返家途中，遭歹徒持槍跟蹤攔截搶劫，或發生遭假警察臨檢而被搶劫之情形。

2.防範之道：

(1)國人旅外時，親友與其聯繫不易，適為詐騙集團利用之空隙，倘遇有親人以電子郵件請求匯款，應保持冷靜，耐心多方查

318

證，以免上當受害。

(2)外出時穿戴樸素、少帶現金，避免單獨行動，迴避治安不良的地區，在室內也必須鎖緊門窗，並隨時備有緊急求助的電話號碼，如有不幸遭搶，謹守保護身體安全為原則，勿與歹徒抵抗。

(三)不幸遭偷、搶、騙的處理方式

1.護照、機票及其他證件遭竊或遺失，請立即向當地警察單位報案並取得辦案證明，因為這是唯一證明您是合法入境的文件，並可供作向保險公司申請理賠及辦理補發機票、護照及他國簽證等用途，報案後再向我駐外館處申請補發護照或入國證明書。

2.旅行支票、信用卡或提款卡遺失或遭竊時，應立即向所屬銀行或發卡公司申報作廢、止付並立刻向警方報案，以防被盜領。

3.請立即與我駐外館處聯繫。我駐外館處均有二十四小時急難救助電話，駐外人員會盡全力提供您必要的協助。

4.如果您一時無法與住處取得聯繫，可與「外交部緊急聯絡中心」聯絡，有專人值班服務，電話為0800-085-095。另有可以自國外直撥的「旅外國人急難救助全球免付費專線電話」800-0885-0885，可從二十二個國家或地區免費撥打。撥打方式如**表9-1**。

表9-1　旅外國人急難救助全球免付費專線電話

日本	先撥001再撥010-800-0885-0885 或撥0033再撥010-800-0885-0885
澳洲	先撥001再撥800-0885-0885
以色列	先撥014再撥800-0885-0885
美國、加拿大	先撥011再撥800-0885-0885
南韓、香港、新加坡、泰國	先撥001再撥800-0885-0885
英國、法國、德國、瑞士、荷蘭、瑞典、比利時、義大利、阿根廷、紐西蘭、馬來西亞、菲律賓、澳門	先撥00再撥800-0885-0885

護照遺失申辦作業及注意事項

一、遺失未逾效期護照申請補發手續及所需文件如下：

遺失地	國內遺失	國外遺失（含港澳地區）		大陸地區（不含港澳地區）
		在國外申請補發〔註3〕	返國申請補發	
應備文件	1.「護照遺失作廢申報表」正本。〔註1〕 2.申請護照應備文件。〔註2〕	1.當地警察機關遺失報案證明文件。〔註4〕 2.申請護照應備文件。【請逕洽駐外館處】	1.入國證明書正本。〔註5〕 2.入國許可證副本或已辦理戶籍遷入登錄之戶籍謄本正本。 3.申請護照應備文件。〔註2〕	1.「護照遺失作廢申報表」正本。〔註1〕 2.入國證明書正本。〔註5〕 3.入國許可證副本或已辦理戶籍遷入登錄之戶籍謄本正本。 4.申請護照應備文件。〔註2〕

〔註1〕本人需持身分證明文件親自向遺失地或國內警察局分局刑事組報案，並持警察機關核發之「護照遺失作廢申報表」正本申請補發護照。

〔註2〕其他申請護照應備文件，請詳閱「申請普通護照須知」。

〔註3〕在國外可向鄰近我駐外館處或行政院在香港或澳門設立機構（香港事務局服務組或澳門事務處服務組）申請護照遺失補發。

〔註4〕當地警察機關尚未發給或不發給遺失報案證明者，得以遺失護照說明書代替。

〔註5〕在國外或港澳地區遺失護照，倘急於返國等因，不及等候我駐外館處或行政院在香港或澳門設立機構（香港事務局服務組或澳門事務處服務組）核發護照者，可申請「入國證明書」持憑返國。

二、未持有國外警察機關報案證明，也未向我駐外館處申辦護照遺失手續者，須憑入國許可證副本向航警局刑警隊或國內警察局分局申報遺失，並取得「護照遺失作廢申報表」，連同申請護照所需相關文件（請閱「申請普通護照須知」）申請補發。

三、注意事項

　　1.如遺失護照已逾效期，無需檢具警察機關報案證明。

2.遺失補發之護照效期，依護照條例施行細則規定以三年為限。

3.護照遺失二次以上（含二次）申請補發者，領事事務局或外交部各
辦事處或駐外館處得約談當事人及延長其審核期間至六個月，並縮
短其效期為一年六個月以上三年以下。

4.自100年5月22日起，護照經申報遺失後尋獲者，該護照仍視為遺
失，不得申請撤案，亦不得再使用。惟倘持前項護照申請補發者，
得依原護照所餘效期補發，如所餘效期不足三年，則發給三年效期
之護照。

5.工作天數（自繳費之次半日起算）：遺失補發為五個工作天。

資料來源：外交部領事事務局。

由於旅客出遊在外有其風險，依照消保法第四條的精神（企業經營
者對於其提供之商品或服務，應重視消費者之健康與安全，並向消費者說
明商品或服務之使用方法，維護交易之公平，提供消費者充分與正確之資
訊，及實施其他必要之消費者保護措施），品保協會也提供了以下旅行從
業人員應告知旅客之旅遊安全注意事項要點範例：

各位旅客，為了您在本次旅遊途中本身的安全，我們特別請您遵守
下列事項，這也是我們盡到告知的責任，同時也是保障您的權益。

1.搭乘飛機時，請隨時扣緊安全帶，以免亂流影響安全。

2.貴重物品請置放於飯店保險箱內，如隨身攜帶，切勿離手，小心扒
手就在身旁。

3.住宿飯店請隨時加扣安全鎖，並勿將衣物披在燈上或在床上抽菸，
聽到警報聲響時，請由緊急出口迅速離開。

4.游泳池未開放時間，請勿擅自入池，並切記勿單獨入池。

5.搭乘船隻，請務必穿著救生衣。

6.搭乘快艇請扶緊坐穩，勿任意移動。

7.海邊戲水，請勿超越安全警戒線。

8. 本項活動具有刺激性，身體狀況不佳者，請勿參加（視活動內容必要加搭乘直升機、大峽谷小飛機、高空彈跳、降落傘等）。

9. 搭車時請勿任意更換座位，頭、手勿伸出窗外，上下車時，請注意來車方向以免發生危險。

10. 搭乘纜車時，請依序上下，聽從工作人員指導。

11. 團體活動時單獨離隊，請徵詢領隊同意，以免發生意外。

12. 夜間或自由活動時間自行外出，請告知領隊或團友，並應特別注意安全。

13. 行走雪地及陡峭之路，請小心謹慎。

14. 參加浮潛時，請務必穿著救生衣，接受浮潛老師之講解，並於岸邊練習使用呼吸面具方得下水，並不可超越安全區域活動。

15. 切勿在公共場合露財，購物時也勿當眾清數鈔票。

16. 遵守領隊所宣布的觀光區、餐廳、飯店、遊樂設施等各種場所的注意事項。

上列事項如有不明瞭，請隨時反應，祝您有個愉快的旅行。

建議旅行社將上述告知事項附在旅遊要約的後面（附錄），以確保雙方權益。

二、旅外國人急難救助

(一)旅外國人急難救助統計與分析

我國駐外館處理旅外國人急難救助案件，以亞太地區最多，歐洲地區次之（表9-2）。國人出國最常發生的急難救助案件類型，依序為：(1)護照遭竊或遺失；(2)向外館尋求行政協助；(3)遭逮捕或拘禁；(4)協助就醫；(5)尋人；(6)入出境遭拒；(7)遇劫、遭竊或詐財；(8)亡故善後；(9)車禍、人為或意外事故。

表9-2　旅外國人急難救助案件依地區別統計表　　民國93-97年（1-7月）

	93年	94年	95年	96年	97年1-7月	合計
亞太地區	1,973	1,364	1,473	1,659	957	7,246
歐洲地區	605	643	632	532	288	2,700
北美地區	801	387	457	420	235	2,300
中南美地區	61	98	93	70	31	353
非洲地區	48	40	41	47	13	189
亞西地區	40	45	46	51	16	198
合計	3,528	2,577	2,742	2,779	1,540	13,166

以下以民國99年與100年外交部受理之急難救助事件說明，如**表9-3**、**表9-4**所示。

表9-3　99年1-12月份駐外館處處理旅外國人急難救助分類統計表

人數	1月	2月	3月	4月	5月	6月	7月	8月	9月	10月	11月	12月	合計
旅外國人	310	343	288	1,161	284	377	335	294	354	276	362	399	4,783
國籍漁船（民）	15	7	3	1	8	0	2	33	41	75	80	9	274
小計	325	350	291	1,162	292	377	337	327	395	351	442	408	5,057
事件性質													
護照遭竊或遺失	116	112	120	106	116	148	122	123	113	110	142	122	1,450
行政協助	27	40	58	47	61	44	64	53	40	37	69	60	600
遇劫、遭竊或詐財	10	10	9	5	5	13	5	3	10	12	11	10	103
槍擊或殺害	0	0	0	0	0	0	0	1	1	1	2	1	6
遭綁架或毆打或性侵害	1	3	2	0	4	2	2	1	2	1	0	1	19
車禍、人為或意外事故	4	6	0	4	1	5	6	6	2	4	7	2	47
就醫、罹患重病或住院	13	15	8	8	11	12	14	12	8	12	10	11	134
亡故善後（含空難事件）	15	7	8	6	13	9	12	5	7	5	7	7	101

（續）表9-3　99年1-12月份駐外館處處理旅外國人急難救助分類統計表

觸法、遭逮捕或拘禁	22	23	17	16	19	33	21	12	40	28	41	21	293
借助川資或代墊票款	1	4	5	2	3	9	5	5	8	5	2	3	52
入出境遭拒	12	12	12	18	16	8	14	10	17	6	9	5	139
尋人	6	7	7	12	13	18	11	11	11	16	17	17	146
被騙賣春	0	0	0	1	0	0	1	0	0	0	0	0	2
漁事案件	6	4	3	3	9	2	5	7	6	9	6	4	64
精神異常	1	0	3	1	1	2	2	1	0	1	1	1	14
自殺未遂	0	0	0	0	0	0	0	1	2	0	1	4	
天災	1	2	1	23	0	0	0	2	0	1	0	30	
其他	8	11	9	6	4	23	16	16	20	15	2	15	145
小計	243	256	262	258	276	328	300	266	289	263	327	281	3,349

資料來源：外交部領事事務局。

表9-4　100年1-12月駐外館處處理急難救助事件分類統計表

西洋年度月份	人數					
	旅外國人	當地僑民	國籍漁僑（民）	外籍人士	大陸人士	小計
201101	869	26	5	10	4	914
201102	830	36	1	12	28	907
201103	508	158	4	15	10	695
201104	554	31	1	2	23	611
201105	1,097	27	0	2	6	1,132
201106	431	28	0	7	3	469
201107	456	50	29	11	6	552
201108	469	35	3	6	18	531
201109	547	24	39	4	8	622
201110	475	39	72	5	3	594
201111	306	45	2,732	19	1	3,103
201112	356	25	22	26	8	437
合計	6,898	524	2,908	119	118	10,567

（續）表9-4　100年1-12月駐外館處處理急難救助事件分類統計表

西洋年度月份	護照遭竊或遺失	行政協助	遇劫、遭竊或詐財	槍擊或殺害	遭綁架或毆打或性侵害	車禍、人為或意外事故	就醫、罹患重病或住院	亡故善後	觸法、遭逮捕或拘禁	借助川資或代墊票款	入出境遭拒	尋人	被騙賣春	漁事案件	精神異常	自殺未遂	天災	其他	小計
201101	173	67	11	0	1	7	14	10	49	2	12	9	1	3	1	0	0	39	399
201102	117	48	15	0	1	2	16	9	28	4	10	14	0	1	0	0	1	43	309
201103	152	78	15	1	2	6	5	5	35	4	20	13	0	2	1	1	22	63	425
201104	159	49	7	0	1	6	14	12	25	3	20	18	0	1	1	0	1	31	347
201105	166	42	16	0	1	7	11	7	27	3	14	12	0	1	0	0	0	26	334
201106	192	48	19	0	3	14	11	10	21	6	11	16	0	5	3	0	0	41	400
201107	191	59	15	0	4	8	11	5	28	8	12	14	0	1	0	0	0	52	415
201108	204	54	21	1	1	10	11	9	33	7	14	13	0	7	0	0	0	40	425
201109	170	51	15	1	2	8	8	14	44	5	13	12	0	6	2	0	0	29	380
201110	145	50	16	0	2	9	15	19	35	1	11	12	0	6	0	0	0	31	355
201111	171	43	15	0	3	11	12	7	23	6	15	12	0	6	0	0	0	34	358
201112	135	49	11	0	2	5	12	4	27	3	11	7	0	4	2	0	1	26	299
合計	1,975	638	176	3	26	93	143	111	375	52	163	155	1	43	11	1	25	455	4,446

資料來源：外交部領事事務局。

(二)海外緊急事件與相關處理措施

◆事先宣告海外安全防範

可事先上外交部領事事務局的網站查詢「國外旅遊預警分級表」。為使旅行社及旅客隨時瞭解國外各地區在旅遊安全上的現時地狀況，特別是某些因受到政治動亂、戰爭、傳染疾病、天災等因素影響而可能造成遊客安全顧慮的地方，外交部領事事務局會隨時依其狀況分類預警，並於網路上公告，以利查詢。

　　領事事務局所提供之旅遊資訊僅供國人出國及在國外停留時之參考，至於無旅遊警訊的地區，亦不表示當地絕對安全，影響國人出國安全、便利、舒適之各種因素可能因為當地國家所發生的事件而隨時有所變動。

　　依旅遊實務慣例，消費者如欲取消前往該等地區旅遊時，原則上適用國外旅遊定型化契約第27條規定處理，即旅客解約時，應依解約日距出發日期間之長短按旅遊費用百分比成數賠償旅行社，惟旅客如有消費爭議而無法解決時，得向交通部觀光局、中華民國旅行業品質保障協會及中華民國旅行商業同業公會全國聯合會申訴個案調處。

　　領事事務局參考先進國家旅遊預警制度，定期或不定期請相關地域司及駐處就駐在國之社會、政治、醫療等總體情勢，提出評估意見，據以更新之旅遊警示分級表（相當於Travel Advice），以下分為四級（**表9-5**）：

表9-5　旅遊警示分級表及相關說明

警示等級	相關內容說明
灰色警示	1.表「提醒注意」。 2.參考情況：輕微治安不佳、搶劫、擄人勒贖、政局不穩、爆發疫情、罷工等。
黃色警示	1.表「特別注意旅遊安全並檢討應否前往」。 2.參考情況：治安不佳、搶劫、擄人勒贖、政局不穩、爆發疫情、罷工、地震、火山爆發、恐怖份子輕度威脅等。
橙色警示	1.表「避免非必要旅行」。 2.參考情況：政局不安的情況較嚴重、自殺炸彈客攻擊、罷工事件頻傳、宗教衝突、可靠資訊顯示該地為恐怖份子的攻擊目標等。
紅色警示	1.表「不宜前往」。 2.參考情況：境內戰爭頻繁、軍閥割據、治安極度不佳、搶劫、綁架及暴力事件頻傳致使各國政府下令撤僑、嚴重暴動、恐怖份子活動地區、內戰、核子事件等足以危害人民生命財產安全。

◆**備妥必要資料**

　　1.海外緊急聯絡電話。

　　2.重要證件，如護照簽證、旅行支票、機票之號碼、資訊或影印本。

　　3.旅客姓名相關記錄。

◆**其他應注意的事項**

　　1.熟悉急救工作之處理要點，如CPR、火災逃生、救溺、燙傷。

　　2.注意旅遊環境及使用器具，如車、船、旅館之安全範圍。

　　3.注意旅客於旅遊中之情緒、氣色之反應。

　　4.避免行程過於急迫，減少不必要之附加行程或緊迫的自選行程。

　　5.避免與陌生人接近，而小孩與女生（吉普賽人）尤其危險。切記財不露白、物不離身。

　　6.熟悉當地法律或規定，瞭解旅遊安全保險之規範。

◆**海外急難救助服務計畫**

　　何謂「海外急難救助」（Overseas Emergency Assistance, OEA）？早在三十年前，急難救助服務就已在歐洲興起。OEA的服務項目頗為廣泛，舉凡醫療諮詢、住院安排、代墊醫療費、代轉並轉送行李、代找律師接洽簽證等等，任何在海外可能發生的緊急狀況，都可透過這樣的國際性救援中心獲得救助。

　　如何獲得急難救助的服務呢？保險公司的保戶和信用卡持卡人是最直接可受惠的對象。這些急難救助的服務，是透過與保險公司、信用卡組織及一般大型跨國公司的簽約合作，提供保戶與持卡人海外救急的服務。因此旅客可以查詢自己的保險公司和信用卡公司，是否提供海外急難救助的服務。另外保險公司和信用卡公司，有時只提供海外急難救助服務給保費額度高於一定數額的保戶和金卡持卡人。對於未投保的旅客，有些保險公司結合國際救助中心，推出較特別的海外平安保險。

　　1.定義：海外急難救助（OEA）興起於歐洲。若在海外遇到緊急狀況

時，可透過國際性救援中心獲得此項緊急救援的服務。目前國內此項服務係透過與保險公司、信用卡組織及一般大型跨國公司的簽約合作，提供保戶與持卡人海外救急的服務。因此，在購買該項服務產品時，應具備的基本常識如下：

(1)實際受惠對象：

　　①保險公司的保戶（個人保戶之受惠對象即本人；若為旅行業綜合險之保戶，受惠對象即旅行社，領隊即代表人）。

　　②信用卡持卡人。

(2)查詢提供服務的條件：

　　①保險公司的保費額度。

　　②信用卡種類（如金卡持有人）。

　　③海外平安保險是否涵蓋OEA服務在內。

　　④其他。

2.使用須知：OEA是旅途中發生緊急狀況時的救援利器，因此旅遊從業人員必須告知旅客OEA相關資訊，領隊更應熟悉OEA使用方法，俾利充分掌握時效，獲得即時援助，確保旅客權益。下面分別就OEA使用須知說明如下：

(1)服務內容：

　　①免費服務電話。

　　②醫療方面：

　　　•緊急醫療諮詢。

　　　•醫療轉送（包括病情追蹤與傳遞）。

　　　•出院返國安排。

　　　•墊付住院醫療費用。

　　③法律方面：

　　　•墊付保釋金。

　　　•負擔訴訟費用。

- 代聘法律顧問。
- 緊急狀況訊息傳達。
- 傳遞緊急文件。
- 文件補發遞送。
- 醫療問題傳譯。
- 親友探病。
- 協助未滿十六歲或二十歲子女返國。
- 遺體或骨灰運回。

④旅遊方面：

- 代尋並轉送行李。
- 旅遊資訊服務。

(2)通知義務：當旅客在海外遭遇急難事故而須入院治療時，領隊應盡速協助就近醫院治療，並立即通知救援中心處理。需特別注意的是：若旅客先行入院醫治，而未於出院前通知救援中心，就無法獲得保險公司提供的救援服務。

(3)證明文件：領隊應盡力協助取得緊急救助費用的有關證明文件及收據，俾利後續處理有關帳務及代墊款項清償事宜，交由保險公司負擔相關費用。

(4)代墊款項：注意墊款總額限度及代墊款項返還的有效天數及期限，以便返國後妥善處理。

(5)免責事由：凡不可抗力之事由，諸如罷工、戰爭、敵國入侵、武裝衝突（不論正式宣戰與否），內亂、內戰、叛亂、恐怖行動、政變、暴動、群眾騷擾、政治或行政干擾、飛航限制、輻射能或水災、地震、海嘯、颱風等，致使救援中心救助行動無法進行或延誤，保險公司及救援中心均不負法律責任。

(6)有效保期：在使用OEA時，必須詳閱是否有冒用、超過保險期間或保單停效後仍繼續使用等情形，否則保險公司可依法追究相關責任。

(三)其他行前注意事項

一般國家多要求所持護照須有六個月以上效期，過境免簽證〔Transit Without Visa, TWOV〕係便利持有確認回（續）程機票及前往第三地有效簽證的轉機旅客，一般並不適用持候補機位者（If Seat Available, ISA）。

◆購買機票

1.購買機票可透過旅行社或網路購買，機票的價格與艙等〔除經濟艙、商務艙及頭等艙之區分外，經濟艙也依票價高低分艙等、航班（有些票種可搭乘該航空公司任何航班，有些票種僅限搭乘某些航班）〕及搭乘效期（14日、30日短期票、半年票、全年票）有關，各類票種對於訂位優先順序都會有所影響，不宜以價格為唯一考量。

2.近年來航空公司多改以電子機票取代傳統的實體機票，電子機票的購票紀錄存留在航空公司之電腦系統內，旅客手中未持任何機票。購買電子機票須以信用卡付款，並記得索取訂位紀錄電腦代號，到機場櫃檯報到時只要出示電子機票號碼、付費信用卡號碼、訂位開票航段及日期等任一相關資料及付費開票信用卡，櫃檯人員核對後就會發給旅客電子發票憑證（登機證），以備通關查驗。

◆行程安排、旅遊保險及旅遊契約

1.行程安排：

　(1)最好安排住在安全設備較好的旅館，並避免住宿一樓與頂樓。最好搭乘直航班機，減少起降次數，如果能選擇機場或班機，最好考量安全設備較佳的機場，並選擇安全紀錄較佳的航空公司。

　(2)將行程資料留給親友，以便必要時聯絡。

2.旅行保險：

　(1)行前宜自行購買足額旅行平安險（意外險），同時應附加海外緊急醫療項目，以應不時之需，請先瞭解現有的保險是否包括

在國外財物被竊或遺失,以申請理賠,並且可給付出國旅行期間之所有醫療費用(包括住院)。

(2)歐美先進國家醫療住院費用極昂貴,國人在國外的緊急傷病醫療費用,雖可依規定向中央健康保險局申請核退,惟核退金額均有上限,最好於行前購買含有國外醫療服務之旅遊保險,切勿因小失大。

3.旅遊契約:

旅客與旅行社簽訂的旅遊契約,對於旅客權益的維護及保障相當重要,簽約時應注意簽約書內容是否包含下列要項:

(1)旅客及旅行社負責人姓名、電話及地址。

(2)簽約地點及日期。

(3)旅遊行程、啟程與回程終點及地點之日期。

(4)交通、旅館、餐飲、遊覽安排及服務項目說明。

(5)旅遊費用及其包含(或不包含)的項目。

(6)旅遊活動無法成行時,業者通知之義務及賠償責任。

(7)集合及出發地。

(8)出發前旅客解約及責任。

(9)出發後無法完成旅遊契約所訂旅遊行程之責任。

(10)辦理責任保險及履約保險,並應載明投保金額及責任金額。如未載明,則依主管機關之規定。

(11)有關旅遊契約糾紛或旅遊諮詢,可至交通部觀光局網站(www.tbroc.gov.tw)或洽觀光局熱線0800-211-734查詢。

◆ 旅遊相關網頁及聯絡資訊

1.出國前請至外交部領事事務局全球資訊網(www.boca.gov.tw)查閱「出國旅遊資訊」與「旅遊急難救助」等相關網頁,瞭解目的地之旅遊安全資訊等,並請利用外交部領事事務局資訊網「旅外國人動態登入網頁」登入個人及旅外停留資料,將有助於我駐外館掌握國

人動態，一旦發生天災、動亂、急難事件或有協尋請求時，能根據
資料聯繫當事人。

2.關於大陸、港、澳地區之旅遊資訊，請上行政院大陸委員會網站
（www.mac.gov.tw）及財團法人海峽交流基金會網站（www.sef.
org.tw），或洽海基會二十四小時緊急服務專線（02）2712-9292查
詢。

(四)旅途安全

◆ 旅館安全

1.旅館房門要隨時上鎖，避免在房間裡會客。

2.晚上外出時，要讓同伴或旅館人員知道您回旅館的時間，並留下聯
絡電話及行蹤。

3.發現旅館電梯內有可疑人物時，不要進入搭乘。

4.仔細閱讀防火安全說明書，瞭解如何報火警，確實瞭解最靠近的逃
生口或緊急出口。

◆ 交通安全

1.搭乘大眾交通運輸工具：

(1)搭乘有明顯標誌的計程車，切記搭乘無牌照的野雞車，倘非依
跳錶計資，最好先談妥價錢。

(2)搭乘有臥鋪車廂之火車，須提防有組織的竊盜集團，如果在火
車月台上或火車內通道上有人從前面擋住您的去路，後面又有
人靠近您，要儘速設法求救。

(3)不要在火車廂內接受陌生人的食物或飲料：歹徒常會在食物或
飲料中摻加藥物，也可能噴灑催眠瓦斯。

(4)火車廂門如果無法上鎖，最好跟您的夥伴輪流休息，可把行李
捆好在枕頭下，並把貴重財物放在身上。

(5)如果在火車上遭遇安全恐嚇威脅，不要害怕，設法立即報警或

向服務人員求救。

(6)火車站或火車上的竊盜案件也會在巴士站或巴士上發生，國外曾發生有整車旅客被歹徒集體洗劫之情事。

2.自行開車：

(1)租車時，應先瞭解當地租車及駕照使用規定，不要租用名貴或進口車，在不違反當地法律的情況下，可要求租車公司同意把車上「出租」標誌取下，車況要好，而且門窗均可由駕駛人控制，行駛時把車窗關上，以防錢包被攫取搶走。

(2)車門隨時上鎖，並繫好安全帶，最好避免夜間開車。

(3)避免把車子停放在街上過夜，如果旅館或市區內沒有車庫或其他安全停車地方，可停放在燈光較亮的地方。

(4)避免陌生人搭便車。

(5)如果發現附近有可疑人士，不要打開車門，應迅速離開。

(6)在觀光旅客多的地方，如南歐，詐竊駕車旅客的花樣多且高明，租車時最好向出租汽車公司請教防範遭劫的方法。

(7)歹徒通常在加油站、停車場、市區或公路上下手。在車內或車外，須注意跟您打招呼或惹您注意的人。

(8)歹徒通常是合夥作業，常偽裝好人，主動表示願幫忙而趁機偷竊您的行李或車子，一個人假裝幫忙，另一個趁機偷竊或行搶。

(9)有時歹徒會把旅客載到偏僻小路，或故意製造假車禍，撞壞您車子的前後保險桿，並高價索賠。

(10)有些歹徒會把車窗打破，搶走旅客的車子或財物，此時如無生命安全顧慮，宜保持冷靜，將車迅速駛離現場或持續按喇叭，引起路人注意。此外，除小心避免車禍外，也要注意行人，騎腳踏車或摩托車騎士，都可能是行竊作業的人。

(五)駐外館處協助

◆旅外國人急難救助機制

1. 隨著海外旅遊日益普及，旅外國民急難救助已成為現代國家重要為民服務施政項目之一。為處理旅外國人急難救助業務，外交部責成駐外館處設立二十四小時急難救助專線，另成立「外交部緊急聯絡中心」，提供二十四小時聯繫服務：並訂定「旅外國人急難救助實施要點」作為駐外館處處理旅外國人急難救助業務之依據。

2. 外交部編印有「中華民國駐外館處緊急聯絡電話暨通訊錄」內載有各駐外館處之急難救助電話，該通訊錄在機場服務台或出境大廳皆可免費取得，或在外交部領事事務局及中部、南部、東部辦事處索取，出國旅遊請隨身攜帶，在國外如遇急難事件，請立即與駐外館處聯繫（聯繫前也請體諒外館人員辛勞，非急難事件請避免於深夜或凌晨撥打急難救助電話）。如一時未能與駐外館處取得聯繫，請透過國內親友與「外交部緊急聯絡中心」聯絡，電話為0800-085-095（諧音「您幫我，您救我」）。

3. 外交部緊急聯絡中心設有「旅外國人急難救助全球免付費專線」，電話800-0885-0885（諧音「您幫幫我，您幫幫我」），您可參考前述**表9-1**，從二十二個國家或地區免費直撥回國與該中心聯絡。

◆駐外館處能提供的協助與服務

1. 萬一護照遺失被竊，外交部可以補發護照或核發入國證明書，供旅客持憑返國（請先取得當地警察局報案證明並準備照片）。

2. 如果生病或受傷，可洽請駐外館處協助，推薦較合適的醫生、醫院名單，或可代為通知您在國內的親友及協助代轉款項。

3. 若因財務遺失或經濟困難而無法返國時，駐外館處可以為旅客聯絡雇主、保險公司或親友，取得來自國內的經濟援助，並協助安排返國。

4.如果旅客遭遇逮捕、拘禁或入獄時，依國際協定或慣例，旅客可要求與我駐外館處人員聯繫，駐外館處人員在許可之情形下將前往探視並慰問您，如果旅客要求，駐外館處可以通知旅客的親友，也可推薦合格之律師或翻譯人員，給予必要之協助，但相關費用則須自理。

5.如果旅客有法律糾紛，基於尊重駐在國法律及司法獨立之立場，駐外人員不便出面協助解決您的困難，但仍能代為推薦律師或翻譯人員。

◆駐外館處不便提供的協助與服務

1.干涉外國的司法與訴訟程序。

2.擔任司法事件之代理人或代為出庭。

3.提供涉及司法事件之法律意見。

4.介入或調解民事糾紛。

5.擔任刑事、民事事件之保證人。

6.為旅外國人住院作保。

7.找尋工作、找尋失物或申請工作。

8.申請當地居留權、護照、入學許可或工作許可。

9.提供諸如旅行社、律師、調查員、翻譯、銀行、警察及類似之商業性及專業性之工作服務。

10.代墊或代繳旅館、律師、醫療、返國旅費及其他各種個人花費。

◆旅外國人急難救助實施要點

旅外國人急難救助實施要點

中華民國84年7月15日外84領三字第84316946號函訂定

中華民國87年8月11日外87領三字第8703019767號函修正

中華民國94年9月26日部授領三字09470014740號令修正

中華民國98年12月31日部授領三字第0985151620號令修正

◎注意：僑居外國之我國國民不適用本要點◎

一、外交部為明確規範駐外使領館、代表處、辦事處或外交部授權
機構（以下簡稱駐外館處）提供旅外國人遭遇緊急困難（以下
簡稱急難）之協助範圍，以提升為民服務品質，特訂定本要
點。

二、本要點所稱旅外國人，係指持用中華民國護照出國之居住台灣
地區設有戶籍之國民，不包括前往大陸、香港、澳門地區者。

三、本要點所稱急難，係指旅外國人遭遇下列情況：

(一)護照遺失。

(二)遭外國政府逮捕、拘禁或拒絕入出境。

(三)因意外事故受傷、突發或緊急狀況需就醫、失蹤或死亡。

(四)遭搶劫、偷竊、詐騙、綁架、傷害等各類犯罪之侵害。

(五)遭遇天災或其他不可抗力之事件。

(六)其他足以認定為急難事件，需駐外館處協助者。

四、駐外館處均應設置急難救助服務電話專線，以供旅外國人發生
急難時聯繫之用。

駐外館處急難救助服務電話專線由館長審酌轄區業務情形，指
定專人或責成各機關配屬駐外館處內部之人員共同輪流值機；
值機人員應即時接收訊息，立即通報業務主管人員處理。

五、駐外館處獲悉轄區內有旅外國人遭遇急難時，應即設法聯繫當
事人或聯繫當地主管單位或透過其他可提供狀況資訊之管道，
迅速瞭解狀況。並視情況需要，派員或委請當地僑團、慈善團
體、其他團體或個人，前往探視。

六、駐外館處於不牴觸當地國法令規章之範圍內，得視實際情況需
要，提供遭遇急難之旅外國人下列協助：

(一)儘速補發護照或核發入國證明書。

(二)代為聯繫通知親友或雇主。

(三)代為聯繫保險公司安排醫療、提供理賠等相關事宜。

(四)協助犯罪案件受害者向當地警察機關報案。

(五)提供當地醫師、醫院、葬儀社、律師、公證人或專業翻譯人員之參考名單。

(六)其他必要之協助。

七、駐外館處處理急難事件時，除本要點另有規定外，不提供下列協助：

(一)金錢或財務方面之濟助。

(二)干涉外國司法。

(三)提供涉及司法事件之法律意見、擔任代理人或代為出庭。

(四)擔任民、刑事事件之保證人。

(五)為旅外國人住院作保。但情況危急亟需住院治療否則有生命危險，且確實無法及時聯繫其親友或保險公司處理者不在此限。

(六)代墊或代繳醫療、住院、旅費、罰金、罰鍰及保釋金等款項。

(七)提供無關急難協助之翻譯、轉信、電話、電傳及電報等服務。

(八)介入或調解民事、商業糾紛。

八、駐外館處可透過下列方式，協助遭遇急難之旅外國人，獲得財務方面之濟助：

(一)請當事人之親友、雇主或保險公司轉帳至駐外館處所指定之銀行帳戶後，再由駐外館處轉致當事人。

(二)請當事人之親友、雇主或保險公司先向外交部繳付款項，經外交部轉請駐外館處將等額款項轉致當事人。

九、旅外國人遭遇急難，駐外館處經確認當事人無法立即於短時間內依第八點方式獲得財務濟助，且有迫切返國需要者，得代購

最經濟之返國機票,及提供當事人於候機返國期間基本生活費用之借款,最多不得逾五百美元或等值當地幣,並應請當事人先簽訂金錢借貸契約書,同意於返國後六十日內主動將借款(含機票款)歸還外交部。

十、旅外國人有下列情事之一者,除有立即危及其生命、身體或健康之情形者外,駐外館處應拒絕提供金錢借貸:

(一)曾向駐外館處借貸金錢尚未清償。

(二)拒絕與其親友、雇主聯繫請求濟助或向保險公司申請理賠。

(三)拒絕簽訂金錢借貸契約書。

(四)不願返國。

(五)拒絕詳實提供身分資料或隱瞞事實情況。

十一、駐外館處依據第九點提供之借款屆期未獲清償,或依據第七點第五款但書履行保證債務者,由外交部負責依法追償。

前項應依法追償之債務,應造冊列管並持續依法積極催收。

十二、駐外館處為因應重大災害或處理急難協助,必要時得依規費法規定免收領務規費。

(六)防範恐怖暴力活動

恐怖暴力活動大多有長期且周詳的計畫,而且多數是在無預警的情況下發生,防範確實不易。

◆減少恐怖攻擊的機會

最好是避免經常發生恐怖暴力或綁架事件的國家或地區旅遊。

1.盡可能搭乘直達目的地班機,避免在高度危險的機場或地區轉機停留。

2.少跟陌生人談話,並避免幫忙照料陌生人行李。

3.縮短在機場內公共場地逗留的時間。

4.不要到恐怖暴力份子經常攻擊的地點，如歐美人是在當地經常聚集
　的場所或當地政府機關，外國使領館等敏感場所。

5.務必配合當地安檢措施，並有造成不便之心理準備。

◆前往危險地區旅遊應注意事項

1.切記清楚告訴家人前往之地區及住宿地點。

2.抵達目的地後，盡可能先與我駐外館處電話聯絡，並留下聯繫資
　料。

3.慎勿與陌生人討論私事或行程。

4.不要把個人或與工作有關的文件任意留置在旅館裡。

5.注意是否遭人跟蹤。

6.行程若有臨時變更，應立即通知可靠親友。

7.遇有可疑狀況，即向當地警察機關或鄰近駐外館處通報。

8.不要搭沒有明確標誌的計程車，看清楚司機容貌跟他執照上的照片
　是否相像，並記下車牌號碼。

9.盡可能結伴同行，避免單獨旅行。

10.拒收不明包裹。

11.在旅館房間內需確知訪客的身分後才可開門，切勿前往陌生或太
　　遠的地點會見陌生人。

12.注意您的車子周圍有否鬆落的電線或其他可疑活動，並注意車況
　　是否良好。

13.在人多擁擠街道，車窗要關緊並上鎖。

14.如果有人開槍掃射，要盡快趴在地上或盡可能彎下身子，保持鎮
　　定，切勿驚慌，在危急狀況未解除前，切勿亂動，不要盲目的去
　　幫助救援，不要撿拾槍枝。設法躲在堅固建物或器物的後面或下
　　面，如需移動，最好匍匐爬行。

◆劫持或綁架

1.歹徒劫持綁架的原因或方式各有不同，雖然遭遇的機率不大，但適當的戒備仍有必要，大多數國家基本上都不願跟恐怖暴力份子談判妥協，以免引發更多恐怖綁架事件，依國際法及慣例，地主國有保護其國民以及境內外國人之責任，遇劫持事件，會設法使人質能安全獲釋。

2.持劫綁架事件最危險的時刻，通常是事發之初與最後階段，尤其歹徒最初常會很緊張、衝動，甚至失去理智。因此，保持鎮定、機警及自制，極為重要。

3.如不幸遭劫持或綁架：

(1)不要反抗，也不要有突發或威脅的動作，除非有成功的把握，否則不要掙扎或企圖逃脫。

(2)盡力放鬆心情，深呼吸並在心理上、身體上要準備接受有一段嚴酷考驗。

(3)不要惹引注意，也不要正眼注視歹徒，更不要表現出很在意他（們）的動作。

(4)不要喝含有酒精的飲料，而且不要喝太多吃太多。

(5)採取被動式合作態度。講話要正常，不要抱怨，不要挑釁，儘量依照歹徒無涉重大傷害的要求行事。

(6)回話力求簡短，不要主動提供情報，或做不必要的建議。

(7)不要逞強，以免害人害己。

(8)保持對個人尊嚴的重視，並逐步要求給予舒適的待遇，但所提的要求須合理並保持低調。

(9)如果劫持綁架時間已拖長，要設法跟歹徒建立並改善彼此關係，但要避免觸及政治或可能衝突的話題。

(10)擬定一份每日活動身心計畫，可提出您想要或需要什麼東西的需求，譬如藥物、書刊或紙筆等，不要害怕。

(11)歹徒給什麼，就吃什麼。不要悲觀失望。切記被劫持者是歹徒的重要資產。被劫持者的生命，對他來說，是非常重要的。

(七)各國因應防恐怖所採之機場安檢措施

為防堵國際恐怖份子活動，美國、歐盟各國際機場均對旅客實施嚴格之安檢措施，旅客必須提早抵達機場辦理報到手續並接受行李檢查，如果乘客對安檢任何疑問，請洽當地機場或航空公司，提醒國人出國洽商旅遊，務必提高警覺，請配合各國機場安檢措施，並對因而產生之各項不便要有心理準備。

各國機場安檢具體做法包括：

1. 加強管制旅客對液態或類似液狀物品數量之隨身攜行登機，以防堵液體爆裂物之流動，至於託運行李內之液態物品則不受此項措施之限制，亦不限制旅客於位在機場管制點後免稅店購買之免稅液態商品，惟倘前述免稅商品於旅程結束前不得啟封，在歐盟境內各機場轉機之旅客應俟離開境內最後一站之機場後方可啟封。

2. 旅客攜行登機之行李內僅可攜帶每件不超過100毫升（ml）之前述液體，並自行以不超過1公升容量可重複封口之透明塑膠袋（大小約為20×20公分）封裝。

3. 前述液體包括：水或其他飲料、湯汁及糖漿；奶油、乳液和油膏狀物質（含牙膏）；香水；液態凝膠類物品如沐浴精或洗髮精；壓縮液體如刮鬍膏、除臭劑或其發泡商品；煙霧劑，以及其他類似前述物質之物品。

4. 旅客倘有攜行前述液態物品，須於抵達機場後將前述物品自登機行李中取出，並置於置物盤內單獨通過安檢機。

5. 旅客於通過管制點前，應脫除夾克或外套置於置物盤內單獨通過安檢機。

6. 筆記型或手提式電腦或其他類似之電子商品應自登機行李中取出，

並置於置物盤內單獨通過安檢機。

7.旅途中所須使用之嬰兒藥品及食品不受此項措施之節制，亦無須置
　於可重複封口之透明塑膠袋內，惟亦須自登機行李中取出置於置物
　盤內單獨通過安檢機。

三、旅行社與領隊遭遇重大事故之處理要項

(一)旅行社對重大事故之處理要項

◆ 事故現場
　1.接獲通知報備觀光局。
　2.成立危機處理小組。
　3.設立發言人。
　4.通知保險公司。

◆ 醫院
　1.確認現場處理單位及人員。
　2.建立現場聯絡窗口。
　3.保持聯絡管道暢通。

◆ 旅館
　1.檢討未完成之行程。
　2.處理退住宿及餐費作業。

◆ 其他團員
　1.返國接機。
　2.表達慰問之意。

◆ 未完行程
　再確認後續行程，如：飯店、餐廳、巴士、機位等相關事宜。

◆傷者

　　1.關懷傷者醫療進展狀況。

　　2.協助處理醫療保險相關事宜。

◆家屬

　　1.通知家屬。

　　2.建立聯絡窗口。

　　3.說明事故始末及目前處理情形。

　　4.與家屬保持聯繫。

　　5.安排家屬前往事故地點（重大事故）。

◆返鄉

　　1.安排醫療轉送。

　　2.取得航空公司之協助。

　　3.安排本地醫療處所。

◆善後

　　1.事故處理費用之求償。

　　2.準備保險求償之必要文件。

　　3.與家屬協商賠償事宜。

　　4.舉行事故檢討會議及改善方案。

(二)領隊對重大事故之處理要項

◆事故初發生

　　1.呼叫救援（SOS）。

　　2.通知公司及Local。

　　3.呈報觀光局、我派駐當地機構。

　　4.掌握其餘團員行蹤（沒受傷團員）。

◆ 事故現場

1.集合團員。

2.說明及安撫團員。

3.確認救援單位。

◆ 醫院

1.確認醫院名稱及所在。

2.確認傷者所在。

3.確認傷者追蹤窗口。

4.移交案件予Local或救援公司後續處理。

◆ 旅館

1.通知值班經理並簡要說明事故以便取得必要之協助。

2.檢討未完成之行程。

◆ 其他團員

1.說明傷者之處理狀況。

2.說明事故始末,並取得團員對行程可能遭受影響的諒解。

3.安排團員繼續或其他活動。

◆ 未完行程

1.與公司及Local會商是否繼續未完成之行程。

2.再確認後續行程。

3.飯店。

4.餐廳。

5.巴士。

6.機位。

◆ 傷者

1.確認傷者醫療狀況。

2.確實移交本案件。

3.點交傷者隨身行李及旅行證件。

◆ 善後

1.完成領隊報告書。

2.提交該事故相關文件及醫療單據。

四、領隊遭遇緊急事故處理流程及相關資訊

領隊帶團在外，遇到緊急事故時，其標準的回報流程如下：

依旅行業國內外觀光團體緊急事故處理作業要點（2001/7/12）第二點，所稱緊急事故，指因劫機、火災、天災、海難、空難、車禍、中毒、疾病及其他事變，致造成旅客傷亡或滯留之情事。

旅行業國內外觀光團體緊急事故處理作業要點

（2001/7/12）

一、為督導旅行業迅速有效處理國內、外觀光團體緊急事故，以保障旅客權益並減少損失發生，特依旅行業管理規則第三十七條規定訂定本要點。

二、本要點所稱緊急事故，指因劫機、火災、天災、海難、空難、車禍、中毒、疾病及其他事變，致造成旅客傷亡或滯留之情事。

三、旅行業經營旅客國內、外觀光團體旅遊業務者，應建立緊急事故處理體系，並製作緊急事故處理體系表，載明左列事項：

(一)緊急事故發生時之聯絡系統。

(二)緊急事故發生時，應變人數之編組及職掌。

(三)緊急事故發生時，費用之支應。

四、旅行業處理國內、外觀光團體緊急事故時，應注意左列事項：

(一)導遊、領隊及隨團服務人員處理緊急事故之能力。

(二)密切注意肇事者之行蹤,並為旅客之權益為必要之處置。

(三)派員慰問旅客或其家屬;受害旅客家屬,如需赴現場者,並應提供必要之協助。

(四)請律師或學者專家提供法律上之意見。

(五)指定發言人對外發布消息。

五、導遊、領隊或隨團服務人員隨團服務時,應攜帶緊急事故處理體系表、國內外救援機構或駐外機構地址與電話及旅客名冊等資料。

前項旅客名冊,應載明旅客姓名、出生年月日、護照號碼(或身分證統一編號)、地址、血型。

六、導遊、領隊或隨團服務人員隨團服務,遇緊急事故時,應注意左列事項:

(一)立即搶救並通知公司及有關人員,隨時回報最新狀況及處理情形。

(二)通知國內外救援機構或駐外機構協助處理。

(三)妥善照顧旅客。

七、旅行商業同業公會應輔導所屬會員建立緊急事故處理體系,並協助業者建立互助體系。

八、本要點報奉交通部核定後施行,修正時亦同。

(一)緊急事故處理流程

◆送醫報警

1.發生人身事故時,先聯絡救護車送醫。

2.遇犯罪事件、交通事故或重大人身安全事故時,須立刻報警並製作筆錄,取得報案證明。

◆通知公司

隨時回報最新狀況及處理情形,並請國外代理旅行社提供協助。

◆請求援助

　　1.撥打海外急難救助電話：須先確認旅行社所投保之旅行業責任保險是否附加此項服務。

　　2.聯絡我國駐外館處；如旅遊地為大陸地區，請通知海基會。

◆通報觀光局

　1.發生意外事故二十四小時內，先以電話向觀光局報告事件概況。

　2.填寫「旅行社旅遊團以外事故報告書」詳述事件內容。

　　(1)取得表單：於觀光局網站之／行政資訊網／旅行業／各項申請表格／下載。

　　(2)所須檢附文件：

　　　①該團行程表。

　　　②旅客名單（含姓名、身分證字號、年齡居住地址、電話）。

　　　③出團投保保險單等資料。

　3.將報告書連同附件一併傳真回報觀光局（FAX：02-2773-9298）。

(二)緊急聯絡電話

◆交通部觀光局緊急聯絡電話

　　1.上班時間：

　　　（02）2349-1682

　　2.非上班時間值日人員：

　　　（02）2349-1781

　　　（02）2773-7351

　　　（02）2749-4400

◆大陸地區

　1.海基會二十四小時緊急服務專線電話（02）2712-9292。

　2.「緊急專線」的服務對象：任何必須緊急處理事件，有關人身安全

的事件,例如在大陸發生死亡、重病、重傷、遭擄人勒贖、被扣押、失蹤、旅行證件遺失等。

◆其他海外地區

1.旅外國人發生急難事故時,首先與駐外館處取得聯繫。

2.無法聯絡駐外館處時:

(1)撥打「旅外國人急難救助全球免付費專線」

電話800-0885-0885(「您幫幫我、您幫幫我」)

★特別提醒:一般業務查詢或非急難聯繫事項,請勿任意撥打急難救助電話,以免影響緊急事件之聯繫。

(2)撥打方式說明如下:

國家或地區	專線電話
日本	001-010-800-0885-0885或 0033-010-800-0885-0885
澳洲	001-800-0885-0885
以色列	014-800-0885-0885
美國、加拿大	011-800-0885-0885
南韓、香港、新加坡、泰國	001-800-0885-0885
英國、法國、德國、瑞士、義大利、比利時、荷蘭、瑞典、阿根廷、紐西蘭、馬來西亞、澳門、菲律賓	00-800-0885-0885

★因電信技術問題,目前該專線僅開放上表所列二十二個國家。

3.身處全球免付費專線未開通地區時,請撥「外交部旅外國人急難救助聯繫中心」專線電話,中心將為您居間聯繫:

(03)398-2629

(03)393-2628

(03)383-4849

★特別提醒:一般業務查詢或非急難聯繫事項,請勿任意撥打急難救助電話,以免影響緊急事件之聯繫。

(三)海外急難救助簡介

◆服務對象及使用方法

1.服務對象：旅行社所投保旅行業責任保險有附加本項服務者，其旅遊團員皆可使用。

2.使用方法：利用直撥或請當地電話接線生叫接對方付費電話撥打急難救助二十四小時服務電話。

3.應提供資訊（依各服務中心要求為準）

因遭遇急需外來救助狀況時，需告知下列事項：

(1)旅行社名稱。

(2)聯絡人（領隊或團員）及聯絡方式。

(3)描述需救助之狀況：事故發生地點、經過及目前情況。

(4)要求提供服務之項目。

(5)接受服務者資料：團員姓名、生日、ID及護照號碼、最近之出入境章之頁面影本。

如須安排醫療轉送及就醫後返國，還應提供：

(1)團員接受治療之醫院名稱、地址及電話號碼。

(2)主治醫師之姓名、地址和電話號碼。

◆應注意事項

1.須先確認服務內容：援助公司所提供的服務項目及補貼金額，視其與各保險公司簽約內容而不同（**表9-6**）。

2.須先確認援助費用支付方式：

(1)由援助公司自行負擔。

(2)援助公司在一定金額內代墊，旅客事後再返還。

(3)旅客須在現場自行支付。

(4)旅客家屬可將款項送交援助公司，由其代轉或代付。

表9-6　海外急難救助服務項目一覽表

旅遊協助	法律協助	
1.提供接種及簽證資訊	1.法律服務之推薦	
2.通譯服務之推薦	2.安排預約律師	
3.遺失行李之協尋	3.保釋金之代轉	
4.遺失護照之協助		
5.緊急旅遊協助		
6.緊急傳譯服務		
7.使領館資訊提供		
8.緊急資訊或文件傳送		
9.安排簽證延期		
醫療協助		
1.電話醫療諮詢	8.緊急醫療轉送（有金額上限）	
2.推薦醫療服務機構	9.遺體／骨灰運送回國或當地禮葬（有金額上限）	
3.安排就醫住院	10.安排未成年子女返國（有金額上限）	
4.住院期間之病況觀察	11.安排親友探視機票*	
5.醫療傳譯服務	12.安排親友探視住宿*	
6.遞送緊急藥物	13.安排親友處理後事機票*	
7.代轉住院醫療費用保證金	14.安排親友處理後事住宿*	

*第11-14項有人數、金額上限。

(四)旅行業責任保險簡介

◆ 保險範圍

　　參加旅行社所安排、組團旅遊之旅客，於旅遊期間內，因發生意外事故，致旅遊團員身體受有傷害或殘廢或因而死亡，依照發展觀光條例及旅行業管理規則之規定，應由被保險人負賠償責任而受賠償請求時，由承保的保險公司依本保險契約之約定，對被保險人負賠償責任。

◆ 基本理賠項目

　　1.意外死殘保險金（每一旅客新臺幣二百萬元）。
　　2.意外體傷醫療費用（每一旅客上限新臺幣三萬元）。

3.旅行文件重置費用（每一旅客上限新臺幣二千元）。即旅遊團員於旅遊期間內因其護照或其他旅行文件之意外遺失或遭竊，除本契約中不保項目外，須重置旅遊團員之護照或其他旅行文件，所發生合理之必要費用。

4.善後處理費用：

(1)家屬處理費用（每一旅客上限新臺幣十萬元）。即旅行社必須安排受害旅遊團員之家屬前往海外或來中華民國照顧傷者（以重大傷害為限）或處理死者善後所發生之合理之必要費用，此費用包括食宿、交通、簽證、傷者運送、遺體或骨灰運送費用。

(2)旅行業者費用（每一事故上限新臺幣十萬元）。即旅行社人員必須帶領受害旅遊團員之家屬，共同前往協助處理有關事宜所發生之合理之必要費用，但以食宿及交通費用為限。

以上「旅遊團員」係指：(1)出境台灣地區之本國旅客；(2)入境台灣地區之外國旅客。

旅行業責任保險主契約條款承保範圍

一、意外死亡或殘廢

旅遊團員於旅遊期間內遭遇本保險契約承保範圍之意外事故，自意外事故發生之日起一百八十日以內死亡者，本公司按本保險契約所載「每一旅遊團員意外死亡」之保險金額對被保險人負賠償責任。

旅遊團員因意外事故失蹤，於戶籍登記失蹤之日起滿一年仍未尋獲，或被保險人能提出文件足以認為旅遊團員極可能因本保險契約所約定之意外事故而死亡者，本公司按本保險契約之約定先行墊付死亡賠償金。若旅遊團員於日後發現生還時，被保險人應協助本公司向死亡賠償金之受領人

取回墊付之死亡賠償金。

旅遊團員於旅遊期間內遭遇本保險契約承保範圍之意外事故，自意外事故發生之日起一百八十日以內，致成附表所列六級三十四項殘廢程度之一者，本公司按該表所列給付金額予以賠償。

旅遊團員因同一意外事故致成附表所列二項以上殘廢程度時，本公司將給付各該項殘廢賠償金之和，但以本保險契約所載「每一旅遊團員意外殘廢」之保險金額為限。若不同殘廢項目屬於同一手或同一足時，僅給付較嚴重項目的殘廢賠償。

二、意外醫療費用

旅遊團員於旅遊期間內遭遇本保險契約承保範圍之意外事故所致之身體傷害，自意外事故發生之日起一百八十日內，經合格的醫院及診所（依中華民國醫療法所設立，並以直接診治病人為目的之醫療機構。在中華民國境外者，應以依醫療行為當地國法令有合格醫師駐診之醫院或診所為限）治療者，本公司就所發生之必需且合理的實際醫療費用給付賠償。但每次傷害賠償總額不得超過本保險契約所載「每一旅遊團員意外醫療費用」之保險金額。

三、善後處理費用

被保險人因旅遊團員於旅遊期間內因本保險契約第二條承保範圍所致死亡或重大傷害（係指旅遊團員因遭遇意外事故致其身體蒙受傷害，其傷情無法在短期間內穩定，且經當地合格的醫院或診所以書面證明必須留置治療七日以上者），而發生下列合理之必要費用，本公司依本保險契約所約定之保險金額限額內負賠償責任。

(一)旅遊團員家屬前往海外或來中華民國善後處理費用

被保險人必須安排受害旅遊團員之家屬前往海外或來中華民國照顧傷者或處理死者善後所發生之合理之必要費用，包括食宿、交通、簽證、傷者運送、遺體或骨灰運送費用，每一旅遊團員最高賠償金額為新臺幣十萬元整。

(二)被保險人處理費用

被保險人或其受僱人必須帶領受害旅遊團員之家屬，共同前往協助處

理有關事宜所發生之合理之必要費用，但以食宿及交通費用為限，每一事故最高賠償金額為新臺幣十萬元整。

被保險人必須取得有效之費用單據正本，以憑辦理本條賠償。本項所稱「有效之費用單據正本」不包括由被保險人或其他旅行同業所掣發之單據。

四、旅行文件遺失之賠償責任

本公司對於旅遊團員於旅遊期間內因其護照或其他旅行文件（不包括機票、信用卡、旅行支票和現金提示文件）之意外遺失或遭竊，除本保險契約不保項目外，須重置旅遊團員之護照或其他旅行文件，所發生合理之必要費用，負賠償責任。但必須於事故發生後二十四小時內向警方或我國駐外有關單位等報案。

◆附加條款（幣別：新臺幣）——此項目為旅行業另行加保項目

1. 超額責任（每一旅客上限三百萬元）。

2. 出發行程延遲費用。即因旅行社或旅遊團員不能控制的因素，致預定之首日出發行程所安排搭乘的大眾運輸交通工具延遲超過十二小時以上。每十二小時五百元，旅遊期間每一旅客上限三千元。

3. 行李遺失：

 (1)本島及離島旅遊上限：每一旅客三千五百元。

 (2)境外旅遊上限：每一旅客七千元。

4. 額外住宿與旅行費用。即旅遊團員於旅遊期間內遭受到特定意外突發事故，所發生之合理額外住宿與旅行費用支出，須檢附單據實報實銷。

	每人每日上限	旅遊期間每一旅客上限
本島及離島旅遊	1,000元	10,000元
境外旅遊	2,000元	20,000元

5.國內善後處理費用：

 (1)家屬處理費用：每一旅客上限五萬元。

 (2)旅行業者費用：每一事故上限五萬元。

6.慰撫金費用（每一旅客上限五萬元）。

旅行業責任保險附加條款承保範圍

一、出發行程延遲費用附加條款

 本附加條款承保被保險人於本附加條款有效期間內，就其安排旅遊行程之旅遊團員於旅遊期間內，因被保險人或旅遊團員所不能控制之因素致其預定之首日出發行程所安排搭乘之大眾運輸交通工具延遲超過十二小時以上時，本公司依本附加條款之約定對被保險人負賠償之責。

二、行李遺失賠償責任附加條款

 本附加條款承保被保險人於本附加條款有效期間內，就其安排旅遊行程之旅遊團員於旅遊期間內，因被保險人之疏忽或過失致旅遊團員交運之行李遺失之損失，依法應由被保險人對旅遊團員負賠償責任而受賠償請求時，本公司依本附加條款之約定對被保險人負賠償之責。

三、國內善後處理費用附加條款

 本附加條款承保被保險人因旅遊團員於旅遊期間內因主保險契約第二條承保範圍所致死亡或重大傷害，且出發地、旅遊地點及事故地點均於台灣地區之內，而發生下列合理之必要費用，本公司依本附加條款所約定之保險金額限額內負賠償責任：

(一)旅遊團員家屬前往事故地點善後處理費用

 被保險人必須安排受害旅遊團員之家屬前往事故地點照顧傷者或處理死者善後所發生之合理之必要費用，包括食宿、交通、傷者運送、遺體或骨灰運送費用，每一旅遊團員最高賠償金額為新臺幣五萬元整。

(二)被保險人處理費用

被保險人或其受僱人必須帶領受害旅遊團員之家屬，共同前往協助處理有關事宜所發生之合理之必要費用，但以食宿及交通費用為限，每一事故最高賠償金額為新臺幣五萬元整。

四、超額責任附加條款

本附加條款承保被保險人於本附加條款有效期間內，於由其所安排或接待之旅遊期間內，發生意外事故致旅遊團員殘廢或因而死亡，依照發展觀光條例及旅行業管理規則之規定，應由被保險人負賠償責任而受賠償請求時，本公司對於超過主保險契約承保之保險金額以上部分，依本附加條款之約定對被保險人負理賠之責，每一旅遊團員賠償金額以本附加條款約定之保險金額為限，最高以新臺幣三百萬元為限。

五、慰撫金費用附加條款

本附加條款承保被保險人因旅遊團員於旅遊期間內遭受主保險契約約定之意外事故所致死亡，前往弔慰死亡旅遊團員時所支出之慰撫金費用，本公司依本附加條款之約定給付保險金。每一死亡旅遊團員慰撫金最高賠償新臺幣五萬元。

六、額外住宿與旅行費用附加條款

本附加條款承保對於接受被保險人安排旅遊行程之旅遊團員於旅遊期間（不含首日出發行程）內遭受下列意外突發事故所發生之合理額外住宿與旅行費用支出，本公司依本附加條款之約定對被保險人負賠償之責：

(一)因護照或旅行文件之遺失，但因任何政府之沒收充公者除外。

(二)檢疫之規定，但旅遊團員必需採取任何合理之步驟，以符合檢疫之規定或要求。

(三)颱風、暴風、洪水、閃電、雷擊、地震、火山爆發、海嘯、土崩、岩崩、地陷或其他天然災變及不可抗力之天候因素。

(四)汽車、火車、航空器或輪船等之交通意外事故，自行駕駛或同行人員駕駛者除外。

(五)被保險人申請賠償時應檢具之文件

◆死亡賠償

1. 被保險人與旅遊團員之法定繼承人所簽定之賠償協議書或和解書。
2. 旅遊契約書或團員名冊。
3. 意外事故證明文件。
4. 病歷調查同意書。
5. 出險通知書。
6. 領隊報告書。
7. 醫師診斷證明書、相驗屍體證明書或死亡診斷書。
8. 除戶之全戶戶籍謄本。
9. 繼承系統表。
10. 繼承人印鑑證明。
11. 其他相關文件。

◆殘廢賠償

1. 被保險人與旅遊團員所簽定之賠償協議書或和解書。
2. 旅遊契約書或團員名冊。
3. 意外事故證明文件。
4. 病歷調查同意書。
5. 出險通知書。
6. 領隊報告書。
7. 醫師診斷證明書。
8. 其他相關文件。

◆醫療費用損失賠償

1. 被保險人與旅遊團員所簽定之賠償協議書或和解書。
2. 旅遊契約書或團員名冊。
3. 意外事故證明文件。

4.病歷調查同意書。

5.出險通知書。

6.領隊報告書。

7.醫師診斷證明書。

8.醫療收據正本

9.其他相關文件。

◆旅行文件重置

1.意外遺失或遭竊之報案證明書。

2.出險通知書。

3.領隊報告書。

4.駐外單位報警資料。

5.入國（境）證明書。

6.辦理證件之規費收據正本。

7.交通費收據。

8.重新申辦旅行文件之影本。

9.其他相關文件。

◆善後處理費用

1.意外事故證明文件。

2.出險通知書。

3.領隊報告書。

4.本保險契約所約定之相關費用收據正本。

五、遺失事故的處理

(一)行程中團員護照被搶、被竊或遺失

1.聯絡我國駐外使館單位，申請補發護照。

(1)須告知遺失者的護照資料（姓名、生日、護照號碼、發照日、發照地）。

(2)時間緊迫，即將搭乘直飛班機返國，不再入境其他國家者，可向駐外館處申請「入國證明書」，以供持憑返國。

2.請旅客備妥相片兩張。

3.於駐外使館上班時間陪同旅客前往辦理必要手續。應備文件：

(1)報案證明、相片兩張、遺失或被搶者之護照資料（或護照影本）。最好能再提供機票及團體名單、行程表。

(2)申辦費用：折合三十六元美金之當地幣。

(3)所需時間：一般約需二至三個工作天。

4.於大陸地區遺失、被偷、被搶時，須再次提醒旅客回台後要向警察機關報案，並取得證明，才能申請補發護照。

入國證明書核發作業要點

法規沿革：中華民國九十九年十二月三十一日外交部授領一字第0996606069號：並自一百年一月十七日生效

一、外交部為依據護照條例第二十條及其施行細則第四十條第一項核發入國證明書，爰訂定本作業要點。

二、在台灣地區設有戶籍國民有下列情形之一者，得申請入國證明書：

1.不予核發、依法扣留或註銷護照之已出國之國民。

2.遺失護照，不及等候駐外館處補發。

3.隨漁船出國之船員，因改搭航空器或其他運輸工具返國且未領有我國護照。

4.於入境前（如飛機上、機場等）護照遺失。

5.護照逾期不及換發而急須返國。

6.所持護照無國民身分證統一編號。

7.因特殊事故急須返國。

如何申請補辦護照？

　　若旅客目前在大陸，而中華民國護照遺失了（尚未逾期），台胞證也掉了，如何申請補辦護照？

一、如果您並未在大陸地區設有戶籍或領用大陸地區護照，首先您應先至大陸公安部門報案遺失並取得報案證明，同時辦理臨時台胞證，經由陸路至香港或澳門申請補發護照或入國證明書：

(一)香港

　　由大陸地區經由香港羅湖管制站，親赴我們派駐香港之「台北經濟文化辦事處」（地址：香港金鐘道89號力寶中心第一座40樓，電話：852-2530-1187）申請遺失補發護照，該處並設有急難救助電話：852-9314-0130。倘國人在大陸遺失護照而須緊急回國，上班時間請撥洽詢電話：852-2530-1187；非上班時間請撥：852-9314-0130。

(二)澳門

　　在大陸遺失護照的國人目前尚無法在澳門申請補發護照，僅能申請入國證明書並持憑返國。故遺失護照的國人若選擇經澳門返國，可先將大陸公安的報案證明、身分證明文件（國民身分證、全民健保卡或駕駛執照等正反面影本，均無者則請提供戶籍謄本）、台胞證資料頁影本及經澳門返國的電子機票行程單（返國日請勿選擇週六、週日及澳門公眾假期，班機行程請勿安排自大陸或其他城市飛澳門轉機返國，另請預訂返國當天下午三時後自澳門飛台灣的班機，以便辦理入國證明書）先電傳到在澳門的「台北經濟文化辦事處」（傳真號碼：853-2830-6153，並撥打專線電話：853-2871-2561）確認或詢問相關事宜，同時另準備五張兩吋白色背景彩色證件照，該處在完成當事人資料查核後，當事人即可於預定返國當日向澳門各關口（澳門機場除外）申請入境（請隨身攜帶相關證件、相片及紙本的電子機票行程單），澳門移民單位於接獲申請後，將核發公函交當事人持憑進入澳門，當事人須先到台北經濟文化辦事處辦理入國證明

書後，再赴機場辦理出境手續搭機返國。台北經濟文化辦事處聯絡方式如下：

> 地址：澳門新口岸宋玉生廣場411-417號皇朝廣場5樓J-O座
>
> 查詢服務電話：853-2830-6289
>
> 急難事件的緊急聯絡電話：853-6687-2557

二、若您已在大陸地區設有戶籍或領用大陸地區護照，依民國93年3月1日修正施行之「台灣地區與大陸地區人民關係條例」第9條之1及第9條之2規定，除經有關機關認有特殊考量必要外，喪失台灣地區人民身分，惟嗣後註銷大陸地區戶籍或放棄持用大陸地區護照者，得依「在臺原有戶籍大陸地區人民申請回復台灣地區人民身分許可辦法」，提出註銷大陸地區戶籍或放棄持用大陸地區護照相關證明文件，向內政部申請回復台灣地區人民身分。倘您依上述程序經內政部許可回復台灣地區人民身分，則可依上述(一)申辦護照或入國證明書。

倘您對前述有關申請回復台灣地區人民身分有疑義，可逕洽內政部入出國及移民署，聯絡方式如下：

> 電話：（02）2388-9393
>
> 地址：台北市廣州街15號
>
> 網址：http：//www.immigration.gov.tw

三、另國人倘於大陸地區遭遇須緊急處理事件，如死亡、重病、重傷、遭擄人勒贖、被扣押、失蹤、旅行證件遺失等，可撥打海基會（http://www.sef.org.tw）「兩岸人民急難服務中心」所設二十四小時緊急服務專線：02-2533-9995，請求協助。

(二)行程中團員簽證被搶、被竊或遺失

1. 查出簽證批准的號碼、地點、日期。

2. 詢問能否補發簽證？須備資料為何？

 (1)透過國外代理旅行社詢問能否先於團體所在國申請，或前往下一國再申請補發。

 (2)若時間緊迫，僅能尋求落地簽證的可能時，可請國外代理旅行

社作保，出示團體名單、機票等文件，證明遺失簽證者是團體之一員。

(三)行程中遺失機票

◆遺失電子機票收據

可提供機票號碼、持票人姓名、搭乘日期、航班、訂位紀錄（PNR）或航空公司會員卡等資料，以便於查詢並辦理劃位報到。

◆遺失實體機票

1.如為整套團體票遺失，通報旅行社，獲得原開票之航空公司允許後，由離團體最近的分公司重新再開一套機票。

2.旅客遺失機票：

(1)通知旅行社機票遺失，請公司檢查出遺失者票號及英文姓名。

(2)陪同旅客到當地航空公司申報遺失：

①持報案證明，並當場填妥Lost Ticket Refund Application And Indemnity Agreement申請表，同時註明新機票號。

②重新買一張航空公司機票，以替代遺失機票。

③如旅客無力支付票款，可請求航空公司以電報確認後，發給替代機票，或將電報資料註記於訂位紀錄（PNR），旅客即可持電報影本登機。注意：此方式是否可行及手續費金額視各航空公司而不同。

3.返國後申請退費方法：

(1)備妥：Lost Ticket申請表、重新買的機票票根、旅客之護照影本、被遺失的機票原開票憑證。

(2)申請對象：透過原開票之旅行社向航空公司申請。

(3)所需時間：約六個月，視航空公司規定不同。

(4)退還金額：

①被遺失的機票在航空公司規定期間內無使用或辦理退票紀

錄，且未開立替代機票時，將退還被遺失的機票票款。注意：機票被遺失前若已使用部分航段，則未搭航段之退票價值須依航空公司解釋為準。

②如有重新購買替代機票，則退還替代機票票款。

(四)搭機時，行李延遲到達（遺失）受損

◆搭機前請注意

1.提醒旅客，藥物及貴重物品請隨身攜帶，如要託運，最好向航空公司做保值申報。

　★說明：華沙公約對於國際航線（包括國際旅程中之國內線）託運行李之賠償，以每公斤美金二十元為上限，隨身行李之賠償以每位旅客美金四百元為限。

2.妥善保管行李收據：抵達須檢驗行李牌才可以出關的機場時，應將行李牌發還給每一位旅客。

3.事先和全團旅客約定好，提領行李後集合清點團體人數與行李，確認到齊再通關檢查，以免無法追查未到的行李及其號碼。

◆搭機時行李延遲抵達（遺失）

1.發現行李延遲抵達，立即陪同遺失者本人攜帶行李收據、護照、機票，前往Lost & Found櫃檯辦理手續。

2.遺失申報手續：

　(1)索取行李事故報告書PIR（Property Irregularity Report）一式兩聯。

　(2)詳細填寫PIR內各欄位：特別是行李牌號碼、旅行團行李標示牌樣式、行李特徵、顏色與內容物（可參閱Airline Baggage Identification Chart行李辨識圖以精確描述）。

　(3)留下聯絡人資料，有利航空公司尋獲之後送出作業：

　　①後續行程住宿旅館之地址、電話。

②團體名稱和團號、領隊姓名。

③遺失者國內住址與電話。

(4)記下承辦人員單位、姓名及電話，以便追蹤。

3.後續處理：

(1)積極聯絡追蹤：查詢時須先報出遺失行李申報收據之編號和遺失者之姓名。

(2)買必要用品：領隊當天應設法帶領旅客購買換洗之內衣褲和盥洗用具等，並提醒旅客保留收據。

(3)確認信用卡保險內容：先與旅客確認該行程是否以信用卡支付團費或機票款，再請團員向發卡銀行詢問所持信用卡附加行李延誤或遺失之保險理賠內容及條件，如善加利用信用卡附加的保險給付，將可減少團員在行李延誤期間不便。

(4)申請理賠：

①離開當地機場前，可嘗試憑收據向航空公司請求給付日用品費用。

②回國後如仍未尋獲，應協助旅客向航空公司索賠，如該航空公司在國內無代理機構，則可發信請求賠償。如旅客購買日用品時，是由領隊付款，則航空公司所支付賠償金，可先扣除領隊墊付款，餘款退還旅客。

◆搭機時行李受損

1.檢查行李：請團員於每一站拿到行李後，務必檢查行李箱是否受損。

2.如有損壞，應立即處理：當場陪同旅客攜帶護照、機票、行李收據，到Lost & Found櫃檯請求處理或賠償，一般而言，航空公司備有相當多的行李箱來應付受損的行李，輕微損害則可協助送修。

(五)行程中行李遺失

◆行程開始前注意事項

1.每日清點行李件數，隨時和團員核對。

2.提醒團員：

(1)行李數量有增減，應立即告知領隊，並掛上團體行李牌，以免漏算。

(2)上下車、船、飛機、進出飯店時，均應檢視自己的行李，確定行李上車、被行李員收走，或送抵房間再離開。

(3)貴重財物及高價3C電子用品請置於行李箱內，勿放在遊覽車上。

(4)前往治安欠佳之國家或地區時，行李應注意上鎖。

3.抵達目的地時，是否有請當地之行李服務員協助，要事先告知團員。

4.不可將行李交予不明人士代勞，以免發生問題。

自911恐怖攻擊行動後，激進份子的恐怖行動威脅各國安全及飛安，美國海關為方便託運行李之安全檢查，已指定上鎖的行李必須使用經過認證核可的行李箱鎖，以避免行李安檢時與旅客間的衝突。在美國，不管是國際線、國內線託運行李都會經過TSA（交通安全總署）的檢查，TSA用大型X光機檢查行李，如果發現可疑的物品，當場打開行李檢查。這時候如果使用非TSA核可的鎖頭，該鎖頭會被破壞，TSA不負責賠償！如果是TSA核可的鎖頭，TSA的官員有鑰匙可以直接開，就不用破壞該鎖頭。

◆行李在旅館中或遊覽車上遺失或被竊

1.確定行李抵達，或未離開旅館時，可先到旅館行李房、上下樓層同號碼的房間、房客姓名相近的房間尋找。

2.就近報案，並向旅館或遊覽車公司要求處理。

3.協助團員購買必要用品。

(六)旅行支票遺失

1.備妥遺失支票的號碼，及旅行支票購買證明。

2.打電話向旅行支票發行銀行掛失：

　(1)服務人員將協助持票人查詢最近的地點補發支票。

　(2)補發應備文件：須持旅行支票購買證明、持有人護照。

3.以旅行支票兌換外幣時，務必保留所有收據。有時邊境的海關會需要旅客出示外匯兌換證明。

六、旅客疾病或意外事故之處理

(一)意外事故

發生車禍等意外事故時，處理原則如下：

1.保護現場，立刻向警方報案，製作筆錄並查明事故發生原因和責任，以為事後訴訟或理賠的依據。

2.如團體有導遊協助，則應分工合作搶救受傷團員，同時掌握時間處理現場後續狀況。

3.記錄處理狀況：

　(1)包括事故的時間、地點、事故、發生原因、處理經過，以及司機的姓名、車型、車號等。

　(2)旅遊團名稱、受傷團員的姓名、性別、年齡、受傷情況、醫師診斷結果、親屬、領隊及其他團員的情況，和對事故發生與處理等。

4.透過國外代理旅行社瞭解該國保險制度，爭取理賠。

旅遊 糾紛與緊急事件處理

(二)就醫

當團員身體狀況異常或受傷時：

1. 領隊不可擅自主張或建議團員自行服藥，應立即安排團員就醫，或
 請旅館安排醫師診治，由醫師決定是否須送急診住院治療。
2. 多數團員都會投保旅遊平安險或一般醫療保險，故務請醫師開立足
 夠份數的診斷說明書，並保留醫療費用單據正本，回國後可請保險
 給付。

> 　　團員在國外發生「非因旅行社故意或過失所致」的身體或財產上之事
> 故時，旅行社應盡善良管理人之注意，協助旅客處理。所衍生費用，由旅
> 旅客自行負擔，因此發生事故時，領隊應該事先告知旅客可能面臨之費用
> （依國外旅遊定型化契約第34條規定）。

(三)通知團員家屬或依規定通報

　　團員意識清醒，則請團員主動與在台家屬聯繫，告知身體狀況。如
已昏迷則依規定通報，並請旅行社通知團員家屬前來照顧。

(四)繼續團體行程

以團體為重：

1. 尋求援助：如團員狀況緊急需留在醫院治療，無論是否有陪同照顧
 者，領隊應尋求有關人員提供協助。
2. 繼續團體行程：
 (1)安排好病人後，領隊應向其他團員說明狀況，並帶領團體按原
 　　訂行程繼續。

444366

(2)如遇意外事故，要安撫其他團員精神上的緊張並消除不安。事故查明清楚後，亦應將傷者的搶救情況，一併向全體團員報告並說明。

(五)團員死亡時領隊之協助

若不幸團員死亡的話，領隊尚需注意以下協助義務：

◆取得死亡證明

1.因疾病死亡者：由醫師開立死亡證明。

2.非因疾病死亡者，須向警方報案，由法院法醫開具相驗屍體證明文件及警方開立的證明文件。

◆通知

1.向旅行社報告事情經過，請求國外代理旅行社派員協助。

2.通知保險公司保險事故發生。

(1)確認海外緊急救助公司所能提供的服務項目。

(2)保險理賠內容、申請所需文件、預付部分保險金的可能。

3.通知死者家屬，並協助其前往處理。

◆報備

1.就近向我國駐外使館或海基會報備，取得遺體證明書及死亡原因證明書等文件。

2.向交通部觀光局報備。

◆遺體及遺物處理

1.死者遺物要點交清楚。如死者無家屬隨行，須由領隊代為整理死者遺物時，要請第三人在場做證，將遺物造冊收管，以便日後可清楚交還死者家屬。

2.家屬無法前來辦理後事時，最好能請家屬簽立委託書，並列名授權範圍（如遺體處理方式及喪葬金額等）。

3.家屬前來處理時,協助家屬與葬儀社溝通,並安排家屬餐宿交通事宜。

(六)團員住院時領隊之協助

若團員因故住院時,領隊之協助義務如下:

◆ 安排支援體系

傷病者團員住院期間,提供傷病者團員及陪同照顧者必要的協助,須預先安排支援人員,定時探視傷病者團員,並協助傷病者團員代為申請必要證明文件、安排翻譯、餐宿交通及返國事宜。

1.聯絡海外急難救助電話,接受必要服務。
2.透過公司向當地配合的旅行社、旅館、餐廳等業者尋求協助。

◆ 向團員或家屬說明費用

1.保險內容、理賠金額及申請所須文件。
2.依契約規定退還可節省或無須支付費用。
3.因疾病或單純意外事故住院,所衍生的費用須由團員自行負擔。

◆ 提供住院團員及陪同照顧者所需的資料

1.返國或追團所需的旅行文件(護照、簽證、機票等)。
2.陪同照顧者所需的旅館訂房、交通資料。
3.入院時,院方所發給的文件。
4.聯絡電話:支援人員、領隊、公司、國外代理旅行社、中文海外急難救助、駐外館處。

◆ 保持聯絡,關心團員狀況

領隊除與國外代理旅行社或支援者保持聯絡外,最好能設法聯絡上住院團員或陪同照顧者,主動去瞭解病況與是否有需要協助之處,以通報公司。

　　旅客需留意在國外旅遊期間的健康，如果在國外有發生不可預期的傷病或緊急分娩，必須在當地醫療院所立即就醫，也應該注意本身的權益，可以在回國後向健保局申請核退醫療費用，但記住在國外，就醫時一定要向醫院索取醫療費用收據正本、費用明細及診斷書，並應於就醫後六個月內提出申請，填送自墊醫療費用核退申請書，並檢附醫療費用收據正本、費用明細、診斷書及影印護照上當次入出境紀錄等資料，向投保單位所在地的健保局分局申請核退醫療費用。

　　上述就醫如果發生在中國大陸地區，而且是申請核退「住院五日（含）以上」的自墊醫療費用核退，申請文件（包括：醫療費用收據正本、費用明細、診斷書或證明文件等），必須先在大陸地區公證處辦理公證書，再持公證書正本向國內財團法人海峽交流基金會申請驗證。

七、因旅行社財務問題被扣團時

　　依據交通部觀光局「旅行業承辦出國旅行團體行程一部無法完成履約保證保險處理作業要點」辦理。

(一)妥善保管證件機票

1.提醒團員妥善保管自己的證照機票，勿交給國外代理旅行社。

　★說明：若領隊不知道旅行社發生狀況，國外代理旅行社為了限制團體行動，可能會以各種藉口（例如機位出問題、預辦check in手續）為由，要求領隊交出團員機票或證件。

2.如果機票、證照已遭國外代理旅行社非法扣留時，應立即報警，並聯繫我駐外館處協助。

(二)通報

1.確認回程機位狀況。

2.通報觀光局及品保協會請求援助（觀光局上班時間撥打02-
　23491682，夜間假日撥打02-23491781）。

3.提供資料：旅行社及國外代理旅行社名稱、旅遊行程、領隊或聯絡
　人姓名及電話等資料。

(三)照顧團員

1.可先向團體中的意見領袖說明，請其先透露給其他團員，讓團員有
　心理準備。

2.或直接向全體團員清楚說明現況，並請求團員在談判過程中信任領
　隊，勿受國外代理旅行社影響。

3.談判過程中，請可信任的團員協助領隊照顧其他團員，並適當安撫
　情緒。

(四)協助談判

1.要求當地接待社依原計畫繼續行程。

2.當地接待社要求團員或領隊額外付費時，請其提供與出團社簽訂的
　接團合約、報價資料，並列出完成剩餘行程所需費用明細。

3.旅行社將上述資料、旅客名單、行程表及履約保證保險保單傳真至
　觀光局02-27739298，並協助品保協會與國外代理旅行社交涉。

4.品保協會確定接待社所列費用合理後，將與保險公司協調：

　(1)如保險公司同意預付理賠金，請團員配合品保協會簽訂必要的
　　　文件，同時由品保給予國外代理旅行社承諾書，對未完成的部
　　　分行程提供付款保證，使旅行團正常進行。

　(2)如品保協會、保險公司與國外代理旅行社三方就團費無法取得
　　　共識時，品保協會將經保險公司同意後得另行接洽當地其他旅
　　　行社接辦未完成行程，以確保旅客權益。

(五)後續處理

團體返國後,將團員簽定之文件及相關資料送交品保協會,經品保協會確認後,併同相關文件交與保險公司辦理理賠。

圖9-1為旅行社因財務問題被扣團時之處理作業流程。

八、旅行團突發狀況實務處理說明

(一)出發前旅客臨時通知取消參團

1.儘快通知旅行社主管。
2.退費金額:依國外旅遊定型化契約第27條(或國內旅遊定型化契約第18條)的規定,同時告知旅客「實際損失金額須請示公司處理後再回覆」。

(二)出發當天,團員遺失護照

1.補辦證件。
2.提醒旅客立即報案。
3.申辦護照時,可向外交部領事事務局繳納速件處理費,以加快核發速度。
4.回報旅行社:
 (1)請旅行社主動與旅客聯繫,提供與團體會合的報價供旅客參考。
 (2)如旅客決定與團體會合,領隊須與旅行社密切配合,以順利接到該名旅客。

(三)已過集合時間,團員仍未到

1.超過集合時間,直接依旅客資料表所留團員電話聯絡;如手邊沒有

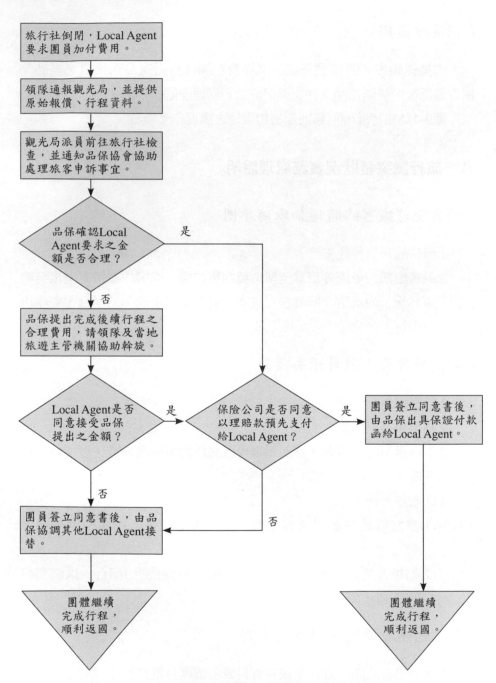

圖9-1　旅行社因財務問題被扣團時之處理作業流程

團員電話，需通知公司聯絡。

2.請其他團員先通關準備登機，有狀況需協助時，請電話與領隊聯絡。

3.若航空公司登機櫃檯關閉時，客人依然未到，領隊需通報旅行社，並將護照、機票、登機證等相關證件交給送機人員或航空公司櫃檯人員保管，轉交給遲到的旅客。

4.領隊登機後需確認其他團員是否都已登機。

(四)可能違反海關規定或涉及申報問題

發現團員有意要買大量菸酒，或攜帶超額外幣、仿冒品等，可能違反下一站入境海關之規定，或涉及申報問題時：

1.事先說明相關規定：利用團體在機場集合時，告知團員離境與下一站入境攜帶規定，及應向海關申報的物項，避免旅客攜帶物品違反當地法令，而被拘留或罰款。可參考財政部關稅總局www.customs.gov.tw。

2.如發現團員請其他團者代為買菸酒，應請團員在離開機場前，各自保管購買憑證及所有菸酒，以免通關後，遭海關人員追開罰單。

(五)入境旅遊目的地國時，團員被該國海關留置

1.通關前，領隊應先向團員說明通關程序及通關後集合位置，以免團員走失。

(1)領隊先通關時，應向移民官表明領隊身分，提示團體人數、識別牌樣式，以利團員通關。

(2)領隊殿後通關時，應告知團員若遇移民官查問時，可請求官員同意領隊協助翻譯處理，以掌握狀況。

2.團員被留置：

(1)領隊若獲准留在機場陪同處理時，應向其他團員說明狀況，並

請當地導遊或司機先帶領其他團員開始行程或進旅館休息。

(2)領隊無法陪同時，得通知我國駐外館處協助，並將館處電話與當地代理旅行社聯絡人的電話號碼留給予該名團員。

3.團員被拒入境時，應即通報台灣旅行社及國外代理旅行社

(1)因個人因素被拒時，旅客須自行支付遣返的機票款。

(2)因旅行社過失（例：未辦妥簽證）被拒時，領隊應通報台灣旅行社，安排該名團員至次一旅遊地，與其他團員會合，或安排該團員返國，所生費用由旅行社負擔。

(六)回程機位未OK、機位不夠、班機取消、機場罷工時

1.請送機的司機、巴士不要離開機場，以備不時之需。

2.查詢下一班班機時間，是否有足夠的機位？機票能否轉讓（ENDORSE），在不增加支出的情況下搭機？或是另行購買其他航空公司之機票？是否可由陸路以其他交通工具代替？若是不可歸責於旅行社的情況，如何更改行程？

3.迅速通知下一站的國外代理旅行社、飯店、導遊、巴士等配合。

4.機位不夠（機型變更、超賣），必須分搭兩班飛機時：

(1)領隊必須搭機與第一梯次團員先走時：要確認第二梯次的機位安排妥當，且盡可能安排外語佳的團員在該隊。

(2)領隊若殿後：交代先到的團員提醒接機者，後續行程的改變及其他安排。

5.如果原本機位OK，是因為航空公司超賣以致減少部分位子，領隊應堅持全團上機。

6.若是業者訂位疏失，缺幾個機位，可請航空公司協助詢問是否有志願者下機，必要時領隊可請公司授權，以提供金錢的方式徵求志願者下機。

7.若因航空公司之故延遲行程：

(1)領隊應向航空公司爭取食宿安排或金錢賠償，並開立書面證明，以申請額外住宿與旅行費用保險給付。

(2)請團員確認信用卡刷卡團費之附加保險中是否包含行程延誤，與申請理賠條件。

(七)行程中因天候不佳，航空公司通知班機延遲起飛時

1.通知國外代理旅行社調整行程，如延遲太久將影響下一站行程，需請代理旅行社配合調整，或安排替代行程，以減少損失。

2.向航空公司爭取補償。領隊應主動向航空公司爭取等待期間的免費電話、餐食、住宿或短暫觀光節目，甚至是金錢補貼。

3.請航空公司開立「班機延誤證明」，以申請以下保險給付：

(1)旅行業責任保險附加「額外住宿與旅行費用」。

(2)以信用卡支付團費的旅客可保留機票、登機證、食宿、交通等費用收據，回台申請信用卡附加保險理賠。

(八)原定行程因不可抗力因素無法進行時

1.提出行程無法於當地進行之原因證明：

(1)如提供當地報紙，請團員看新聞，或由當地旅行社提證明。

(2)請客人決定是否到現場觀察狀況後，再考量是否更改行程。

2.替代行程：

(1)依行程表所列執行替代行程。

(2)行程表中未準備替代行程時，提出替代方案（退費或改走其他景點）讓團員選擇，並請團員以書面同意確認。

3.費用：旅行社因不可抗力事件變更旅遊內容時，因此所減少的費用，應退還旅客；所增加之費用，不得向旅客收取。

(九)巴士事故、故障或未到

預定的巴士未到的情況，通常會發生在機場、旅館、火車站、碼頭等地，也有可能是巴士爆胎或機械故障等問題拋錨在半路上。若發生在公路上，領隊需請旅客集中於一側等候支援車輛，以免再發生意外。

1. 準備資料：
 (1)國外代理旅行社聯絡人姓名、電話。
 (2)巴士公司派車員的姓名、電話。
 (3)領隊Working Itinerary。
 (4)城市地圖。

2. 操作方式：
 (1)旺季期間必須做好確認工作，同時記下巴士號碼及司機姓名。
 (2)下機（車、船）後，即應依Working Itinerary上的資料，到停車場檢查看原定巴士，是否已停放在該處等候團體。
 (3)確定巴士未到時，如果有導遊、接機人員，請其代勞找尋；若無上述人員，領隊須立即聯絡巴士公司或Local Agent，再處理行李。

3. 考慮使用其他交通工具：
 (1)時間緊迫時，領隊要當機立斷，決定交通工具，不可影響行程。
 (2)短程接駁或趕班機時，可考慮以計程車代替。此時應儘速聯繫航空公司，說明發生原因，請求寬限報到時間，或請國外代理旅行社協助先到機場辦理登機報到。

Chapter

急救常識

第一節　急救常識

一、何謂急救

急救就是當人們遭受意外傷害或突發疾病的時候,在送到醫院治療之前,施救者按醫學護理的原則,利用現場適用物資臨時及適當地處理傷病者,並給予傷患緊急性、臨時性的救護措施。其目的在於挽救生命(恢復呼吸、心跳;止血;救治休克)、防止傷勢或病情惡化(處理傷口;固定骨部)、促進復原(避免非必要的移動;小心處理;保持最舒適的坐/臥姿勢;善言安慰)、減輕傷患的痛苦及協助醫師作正確的診斷和治療。

(一)急救的目的

1.挽救生命。

2.防止傷勢或病情惡化。

3.促使其康復。

4.及早送醫,以增進治療效果。

(二)急救的任務

1.營救,確定傷患及救援者有沒有進一步的危險:

(1)有危險→即刻脫離危險地區或者除去造成危險的因素。

(2)無危險→就地加以急救,不要任意移動患者。

2.檢查並記錄(從頭部、頸、胸、腹、背、骨盆到四肢):

(1)觀察:呼吸、出血、瞳孔、膚色、分泌物、外觀。

(2)按摸(觸摸):脈搏、體溫、疼痛反應、腫脹、皮膚溼冷或乾燥。

(3)交談：判斷傷患的意識狀況、詢問傷患意外傷害發生的過程、疾病史、姓名、電話、地址、活動的能力、疼痛的感覺等，並給予情緒的安慰。

(三)急救技術的三大需要

1.保持呼吸道暢通。
2.讓傷者有充分的呼吸。
3.足夠的血液循環。

(四)緊急急救原則

1.維持現場的安全性，並尋求別人支援叫救護車。
2.保持傷者呼吸道暢通，並檢查心跳是否還有跳動。
3.止住過度的流血，並確定意識反應的程度。
4.防止發生休克，並注意內出血跟中毒的可能性。
5.動作應該迅速、井然有序，並記錄一切變化以告知醫生。

(五)其他急救原則

1.找出事故發生原因，以做急救處理，並通知家人。
2.減輕傷患的焦慮，讓他們安心。
3.幫傷患保暖，但要注意不能有冒汗與發抖的現象。
4.讓傷患保持正確而舒適的姿勢，非必要不要隨意移動傷患。
5.檢查傷患是否有骨折現象，尤其是頭、頸、軀幹和四肢。
6.如果懷疑是中毒事件時，要注意傷患口脣之間的情形，並查看四周是否有藥丸或藥品、清潔劑之類的東西。

(六)急救的一般注意事項

1.要確定傷患與自己均無安全顧慮。例如：馬路當中發生車禍，須先

豎起路障標幟。救援觸電者、立即切斷電源，用竹子、木棒、掃把
等移開電源，不可用手，以免自己亦導電、觸電。

2.非必要不移動傷者，但如在危險區，則應立即移至安全區。

3.迅速檢視傷患，將傷患置於正確姿勢。如頭部受傷時宜抬高頭部，
心臟病或氣喘病發病時宜採半坐臥姿勢，下肢受傷或面色蒼白時應
抬高下肢，昏迷時則應採復甦（側臥）姿勢。

4.病人評估需注意：

(1)生命徵象：呼吸、脈搏、血壓、體溫。

(2)正常人呼吸每分鐘12～16次。脈搏需考慮速率、強弱與規則
性，正常大人每分鐘60～80下，正常小孩每分鐘80～100下。血
壓正常大人收縮壓低於140毫米汞柱，舒張壓低於90毫米汞柱。
體溫則視測量部位而定，如耳溫超過37.5℃則為發燒，低於35℃
則為低體溫狀態。

(3)診斷徵候：意識、皮膚顏色、溫度、微血管充填、疼痛反應
等。

5.迅速採取行動，對最嚴重傷患給予優先急救，一般急救處理之優先
順序為（以鎮靜且條理分明地決定處理步驟）：

(1)無呼吸、心跳：立即給予心肺復甦術。

(2)大出血：立即控制出血。

(3)休克：迅速找出原因，抬高下肢二、三十公分與保暖。

(4)胸部創傷。

(5)頭部外傷昏迷。

(6)嚴重灼傷。

(7)骨折。

6.預防休克，注意保暖。

7.給予傷患精神支持，減輕恐懼、焦慮不安心情。

8.維持秩序，遣散閒人，保持傷患四周環境的安靜。

9.儘速送醫或尋求支援（電話119）。打119電話時，應說明之事項：

(1)清楚的地址。

(2)明顯的目標。

(3)傷患的狀況。

(4)已做的處理。

10.需移動傷患之前，應將骨折部位予以固定，大創傷部位予以包紮。

11.昏迷失去知覺，頭、胸、腹部嚴重創傷及可能需要手術麻醉者，不可給予食物或飲料。

12.檢查傷患時如非必要不可脫除其衣服，以免翻動傷患，加重傷勢及痛苦，必要時剪開衣服。

(七)如何判斷急救

急救誠然是緊急事件的處理，但處理時一點也不能急躁，必須先判斷清楚狀況，做正確的緊急措施。否則若只是貿然的搶救，萬一處理錯誤，即使原本有機會獲救的人，也有可能被弄得回天乏術。例如對被救出水面的溺水者，有時心跳幾乎已完全停止，此時若不先清除堵在喉嚨的滯留物，或吐出積水，一味使用人工呼吸，未必有效。有經驗的救生員會先判斷什麼樣的急救法最有效。

一般人所謂的基本救命術，其英文縮寫為BLS，是Basic Life Support的縮寫，基本救命術（BLS）技巧對患有內科急症患者言，至少需包括心肺復甦術（CPR）及哈姆立克法；對遭受創傷之病患而言，至少需要有止血、固定、包紮、搬運的基本救治才能得到合宜的幫忙。所以基本救命術（BLS）包含有心肺復甦術、基本創傷救命術（BTLS）和哈姆立克法等技術。

◆心肺復甦術（CPR）

什麼是CPR？CPR是心肺復甦術的英文簡寫。在1960年代美國國家研究委員會，鑑於CPR的施行沒有標準，特別是醫師接受CPR的訓練不完全，因此建議醫護人員要根據美國心臟學會的標準學習CPR的技術。這是CPR的開始。到1970年代中期，CPR始成為美國全國推廣的活動，至今在美國有超過四千萬人次接受過CPR訓練。在台灣，CPR的推廣最早是由紅十字會推廣，及至急診醫學會成立，在急診醫學會下設有全民CPR推廣小組，CPR的推廣始步入軌道。

心肺復甦術（CPR）技巧是使用於心臟或呼吸停止的病人，直到更高一層的生命救命術到達。CPR包括口對口人工呼吸和心臟按摩。它會使一些帶氧血流到腦部和其他重要器官。

為什麼要學習CPR？一般人發生事故，第一個想法就是把病人送到醫院，殊不知人的大腦如果失去血液流動，在四至六分鐘後，即將失去功能。我們送醫的過程常常超過這個時間。如果在送到醫院前我們能對於心跳呼吸停止的病人給予CPR的話，病人的救活率就會提高。**表10-1**是對不同年齡層施以心肺復甦術之比較。

目前的研究知道有四個重要因素影響病人的救活率，就是：早期通知緊急醫療服務體系、早期CPR、早期電擊、早期高級心臟救命術（ACLS）。如果這四個因素都做得好的話，病人的救活率就會比較高，但如果任一因素有缺陷的話，則救活率會大打折扣。這就是所謂的「生命存活鏈」（Chain of Survival）（**圖10-1**）。

美國心臟學會於2005年11月修訂新版心肺復甦術準則，衛生署也於民國95年5月公布新版的CPR施作方式，新、舊版主要不同之處摘要如下（楊師佳，2007）：

1.強調有效地給予胸部按壓：特別強調做到高品質的CPR，心臟按摩時必須壓得快（每分鐘100下）、壓得深（成人約4～5公分）、避免中斷、完全放鬆（每一次按壓後須讓胸部恢復原來形狀），胸部

表10-1　心肺復甦術的比較表

步驟／動作	成人 八歲或八歲以上 「青少年開始」以上	小兒 一至八歲； 一歲至「青少年開始」	嬰兒 小於一歲
確定反應和 呼吸＊（叫）	呼喚並輕拍患者肩部，確定有無反應		
	檢視患者有無適當的呼吸（沒有呼吸或僅有喘息）		
求救（叫）	高聲呼救，自行打119 或請旁人打119	若急救者只一人，而患者為八歲以下，或外傷、 溺水、藥物中毒，可先進行五個循環之CPR	
CPR順序＊	C-A-B		
胸部按壓＊ （C）	檢查患者有無脈搏不超過10秒（僅醫護人員需執行）		
按壓位置	兩乳頭連線中點（或劍突上兩橫指）		兩乳頭連線中點下方
按壓方式	雙手掌跟	單或雙手掌跟	食中指或雙拇指
用力壓＊	至少2英寸或5公分	約2英寸或5公分	約1.5英寸或4公分
快快壓＊	100～120下／分鐘		
胸回彈	胸部按壓之間應讓胸部回彈至原來位置		
莫中斷	胸部按壓儘量減少中斷，如需中斷以不超過10秒為原則		
2分換	醫護人員應2分鐘換手一次		
呼吸（A）	壓額舉頜法（醫護人員對疑似創傷患者使用推下頜法）		
呼吸＊（B）	2次人工呼吸（每次吹氣時間約1秒，勿過度吹氣）		
胸部按壓— 人工呼吸比	30：2（一或兩位急救者）	30：2（一位急救者） 15：2（兩位醫護人員）	
重複30：2之胸部按壓與人工呼吸，直到病患會動或119人員到達為止；若急救者未受 訓練或人工呼吸技術不純熟、不敢做，則做連續之胸部按壓			
如有移動或呼吸，則仍需繼續維持呼吸道通暢，或將病人擺位成復甦姿勢			
去顫＊			
體外自動電 擊去顫器 AED＊	使用成人貼片，禁止 使用小兒AED／小兒 貼片	使用小兒AED／貼片， 若無則用成人AED／貼 片	優先使用手動去顫器， 若無則用小兒AED／貼 片，再無則用成人AED ／貼片

註：＊2010新改變。

參考資料：ILCOR、AHA、ERC、JRC 2010 Guidelines for CPR and ECC和衛生
　　　　　署；李賢發、韓和益、謝燿州編著；王宗倫、張珩校閱（2010.12.17發
　　　　　布版本）。

急救生存的決定因素
生命存活鏈　Chain of Survival

打電話　　立即　　電擊治療　到院急救
求救　　　給予　　AED　　　ACLS
119　　　 CPR

圖10-1　急救生存的決定因素——生命存活鏈

資料來源：http://www.kgh.com.tw/health/21-502.html，郭綜合醫院。

按壓操作得愈好，才能使更多的血液到達重要器官。

2.壓胸與吹氣比為30：2。舊版胸部按壓15次後，再吹氣2次，新版則改為按壓30次、吹氣2次，如此可以減少胸部按壓中斷；且吹氣時，也不再區分大人、兒童或嬰兒，一律吹2口氣，每口氣吹1秒鐘。

3.一般民眾在壓胸前不必再檢查循環徵象（呼吸、咳嗽、肢體抖動）：在吹完兩口氣後立即給予壓胸，避免因判斷錯誤而沒有給予胸部按壓。

　　美國心臟協會（AHA）公布最新心肺復甦術（CPR）步驟，將改以「胸部按壓」為優先，使血液中的氧氣快速運送到腦部，藉此降低腦死機率，行有餘力後再行口對口人工呼吸。以往民眾熟悉的口訣「叫叫ABC」急救法中，是先口對口人工呼吸，再行胸部按壓，而新式CPR改以先壓胸1分鐘100下以上，再進行口對口人工呼吸。因為心臟停止跳動後，人體中仍存有最後一口吸入的氧氣，若能在短時間內快速進行胸部按

壓，即可延長大腦血液循環運作的時間。

衛生署表示，相較於胸部按壓，許多人對於「口對口」仍有排斥感，甚至有人會擔心替陌生人急救可能招來傳染病，因此，壓胸不但可暫時維持生命，救人者也無需有太多顧忌而耽誤黃金救援時間。但CPR新指引並非適用於所有人，其中新生兒、溺水者以及因服藥過量而休克的昏迷者，還是以施行口對口人工呼吸為優先。

針對這項新指引，國內外專家也多表贊同，且《美國醫學會期刊》與《刺胳針》等醫學刊物也有研究顯示，只進行胸部按壓比兼用口對口人工呼吸的急救法來得更有效。對此，衛生署也將與醫學界、消防單位等機關討論，並提案到「緊急醫療諮詢委員會」，跟進國際教學器材，最快將自明年起宣導新式CPR（2010.10.20）。

近來許多急救專家更主張，按壓胸部是CPR中唯一不可或缺程序。最近《美國醫學會期刊》與《刺胳針》兩大醫學期刊均表示，只按壓胸部的CPR遠比兼用口對口人工呼吸的傳統CPR有效。

美國心臟學會公布2010年心肺復甦術（CPR）新指南，將行之多年的「暢通呼吸道—檢查與維持呼吸—胸部按壓」（ABC）的施救程序，調整為「胸部按壓—暢通呼吸道—檢查與維持呼吸」（CAB）。最新的CPR流程，醫界慣稱的「叫叫ABC」改成「叫叫CAB」。更新後的步驟適用成年人、小孩、嬰兒（新生兒除外）。

美國心臟學會並建議，不論是一般非專業施救者或專業施救者，均應改採新程序。

◆哈姆立克急救法

窒息是常見的意外，美國每年有三千以上的人哽死，而哽死更是占小兒意外死亡原因的首位，這種意外假如急救得法毫無疑問能挽回大量不必要的死亡。1974年美國哈姆立克醫師發明了哈姆立克急救法（**表**10-2、**圖**10-2）。

表10-2　哈姆立克急救法說明

患者情況	動作	說明
意識沒有喪失 氣道部分阻塞	鼓勵患者咳嗽 觀察是否演變成完全阻塞	此時患者應仍可以呼吸咳嗽或說話
意識沒有喪失 氣道完全阻塞	站在患者背後腳成弓箭步，前腳置於患者雙腳間一手測量肚臍與胸窩，另一手握拳虎口向內置於肚臍上方，遠離劍突測量的手再握住另一手，兩手環抱患者腰部，往內往上擠按，直到氣道阻塞解除或意識昏迷當雙手無法環抱患者或患者為孕婦時，擠按的部位移至胸骨心臟按摩處	氣道完全阻塞的現象是患者無法呼吸、咳嗽或說話，此時通常患者兩手按在喉部，臉部潮紅，睜大雙眼。兩手應置於患者雙手內側每次擠按都要注意是否已有阻塞解除的現象（嘔吐、咳嗽或講話）、注意是否患者已呈現昏迷，若昏迷應以兩手肘往上頂住患者腋下，靠在施救者的身上，再令其安全的往後躺下
意識喪失 氣道阻塞	求救 施行心肺復甦術流程	每當施行人工呼吸之前都要檢查是否口中有異物，若有就要以手指掃除

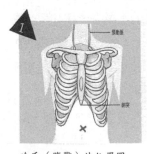

哈氏（腹戳）法位置圖

施救者（腹戳法）手部姿勢
施救者站在傷患的後面，以拳頭之大姆指側與食指側，對準傷患肚臍與劍突之間的腹部（如圖一），另一手置於拳頭上並握緊，而後快速向上方壓擠

哈氏急救法急救原理
使橫膈膜突然向上，壓迫肺部，以使阻塞氣管之異物噴出

圖10-2　哈姆立克急救法

資料來源：衛生署網頁，http://www.doh.gov.tw/lane/health_edu/b1_3.html

窒息的特徵是：

1.不能講話或呼吸。

2.臉色蒼白，隨即發黑。

3.喪失知覺，隨即虛脫。

◆中風之測試

辛那提測試是評估中風的指標，可從以下三種狀況加以評估，三項中若有任一項不正常反應，中風可能性為72%。

1.微笑測試（顏面下垂）：請患者說「一」或微笑。

(1)正常→兩頰均衡移動。

(2)不正常→一邊臉部動得不如對側好。

2.舉手測試（手臂垂落）：請患者閉眼平舉雙臂，手臂向上10秒鐘。

(1)正常→雙臂均衡移動或完全不動。

(2)不正常→一邊手臂垂落不對稱。

3.語言測試（語言異常）：請患者說一句話。

(1)正常→咬字正確。

(2)不正常→口吃、說話不清或無法說話。

二、創傷

(一)創傷出血的急救原則

1.為避免發生不必要的感染，施救人員必須先行將雙手澈底洗乾淨。

2.抬高出血部位，尤其是四肢出血時。

3.若患者的傷口有血液凝塊，切記不要輕易除去。

4.澈底洗淨傷口，除去異物，以防止感染。

5.患者若有持續出血現象，除設法止血外，還得預防患者休克。

6.覆蓋傷口，包紮固定。

7.如為內出血不可揉搓，以免更多的微血管破裂，應該改採用冷敷方式處理。

8.若是嚴重的內出血應在例行急救措施後盡快送醫。

◆ 依出血來源判斷

1.動脈出血：鮮紅色血液，隨脈搏噴湧。

2.靜脈出血：暗紅色血液，血流較慢不隨脈搏湧動。

3.微血管出血：滲出式。

◆ 止血法

1.直接加壓止血法：任何止血最優先使用。

2.抬高傷肢止血法：通常配合其他止血法一起使用。

3.冷敷止血法：用於閉鎖性之創傷。

4.止血點止血法：與直接加壓、抬高傷肢併用，四肢常用的止血點為肱動脈、股動脈。

5.止血帶止血法：四肢動脈大出血，用其他方法不能止血，已危及生命時才可使用，使用於上臂或大腿部位。使用不當易造成末端肢體壞死，故不鼓勵使用。

◆ 輕微出血處理

1.救護員先將自己雙手清洗乾淨並戴上手套。

2.以生理食鹽水或自來水、涼開水，以傷口為中心環形向四周澈底清洗後，以無菌棉棒或紗布將傷口拭乾，保持乾燥即可，或擦優碘液消毒，須包紮時以無菌敷料覆蓋傷口。

3.傷口若有感染：應立即就醫。

　(1)局部症狀：腫脹、發紅、疼痛、化膿、發熱。

　(2)全身症狀：發燒、淋巴結腫。

4.預防破傷風的感染。

(二)意外割傷的處理方法

1. 用清水或稀釋的消毒藥水將傷口洗淨。
2. 若需要止血時，可用清潔紗布直接將傷口及傷口四周緊壓，直至傷口停止流血為止，不可亂用未經消毒之粉末或藥油來止血。
3. 用繃帶將割傷處紮好並且盡可能將傷處提高。
4. 趕緊送醫救治。

(三)頭部創傷的緊急處理

1. 患者有明顯的嚴重受傷時，應先讓傷者側臥，並將環繞頸部胸部衣物鬆開。
2. 注意患者是否呼吸通順，必要時施以人工呼吸或心肺復甦術。
3. 若是患者的頸部也有受傷的可能時，應儘量避免移動傷者，若有必要，請將頭頸及身軀保持於同一平面移動。
4. 儘速呼叫救護車送醫急救。
5. 對患者應持續觀察至少四十八小時，以防腦部內部受到傷害而不知。
6. 觀察重點為患者是否有持續頭痛、頭暈及嘔吐、頸痛及僵硬、部分身體出現遲鈍、癱瘓或抽筋的現象。

(四)胸部創傷的緊急處理

1. 先鬆開患者身上過緊或合身的衣服，讓患者採輕鬆呼吸的姿勢。
2. 胸部如有疼痛感覺，要讓患者輕輕呼吸。
3. 如被利器刺傷，不可拔起；若是因重擊受傷，可冷敷患部，有出血狀況時，要用乾淨的紗布壓迫止血。
4. 隨時注意觀察呼吸及脈搏的狀態，必要時請立刻施行人工呼吸及心肺復甦術。

5.呼叫救護車送醫急救。

(五)腹部創傷的緊急處理

1.鬆開患者衣服,在患者膝蓋下墊東西使其抬高,並靜靜的躺著。

2.如有嘔吐,要將臉側向一邊躺著,並清出口中殘留的嘔吐物。

3.萬一是腹部外傷時,不可將刺在身上的物品直接拔出。

4.在醫生還未進行治療時,不可讓患者服用水及食物。

5.隨時注意患者的呼吸、脈搏及傷勢狀態。

6.如呼吸及脈搏停止,要立刻施行人工呼吸及心肺復甦術。

7.呼叫救護車送醫急救。

(六)動物咬傷

動物咬傷的嚴重度依咬傷的部位、深度及組織壞死的程度而異,咬傷後最常見的併發症為感染,感染的嚴重度依咬傷的動物種類、咬傷的位置、受害者的身體狀況及傷口的處理有關。

狗、貓或人咬傷若引起感染,大多數是多重菌種感染,且常混雜著嗜氧及厭氧菌感染,其中常見的嗜氧菌有葡萄球菌(Staphylococcus)、鏈球菌(Streptococcus)、囓蝕艾肯氏菌(Eikenella corrodens)及棒狀桿菌(Corynebacterium),常見的厭氧菌有鬆脆桿菌(Bacteroides fragilis)、普雷沃氏菌(Prevotella)、陳鏈球菌(Peptostreptococcus)等。

禽敗血桿菌(Pasteurella multocida)存在於70%~90%的貓及50%~60%的狗的口腔中,在貓咬傷造成的感染中50%~80%可以發現此菌(狗咬傷感染約25%),往往使受害者在二十四小時內發生劇烈的發炎反應,導致傷口顯著的腫脹及疼痛。更有甚者,此菌感染可能引起敗血性關節炎、骨髓炎、腦膜炎及全身性敗血症等。

人咬傷後感染的菌種相當複雜,除了Pasteurella multocida之外,大多

與狗、貓等動物相近，然而不同的是，人類咬傷還可能傳播B及C型肝炎等病毒；至於愛滋病毒是否能藉由人咬傷來傳染，目前則尚未有明確報導證實，但是若遭愛滋病患咬傷，除了在剛被咬傷時應使用優碘等殺病毒劑（virucidal）澈底清洗外，咬傷時及被咬傷六個月後，應該做愛滋病毒血清檢查藉以確認有無感染的可能。

◆狗咬傷（dog bites）

為最常見的動物咬傷，約占所有動物咬傷的80%～90%，約90%的咬傷是受害者自己家裡所飼養的狗所為，咬傷的部位以肢體最多，然四歲以下的小孩，咬傷的部位則以集中在頭頸部，狗咬傷所造成的感染率約2%～20%。

◆貓咬傷（cat bites）

約占所有動物咬傷的5%～15%，咬傷的部位以肢體最多，由於貓的牙齒較細長尖銳，常造成肌肉、骨骼、關節等較深處的穿孔傷，因此較容易感染，感染率高達30%～50%。

◆人咬傷（human bites）

約占所有動物咬傷的3%～23%，咬傷後的感染率約10%～50%，女性受害者被咬傷的部位以乳房、外陰部、腿及手臂較常見，男性受害者則以手、臂及肩膀最常見，手部咬傷的感染率較其他部位高。緊握拳頭重擊對方頭部正中牙齒造成手背深層的裂傷，甚至造成關節囊的破裂，指骨、掌骨的骨折，肌腱神經的斷裂是人咬傷最為嚴重的一種。

(七)動物咬傷的處理

1. 大量生理食鹽水或林格氏液灌洗，每個傷口至少需150ml的水溶液用18號的針頭及30ml～50ml的針筒來清洗傷口。
2. 懷疑有狂犬病感染的可能，則用大量優碘溶液清理傷口，可減少90%狂犬病的感染。

3. 手部咬傷的傷口、深部穿孔的傷口、傷口處理延遲超過二十四小時及臨床上有感染現象的傷口均不應予以縫合，應觀察治療三至五天後沒有傷口感染跡象再行縫合。

4. 破傷風的預防：狗、貓及人類咬傷導致破傷風感染並不多見。對於乾淨的傷口，若十年內曾注射過破傷風類毒素則不需另行注射疫苗，超過十年者則應給予注射破傷風毒素，對較嚴重的傷口，若五年內曾注射過破傷風類毒素，則不需再注射疫苗，若超過五年則應再注射破傷風類毒素。至於未曾接受過或不清楚有無注射破傷風類毒素，但臨床上有可能感染破傷風的危險患者，則除了注射破傷風類毒素外，尚應考慮注射破傷風免疫球蛋白。

5. 狂犬病（rabies）的預防：狗、貓、蝙蝠、臭鼬、浣熊等野生動物都有可能藉由其唾液經由受害者的傷口傳染到狂犬病病毒，狂犬病的潛伏期可從十天到一年，由於狂犬病的高致死率，因此若證實或高度懷疑有狂犬病病毒的感染，則應儘快給予人類狂犬病免疫球蛋白（human rabies immune globulin, HRIG）20 IU/kg一次劑量，一半注射在傷口周圍，另一半劑量肌肉注射，並同時給予人類狂犬病疫苗（human diploid cell rabies vaccine, HDCV）注射，並在之後第三、七、十四及二十八天再予以追加，共五次劑量，每次肌肉注射1 ml。

6. 預防性抗生素的使用：臨床上沒有感染跡象的動物咬傷傷口並不建議使用預防性抗生素，但若有下列情形則可考慮給予三至七天預防性的抗生素治療：

(1) 咬傷治療時間延遲＞十二小時。

(2) 中度或嚴重的咬傷。

(3) 大多數的貓咬傷。

(4) 受害者罹患糖尿病、慢性肝臟或肺臟疾病、脾臟切除或免疫功能不全。

(5) 臉部或手部咬傷。

(6)深部穿孔傷。

(7)傷及肌腱、韌帶、骨頭或關節。

(八)包紮

◆包紮之目的

包紮之目的可固定受傷部位，避免傷口直接暴露而感染，亦可為出血處局部加壓止血，並可使受傷之肢體部位得到適當之支托。

◆包紮之方法原則

1. 包紮時應先清洗傷口並覆蓋上無菌敷料，再以繃帶包紮。繃帶需要乾燥、清潔並且沒有縫邊或皺褶。

2. 進行包紮者應站在包紮部位的前方或側方，以利觀察傷口情況及病人之反應。

3. 包紮時之方向應由肢體遠心端往近心端包紮，即逆血液循環方向，以促進血液回流，減少末梢腫脹。

4. 包紮肢體時應露出肢體之末端，以觀察血循。若觀察肢體末梢顏色有變青、白、冰冷或腫脹，或病人主訴有麻木刺痛感，則表示包紮太緊。

5. 定帶：為包紮之起頭固定，需於肢體粗細均勻處，將繃帶之一端斜放，繞肢體一圈後將斜角摺下，再繞肢體二至三圈。

6. 結帶：為包紮之結尾固定，包紮完畢後以環形包紮二圈後，將繃帶末端向內反摺一小段，以膠布、安全別針、繃帶釦，或可留下適當長度之繃帶，由中間剪開，兩端反方向環繞半圈後打平結固定。

(九)止血

人體血液約占體重的1/13，可分為動脈血、靜脈血及微血管血液，當患者有出血情況發生時，最重要的工作為立即止血，否則當達到一定的出血量即會造成休克，甚至死亡。止血的方法如下（**表10-3**）：

表10-3　止血的處理方式

處理方式	相關說明
直接加壓止血法	在傷口或傷口的周圍直接施以壓力的止血法。
止血點止血法	直接施壓於傷口附近的動脈促使血液止住的方法。
止血帶止血法	使用此止血法時，每隔十五至二十分鐘要放鬆止血帶約十五秒。

◆直接加壓止血法

　　用消毒紗布置於傷口上，然後以手掌或手指施壓，施壓時間為五至十分鐘左右，等出血停止後，用繃帶或膠帶包紮固定，如一時找不著紗布或敷料，可用乾淨手帕或用手直接對傷口加壓。但傷口如有尖銳異物或碎骨頭時，不可使用此法。

◆止血點止血法

　　止血點止血法是將流經傷口處的主要動脈暫時壓住（向骨頭方向壓），以減少傷口的流血量，同時在傷口處，仍須與直接加壓法併用止血。

◆止血帶止血法

　　當四肢動脈受傷大量出血，而用直接加壓法及止血點止血法都不能止血，而且出血將危及生命時，才可使用止血帶止血，因為止血帶使用時稍有疏失，容易造成肢體的殘廢，所以使用時必須有急救員或醫師在旁照顧。

1.止血帶的寬度要有5公分以上，可用三角巾、領帶等代替。

2.止血帶要放在傷口上方（近心端）約10公分左右的地方，如傷口在關節或靠近關節，則應放在關節的上方（近心端）。

3.使用止血帶的部位要露在衣物外面，並標明使用止血帶的日期、時

間。

4.即刻送醫，並密切注意傷者情況，每隔十五至二十分鐘，緩慢鬆開一秒左右，以免使傷肢缺氧壞死，造成殘廢。

5.止血帶放在傷口上方10公分處，緊繞傷肢兩圈後打半結。

6.將止血棒（短木棒或其他不易折斷的棒狀物品，如原子筆、筷子等）放在半結的上方，並在止血棒上打全結。

7.扭轉止血棒至不再流血為止，但不可過緊，以免傷及神經。若肢端發疳或麻木感表示過緊。

8.以止血帶的兩端或其他布條固定止血棒。

9.在止血帶的上方作明顯的標示，寫上使用止血帶的日期、時間。

◆抬高傷肢法

　　除非有骨折的現象，可讓傷肢平躺後，將上肢或下肢抬高，以高於心臟高度為宜。這是利用地心引力，將患者的血壓降低，以減少出血量。若遇動脈出血，滲血過多時，原有的敷料不必移開，紗布、敷料、繃帶等可一層層往上加，以免影響血液凝結，但傷口有玻璃或尖銳物存在時，不可用此法。

(十)暈眩或休克的緊急處理

1.先行將患者移到空氣流通處，讓患者能呼吸到充足之新鮮空氣。

2.接著讓患者平躺或側臥並且將足部抬高，用以增加患者心臟和腦部的血液供應。

3.鬆開患者身上緊身的衣服，特別是圍繞頸部、胸部和腰部的衣物。

4.以毛毯或被單蓋好患者身軀，避免患者過冷或過熱。

5.觀察患者的生命徵象，如有需要，請施行人工呼吸或心肺復甦法。

6.通知救護車送醫急救。

(十一)食物中毒時如何處理

1. 設法多喝水並進行催吐動作。
2. 將嘔吐物保留或取樣，方便醫生檢查中毒原因。
3. 用毛毯或衣物蓋著腹部，讓患者保持溫暖，並呼叫救護車。
4. 萬一中毒情形過於嚴重，患者出現呼吸微弱或停止時，趕快做人工呼吸的急救，直到救護車前來。

(十二)燒燙傷

◆何謂「燒燙傷」？

皮膚的構造分為表皮層及真皮層，表皮層是身體防線的最外層，阻絕水、微生物等侵入人體，表皮層之下為真皮層，含有豐富的血管、汗腺、毛囊及皮脂腺等結締組織，皮膚的下層為皮下脂肪，燒燙傷時會破壞皮膚及其下的組織構造，進而影響其功能，導致微生物可以侵入體內造成感染，體液流失造成電解質不平衡，體溫調節失控，嚴重的話甚至造成死亡。

◆燒燙傷的現場正確處理

燒燙傷病人的現場正確處理為五字訣「沖、脫、泡、蓋、送」，先在受傷部位沖水十五至三十分鐘，再把受傷部位的衣物脫掉，將受傷部位泡水十五至三十分鐘，再用乾淨的浴巾覆蓋著受傷部位送到就近的醫院治療，切忌自行塗抹東西，如醬油、牙膏、米酒、不明藥物等以免增加傷口感染的機會。沖、脫、泡、蓋、送的處理順序不可顛倒，家長常在情急之下，未沖水即把衣服脫下，常把黏在衣服的皮膚一同撕下，造成更大的傷害。

化學物質如強酸、強鹼或其他腐蝕性物質所造成的燒燙傷統稱為化學燒燙傷，由於石灰遇水會產生熱量，故身體沾滿石灰不可用水沖，以免產生熱量造成皮膚燒燙傷，除了石灰以外的任何化學品產生的燒燙傷，皆

應馬上除去化學品並用大量清水沖洗，若是眼睛被化學品潑及，亦同樣以大量的清水沖洗眼睛再送醫治療。

(十三)凍傷時的緊急處理

1. 先將患者移到暖和的地方，將衣物設法解開，用毛巾、毛毯或保暖衣讓患者保溫，千萬不可搓揉凍傷部位。
2. 患者呼吸停止時，立刻將氣道開放進行人工呼吸；若脈搏停止跳動，則要進行心肺復甦術。
3. 若是患者只有手腳凍傷時，可在患者情緒穩定後，將手腳泡在溫水中（37℃～40℃），也可給予溫熱的飲料，但不可用熱水浸泡或是火來取暖。
4. 凍傷部位恢復後，要消毒患部並包紮起來，送醫治療。

(十四)誤食藥物的緊急急救

1. 先檢查中毒者有無意識，若中毒者還有意識時，先行灌食大量的開水或鮮牛奶，並且進行催吐。
2. 萬一中毒者已經沒有意識時，切記不要為其催吐，以免食物或液體流入呼吸道。
3. 接著檢查中毒者有無呼吸，中毒者還有呼吸時，可讓中毒者先行保持正確昏睡體位；若無呼吸時，則立刻做氣道開放和人工呼吸；萬一中毒者嘴邊有殘留藥物，要用紗布貼在病人嘴上，再做人工呼吸。
4. 用毛毯保溫，儘速送醫，並攜帶中毒者嘔吐物，方便醫護人員暸解到底是何種藥物中毒，有助於解毒救治。
5. 若十二小時後才嘔吐或腹瀉，仍要多飲水，並從速求醫。

(十五)避免被蜂螫

避免被蜂螫，下列事項提醒大家注意：

1. 野外郊遊應避免穿著鮮豔衣服及噴灑香水、化妝品以免招蜂引蝶吸引蜂類攻擊，吃剩的果皮、飲料、食物應用袋子包好放入垃圾袋密封，以免招來蜂群。
2. 當巡邏蜂在身旁飛來飛去時，表示牠已懷疑你是敵人，此時最好站立不動保持冷靜，巡邏蜂自然會離去，切忌突然閃避或揮打，否則巡邏蜂會以為你在攻擊牠，而發動反擊。
3. 若遭到蜂類攻擊，最好用衣服包住頭並順著風的方向跑，以免蜂隻分泌的費洛蒙隨風飄散，吸引更多的蜂類飛來攻擊，並避免用衣物驅趕蜂群，以免造成強力氣流及陰影，使空中蜂群更易認清目標，吸引更大群蜂類攻擊。

三、各種傷害意外及其處置方式

(一)各種姿勢及其適應症狀

表10-4說明傷害意外發生時，應如何協助患者採取各種適當的姿勢，並瞭解其相對應之適應症狀。

表10-4　各種姿勢及其適應症狀

姿勢		適應症狀
平躺	無吸呼困難及未喪失意識下施行	1.檢查時之最佳姿勢。 2.做心外按摩時的姿勢。 3.嚴重的頭部外傷及顱骨骨折。
平躺，頭肩部微墊高	無吸呼困難及未喪失意識下施行	1.中風且無分泌物流出（但未完全失去知覺的患者）。 2.中暑（但未完全失去知覺）。 3.頭部外傷流血，但未完全失去知覺。
平躺，頭肩部墊高，屈膝或腳伸直	無吸呼困難及未喪失意識下施行	1.腹部疼痛。 2.腹部嚴重創傷時： 　橫向傷口─屈膝。 　縱向傷口─腳伸直。
平躺，腳抬高	無吸呼困難及未喪失意識下施行	1.熱衰竭（中暑）。 2.暈倒、休克患者。 3.下肢骨折或創傷時，固定後儘早抬高患肢。
半坐臥	呼吸困難的患者	
側臥		1.意識不清，無脊柱性骨折者。 2.意識清醒，但口腔有分泌物流出。
復甦姿勢	患者側臥，目的是為了使胸部擴張，幫助患者呼吸	1.脊柱未損傷，但意識不清或昏迷。 2.嚴重中風，失去意識。

(二)各種傷害及其處置方式

　　遭遇各種傷害如凍傷、服毒物、腿部大量出血、化學物品灼傷、食物中毒、鼻出血、腐蝕性毒物中毒、骨折、脫臼、暈倒、休克、扭傷、昆蟲和動物咬傷、中風、毒蛇咬傷、異物入眼、高山症、潛水夫病、中暑、熱衰竭等，其相應之處置方式請參考**表10-5**。

表10-5　各種傷害及其處置方式

傷害	處置方式
凍傷處置	1.移至暖和處，維持患部於溫暖、乾燥的空氣中。 2.除去束縛物，避免腫脹時無法拔除。 3.放於逐漸調節的溫水（38.8～40.5℃）中保溫。 4.不可再暴露在寒冷中。 5.抬高患部以減輕疼痛及腫脹。 6.送醫治療。 注意：不可按摩、烘烤及刺破水泡。
服毒物處置	1.意識清醒中毒者之急救： 　(1)儘快稀釋毒物，可喝一、二杯牛奶或水分稀釋毒物。 　(2)若有第二人可立刻打急救電話求救。 　(3)用手指或湯匙等鈍物刺激患者喉部而催吐。 　(4)維持呼吸道通暢，必要時給予人工呼吸或者心肺復甦術。 　(5)儘快送醫，將中毒的容器、標籤、嘔吐物等一起送醫。 2.意識不清中毒者之急救： 　(1)維持呼吸道之暢通，必要時給予人工呼吸及心肺復甦術。 　(2)立刻聯絡119。 　(3)將可疑容器、標籤、嘔吐物、排泄物一起送醫作鑑別診斷，以對症下藥。 　(4)暫時不給任何飲料。 　(5)不可催吐。 　(6)預防休克。
腿部大量出血處置	在大腿跟部止血點處，用手掌按住壓著。
化學物品灼傷處置	1.基本原則：沖脫泡蓋送。 2.立即以大量冷水或浸在冷水中至少十五分鐘以上，再送去看醫生，給予止痛、消腫藥物。 3.水泡勿弄破以敷料覆蓋傷處。 4.下肢抬高以防休克，以敷料覆蓋傷處立即送醫。
食物中毒處置	1.患者如清醒，可補充大量水分或生理食鹽水、保暖，以預防休克。 2.保存剩餘之食品、容器，患者之嘔吐物、排泄物，以供醫師做鑑別診斷。 3.若中毒昏迷，但仍能正常呼吸，則採取復甦姿勢。 4.如呼吸、心跳都停止，立即給予心肺復甦術。 5.儘快求醫。

（續）表10-5　各種傷害及其處置方式

傷害	處置方式
鼻出血處置	1.保持患者安靜坐下，將頭部稍微往前傾。 2.以拇指、食指壓下鼻頰五至十分鐘。 3.鬆開衣領，令患者張口呼吸。 4.於額部、鼻部冷敷。 5.如短時間未止血，應送醫。
腐蝕性毒物中毒處置	1.不可洗胃、催吐或使用活性碳。 2.維持呼吸道通暢。 3.預防及處理休克。 4.儘快攜帶殘餘物品、容器送醫。
骨折的處置	1.優先處理窒息、出血及嚴重創傷等情形。 2.固定骨折部位，勿推回突出傷口的骨骼。 3.抬高患肢。
脫臼處置	1.用枕頭或襯墊支撐傷處，維持傷患最舒適的姿勢。需要的話，用繃帶或懸帶固定傷肢。 2.立即送醫治療。 3.不可試圖將脫臼復位，因為可能造成附近組織的危害。懷疑有骨折時，應按骨折方式處理。
暈倒處置	1.移至陰涼、通風、安全處。 2.解開束縛。 3.半躺，抬高腳部。 4.其他視情況依急救處理原則處理。
休克處置	1.控制或解除引起休克的原因。 2.讓患者平躺抬高下肢20～30公分。 3.保暖。 4.如患者呼吸及心跳停止時，立即以CPR施救。 5.迅速送醫。
扭傷處置	RICE： 1.休息（Rest）。 2.冰敷（Ice）。 3.包紮壓迫（Compression）。 4.抬高患部（Elevation）。
昆蟲和動物咬傷處置	1.用針將刺挑出（蜂螫傷）。 2.用肥皂水或消毒水清洗傷口。 3.局部冰敷可減少疼痛。 4.腎上腺劑中和。 5.嚴重者立即送醫。

（續）表10-5　各種傷害及其處置方式

傷害	處置方式
中風急救處置	1.將病人上半身稍抬高。 2.寬鬆衣物。 3.減輕休克症狀。 4.如意識不清，放成復甦姿勢。 5.儘快送醫，缺血性中風三小時內需接受血栓溶劑治療。
毒蛇咬傷處置	1.記住該蛇的特徵【註1】。 2.保持冷靜，減少活動。 3.除去戒指、手環等束縛物。 4.固定傷肢並使之低於心臟，可用彈性繃帶紮於近端，但應不妨礙血液流動。 5.儘速送醫。
異物入眼處置	1.不可用手揉。 2.閉眼讓淚水沖出或用手帕沾出異物。 3.異物刺入眼球時，傷側用環形墊固定，將雙眼包紮。 4.立刻送醫。
高山症處置	1.為休息、下降、氧氣。 2.輕度患者增加水分的攝取、減少體力活動、避免飲酒、減少食鹽的攝取可以改善。 3.下降高度效果最明顯，有時只要300公尺就有明顯的改善。 4.中度至重度可以給予氧氣。
潛水夫病處置	1.使病人左側躺，頭低腳高15度。 2.給予最高濃度氧氣，以加速氮氣等排出。 3.送到有壓力艙設備的醫院。 4.儘量避免用空中運輸轉送。
中暑處置	1.將患者移至陰涼通風處，解開束縛衣物，墊高頭肩部仰臥休息。 2.降低患者體溫至38℃，脈搏每分鐘100次以下，可用毛巾浸溫水38℃～40℃，拍拭身體。 3.如清醒可供給生理食鹽水，勿給酒精類飲料。 4.立刻送醫，途中密切觀察。
熱衰竭	1.將患者移至陰涼通風處，平躺，腳部抬高。 2.供應生理食鹽水，保暖。 3.嚴重者須送醫。

【註1】台灣常見毒蛇種類

名稱	特徵	蛇毒種類
百步蛇	頭大頸細呈三角形，頭部頂方為褐色，體側有明顯黑褐色正三角形斑紋，腹部有黑色黑點，尾部黑褐色，是台灣體型最大毒蛇	出血毒
眼鏡蛇	頭呈橢圓形背部暗褐色，腹部偏白，頭部有一條較寬的黑白環紋，驚怒時上身直立，頸部變扁平猶如飯匙並發出噴氣聲	神經毒
龜殼花	頸細頭大呈三角形，體背為褐色或棕褐色，並有一系列不規則形的黑色斑塊，具有不規則深茶色圓形斑塊之三條龜殼樣花紋	出血毒
赤尾青竹絲	頸細頭大呈三角形且體色翠綠，體軀兩側有各有一條白色或紅白雙色縱線，尾巴為紅磚色	出血毒
雨傘節	頭部為橢圓形，體背有明顯黑白相間之環節斑紋，是台灣所產陸生毒蛇中毒性最強者	神經毒
鎖鏈蛇	體背有卵圓形外為灰白色，內為褐色或深褐色之三條縱列鐵鏈圖形之斑紋，腹部呈白色並布滿黑色小點	神經性、出血性雙重毒性

(三)水上救生的三大順序——拋、划、游

1. 拋：將可用的器材拋給溺者，如果真的沒有東西可以拋給溺者，再使用→2.划。

2. 划：划過去救（如木板、滑板等），沒有物品可以划了，再使用→3.游。

3. 游：游過去救。當然要經過救生訓練才可以，而且務必有他人在岸邊支援。

四、我國檢疫業務主管機關

1. 衛生署疾病管制局：人員檢疫、水產品檢疫、航機船舶檢疫。

2. 農委會動植物防疫檢疫局：動物檢疫、植物檢疫。

3. 如果是「人畜共同傳染病」則衛生署與農委會都要管；例如：狂犬病、鼠疫、肺結核。

五、傳染病與傳染途徑

茲將各種傳染病及其傳染途徑整理如**表10-6**。

表10-6　傳染病與傳染途徑

傳染病	傳染途徑
霍亂、傷寒、痢疾、A型肝炎	受汙染的飲水食物
黃熱病、登革熱、瘧疾、日本腦炎	病媒蚊叮咬
開放性肺結核、流感	空氣傳播
鼠疫	鼠狗貓身上的鼠蚤叮咬
性病、愛滋病、B肝	性行為

 第二節　旅遊疾病與救治

一、旅途中常發生的疾病

人在旅途中難保不會生病，但如何在生病的過程中將不舒服的感覺降到最低，又不妨礙旅途的順利進行，就要靠平常對疾病的認識與瞭解，一般旅途中常見的疾病及相關介紹如**表10-7**。

表10-7　旅途中常見疾病

疾病名稱	原因	常見症狀	傳染途徑	應變措施及其他說明
經濟艙症候群（簡稱DVT）	1.客艙環境受到飛機設計的限制，易對身體不適的人造成影響。2.長時間的靜坐容易導致相關的靜脈栓塞。	1.飛機起飛或下降時感到耳部及鼻竇不舒服。2.暈機。3.時差調適不良。	—	1.飛機起飛或下降時感到耳部及鼻竇不舒服時，可利用吞嚥或咀嚼等方式來協助氣體流通。2.機上飲食清淡為宜，多喝水及果汁，少喝含酒精或咖啡因的飲料。

（續）表10-7　旅途中常見疾病

疾病名稱	原因	常見症狀	傳染途徑	應變措施及其他說明
腹瀉	通常是由傳染性的微生物所引起。	旅遊者的糞便變得稀爛，次數比平常時多出兩倍以上。	1.不潔的食物。 2.不潔的飲水。	注意飲食，避免食用來路不明的食物或路邊不潔的飲食。
霍亂	猝然發作的急性細菌性腸胃疾病。	無痛性（O139型菌病患偶發腹痛）大量水瀉，偶爾伴有嘔吐及快速脫水、酸中毒和循環衰弱。	1.不潔的食物。 2.不潔的飲水。	注意飲食，避免食用來路不明的食物或路邊不潔的飲食【疾病管制局列為第一類傳染病】。
A型肝炎	又稱為傳染性肝炎。	會產生嚴重的症狀，數週或數月無法工作。	受糞便汙染的水及食物。	可用疫苗預防感染【急性A肝被列為第二類傳染病】。
E型肝炎	—	症狀類似A型肝炎，但不會造成慢性肝病。	經由飲水而感染。	避免飲用及食用受汙染的水及食物是唯一的預防方法。
瘧疾	經瘧蚊感染到脊椎動物而發生惡寒、顫慄、高燒兼頭痛、噁心及發汗等一連串之週期定型性發作的傳染病。	1.潛伏期約為兩星期。 2.發病初期的症狀為倦怠、頭痛、暈眩及四肢酸痛。 3.常見併發症：貧血、脾臟腫大、肝功能破壞及腎功能衰竭。	瘧蚊叮咬。	1.事前的預防藥物（奎寧）。 2.旅途中或返國後若有相關症狀的話，一定要就醫【疾病管制局列為第二類傳染病】。
黃熱病	一般的蚊蟲咬傷。	—	病媒蚊叮咬。	1.可先接受預防接種。 2.儘量不要在清晨或黃昏時待在戶外。 3.穿長褲及長袖衣服。 4.在裸露的皮膚塗用驅蚊劑。 5.睡在有紗窗紗門的房間或使用蚊帳【疾病管制局列為第一類傳染病】。

旅遊 糾紛與 緊急事件處理

（續）表10-7　旅途中常見疾病

疾病名稱	原因	常見症狀	傳染途徑	應變措施及其他說明
性傳染疾病	出國旅遊時輕易與當地人發生性行為及交易。	—	接觸感染。	
高山症	登山者快速攀爬到2,500公尺以上的山上，會因低壓、缺氧產生不適的感覺。	1.較輕微：頭痛、噁心、喘不過氣、頭暈與失眠。 2.肺積水與腦部水腫，除了喘不過氣之外，意識會喪失，甚至可能會喪命。	—	1.爬山時應緩慢上升，讓身體逐漸適應環境的變化。 2.攜帶氧氣筒。 3.避免劇烈活動。 4.保持身體的體溫，維持食量正常。 5.出發前尋求醫療的協助並做體適能訓練。
時差失調	長程搭機時，快速行經（超越）時區者。	不舒服感、疲倦、食慾不振、暈眩、睡眠失調、學習及記憶力減退等。	—	出發前調適好身心狀況。
曬傷	過度曝曬在炙熱的陽光下。	皮膚有灼熱、疼痛的感覺。	—	1.使用防曬係數較高的防曬油。 2.穿著長袖上衣、寬鬆棉質衣服以及寬邊帽子。 3.攜帶太陽眼鏡或陽傘。
中暑	身處高溫或空氣悶熱的環境中。	體溫升高、皮膚乾而發紅、全身發燙、嘔吐等。	—	1.儘快將患者移到陰涼的地方。 2.儘快降低傷患之體溫，可用毛巾或濕海綿浸溫水拍拭身體。 3.若患者意識清醒可提供生理食鹽水。 4.若患者失去意識，則以復原臥姿躺下，等到體溫下降再改用乾衣物覆蓋。

406

（續）表10-7　旅途中常見疾病

疾病名稱	原因	常見症狀	傳染途徑	應變措施及其他說明
心肌梗塞	供應心臟的血管發生阻塞，心肌無法順利獲得氧氣與營養，引起肌肉壞死進而心跳停止。	1.病情輕微者：胸悶、氣短、呼吸困難。 2.病情嚴重者：持續性胸部疼痛、嚴重心律異常、休克、猝死等。	—	1.將患者採半坐半臥的姿勢，供給適當通風。 2.如患者接受過治療，立即協助他使用醫生處方的藥物。 3.必要時給予人工呼吸、胸外按壓。 4.立即送醫治療。
休克	供應細胞的氧氣和養料不足，導致身體出現衰竭的現象。	皮膚蒼白、出冷汗、脈搏加快、四肢冰冷等。	—	1.保持傷者溫暖。 2.立刻通知醫生或送往急診室診治。
流鼻血	—	—	—	1.讓傷者坐下或站著，切勿躺下，頭稍向前傾。 2.勸患者用口呼吸。 3.要患者吐出口中的血液，避免吞血可能引起噁心、嘔吐等。 4.如果三十分鐘後仍不止血，應送醫院治療。
燒燙傷	—	燒燙傷依受傷程度可分為三級： 1.第一級：表皮呈現紅色。 2.第二級：皮膚下的真皮受傷，起小水泡。 3.第三級：皮下組織受傷，嚴重時會造成皮膚組織壞死。	—	1.謹記「沖、脫、泡、蓋、送」五個原則。 2.不可在傷處塗擦乳液、軟膏或油脂類物品。 3.不可弄破傷處水泡或剝除鬆離的皮膚。 4.若為化學藥品灼傷者則需要以大量清水將化學藥品沖洗掉。

（續）表10-7　旅途中常見疾病

疾病名稱	原因	常見症狀	傳染途徑	應變措施及其他說明
毒蛇咬傷	遭到有毒的蛇類咬傷肢體。	─	─	1.立即在傷口上方或超過一個關節處綁紮止血帶，越早越好。 2.不可每隔十五分鐘放鬆止血帶，這樣反而會使蛇毒吸收更快。 3.保持鎮靜，記住蛇的種類與形狀及特徵。 4.被咬傷的肢體部位應低於心臟的位置。 5.儘快前往醫院治療。
骨折	骨骼受到外力撞擊或壓迫造成關節、韌帶及周圍軟組織的損傷。	─	─	1.觀察現場環境，如無危險則不需要隨意移動患者，避免骨折現象更嚴重。 2.若為開放性骨折則需用無菌紗布或乾淨布類覆蓋傷口，儘速送醫急救。 3.骨折的固定應使用夾板，夾板需包覆襯墊以免造成骨骼與夾板的摩擦。
異物梗塞	異物塞住氣管，造成無法正常呼吸。	1.呼吸困難，伴有喘息的聲音。 2.臉色發紫。	─	1.症狀較輕微時可協助患者將異物咳出氣管。 2.若患者症狀較嚴重時，應立即實施哈姆立克急救法。
凍傷	因低溫引起局部皮膚的傷害。	1.皮膚的膚色呈現潮紅色。 2.有麻木疼痛感。	─	不要試圖摩擦凍傷處使其溫暖，應加蓋衣物並立即就醫。

（續）表10-7　旅途中常見疾病

疾病名稱	原因	常見症狀	傳染途徑	應變措施及其他說明
中風	腦部血管阻塞或爆裂，使腦部組織無法獲得足夠的氧氣與養分，進而使腦細胞壞死。	1.肌肉無力，單邊身體或肢體產生麻痺感。 2.口齒不清，說話模糊。 3.身體局部失去知覺。	—	1.讓患者採半坐臥或復甦姿勢。 2.為昏迷的患者加蓋衣物或毛毯保持體溫。 3.勿隨意搬動病患，應立即撥打119求救。
氣喘	—	1.呼吸困難。 2.胸悶。 3.呼吸時伴隨哮喘聲。	—	1.協助患者使用氣管擴張噴霧劑減輕症狀。 2.保持患者所處環境之空氣流通。 3.若情況未改善則需立即送醫。

二、衛生防疫

　　有關各國疫情或流感訊息，請至行政院衛生署疾病管制局網站（www.cdc.gov.tw）之國際旅遊資訊及該局流感防治網（flu.cdc.gov.tw.）查詢，或洽疫情通報及諮詢專線1922查詢。

　　表10-8是近年各類常見疫情之彙整介紹（僅供參考，請以行政院衛生署疾病管制局公布資訊為準）。

三、旅遊傳染病與旅遊醫學

(一)旅遊傳染病分類

　　依疾病管制局分類，旅遊傳染病說明如下：

　　1.呼吸道傳染病：白喉、麻疹、德國麻疹、先天性德國麻疹症候群、

表10-8　近年各類常見疫情介紹

疫名	傳染途徑	常見之國家／地區	防疫措施
手足口病	口－糞傳染（即吃進被含有病毒之糞便汙染的食物）或口－口傳染（接觸病人的口鼻分泌物、飛沫等）	越南、馬來西亞、汶萊	• 注意個人衛生，隨時保持雙手清潔 • 避免人潮擁擠之公共場所
霍亂	攝食受病人或帶原者糞便、嘔吐物汙染的水或食物	非洲、亞洲等部分衛生條件不良的國家	• 食物、飲水要煮沸、煮熟 • 生、熟食要分開，以避免交叉汙染 • 儘量買須自己剝皮的水果食用 • 注意個人衛生習慣，飯前便後務必洗手 • 出國時（尤其是到東南亞國家），儘量飲用瓶裝水
瘧疾	被感染且具有傳染能力的瘧蚊叮咬	請參閱病管制局網站（www.cdc.gov.tw）	• 瞭解瘧疾感染危險地區相關資訊 • 評估目的地感染之風險，在出國前服用預防藥物。避免蚊蟲叮咬
登革熱	被帶有登革熱病毒的病媒蚊叮咬	熱帶及亞熱帶地區（亞洲、非洲、中南美、大洋洲等）	• 做好孳生源清除工作，避免被病媒蚊叮咬 • 住屋加裝紗窗紗門 • 出入高感染地區宜穿著長袖衣服與長褲，以及在裸露部位噴防蚊液
德國麻疹	接觸病人的鼻咽分泌物、飛沫	德國麻疹的發生為世界性，好發於春季或冬季	• 嬰幼時期或婦女早期婚前接種疫苗 • 易感性宿主接種疫苗 • 非本地出生者之免疫狀況（例如外籍大陸配偶、外籍勞工等）
禽流感	人與禽鳥或是動物密切接觸，或意外受到病毒感染，以及人接觸到禽鳥的排遺或是分泌物所傳染。目前已出現禽間相互傳染、人與禽鳥接觸而感染及其他動物接觸禽鳥而感染	亞洲及東南亞地區（中國、印尼、越南、泰國、柬埔寨、埃及等）；歐洲（英國、德國、法國、瑞典、丹麥、匈牙利等）；中東（伊拉克、土耳其等）；非洲（開普敦、吉布地、象牙海岸阿必尚市區）	• 勤洗手，注意自身清潔及衛生 • 在疫區應避免接近鳥屋或雞舍等禽鳥類聚集的地方 • 如發現有發燒、腹痛、關節及肌肉疼痛等類似感冒症狀時，應立即戴上口罩至附近醫院檢查，以維護自己身體健康

腮腺炎、百日咳、水痘、流行性腦脊髓膜炎、結核病、侵襲性b型嗜血桿菌感染症、退伍軍人病、癩病（麻瘋病）、Q熱、天花、SARS、炭疽病、季節性流感、H5N1流感。

2. 食因性傳染病：霍亂、傷寒與副傷寒、小兒麻痺症、桿菌性痢疾、阿米巴痢疾、A型肝炎、E型肝炎、腸道出血性大腸桿菌、腸病毒、肉毒桿菌中毒、病毒性腸胃炎、庫賈氏病（狂牛症）。

3. 蟲媒傳染病：黃熱病、登革熱、瘧疾、日本腦炎、恙蟲病、萊姆病、流行性斑疹傷寒、屈公病、西尼羅熱、裂谷熱（里夫谷熱）、非洲錐蟲病、淋巴性絲蟲病、克里米亞—剛果出血熱。

4. 動物傳染病：狂犬病、鼠疫、漢他病毒症候群、貓抓病、兔熱病、亨德拉病毒及立百病毒感染症、疱疹B病毒感染症、第二型豬鏈球菌感染症、鸚鵡熱、拉薩熱。

5. 接觸傳染病：破傷風、類鼻疽、鉤端螺旋體病。

6. 血液、體液或性傳染病：B型肝炎、C型肝炎、D型肝炎、梅毒、淋病、愛滋病、伊波拉病毒出血熱、馬堡病毒出血熱。

(二)旅行前的健康諮詢

根據疾病管制局旅行前的健康諮詢：

◆疫苗接種

出國旅行的健康諮詢，必須根據旅客個人的健康情況與旅遊行程，作為評估的基礎，也就是旅遊的風險評估。個人健康情況的評估，包括年齡、疾病史與疫苗的接種史。為了您的健康，出國旅行前，您應該瞭解你已接種過的疫苗是否符合您所旅遊地區傳染病風險所需。

你是否在出發前看過旅遊醫學門診，尋求專業的疫苗醫療諮詢？

因為大多數疫苗在打完以後一段時間，才能在你的身體產生有效的免疫反應，和有些疫苗必須在幾天或幾個星期給予一系列的接種。理想的情況下，建議您應在你的行程出發四至六個星期前，到旅遊醫學門診進行

專業的評估以及必要的檢驗。

旅遊行程的疫苗接種的評估必須包括行程內容（注意當地的公共衛生與疫情概況）、每個地區停留日數、旅遊型態（如都市或鄉村旅行，商務或自助旅行）、住宿與旅遊活動（如動物接觸、自行車旅遊），特別注意的是，脫離常規路線的旅行、自助旅行、長期旅行等，都是旅遊的高危險群，所以建議您在旅遊醫學門診尋求醫療諮詢時，準備好上述的資料，以便醫師依當地的公共衛生與疫情概況，提供相關建議。

旅行前的預防接種，可分成三類：

1. 例行性疫苗接種（Routine vaccination）。
2. 必須性疫苗接種（Required vaccination）。
3. 建議性疫苗接種（Recommended vaccination）。

旅遊醫學門診醫師會依旅遊的風險評估建議你哪些疫苗是您應該事先接種，且最好要留意這些疫苗至少要在出發前多少時間內完成接種。

◆ 國內例行性疫苗接種

1. 例行性疫苗接種：台灣目前例行性疫苗接種的建議包括B型肝炎、白喉、百日咳、破傷風、小兒麻痺、卡介苗、麻疹、腮腺炎、德國麻疹、日本腦炎等疫苗。上述傳染病因為台灣例行性疫苗接種政策的實施，雖然很少出現在台灣或在台灣已獲得有效控制，但在世界上仍有許多地方造成流行疫情，故建議您在出國前需確認例行性疫苗是否依建議年齡完成注射，未完成的疫苗部分，應給予補注射。

2. 必須性疫苗接種：世界衛生組織（WHO）規範接種的疫苗。包括黃熱病、天花、霍亂。天花因全球已根絕，而無須再接種。目前世界衛生組織實際規定的必須接種疫苗只有黃熱病一項。沙烏地阿拉伯則規定朝聖者必須接種腦膜炎球菌疫苗，霍亂則因疫苗的保護力差（約50%保護力持續三至六個月）、副作用大，而且可經注意生活飲食習慣而避免感染，因此目前並不建議接種霍亂疫苗。

(1)黃熱病疫苗：在前往撒哈拉以南之非洲地區和熱帶南美洲一些國家，國際衛生條例唯一所要求疫苗注射的是黃熱病疫苗，若您會至上述國家旅遊，有些國家會要求您出示黃熱病疫苗接種證書，只需接種一劑即有相當好的保護能力，而且副作用少、安全性高、持續保護力長（每十年追加一劑即可）。出發前十天以上接種，才能獲得理想的免疫力。

(2)流行性腦脊髓膜炎疫苗：欲旅行至非洲的流行性腦脊髓膜炎地帶的人，建議接種流行性腦脊髓膜炎疫苗。另外，前往沙烏地阿拉伯旅遊的民眾，亦需接種。一般必須在入境十天以前接種完成一劑流行性腦脊髓膜炎疫苗，此疫苗一劑會有三年的保護效力，需持續具保護力者，應每三年追加一劑。

(3)口服霍亂疫苗：世界衛生組織表示，前往疫區旅行者若能注意食物及飲水的衛生、不喝不乾淨的水或食用充分煮熟的食物，便幾乎沒有感染霍亂風險。但是考量疫區的飲食安全沒有絕對保障，且近年來霍亂口服疫苗的安全性及有效性陸續被證實，世界衛生組織已經在2010年表達了支持口服疫苗使用於地方流行或有爆發的流行的區域。故前往疫區旅遊的民眾可以考慮使用霍亂疫苗。

3.建議性疫苗接種：包括有A型肝炎疫苗、狂犬病疫苗、流行性感冒疫苗，除狂犬病疫苗外，其他疫苗可就近各大醫院注射疫苗。

　　國際上目前有兩種型式口服霍亂疫苗，其中DUKORAL於1991年上市已在六十餘國取得使用執照，對O1型可提供85～90%保護力。另外；SHANCHAL可提供O1型及O139型保護力，但目前尚未通過世界衛生組織審核。目前國內已進口少量DUKORAL口服霍亂疫苗，惟價格不菲，有需求之民眾可向疾病管制局十二家旅遊醫學門診合約醫院申請提供。

商品名	DUKORAL（WC-rBS）
成分	含O1型及霍亂毒素B成分（B-subunit）之單價霍亂疫苗
死菌或活菌	死菌
建議使用對象	≧2歲
儲存空間	儲存空間較大
保存年限	三年
使用建議	2～5歲：須口服三劑，≧5歲須口服兩劑，每劑間隔七至四十二天
有效期限	2～5歲：每隔六月。≧5歲每劑間隔兩年
國際認證	通過世界衛生組織審核

(三)登革熱、瘧疾及黃熱病

以下針對登革熱、瘧疾及黃熱病三種詳細說明：

◆登革熱

登革熱又叫典型登革熱（classic dengue），或原發性登革熱（primary dengue），係由蚊子〔埃及斑蚊（Aedes aegypti）或白線斑蚊（Aedes albopictus）〕傳播的急性病毒性熱疾，而以高熱、頭部、肌肉、骨頭、關節的奇痛，後眼窩痛以及發疹為主要症狀。

另有一種自1953年開始，發生在菲律賓、泰國、馬來西亞、新加坡、印尼、印度、斯里蘭卡、緬甸、越南等各地的奇異登革熱，主要侵襲三至十歲的兒童，以嚴重而可能致命的出血徵候乃至休克為特徵，成為嚴重的公共衛生問題。因為其感染對象、症狀以及預後與原來的登革熱顯然不同，所以稱登革出血熱（dengue hemorrhagic fever, DHF），或登革休克症候群（dengue shock syndrome, DSS），也有續發性登革熱（secondary dengue）之稱。

1.傳染方式（mode of transmission）：人被帶有登革病毒的病媒蚊叮咬而受到感染，發病前一天至發病後五天間，病人血液中有病毒活

動，稱之為病毒血症期（viremia）。台灣重要的病媒蚊為埃及斑蚊
及白線斑蚊。病媒蚊經叮咬病毒血症期的病患八至十二天後，則具
有終生傳染病毒的能力。

2.預防措施：

(1)宣導民眾做好孳生源清除工作，以及避免被病媒蚊叮咬，包括
住屋加裝紗窗、紗門、出入高感染地區宜穿著長袖衣服與長
褲，以及在裸露部位噴防蚊液。

(2)在社區進行病媒蚊密度調查，監測病媒蚊密度及明瞭該社區的
孳生源所在，以利孳生源清除工作。

3.對病人、接觸者及周圍環境之管制：

(1)報告當地衛生主管機關。

(2)病人在發病後五日內應預防被病媒蚊叮咬，病房應加裝紗窗、
紗門或噴灑殺成蚊藥，病人應睡在蚊帳內。

(3)病人住地及工作地或停留地（一小時以上）進行殺蟲劑噴灑，
以殺死帶病毒成蚊，並執行孳生源清除工作。

(4)檢疫：無。

(5)接觸者接種疫苗：無。

(6)接觸者及感染源的調查：調查發病前兩週及發病後一週的停留
地點，並調查是否還有其他疑似病例。

◆瘧疾

1.依感染方式可將病例分為：

(1)本土感染（autochthonous infection），本土感染又可分為當地新
染（indigenous infection）及介入感染（introduced infection）。

(2)舊病復發（relapse）。

(3)境外移入（imported）。

(4)誘導感染（induced infection）。

2.傳染方式：台灣地區主要病媒蚊是矮小瘧蚊（Anopheles

minimus），當被感染且具傳染能力的瘧蚊叮咬人時，將唾液中之芽孢或稱孢子（sporozoite）進入人體之血液內，約經三十分鐘後芽孢從循環系統之血液中消失，而出現於肝臟實質細胞（parenchymal liver cell）內發育成組織分裂體（tissue schizont），組織分裂體破裂放出一萬至三萬個分裂小體（merozoite），這個時期的瘧原蟲繁殖是無性的，不在紅血球內進行，此一時期之繁殖稱為第一期紅血球前期繁殖（pre-erythrocytic schizogony），或稱紅血球外繁殖（exo-erythrocytic schizogony），由此過程產生的分裂小體進入末梢血液紅血球。

3. 預防措施：出國前服用預防藥物。請儘量於出國前一個月，先向醫師諮詢，評估感染之風險、預防性投藥之需求。

(1)羥氯奎寧（hydroxychloroquine）：對氯奎寧仍敏感（尚無抗藥性報告）之地區建議服用，口服兩顆（400mg），每週一次，出發前一週開始吃，離開流行地區後繼續吃四週，請至國際預防接種單位就診諮詢，請參考下列(5)之注意事項。

(2)美爾奎寧（mefloquine）：對氯奎寧有抗藥性之地區建議服用，每週口服一顆（250mg），出發前二至三週開始吃，離開流行地區後，繼續吃四週。本藥為處方用藥，請至國際預防接種單位就診諮詢，持醫師處方領藥，請參考下列(5)之注意事項。

(3)去氧羥四黴素（doxycycline）：適用於對氯奎寧，或是連對美爾奎寧也有抗藥性之地區建議服用，每天一顆（100mg）口服，出發前一至二天前開始吃，離開流行地區之後繼續吃四週，請至國際預防接種單位就診諮詢，持醫師處方領藥，請參考下列(5)之注意事項。

(4)Malarone（atovaquone/ proquanil）：適用於對氯奎寧或是連對美爾奎寧也有抗藥性之地區建議服用，每天一顆（100mg）口服，出發前一至二天前開始吃，離開流行地區之後繼續吃七天，請

至國際預防接種單位就診諮詢，持醫師處方領藥。

(5)注意事項：服用防瘧藥品可能引起副作用，服用預防藥仍有可能受到感染。

　①中東地區的葉門、伊朗及沙烏地阿拉伯仍為對氯奎寧有抗藥性之地區。

　②羥氯奎寧的主要禁忌為：對羥氯奎寧過敏者，有視網膜斑病變及乾癬（psoriasis）病史者。

　③美爾奎寧的禁忌：對美爾奎寧過敏，癲癇，懷孕前三個月（first trimester），體重小於五公斤的孩童以及情緒性疾病病史者，可能的副作用為重度憂鬱、暴躁等情緒性疾病。

　④去氧羥四黴素的禁忌：對去氧羥四黴素過敏者，肝功能不全者，懷孕婦女以及八歲以下孩童，副作用為可能使皮膚感光性增加而容易曬傷，也可能增加陰道念珠菌感染的機率。

4.自我保護：避免蚊蟲叮咬。

(1)避免在黃昏以後到黎明之間外出。

(2)外出時，應著淺色長袖、長褲衣物，裸露部位可擦防蚊藥膏或噴防蚊液。

(3)住在有紗門紗窗且衛生設備良好的房子。

(4)睡覺時使用蚊帳，檢查蚊帳是否有破洞，蚊帳內是否有蚊子，可以噴殺蟲劑點蚊香。

◆黃熱病

　　為一病期短且嚴重度變化大的急性病毒感染疾病，輕微病例在臨床上難以診斷。典型症狀包括：猝然發作、冷顫、發燒、頭痛、背痛、全身肌肉痛、虛脫、噁心、嘔吐、脈搏慢而無力但體溫上升（Faget`a sign）。

　　初期黃疸輕微，但會隨病程而漸明顯。蛋白尿甚至無尿也可能發生。白血球減少在初期就出現，且在第五天左右時最明顯。大部分的感染者此階段之後便復原。部分患者在數小時至一天之後，就轉而進入危險

期，會出現出血徵候，如流鼻血、牙齦出血、吐血及黑便，甚至出現肝臟及腎臟衰竭。地方性流行區內人口的致死率約為5%；但爆發流行時致死率可達20%～40%。

1. 傳染方式：都市及鄉村地區以受感染之埃及斑蚊叮咬為主。叢林地區以數種叢林蚊子叮咬為主。
2. 預防注射：前往疫區者必須事先接種疫苗，年齡滿九個月以上者，皮下注射一次活的減毒黃熱病疫苗，七至十天後出現抗體，可維持三十至三十五年。但國際衛生條例仍然要求出入疫區旅客每十年仍有必要再接種一次，但懷孕初期及六個月以下嬰兒禁打。

表10-9為行政院衛生署法定及新興傳染病個案報告單，提供讀者作為參考。

傳染病防治法（修正日期民國102年6月19日）

第一章　總則

第3條

本法所稱傳染病，指下列由中央主管機關依致死率、發生率及傳播速度等危害風險程度高低分類之疾病：

一、第一類傳染病：指天花、鼠疫、嚴重急性呼吸道症候群等。

二、第二類傳染病：指白喉、傷寒、登革熱等。

三、第三類傳染病：指百日咳、破傷風、日本腦炎等。

四、第四類傳染病：指前三款以外，經中央主管機關認有監視疫情發生或施行防治必要之已知傳染病或症候群。

五、第五類傳染病：指前四款以外，經中央主管機關認定其傳染流行可能對國民健康造成影響，有依本法建立防治對策或準備計畫必要之新興傳染病或症候群。

第五章　檢疫措施

第58條

主管機關對入、出國（境）之人員，得施行下列檢疫或措施，並得徵收費用：

一、對前往疫區之人員提供檢疫資訊、防疫藥物、預防接種或提出警示等措施。

二、命依中央主管機關規定詳實申報傳染病書表，並視需要提出健康證明或其他有關證件。

三、施行健康評估或其他檢疫措施。

四、對自感染區入境、接觸或疑似接觸之人員、傳染病或疑似傳染病病人，採行居家檢疫、集中檢疫、隔離治療或其他必要措施。

五、對未治癒且顯有傳染他人之虞之傳染病病人，通知入出國管理機關，限制其出國（境）。

六、商請相關機關停止發給特定國家或地區人員之入國（境）許可或提供其他協助。

前項第五款人員，已無傳染他人之虞，主管機關應立即通知入出國管理機關廢止其出國（境）之限制。

入、出國（境）之人員，對主管機關施行第一項檢疫或措施，不得拒絕、規避或妨礙。

第59條

主管機關為防止傳染病傳入、出國（境），得商請相關機關採行下列措施：

一、對入、出國（境）之人員、運輸工具及其所載物品，採行必要防疫、檢疫措施，並得徵收費用。

二、依防疫需要，請運輸工具所有人、管理人、駕駛人或代理人，提供主管機關指定之相關文件，且不得拒絕、規避或妨礙，並應保持運輸工具之衛生。

對於前項及前條第一項規定之相關防疫、檢疫措施與所需之場地及設施，相關主管機關應配合提供或辦理。

第一項及前條第一項檢疫方式、程序、管制措施、處置及其他應遵行事項

等規則；其費用徵收之對象、金額、繳納方式、期間及其他應遵行事項之辦法，由中央主管機關定之。

第60條

主管機關對於入、出國（境）之運輸工具及其所載物品，有傳染病發生或有發生之虞者，應採行下列措施：

一、對運輸工具採行必要管制及防疫措施，所受損失並不予補償。

二、對輸入或旅客攜帶入國（境）之物品，令輸入者、旅客退運或銷毀，
　　並不予補償；對輸出或旅客隨身攜帶出國（境）之物品，準用第
　　二十三條及第二十四條規定處置。

主管機關對於違反中央主管機關所定有關申報、接受檢疫或輸入之物品，得不經檢疫，逕令其退運或銷毀，並不予補償。

四、突發狀況（重大事件）緊急處理小組之工作分工

緊急處理小組之工作分工，負責之工作內容如**表10-10**所示。

表10-9　行政院衛生署法定及新興傳染病個案報告單

第一類傳染病	第三類傳染病	第四類傳染病
□天花　　　　□鼠疫 □嚴重急性呼吸道症候群 □狂犬病　　　□炭疽病 □H5N1流感	□百日咳　　　　□破傷風 □日本腦炎　　　□結核病 □先天性德國麻疹症候群 急性病毒性肝炎（除A型外）	□疱疹B病毒感染症 □鉤端螺旋體病 □類鼻疽 □肉毒桿菌中毒 □NDM-1腸道菌感染症
第二類傳染病	□B型 □C型 □D型 □E型	□侵襲性肺炎鏈球菌感染症
□白喉　　　　□傷寒 □登革熱 　□登革出血熱／登革休 　克症候群 □流行性腦脊髓膜炎 □副傷寒 □小兒麻痺症 □急性無力肢體麻痺 □桿菌性痢疾 □阿米巴性痢疾 □瘧疾　　　□麻疹 □急性病毒性A型肝炎 □腸道出血性大腸桿菌感 　染症 □漢他病毒症候群 　□漢他病毒出血熱 　□漢他病毒肺症候群 □霍亂　　　□德國麻疹 □多重抗藥性結核病 □屈公病　　□西尼羅熱 □流行性斑疹-傷寒	□未定型，已檢驗＿＿＿血清型標記 □流行性腮腺炎 □退伍軍人病 □侵襲性b型嗜血桿菌感染症 □梅毒　　　　□淋病 □新生兒破傷風 □腸病毒感染併發重症 人類免疫缺乏病毒感染 　□HIV感染未發病 　□HIV感染已發病AIDS： HIV/AIDS請註明感染危險因子： ＿＿＿＿＿＿＿＿＿＿＿ W.B.確認檢驗單位： ＿＿＿＿＿＿＿＿＿＿＿ RT-PCR確認檢驗單位： ＿＿＿＿＿＿＿＿＿＿＿ DNA-PCR確認檢驗單位： ＿＿＿＿＿＿＿＿＿＿＿ □漢生病	□Q熱　　□地方性斑疹傷寒 □萊姆病　　□兔熱病 □恙蟲病　　□水痘 □貓抓病　　□弓形蟲感染症 □流感併發症 □庫賈氏病 第五類傳染病 □裂谷熱 □馬堡病毒出血熱 □黃熱病 □伊波拉病毒出血熱 □拉薩熱 □其他＿＿＿＿＿＿＿＿

資料來源：行政院衛生署。

表10-10　緊急處理小組負責之工作內容

負責組別	工作內容
突發狀況（重大事件）緊急處理小組	該組之下設有：組長、副組長及組員若干名，負責工作如下： 1.訂定處理目標與策略。 2.處理過程審核：內容包含溝通、協調、理賠款、慰問金等。 3.稽核監督處理執行過程之品質。 4.每天查核處理結果與追蹤改善之稽核。 5.召開檢討改進會議。
緊急處理執行中心（管處理）	該組之下設有：執行長、副執行長（含對外發言人及對旅客之慰問）及執行組員若干名。 1.瞭解事故現場、召開記者會相關事宜、準備書面文稿。 2.執行協調溝通、保持聯絡管道暢通、掌握事發地之各種狀況隨時向家屬報告。 3.執行檢討未完成之行程相關事宜。 4.執行醫療死殘、理賠款、慰問金等相關事宜。
其他	1.領隊：呼叫救援（SOS）、書面說明事故現場，明確告知每位旅客狀況，處理醫院、旅館、安撫其他團員精神上的緊張並消除不安、未完行程及在外的所有善後等相關事宜，收集所有相關書面資料，並尋求有關人員提供協助。 2.企劃部：呈報觀光局及我國當地駐外機構，協助領隊、處理傷者、旅館、其他團員、未完行程、返鄉交通、善後等相關事宜。 3.業務部：協助聯絡團員、家屬及善後等相關事宜，若須前往照顧，代急辦機票、證照事宜。 4.管理處：協助相關部門製作書面記錄，招呼相關人員（如記者、家屬）安排會場等相關事宜，申請保險理賠、慰問金等作業。

觀光旅運系列

旅遊糾紛與緊急事件處理

作　　者／李慈慧
出 版 者／揚智文化事業股份有限公司
發 行 人／葉忠賢
總 編 輯／閻富萍
特約執編／鄭美珠
地　　址／22204 新北市深坑區北深路三段 260 號 8 樓
電　　話／(02)8662-6826
傳　　真／(02)2664-7633
網　　址／http://www.ycrc.com.tw
　E-mail ／ service@ycrc.com.tw
　I S B N ／ 978-986-298-123-8
初版一刷／2013 年 12 月
定　　價／新台幣 500 元

國家圖書館出版品預行編目（CIP）資料

旅遊糾紛與緊急事件處理 / 李慈慧著. -- 初
版. -- 新北市：揚智文化, 2013.12
面；　公分. --(觀光旅運系列)

ISBN 978-986-298-123-8 (平裝)

1.觀光法規　2.旅遊業管理　3.個案研究

992.1　　　　　　　　　　102023910